ARCHITECTURE
MODERNE
DE LA SICILE,
ou
RECUEIL
DES PLUS BEAUX MONUMENS RELIGIEUX
ET
DES ÉDIFICES PUBLICS ET PARTICULIERS
DES PLUS REMARQUABLES DES PRINCIPALES VILLES DE LA SICILE ;

MESURÉS ET DESSINÉS

Par J. HITTORFF et L. ZANTH,

ARCHITECTES.

Prospectus.

En entreprenant le voyage de Sicile, que j'ai exécuté dans le courant des années 1823 et 1824, j'avais surtout en vue de faire de nouvelles recherches sur les restes des monumens antiques dont cette île célèbre est couverte, et de me livrer à une étude rigoureuse de ces ruines. Cependant, plusieurs édifices de Messine, de Catane, de Palerme et d'autres cités, redevenues tour-à-tour florissantes sous les différens conquérans qui se sont succédés, après les Romains, dans la possession de ce beau pays, me parurent offrir assez d'intérêt, soit par rapport à leur caractère, à leur grandeur ou à leur perfection, soit relativement à l'histoire de l'art, pour m'en-

Contraste insuffisant
NF Z 43-120-14

gager à les recueillir, et à compléter par leur publication les recherches sur l'architecture de la Sicile, depuis sa plus haute antiquité jusqu'à nos jours.

Ce Recueil précédera celui qui doit avoir pour objet les monumens antiques, et dont une annonce particulière indiquera incessamment la mise au jour : il présentera aux artistes et aux savans une collection entièrement inédite, très variée, et presque inconnue à un grand nombre d'entre eux.

La collection comprendra dans son ensemble les églises, les palais, les monastères, les hôpitaux, les fontaines publiques, et les maisons particulières les plus remarquables; on y trouvera aussi les autels, les tombeaux, les chaires à prêcher, les stalles et les autres ouvrages des xv^e et xvi^e siècles, qui auront paru dignes d'intérêt.

Le plus grand nombre de ces productions peut devenir pour les architectes une source féconde de motifs heureux, facilement applicables à nos mœurs, à nos usages et à notre climat. Les sculpteurs y trouveront une partie des beaux ouvrages du célèbre Giovan-Angelo et de Gagini. Les peintres y verront les plus anciennes compositions des sujets tirés de la Bible, lesquelles nous ont été conservées dans les mosaïques dont les basiliques sont enrichies. Enfin les savans y puiseront de nombreux matériaux pour compléter le tableau, jusqu'alors imparfait, de l'histoire de l'architecture en Sicile. La marche progressive ou rétrograde de cet art offre partout, dans ce pays, une grande variété de caractères, et souvent cet aspect de grandeur et de magnificence, que l'on retrouve dans les débris de son antique splendeur.

C'est surtout dans les églises de Messine, de Catane, de Palerme, et particulièrement dans le dôme de Montereale, que l'histoire peut s'enrichir de notions précieuses. La conservation de cette vaste basilique, les riches ornemens de ses magnifiques plafonds, les belles et nombreuses mosaïques, vraies peintures plastiques, dont ses murs sont couverts, montreront à l'observateur les traces certaines d'une imitation du type de la peinture monumentale chez les anciens. L'application de cette peinture, employée à l'embellissement des édifices des xi^e, xii^e et $xiii^e$ siècles, offrira une tradition non moins remarquable du système de décoration suivi par les Grecs dans leurs temples les plus célèbres et leurs monumens les plus importans.

Comme je ne me propose que de faire connaître les parties les plus intéressantes de chaque monument ou édifice, les plans ne seront pas toujours accompagnés des coupes et des élévations; les détails des profils et des ornemens n'y seront joints que quand ils sembleront nécessaires ou utiles; des vues perspectives suppléeront souvent aux dessins géométraux.

Secondé, dans tout mon voyage, par le zèle et le talent de M. Zanth, mon élève et mon ami, qui a continué de s'occuper avec moi de la mise au net des dessins, et par un autre jeune architecte, M. Stier, que j'avais amené de Rome à mes frais, je n'ai rien négligé pour donner à mes travaux toute l'exactitude desirable. Aujourd'hui que j'en publie le résultat, et que je dirige moi-même l'exécution des planches, confiées à nos plus habiles graveurs, aucun nouveau sacrifice ne me coûtera pour livrer, autant qu'il est en mon pouvoir, aux artistes et aux savans un travail digne de leurs suffrages, et pour offrir à mon pays un ouvrage utile au progrès des arts.

J. HITTORFF.

CONDITIONS DE LA SOUSCRIPTION.

L'ouvrage se composera de 18 livraisons. Chaque livraison contiendra 4 planches gravées au trait, format grand in-folio. — Un texte explicatif et historique sera remis *gratis* aux souscripteurs, avec la dernière livraison.

La première livraison paraîtra dans le courant d'octobre 1826, et chacune des livraisons suivantes sera publiée régulièrement de mois en mois.

Le prix de chaque livraison est, pour les souscripteurs :

Sur papier colombier fin. 5 fr.
Sur colombier vélin. 10 fr.
Sur papier de Hollande propre au lavis. 10 fr.

On souscrit à Paris,

CHEZ
{ J. HITTORFF, Architecte du Roi, etc., rue Coquenard, n° 32.
JULES RENOUARD, Libraire, rue de Tournon, n° 6.
BANCE AINÉ, Marchand d'estampes, rue Saint-Denis, n° 214.

Et chez les principaux Libraires et Marchands d'estampes de la France et de l'étranger.

IMPRIMÉ CHEZ PAUL RENOUARD,
RUE GARANCIÈRE, N° 5.

ARCHITECTURE
MODERNE
DE LA SICILE

OU

RECUEIL

S PLUS BEAUX MONUMENS RELIGIEU

ET

DES ÉDIFICES PUBLICS ET PARTICULIERS

LES PLUS REMARQUABLES DES PRINCIPALES VILLES DE LA SICILE;

MESURÉS ET DESSINÉS

PAR J. HITTORFF ET L. ZANTH,

ARCHITECTES.

18 Livraison. et 9^{re}

A PARIS,

CHEZ J. HITTORFF, ARCHITECTE DU ROI, RUE COQUENARD, N. 32;
JULES RENOUARD, LIBRAIRE, RUE DE TOURNON, N. 6.
BANCE AÎNÉ, MARCHAND D'ESTAMPES, RUE SAINT-DENIS, N. 214.
ET CHEZ TOUS LES LIBRAIRES ET MARCHANDS D'ESTAMPES DE LA FRANCE ET DE L'ÉTRANGER.

PROSPECTUS.

En entreprenant le voyage de Sicile que j'ai exécuté dans le courant des années 1823 et 1824, j'avais surtout en vue de faire de nouvelles recherches sur les restes des monumens antiques dont cette île célèbre est couverte, et de me livrer à une étude rigoureuse de ces ruines. Cependant, plusieurs édifices de Messine, de Catane, de Palerme et d'autres cités, redevenues tour-à-tour florissantes sous les différens conquérans qui se sont succédés, après les Romains, dans la possession de ce beau pays, me parurent offrir assez d'intérêt, soit par rapport à leur caractère, à leur grandeur ou à leur perfection, soit relativement à l'histoire de l'art, pour m'engager à les recueillir, et à compléter par leur publication les recherches sur l'architecture de la Sicile, depuis sa plus haute antiquité jusqu'à nos jours.

Ce recueil précédera celui qui doit avoir pour objet les monumens antiques, et dont une annonce particulière indiquera incessamment la mise au jour : il présentera aux artistes et aux savans une collection entièrement inédite, très variée, et presque inconnue à un grand nombre d'entre eux.

La collection comprendra dans son ensemble les églises, les palais, les monastères, les hôpitaux, les fontaines publiques, et les maisons particulières les plus remarquables; on y trouvera aussi les autels, les tombeaux, les chaires à prêcher, les stalles et les autres ouvrages des xv^e et xvi^e siècles, qui auront paru dignes d'intérêt.

Le plus grand nombre de ces productions peut devenir pour les architectes une source féconde de motifs heureux, facilement applicables à nos mœurs, à nos usages et à notre climat. Les sculpteurs y trouveront une partie des beaux ouvrages du célèbre Giovan-Angelo et de Gagini. Les peintres y verront les plus anciennes compositions des sujets tirés de la Bible, lesquelles nous ont été conservées dans les mosaïques dont les basiliques sont enrichies. Enfin les savans y puiseront de nombreux matériaux pour compléter le tableau, jusqu'alors imparfait, de l'histoire de l'architecture en Sicile. La marche progressive ou rétrograde de cet art offre partout, dans ce pays, une grande variété de caractère, et souvent cet aspect de grandeur et de magnificence, que l'on retrouve dans les débris de son antique splendeur.

C'est surtout dans les églises de Messine, de Catane, de Palerme, et particulièrement dans le dôme de Montereale, que l'histoire peut s'enrichir de notions précieuses. La conservation de cette vaste basilique, les riches ornemens de ses magnifiques plafonds, les belles et nombreuses mosaïques, vraies peintures plastiques, dont ses murs sont couverts, montreront à l'observateur les traces certaines d'une imitation du type de la peinture monumentale chez les anciens. L'application de cette peinture, employée à l'embellissement des édifices des xi^e, xii^e et $xiii^e$ siècles, offrira une tradition non moins remarquable du système de décoration suivi par les Grecs dans leurs temples les plus célèbres et leurs monumens les plus importans.

Comme je ne me propose que de faire connaître les parties les plus intéressantes de chaque monument ou édifice, les plans ne seront pas toujours accompagnés des coupes et des élévations; les détails des profils et des ornemens n'y seront joints que quand ils sembleront nécessaires ou utiles; des vues perspectives suppléeront souvent aux dessins géométraux.

Secondé, dans tout mon voyage, par le zèle et le talent de M. Zanth, mon élève et mon ami, qui a continué de s'occuper avec moi de la mise au net des dessins, et par un autre jeune architecte, M. Stier, que j'avais amené de Rome à mes frais, je n'ai rien négligé pour donner à mes travaux toute l'exactitude desirable. Aujourd'hui que j'en publie le résultat, et que je dirige moi-même l'exécution des planches, confiées à nos plus habiles graveurs, aucun nouveau sacrifice ne me coûtera pour livrer, autant qu'il est en mon pouvoir, aux artistes et aux savans un travail digne de leurs suffrages, et pour offrir à mon pays un ouvrage utile aux progrès des arts.

<div style="text-align:right">J. HITTORFF.</div>

CONDITIONS DE LA SOUSCRIPTION.

L'ouvrage se composera de 18 livraisons. Chaque livraison contiendra 4 planches gravées au trait, format grand in-fol. —Un texte explicatif et historique sera remis *gratis* aux souscripteurs, avec la dernière livraison.

La première livraison paraîtra dans le courant d'octobre 1826, et chacune des livraisons suivantes sera publiée régulièrement de mois en mois.

Le prix de chaque livraison est, pour les souscripteurs :

 Sur papier colombier fin 5 fr.
 Sur papier colombier vélin 10 fr.
 Sur papier de Hollande propre au lavis 10 fr.

ARCHITECTURE

MODERNE

DE LA SICILE.

SE TRÓUVÉ A PARIS

CHEZ L'AUTEUR, J. J. HITTORFF, ARCHITECTE, RUE COQUENARD, N° 40.

JULES RENOUARD, LIBRAIRE, RUE DE TOURNON, N° 6.

FIRMIN DIDOT FRÈRES, IMPRIMEURS-LIBRAIRES, RUE JACOB, N° 24.

BANCE AÎNÉ, MARCHAND D'ESTAMPES, RUE SAINT-DENIS, N° 271.

BANCE FILS, MARCHAND D'ESTAMPES, RUE SAINT-DENIS, N° 214.

ET CHEZ LES PRINCIPAUX LIBRAIRES ET MARCHANDS D'ESTAMPES DE LA FRANCE ET DE L'ÉTRANGER.

ARCHITECTURE

MODERNE

DE LA SICILE,

ou

RECUEIL

DES PLUS BEAUX MONUMENS RELIGIEUX,

ET

DES ÉDIFICES PUBLICS ET PARTICULIERS

LES PLUS REMARQUABLES DE LA SICILE;

MESURÉS ET DESSINÉS

PAR J. J. HITTORFF ET L. ZANTH,

ARCHITECTES.

OUVRAGE RÉDIGÉ ET PUBLIÉ PAR J. J. HITTORFF,

ET FAISANT SUITE

A L'ARCHITECTURE ANTIQUE DE LA SICILE, PAR LES MÊMES AUTEURS.

PARIS.

IMPRIMÉ CHEZ PAUL RENOUARD, RUE GARANCIERE, N. 5.

M. DCCC. XXXV.

LISTE DES SOUSCRIPTEURS.

LE ROI.

FRÉDÉRIC-GUILLAUME III, Roi de Prusse.
LOUIS I^{er}, Roi de Bavière.
FRANÇOIS I^{er}, Roi des Deux-Siciles.

ABEL DE PUJOL, peintre. *Paris.*
ABRIC, architecte. *idem.*
ALAVOINE, architecte. *idem.*
ALBOUY. *idem.*
AILLAUD, libraire. *idem.*
ARTARIA et C^{ie}., marchand d'estampes. . *Manheim.*
AVANZO et C^{ie}., marchand d'estampes. . *Liège.*

BANCE aîné, marchand d'estampes. . *Paris.*
BANCE fils, marchand d'estampes. . *idem.*
BARALLE (DE), architecte. *Cambrai.*
BARBIER. *Paris.*
BELIN-MANDAR, libraire. *idem.*
BELLIZARD, libraire. *Pétersbourg.*
BERCIAUX, architecte. *Paris.*
BEUTH (LE CONSEILLER). *Berlin.*
BEURY, architecte. *Paris.*
BIBEND, architecte. *idem.*
BIBLIOTHÈQUE du roi. *idem.*
BIBLIOTHÈQUE de la ville. *idem.*
BIBLIOTHÈQUE de la chambre des Pairs. *idem.*
BIBLIOTHÈQUE de la ville de Cologne. . *Cologne.*
BIBLIOTHÈQUE de la ville de Tubingen. *Tubingen.*
BIERCHEN, architecte. *Cologne.*
BIET, architecte. *Paris.*
BLANC (EDMOND). *idem.*
BLANCHON, architecte. *idem.*
BLONDEL, peintre. *idem.*
BLONDEL, architecte. *Versailles.*
BOICHARD, sculpteur. *Paris.*
BOING, architecte. *idem.*
BOISSERÉE (SULPICE), archéologue. . *Munich.*
BONCOIRAND, architecte. . . . *Paris.*
BONDY (LE COMTE DE). *idem.*
BOOTH, libraire. *Londres.*
BOUTOURLIN (LE COMTE DE). . *Florence.*
BOSSANGE (ADOLPHE), libraire. . *Paris.*
BOUTARD (J.-M.). *Versailles.*
BRIANCHON. *Paris.*
BROENSTEDT (LE CH^{er}), archéologue. *Copenhague.*
BRULOFF, architecte. *Pétersbourg.*
BRUNS, architecte. *Versailles.*

CAILLAT, architecte. *Paris.*
CAILLEUX (ALPHONSE DE). . . *idem.*
CANNISSIÉ, architecte. *idem.*
CASTELLAN (A.-L.). *idem.*
CARAMELLY, marchand d'estampes. *Utrecht.*
CARILIAN-GOEURY, libraire. . . *Paris.*
CAVÉ. *idem.*
CHABROL DE VOLVIC (LE COMTE DE). *idem.*
CHASSELAT, peintre. *idem.*
CHATILLON, architecte. *idem.*
CHAUVIN, architecte. *Fontainebleau.*
CICERI, peintre. *Paris.*
CLARAC (LE COMTE DE). . . . *idem.*
CLAVEL, architecte. *Sigmaringen.*
COLNAHI, marchand d'estampes. *Londres.*
COMBES, architecte. *Paris.*
COUTANT, peintre. *idem.*
CORRADI, architecte. *idem.*
COTTA (LE BARON DE). *Stuttgardt.*

COUDRAY, architecte. *Weimar.*
COUPIN (P.-A.). *Paris.*
DAGUERRE, peintre. *Paris.*
DALTROZO. *Varsovie.*
DEDREUX, architecte. *Paris.*
DEFRESNE (MARCELLIN). . . . *idem.*
DEGEORGE, architecte. *idem.*
DELAROCHE (PAUL), peintre. . *idem.*
DELÉCLUSE, peintre. *idem.*
DELIGNY, architecte. *idem.*
DELLOYE, libraire. *idem.*
DEMANE. *idem.*
DENOEL, archéologue. *Cologne.*
DESBASTAROLLE, architecte. . *Perpignan.*
DESPLAN, architecte. *Paris.*
DESRAY, libraire. *idem.*
DEROMANIS, libraire. *Rome.*
DESTAILLEUR, architecte. . . . *Paris.*
DEVOS, peintre. *idem.*
D'HENNEVILLE-FAUCHON. . . . *idem.*
DIDOT (FIRMIN), libraire. . . . *idem.*
DONTHORN, architecte. *Londres.*
DUBAN, architecte. *Paris.*
DUPRÉ, architecte. *idem.*
DUPREZ, architecte. *idem.*
DURAND, architecte. *idem.*

ENGELS (PH.). *Cologne.*

FEUCHÈRE, architecte. *Paris.*
FISCHER, architecte. *Stuttgardt.*
FIELTA, marchand d'estampes. . *Bruxelles.*
FLEURET, architecte. *Paris.*
FONTAINE (P.-F.-L.), architecte. *idem.*
FONTAINE (E.). *idem.*
FORBIN (LE COMTE DE). *idem.*
FROMENTIN, architecte. *idem.*
FRANK, architecte. *Berlin.*

GARNAUD, architecte. *Paris.*
GAUTHIER, architecte. *idem.*
GÉRARD (LE BARON), peintre. . *idem.*
GIGUN, peintre. *idem.*
GIROUX, architecte. *Fontainebleau.*
GLEISEAU, architecte. *Paris.*
GOETHE. *Weimar.*
GOSSE, peintre. *Paris.*
GOUJON, architecte. *idem.*
GOURLIER, architecte. *idem.*
GOURY, architecte. *idem.*
GRILLON, architecte. *idem.*
GRIMBLOT, libraire. *Nancy.*
GUENEPIN, architecte. *Paris.*
GUÉRIN (LE BARON), peintre. . *idem.*
GUIDOTTI, libraire. *Bologne.*
GUIGNET, architecte. *Paris.*
GUIZARD (DE). *idem.*

HAERING, libraire. *Londres.*
HAUDEBOURG, architecte. . . *Paris.*
HASE, conservateur de la bibl. du roi. *idem.*
HEIGELIN, architecte. *Stuttgardt.*

HEINRICHS, architecte. Cologne.
HÉRICART DE THURY (le vicomte). Paris.
HERSENT. idem.
HETSCH, architecte. Copenhague.
HOURDEQUIN. Paris.
HUMBOLDT (le baron alex. de). . Berlin.
HUVÉ, architecte. Paris.
HUYOT, architecte. idem.

INGRES, peintre. Paris.
IRISSON, architecte. idem.
ISABEY, peintre. idem.

JAZET, graveur. idem.
JOINVILLE, peintre. idem.
JOLY (J. DE), architecte. idem.
JUGEL (CH.) libraire. Francfort.
JUSSIEU (laurent de). Paris.

KREVEL, peintre. Cologne.

LA BORDE (le comte alex. de). . . Paris.
LABROUSTE, architecte. idem.
LACORNÉE, architecte. idem.
LA FERTÉ (le vicomte papillon de). idem.
LAFITTE, peintre. idem.
LAHURE, architecte. idem.
LABRIBE. idem.
LA ROCHEFOUCAULD (le vic. de). idem.
LA SALLE (DE). idem.
LASSAULT, architecte. Cologne.
LASSIENE, architecte. Oldenbourg.
LEBAS (hippolyte), architecte. . . Paris.
LECLÈRE (achille), architecte. . . idem.
LE COMTE, libraire. idem.
LELONG, architecte. idem.
LENORMAND (charles). idem.
LEMAITRE, architecte. idem.
LEPÈRE, architecte. idem.
LEROUX, libraire. Mons.
LETAROUILLY, architecte. . . . Paris.
LETRONNE, archéologue. idem.
LEVRAULT, libraire. idem.
LUDOLF, architecte. idem.
LUYNES (le duc de). idem.

MACQUET, architecte. Paris.
MAHLER, architecte. Carlsruhe.
MALPIECE, architecte. Paris.
MARNEUF, sculpteur. idem.
MAZOIS, architecte. idem.
MÉDICIS (le chevalier de). . . . Naples.
MESLIER architecte. Paris.
MIEL, homme de lettres. idem.
MICHAUD, libraire. idem.
MICHELSEN, libraire. Leipsick.
MILLINGEN, archéologue. . . . Londres.
MOLINOS, architecte. Paris.
MONTALIVET (le comte de). . . . idem.
MOREAU, architecte. idem.
MORETTE, architecte. idem.
MORLOT, peintre. idem.
MOUNIER (le baron). idem.
MOUTIER, architecte. idem.

NORMAND (fils), graveur. . . . idem.

ODIOT (père). idem.

OLLIVIER (émile), graveur. . . . idem.
PASTORET (le marquis de). . . . idem.
PENCHAUD, architecte. Marseille.
PERCIER (charles), architecte. . . Paris.
PERRIN, peintre. idem.
PEYRE, architecte. idem.
PIC, libraire. Turin.
PLANSON, architecte. Paris.
PONTHIEU, libraire. idem.
PROVOST, architecte. idem.
PUJIN (auguste), architecte. . . . Londres.

QUATREMÈRE DE QUINCY. . . Paris.

RAMBUTEAU, (le comte de). . . idem.
RAOUL-ROCHETTE, archéologue. . idem.
REDOUTÉ, peintre. idem.
RENOUARD (jules), libraire. . . . idem.
REY ET GRAVIER, libraires. . . . idem.
RICI, architecte. Gênes.
ROGUIER, sculpteur. Paris.
ROHAULT DE FLEURY, architecte. idem.
ROLAND, architecte. idem.
ROTHSCHILD (anselme). idem.
ROUSSEAU, libraire. idem.
ROUSSEL, architecte. idem.
ROUSSEL. idem.
ROUX, architecte. idem.

SAINT-ALBIN (alexandre de). . . idem.
SCHEULT, architecte. Nantes.
SCHEULT (neveu), architecte. . . idem.
SCHINKEL, architecte. Berlin.
SENON. Cadix.
STAMMANN, architecte. Hambourg.
STIER, architecte. Berlin.
SUISSE, marchand d'estampes. . . Paris.

TAYLOR (le baron). idem.
TESSIER, architecte. idem.
THIERS (A.). idem.
THIERY, graveur. idem.
THIOLLET, architecte. idem.
THIOLIER, graveur en médailles. . idem.
THOMINE, libraire. idem.
TILLIARD, libraire. idem.
TRAXLER, architecte. Arras.
TREUTTEL ET WURTZ, libraire. . Paris.
TURPIN DE CRISSÉ, (le comte de). idem.

URBAIN (ch.) et C.ie, libraire. . . . Moscou.

VALLARDY, marchand d'estampes. . Paris.
VALLENTIN. idem.
VAUDOYER, architecte. idem.
VEITH, marchand d'estampes. . . idem.
VELMAN, architecte. Gand.
VEYSON. Paris.
VIGNON, architecte. idem.
VITET (ludovic). idem.

WARÉE (jeune), libraire. idem.
WERTHER (le baron de). idem.
WEYER, architecte. Cologne.
WIEBEKING (le chev. de), architecte. Munich.

ZIMMERMANN, architecte. . . . Paris.

A MONSIEUR JOSEPH LECOINTE,

ARCHITECTE,

CHEVALIER DE LA LÉGION D'HONNEUR.

Mon cher ami,

Je vous offre le résultat de mes recherches sur l'Architecture moderne de la Sicile, comme un sincère hommage à votre beau talent d'artiste et à vos inappréciables qualités d'homme. Vous y verrez aussi l'expression de ma reconnaissance, pour m'avoir guidé par vos conseils et votre exemple dès ma première jeunesse, et pour n'avoir cessé depuis, pendant le long espace de temps où nous avons dirigé en commun une suite d'importans travaux, de me donner les plus grandes preuves de votre amitié.

Hittorff.

PRÉFACE.

En entreprenant le voyage de Sicile, que nous avons exécuté dans le courant des années 1823 et 1824, nous avions surtout en vue de faire de nouvelles investigations sur les restes des monumens antiques dont cette île célèbre est couverte, et de nous livrer à une étude sérieuse de ces ruines. Cependant plusieurs édifices modernes de Messine, de Catane, de Palerme et d'autres cités, redevenues tour-à-tour florissantes sous les différens conquérans qui se sont succédés, après les Romains, dans la possession de ce beau pays, nous parurent offrir assez d'intérêt, soit par rapport à leur caractère, à leur grandeur ou à leur perfection, soit relativement à l'histoire de l'art, pour nous engager à les recueillir et à compléter par leur publication nos recherches sur l'architecture de la Sicile, depuis sa plus haute antiquité jusqu'à nos jours.

Ces édifices comprennent les églises, les palais, les monastères, les hôpitaux, les fontaines publiques et les maisons particulières les plus remarquables, ainsi que les autels, tombeaux, chaires à prêcher, stalles et autres ouvrages qui nous ont semblé dignes d'attention.

Comme nous nous sommes proposé de ne faire connaître que les parties les plus intéressantes de chaque monument ou édifice, les plans ne sont pas toujours accompagnés des coupes et des élévations. Les détails des profils et des ornemens n'y ont été joints que quand ils semblaient nécessaires, et des vues perspectives suppléent souvent aux dessins géométraux.

Secondé, dans tout notre voyage, par le zèle et par le talent aussi distingué que consciencieux de M. Zanth, notre élève et notre ami, qui a continué de s'occuper avec nous de la mise au net des dessins, et par un autre architecte, M. Stier, que nous avions amené de Rome à nos frais, nous n'avons rien négligé pour donner à nos travaux toute l'exactitude desirable. M. Canissié, également notre élève, que nous avions chargé de compléter en Sicile notre travail sur l'église de Morreale, s'est acquitté de ce soin avec empressement. De retour à Paris, cet artiste a exécuté, sous notre direction, la mise au net des matériaux qu'il avait recueillis.

Si quelque chose a pu nous être pénible dans le cours de ce travail, c'est de n'avoir pas pu le publier dans son ensemble aussitôt que nous l'aurions voulu. Commencé en 1826, pour être achevé deux ans après, il n'a pu être terminé qu'en 1835. Toutefois la cause de ce long retard provenant uniquement de circonstances indépendantes de nous et qui nous ont empêché de pouvoir continuer à faire les dépenses considérables que de pareilles entreprises exigent, nous n'avons pas hésité à reprendre notre travail, du moment où cela nous est redevenu possible, afin de le soumettre, entièrement achevé, au jugement du public.

Quant aux imperfections que nous pourrions avoir à craindre dans notre texte, le lecteur doit considérer que notre tâche offrait d'autant plus de difficulté, qu'étant éloigné de la Sicile et nous étant livré le premier à des recherches sur son architecture moderne, il nous a fallu, malgré les nombreux documens que nous avions rassemblés, avoir souvent recours à la complaisance d'artistes et de savans Siciliens habitant le pays, pour nous procurer le complément des matériaux qui nous manquaient. En témoignant ici notre vive gratitude aux personnes qui ont répondu à nos demandes avec un empressement dont nous sommes touché, et parmi lesquelles nous nous faisons un plaisir de citer M. le duc de Serra di Falco et M. le baron

Pisani, à Palerme, MM. Itar et Musumeci, à Catane, l'abbé Minutolo, à Messine, nous ajouterons que les notions acquises par ce moyen ne pouvaient néanmoins avoir ni toute l'étendue ni toute la précision de celles que nous aurions pu nous procurer en conduisant à fin notre ouvrage sur les lieux, ou en mettant à profit, comme on peut le faire pour l'Italie et pour presque toutes les autres contrées, les ouvrages de beaucoup d'auteurs qui se seraient occupés précédemment de semblables travaux.

Du reste, ce que nous n'avons pu faire qu'avec de grandes difficultés, d'autres pourront maintenant l'entreprendre avec moins de peine. La route est frayée. La publication de nos planches sur les monumens modernes de la Sicile, restés inconnus jusqu'alors et dont elle a répandu la connaissance depuis près de dix années, a déjà eu le résultat d'en avoir fait un objet d'étude pour la plupart des artistes qui ont depuis visité ce beau pays. En nous félicitant de ce premier succès, nous aimons à croire que la description des planches et les importantes solutions historiques qui les accompagnent, seront également appréciées. C'est là notre vœu, et ce sera notre plus belle récompense pour les grands sacrifices que notre entreprise a déjà exigés, comme pour ceux que son achèvement demandera encore.

Il nous reste, en effet, à compléter l'architecture antique de la Sicile; nous allons reprendre immédiatement cette publication, dont la continuation suivra de près, nous l'espérons, la mise au jour de ce volume.

Les graveurs les plus distingués de la capitale ont été chargés de l'exécution des planches, que nous avons dirigée avec le plus grand soin. Plusieurs de celles que nous devons au talent de ces artistes sont certainement ce qui s'est fait de mieux jusqu'à présent dans la gravure de l'architecture au trait. Pour cette partie de notre recueil comme pour le reste, nous n'avons rien épargné de ce qui était en nous, dans la vue d'offrir aux artistes ainsi qu'aux savans une production digne de leurs suffrages, et à la France un ouvrage propre à favoriser le progrès des arts.

ARCHITECTURE

MODERNE

DE LA SICILE.

PRÉCIS HISTORIQUE

SUR

L'ARCHITECTURE MODERNE DE LA SICILE

ET SUR L'ORIGINE

DE L'ARC AIGU COMME PRINCIPE DE L'ARCHITECTURE OGIVALE.

Introduction.

§ I. Notre ouvrage sur l'architecture moderne de la Sicile, qui fait suite à notre publication sur l'architecture antique de la même contrée, ayant été entrepris dans le double but de fournir de nouveaux faits à l'histoire générale de l'art et d'offrir aux architectes une suite d'heureuses inspirations compatibles avec nos mœurs, notre climat et l'emploi de nos matériaux, nous avons tâché de satisfaire à ce dernier objet par un choix de monumens et d'édifices siciliens et par leur description détaillée. Mais, pour préparer le lecteur à l'étude des détails par des idées d'ensemble, nous allons essayer de rapprocher ces élémens entre eux et avec d'autres documens que nous y avons ajoutés, et de présenter le tout dans l'ordre chronologique. Cette marche sera rationnelle; car ce sera suivre les progrès même de l'architecture moderne de la Sicile, et chercher dans les influences sous lesquelles elle se développa, le principe des particularités qui la caractérisent.

Nos recherches sur l'architecture sicilienne ont eu pour résultat, entre autres découvertes majeures, d'établir deux faits jusque alors restés inaperçus, quoique de la plus haute importance; ce sont:

1° Pour l'architecture antique, l'emploi du rehaut des couleurs tant à l'extérieur qu'à l'intérieur des monumens helléniques de toutes les époques, c'est-à-dire, la permanence de l'architecture polychrôme chez les Grecs, avec le concours de la peinture historique murale et de la sculpture coloriée comme complément de ce système;

2° Pour l'architecture moderne, la certitude de pouvoir fixer en Sicile, pendant la domination des Sarrasins, le point de départ de l'emploi systématique de l'arc aigu, c'est-à-dire, l'origine de l'architecture ogivale.

Si l'on considère que l'architecture dite gothique a été aussi injustement méconnue pendant plusieurs siècles qu'elle a été aveuglément admirée depuis, son appréciation consciencieuse étant devenue d'abord une sorte de sacrilège et le nom de gothique l'épithète réprobative de tout objet d'art, tandis qu'aujourd'hui les savans de toutes les nations discutent le lieu de son origine pour y trouver un titre de gloire nationale, et qu'en effet les imposantes constructions à ogives qui couvrent l'Europe entière ont été et seront toujours des productions très remarquables, on nous saura peut-être quelque gré de nos recherches relativement à l'origine de l'arc aigu depuis les temps les plus reculés jusqu'à nous, et à l'influence qu'il exerça sur l'architecture moderne en général et sur celle de la Sicile en particulier.

Le commencement de l'histoire de l'architecture moderne doit être fixé à la fin du V^e siècle.

§ II. Quand Constantin eut employé à l'érection des édifices chrétiens les débris des monumens de l'ancienne Rome, monumens que les invasions des barbares aidèrent à ruiner, l'architecture antique avait cessé d'exister, sans que les constructions qui s'élevaient alors présentassent un caractère particulier et distinctif. Ce ne fut qu'après la conquête de Rome par Théodoric, et sous le règne de ce roi qui mit tous ses soins à la conservation des restes de l'architecture romaine, que surgirent des édifices où les formes prédominantes des monumens antiques firent place à de nouveaux élémens et produisirent une architecture d'un autre aspect. Cependant les édifices antiques ne cessèrent jamais d'avoir plus ou moins d'influence sur cette architecture; mais celle-ci peut et doit être regardée comme la ligne de démarcation entre l'art antique et un nouvel art, qui fut appelé l'architecture moderne. C'est donc à la fin du v^e siècle, comme nous l'avons déjà dit ailleurs (1), que l'on doit fixer cette époque de l'histoire générale de l'architecture; mais ce n'est que vers le milieu du vi^e siècle que nous pourrons commencer nos recherches sur l'architecture moderne sicilienne. Encore ne nous serait-il pas permis de remonter à ce temps, si la description d'une basilique par Inveges, rapportée par Mongitore (2), basilique que le premier de ces auteurs vit détruire, ne nous faisait connaître en détail ce monument d'un si grand intérêt historique. Cette description remplira la lacune qu'ont laissé subsister plusieurs autres églises de cette époque, lesquelles, quoique encore existantes à Palerme, ont subi trop de changemens pour pouvoir servir à notre objet.

Description d'une église élevée à Palerme vers le milieu du VI^e siècle, comme monument le plus ancien de l'architecture moderne sicilienne.

§ III. « *L'église de Santa-Maria-la-Pinta*, élevée par le célèbre Bélisaire, vers l'année 535, occupait un carré de trente pas de chaque côté; au nord, où elle regardait le *Cassero*, elle avait trois portes. La principale conduisait dans la nef, et les deux latérales, dans les bas-côtés. On y montait par sept marches pratiquées, partie en dedans, partie en dehors, le sol de l'église étant exhaussé d'à-peu-près sept palmes.

« Sa forme n'était pas ordinaire, c'est-à-dire, la nef et les ailes n'étaient pas entourées de murs comme dans les églises latines, mais entièrement à jour selon l'habitude des temps païens. Elle était construite avec des colonnes en pierre de plusieurs morceaux et couverte d'un toit en bois, de la forme d'une carène de vaisseau. (Tetto di legname fatto in forma di carina di nave.)

« La longueur des ailes était égale à celle de la nef, qui commençait au Cassero et se prolongeait jusqu'au mur septentrional, où elle traversait, du levant au couchant et dans la longueur de trente pas, le titre ou la croix de l'église. Or l'église offrait la forme d'un T latin majuscule, qui était l'antique *tau* et la véritable forme de la croix.

« La nef et le titre avaient une même largeur de sept pas et demi à-peu-près; mais la longueur était différente; car les six colonnes de la nef, surmontées de cinq arcades, étaient éloignées l'une de l'autre de cinq pas, tandis que, des cinq arcades de la croix, celle du milieu était de la largeur de la nef, les deux des extrémités très grandes, et que les arcades entre ces dernières et l'arcade de la nef avaient une largeur d'à-peu-près cinq pas et demi. Cette largeur était pareille à celle des ailes, lesquelles avaient comme la nef six colonnes et cinq arcades. Mais à côté de chaque aile se trouvaient de vastes cimetières ou jardins découverts, qui étaient entourés d'une haute muraille élevée d'environ vingt-quatre palmes.

« Dans le titre seul étaient placés les autels au nombre de trois. Celui du milieu s'élevait appuyé contre le mur méridional, où se voyait un beau tableau de l'Annonciation; celui de la Chandeleur ou de Sainte-Marie-des-Grâces, contre le mur oriental; et du côté opposé à celui-ci, l'autel du crucifix, avec un ancien tableau représentant ce sujet peint sur le mur. Ce tableau et les deux autres ont été transportés dans l'église de l'Etna, près de la porte du Castro. Derrière le mur méridional se trouvaient la sacristie et les pièces pour le chapelain; mais la nef et les ailes de cette église étaient anciennement plus longues qu'on ne les voyait de mon temps, puisqu'une partie en avait déjà été détruite pour faire la rue du Cassero.

(1) *Encyclopédie des gens du monde*, t. II, p. 178. art. *Architecture (Hist. de l')*. (2) *Storia sacra di Palermo*. manuscrit.

« Or, continue Inveges, cette église d'une si haute antiquité, construite en 535 par le célèbre Bélisaire, conservée par les Sarrasins, les Normands, les Suèves, les Français, les Aragonais et les Autrichiens, fut, 1113 années après sa fondation, dans le mois de novembre 1648, détruite de fond en comble par le cardinal Trivulzio, vice-roi, pour faire de la place aux nouveaux boulevards du Palais-Royal.

« Le nom de *la Pinta* a été donné à cette église à cause du tableau de l'Annonciation, si merveilleusement peint et qu'on vénérait dans cette même église, appelée aussi Santa-Maria-la-Pinta. »

PLAN DE SANTA-MARIA-LA-PINTA TIRÉ DU MANUSCRIT DE MONGITORE.

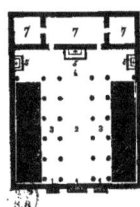

1. Portes.
2. Nef.
3. Ailes ou bas-cotés.
4. Titre ou croix.

5. Autels.
6. Cimetières ou jardins.
7. Sacristie et chambres du chapelain.

Remarques sur la précédente description.

§ IV. D'après ce qui précède, nous voyons que cet édifice était copié, comme toutes les églises chrétiennes primitives, sur le plan des basiliques antiques, mais avec la particularité très remarquable que les bas-côtés s'y trouvaient être supportés par des arcades entièrement à jour au lieu d'être fermés par un mur. Cette disposition que n'ont pas les autres basiliques chrétiennes modernes de Rome, est en cela moins l'imitation d'un usage adapté aux temples des temps païens (comme le remarque Inveges) que la reproduction d'un système semblable employé dans les basiliques antiques, genre d'édifice d'après lequel toute cette église était imitée. Aussi l'exemple de cette intéressante tradition ne peut plus laisser de doute sur ce que parmi les basiliques des anciens, il y en avait, comme l'*Émilienne* et la *Julienne*, qui se composaient entièrement de colonnades ou de portiques à jour. La représentation de ces deux monuments sur les fragmens du plan antique de Rome et la dénomination de portique Julia que l'on donnait aussi à la basilique de ce nom, sont autant de preuves à l'appui de cette conjecture. Sous ce rapport, il n'est pas sans intérêt de remarquer combien les portiques ouverts, tels qu'il en existe un exemple à Pœstum (1) et un autre à Thoricus (2), et qui remplissaient l'objet des basiliques chez les Grecs, combien ces portiques présentaient d'analogie avec les basiliques romaines, qui en furent naturellement une imitation.

Une autre remarque non moins intéressante et à laquelle l'église de *Santa-Maria-la-Pinta* donne lieu, est celle qui résulte de la description de son toit construit en bois et offrant la forme d'une carène de vaisseau; cette désignation ne peut laisser de doute sur ce que ce genre de couverture se composait d'un système de charpente apparente dans lequel le plafond horizontal était remplacé par les parties rampantes du comble, et qui offrait par conséquent dans son ensemble une certaine ressemblance avec la carène d'un vaisseau vue dans le sens inverse de sa position naturelle, et dans laquelle la quille se trouverait remplacer le faîte du comble. Par cette explication, on voit que le mot *carène* (carina), qui a été souvent employé par les anciens et que les modernes ont généralement traduit par le mot *voûte*, ne peut s'appliquer dans son acception véritable, lorsqu'il s'agit de la couverture d'un édifice, qu'à un genre de couverture formée par les fermes apparentes d'un comble dont la surélévation vers le faîte offrait, si l'on veut, quelque chose de l'aspect d'une voûte, mais d'une forme triangulaire, forme à laquelle le jeu des lignes des entraits et surtout des faux entraits donne, par l'effet de la perspective, l'apparence d'un demi-hexagone. C'est ce qui a lieu dans la cathédrale de Messine, dans la basilique de Morreale, et dans les plus anciennes et les plus belles basiliques chrétiennes de Rome et de l'Italie; cela devait être ainsi dans beaucoup de temples et dans la plupart des basiliques antiques. (3)

Une troisième remarque à laquelle donne lieu la description de l'église de *Santa-Maria-la-Pinta*, est celle que nous ferons relativement aux peintures sur murs dont il y est question, et qui viennent ajouter à tant d'autres faits une nouvelle preuve, non-seulement de la permanence traditionnelle des tableaux à figures ainsi exécutés, comme ils le furent par les anciens et après eux par les modernes de toutes les époques, mais encore du transport de ces sortes de tableaux en d'autres lieux avec les parties de mur sur lesquelles ils se trouvaient peints.

(1) *Ruines de Pœstum*, par Delagardette. Pl. II.
(2) *Antiquités inédites de l'Attique*, traduit de l'anglais, par J.J. Hittorff. Ch. I, pl. VII, et ch. IX, pl. I.
(3) Nous aurons occasion d'établir dans la description de la basilique de Morreale, que le mot *testudo*, employé par les auteurs anciens et particulièrement par Vitruve, mot qui a toujours été traduit aussi par *voûte*, doit s'appliquer, comme le mot *carina*, à un même genre de couverture, formé par la charpente du comble richement ornée et laissée apparente.

Les dernières remarques que nous ferons sont relatives à la forme des arcades en plein cintre et à l'absence de la coupole au-dessus du titre, dont l'emploi ne s'observe à Palerme que dans les mosquées construites par les Sarrasins et dans les églises élevées sous les Normands et depuis.

D'autres notions et monumens propres à remplir la lacune du vi° au ix° siècle manquant en Sicile, et les édifices de cette dernière époque portant les premières traces de l'arc aigu, nos recherches sur l'origine de cet arc depuis les temps les plus reculés trouvent ici leur place. (1)

Exemples de l'existence du système de l'arc aigu chez les peuples de l'antiquité.

§ V. Le système de l'arc aigu est adopté dans les constructions très anciennes en briques crues, qui se sont conservées en Egypte; dans la Grèce, on l'observe aux premiers grands édifices élevés en pierre, lesquels furent des espaces circulaires couverts de voûtes demi sphéroïdales; dans la Campanie, aux portes des villes; dans le Latium, il en reste des exemples aux aqueducs; dans l'Etrurie et en Sardaigne, on le retrouve aux tombeaux et aux monumens funèbres en forme de *tumulus;* dans les constructions primitives du Nouveau-Monde, on le remarque à des voûtes souterraines et autres; dans la Cyrénaïque, il est employé à diverses constructions; enfin en Sicile, un tombeau de l'époque romaine en présente l'application. Tels sont, entre plusieurs autres exemples,

A Thèbes, les galeries qui forment la partie postérieure du Ramesseum. (2)
A Mycènes, le tombeau ou trésor d'Atrée. (Pl. LXXIII, fig. 1.) (3)
A Arpino, la porte pratiquée dans les murs, dits Cyclopéens, de cette ville. (Pl. LXXIII, fig. 2.) (4)
A Tusculum, la voûte d'un aqueduc. (Pl. LXXIII, fig. 3.) (5)
A Tarquinies, une chambre sépulcrale. (Pl. LXXIII, fig. 4.) (6)
En Sardaigne, près de Ploàghe, un des monumens, dits Nuraghes, qu'on trouve en si grand nombre dans cette ile. (Pl. LXXIII, fig.) 5. (7)
Dans le Mexique, près d'Antequera, l'entrée d'une galerie souterraine, et une voûte demi sphéroïdale dans une autre construction souterraine près de la colline de Xochicaleo. (Pl. LXXIII, fig. 6 et 7. (8)
A Seffreh, les ruines d'un cimetière antique. (Pl. LXXIII, fig. 8.) (9)
Enfin à Catane, l'entrée et la voûte d'un tombeau situé dans le jardin du couvent de Santa-Maria-in-Jesu. (Pl. LXXIII, fig. 9 et 10.) (10)

Cause de l'emploi du système de l'arc aigu avant celui de l'arc à plein-cintre.

§ VI. Le témoignage des précédens exemples établit que l'emploi de ces voûtes et de ces arcs fut le premier degré de perfectionnement dans l'art de bâtir, qui consistait dans l'invention de moyens propres à couvrir en pierres de petite dimension les espaces plus vastes auxquels il devenait impossible d'adapter les monolithes, employés d'abord pour la couverture d'espaces d'une moindre étendue. La manière dont ce perfectionnement fut mis en œuvre démontre, et sa haute antiquité, et surtout la nécessité de la forme demi sphéroïdale et de l'arc aigu, lors de l'origine des voûtes et des arcs. La construction des premières voûtes et des premiers arcs n'étaient autre chose qu'une superposition d'assises de pierre placées horizontalement les unes sur les autres, de manière à dévier de la perpendiculaire pour arriver par un rapprochement progressif à la rencontre du centre ou du milieu d'un espace; il dut en résulter la forme demi sphéroïdale pour les voûtes, et pour les arcades celle d'arcs aigus. L'invention et la forme des voûtes s'explique donc tout naturellement par le moyen d'efforts graduels auxquels le principe de la construction des murs élevés perpendiculairement sert de base (voyez pl. LXXIII, fig. 12.). De là la cause de la préexistence de l'arc aigu, dès la plus haute antiquité, à l'emploi du plein-cintre.

(1) Le chapitre VIII, p. 194 et suiv. (T. II.) du *Cours d'antiquités monumentales*, par M. de Caumont, qui traite de l'origine du style ogival, offrant dans plusieurs endroits du texte de cet auteur et dans des lettres de M. C. Lenormand qui y sont rapportées, des idées assez analogues aux nôtres, nous devons observer que tout ce qui va suivre depuis le contenu du paragraphe V jusqu'au paragraphe XXIII, et qui est particulièrement consacré au même sujet, a été lu dans le commencement de l'année 1830, à l'Académie des Inscriptions et Belles-Lettres. Ce fut sur l'invitation de M. Dureau de Lamalle que nous donnâmes alors cette publicité anticipée au résultat de nos recherches, publicité antérieure d'une année au moins à la mise au jour du volume précité de l'ouvrage de M. de Caumont, qui a paru dans le courant de 1831.

(2) *Mémoire sur le monument d'Ozymandyas*, par Letronne, p. 14.
(3) *Antiquities of Athens and other places in Greece*, etc. London, 1833.
(4) M° Dionigi.
(5) *Antiquities of Athens and other places in Greece*, etc. London, 1833.
(6) *Monum. inédits de l'Inst. de corr. archéologique*, t. 1, pl. XL, fig. b 4.
(7) *Notice sur les Nuraghes de la Sardaigne*, par Petit-Radel, pl. III, fig. 2 et 3.
(8) *Antiquités mexicaines*, etc. Paris, 1833.
(9) *Voyage dans la Marmorique et la Cyrénaïque*, par J. R. Pacho, pl. xv, figure 2.
(10) L'ensemble de ce monument fera partie de notre ouvrage sur l'architecture antique de la Sicile.

Les anciens employèrent le système de l'arc aigu pour sa solidité, et à des époques même où le système des arcs à plein-cintre était généralement adopté.

§ VII. Les arcs et les voûtes du cimetière à Seffreh, dans la Cyrénaïque, et du tombeau à Catane (Pl. LXXIII, fig. 8, 9 et 10), deux constructions qui doivent être attribuées à des Grecs, quoiqu'à l'époque de ces constructions ces deux pays fussent sous la domination romaine, nous offrent le système de l'arc aigu avec son appareil complet, c'est-à-dire, avec des claveaux, et, par conséquent, non comme une simple déviation du mur perpendiculaire, mais comme l'arc qui offre le plus de solidité et le plus de garantie pour la conservation des monumens auxquels ce genre de bâtisse est employé.

Quoique le système de l'arc aigu fût connu des Grecs, leur prédilection pour la pureté des formes leur fit préférer l'adoption de l'arc à plein-cintre.

§ VIII. Les deux exemples précités montrant le fait de l'emploi de l'arc aigu à des constructions auxquelles ce système n'est toutefois appliqué que comme un moyen de solidité, font voir que le sentiment du beau, qui réside dans celui de la pureté des formes, fit toujours préférer par les anciens la courbe régulière du plein-cintre, qu'ils employèrent généralement. En effet, si ce sentiment n'avait pas présidé à la marche progressive de l'architecture antique, l'arc aigu, qui était le point de départ dans la construction des voûtes, aurait dû nécessairement se développer avec la même rapidité chez les anciens, qu'il le fit long-temps après chez les modernes.

C'est donc un fait digne de remarque de voir les Grecs partir de l'arc aigu pour atteindre au développement circulaire, et les modernes abandonner au contraire ce dernier système pour arriver à la plus grande extension de l'arc aigu. Ainsi, chez les peuples de l'antiquité, c'est l'enfance de l'art dont l'impuissance a recours aux formes compliquées, et la puissance du savoir y est employée pour arriver par la pureté au beau et par la simplicité au grand; tandis que les peuples qui ont précédé l'époque de la renaissance abandonnèrent et cette pureté et cette simplicité, confondant généralement le compliqué avec le beau et le gigantesque avec le grand.

Chez les modernes, les monumens les plus anciens sur lesquels l'emploi de l'arc aigu ait été constaté jusqu'à présent, sont ceux qui furent élevés en Sicile par les Sarrasins, du IXe au XIe siècle.

§ IX. La conquête de la Sicile par les Sarrasins répond aux années 827 et 828, époque à laquelle ils y firent, sous le commandement d'Assad, le premier établissement durable. Ils en gardèrent la possession jusqu'à la fin du XIe siècle. Pendant cette période de près de 250 années, leur puissance éleva de nombreux monumens dans les principales villes de cette île, particulièrement à Palerme et près de Palerme, qui fut le séjour favori de leurs émirs. Le caractère de l'architecture de ces monumens se distingue par l'absence de toute espèce de toit apparent, de tout entablement, de toute corniche, et par l'adoption générale de l'arc aigu qui y est employé. Ceux de ces édifices les plus remarquables qui subsistent encore, sont, à Palerme,

Plusieurs parties du Palais-Royal ou Reggio Palazzo. (Pl. LXXIV, fig. 1.)
Le bâtiment de la Cuba. (Pl. LXIV, fig. 6 et 7.)
Le château de la Zisa. (Pl. LXIV, fig. 1, 2, 3, 4 et 5.)
Et l'ancienne mosquée de la Zisa. (Frontispice, fig. 1 et 2.)

Sans pouvoir assigner une date précise à l'érection de chacun de ces édifices, que les historiens de la Sicile les plus anciens et les auteurs modernes placent généralement du milieu du Xe siècle au milieu du XIe, nous devons adopter cette époque comme la plus probable. C'est en effet après une possession assez longue pour pouvoir regarder leur conquête comme bien assurée, que les Arabes durent songer à élever des habitations disposées pour y jouir des délices et de tous les agrémens du luxe asiatique et des mœurs de l'Orient. Leur premier soin ayant été de fortifier les principales villes occupées par eux, et de construire des mosquées ou d'y approprier les églises existantes, celui de la construction de châteaux pour s'y loger convenablement avec leur cour et leur sérail dut occuper ensuite les émirs. C'est ainsi qu'ils construisirent le château de la Zisa et la Cuba, comme aussi plusieurs parties encore visibles du Palais-Royal.

La Zisa, qui est en tout le modèle d'une demeure orientale complète, distribuée et ornée comme le sont la plupart des châteaux arabes des autres contrées, et la Cuba, espèce de kiosque dont l'origine et la destination orientale sont également incontestables.

En étudiant ces édifices et particulièrement les deux derniers, il est impossible de ne pas y reconnaître toutes les particularités qui caractérisent l'architecture moresque, et pour quiconque se trouvera à même de les examiner sur les lieux,

leur origine arabe deviendra une conviction, comme elle l'a continuellement été pour toutes les personnes qui, depuis tant de siècles, se sont occupées de l'histoire de la Sicile.

Si le vénérable Séroux d'Agincourt, après avoir dit que l'arc aigu *a bien pu en quelque sorte naître entre les mains des Arabes*, ajoute néanmoins, par rapport à la Zisa, qu'il est peut-être plus probable que ce système d'arc, qui y est adopté, pouvait avoir été le résultat de restaurations postérieures aux Arabes, c'est qu'il n'avait pas vu par lui-même l'édifice dont il parlait, et dont l'état actuel ne montre aucune trace de restauration qui puisse donner lieu à une semblable conjecture. Il y a plus; la seule partie de la façade qui ait été faite après coup, est la porte d'entrée, dont l'arc n'est pas aigu, mais est formé par un segment de cercle.

Quant à l'objection qu'on pourrait tirer de deux passages, dont un d'Ugone Falcondo et l'autre de Romualdo Salernitano (1), auteurs contemporains des premiers rois normands, et d'après lesquels Guillaume Ier construisit un nouveau palais appelé *Lisa*, nous pensons, qu'à part les raisons par lesquelles l'abbé Morso met l'authenticité de ces deux passages en doute et réfute leur application à la Zisa, il suffit de comparer l'architecture du château de plaisance de la Favara ou Mare-Dolce (Pl. LXXIV, fig. 2), élevé par le roi Roger de 1150 à 1153, c'est-à-dire quinze années au moins avant l'époque où Guillaume Ier est supposé avoir construit le château en question (château que sa mort l'empêcha d'achever et qui ne fut peut-être jamais terminé), il suffit, disons-nous, de comparer l'architecture de la Favara avec celle de la Cuba et de la Zisa, pour voir à l'instant même que ces dernières constructions offrent tous les caractères de leur origine véritablement moresque; tandis qu'au château de Mare-Dolce, comme à toutes les constructions du premier temps des Normands, l'influence sarrasine, quoique prédominante, ne se marque toutefois qu'avec une déviation progressive. Cette déviation se remarque également dans la chapelle royale, malgré l'emploi certain qu'on y fit d'artistes arabes, et elle devient bien plus sensible dans la basilique de Morreale, élevée quarante ans après, et dans laquelle l'influence de l'art des Grecs modernes domine déjà celle de l'art des Arabes.

En admettant que la Zisa ait été construite sur la fin du règne de Guillaume Ier, mort en 1166, on voit que l'époque de sa construction aurait été, pour ainsi dire, contemporaine avec celle de la basilique de Morreale, commencée en 1170, et que par conséquent il aurait dû y avoir identité entre le caractère de l'architecture de la Zisa et celui de cette basilique. Mais comme cette identité n'existe pas, et qu'il y en a au contraire une incontestable entre la Cuba et la Zisa, cette dernière construction est certainement aussi bien d'une origine sarrasine que la première.

Les constructions sarrasines siciliennes présentent tous les élémens qui constituent plus particulièrement l'architecture dite gothique.

§ X. Quoique la forme de l'arc aigu ne soit en général que légèrement prononcée sur les monumens précités, le système de l'architecture ogivale se trouve néanmoins tout entier dans la Zisa; car dans le vestibule de ce château (Pl. LXIV, fig. 3) et dans l'ancienne mosquée, qui y était attenante (Frontispice, fig. 1 et 2), on voit des voûtes d'arêtes ogives très complètes. La voûte d'arête ogive existait également à la Cuba dans la salle principale, quoique son état actuel ne permette plus de la constater dans son entier. Ces faits seuls démontrent donc que les édifices élevés en Sicile dans les xe et xie siècles, présentent en effet tous les élémens des formes rationnelles de l'architecture dite gothique, lesquelles étaient, avec les arcs ogives, les voûtes d'arêtes ogives formées par la pénétration de deux voûtes en arc aigu.

L'arc aigu ayant été adopté en Sicile par les Sarrasins avant l'arrivée des Normands dans cette île, ce ne sont pas ces derniers qui y ont importé ce type de l'architecture dite gothique.

§ XI. Après la descente des Normands en Sicile qui eut lieu en 1061, et l'entière conquête de l'île, qu'ils achevèrent en 1089, par la prise de Syracuse et de Girgenti, nous voyons ces conquérans élever de nouveaux et nombreux temples au dieu des chrétiens;

(1) L'abbé Morso (*Descr. di Palermo antico*) admet que les nombreux embellissemens que Guillaume Ier fit faire au palais royal de Palerme, furent si importans, que c'est de ce palais qu'il est question dans le passage d'Ugone Falcondo (Caruso, *Bibl. sic.* t. 1, p. 448), lorsqu'il y est dit que ce roi fit construire un somptueux palais neuf. Sans rejeter entièrement cette opinion, il se pourrait aussi que cette construction, commencée sur la fin du règne de Guillaume Ier, et que la mort subite de ce roi empêcha d'achever, n'eût jamais été terminée, et que, par cette raison, elle eût été détruite dans la suite des temps. Voici le passage: «(Willelmus) cogitans ut quia pater ejus Favarian, Mimmernum aliaque delectabilia loca fecerat, ipse quoque palatium novum construeret, quod commodius et diligentius compositum videretur universis operibus patris præeminere. Cujus pars maxima mira celeritate, non sine magnis sumptibus expedita, antequam supremam operi manum imponeret, dissenterium incurreret, etc.» Quant au passage de Romualdo (Caruso, loc. cit. t. II, p. 870), qui est ainsi conçu: « Eo tempore Rex W. palatium quoddam altum satis miro artificio laboratum prope Panormum ædificari fecit. Quod *lisam* appellavit, et ipsum pulchris, pomiferis, et amœnis viridariis circumdedit, et diversis aquarum conductibus et piscariis satis delectabile reddidit.» On voit qu'au nom de *zisa* est substitué celui de *lisa*. Cette remarque et cette autre que le passage est rapporté dans un endroit où il n'était d'aucune opportunité de l'introduire, tandis que là où il aurait été naturel de le trouver, il n'en est aucunement question, doivent en rendre l'authenticité suspecte.

et comme c'est à partir de cette époque qu'il y a eu contact dans ce pays entre une peuplade du nord et un corps de nation des Orientaux, il s'agit de rechercher quelle a pu être l'influence des uns sur le goût et sur les arts des autres, et s'il y a lieu de croire que les édifices élevés par les Normands ont dû subir l'influence du caractère de l'architecture qui dominait dans le pays qu'ils venaient de conquérir. En envisageant la question sous le rapport des conséquences morales, nous voyons dans le vainqueur un chef de bande à la tête de vaillans guerriers, passant leur vie dans la guerre et les camps, n'ayant pour but que la conquête et le butin; nous voyons dans les Sarrasins conquis les rejetons d'une nation élevée alors dans l'amour des arts et des sciences, vivant au milieu du luxe et des délices du climat le plus doux. Ainsi dans ceux-ci, toute la supériorité que donne la culture de l'esprit jointe à l'étude des sciences; dans les autres, toute l'infériorité qui devait résulter de leur ignorance; par conséquent, chez les Normands, la soumission forcée aux influences de l'art des Sarrasins. Ici donc, comme dans l'histoire de tous les peuples, nous voyons les vainqueurs incultes, subjugués à leur tour, recevoir la civilisation, les mœurs et les arts des vaincus.

En traitant la question sous le rapport des faits établis par les monumens, nous arriverons d'une manière plus certaine encore aux mêmes résultats. Puisque le système de l'arc aigu avait été mis en œuvre par les Sarrasins depuis le milieu du x^e siècle ou même antérieurement, les Normands qui n'arrivèrent en Sicile qu'à la fin du xi^e, ne pouvaient plus, comme nous l'avons déjà observé, y importer ce genre d'architecture, et s'il y avait même des preuves évidentes, qui n'existent nulle part, que l'architecture normande des ix^e, x^e et xi^e siècles eût présenté l'adoption de l'arc ogive comme type prédominant, encore n'y aurait-il que coïncidence de goût et de système, et non pas influence et importation par les conquérans de la Sicile. Mais si, loin de là, les monumens du milieu du xii^e siècle élevés en France, en Allemagne et en Angleterre, et même une des premières constructions des Normands à Catane, l'ancienne porte de la cathédrale (voy. le Front.), ne présentent nullement la certitude de l'application de l'arc aigu, employé comme système général, tandis que la plupart des édifices de cette époque et un grand nombre de monumens construits dans le $xiii^e$ siècle, chez les peuples de l'Italie ou dans les pays du nord, offrent encore la prééminence du plein-cintre, il doit paraître plus que probable que l'emploi de l'arc aigu, que l'on trouve dans toutes les constructions importantes élevées en Sicile par les Normands depuis 1071 jusqu'en 1185, ne peut être le résultat que d'une imitation naturelle de l'architecture ogivale des Sarrasins.

La certitude que les Normands imitèrent dans la construction de leurs édifices l'architecture qu'ils trouvèrent en Sicile, est prouvée par d'autres emprunts que celui de l'arc aigu.

§ XII. Un ordre de faits non moins concluans pour démontrer les influences permanentes de l'état des arts en Sicile et de la coopération des artistes indigènes à l'érection de presque toutes les constructions des Normands dans cette île, c'est qu'aucun des monumens religieux qui y furent élevés par ces derniers, n'offre le caractère et la disposition des églises construites aux mêmes époques dans le reste de l'Europe. Ainsi l'influence des constructions sarrasines ne se retrouve pas seulement dans l'emploi des arcs aigus; elle est également incontestable dans la forme des plafonds, dans l'adoption des coupoles, dans les lambrissages incrustés en marbre précieux; toutes choses caractéristiques, qui se voient en partie dans le vestibule et la mosquée de la Zisa, comme on les retrouve dans la chapelle royale de Palerme et la basilique de Morreale, ainsi que dans d'autres édifices de Palerme élevés deux siècles et plus après la construction probable du château sarrasin. (1)

Le goût et la richesse des mosaïques, admirables peintures qui couvrent les magnifiques églises construites sous les Normands, sont également une preuve évidente de l'emploi des artistes grecs, qui formaient alors une partie de la population indigène de la Sicile, et qui avaient conservé la supériorité dans un art que leurs ancêtres possédèrent à un si haut degré. D'ailleurs ici, comme dans tout ce qui était art, littérature, science et industrie, les nouveaux vainqueurs de la Sicile ne pouvaient que suivre l'impulsion et tirer parti, en les employant, des talens et de la science des peuples qu'ils venaient de subjuguer, soit qu'ils fussent mahométans ou grecs ou catholiques.

Les plans de ces mêmes églises, qui présentent en tout l'imitation des basiliques chrétiennes élevées avant l'arrivée des Sarrasins, comme l'était celle de Santa-Maria-la-Pinta précédemment décrite, offrent toutefois la particularité d'avoir des coupoles au centre de la croix, comme les mosquées en avaient en Sicile long-temps avant la consécration de Sainte-Sophie de Constantinople au culte mahométan. Soit donc que l'on étudie avec attention l'état général des arts en Sicile lors de l'arrivée des Normands dans cette île, soit que l'on compare les édifices élevés par les Sarrasins avec les églises que Roger II et Guillaume-le-Bon firent construire, il est constant que ces édifices portent l'empreinte d'un caractère d'architecture dans lequel on retrouve, avec la forme des basiliques chrétiennes, la richesse de la décoration due aux artistes grecs habitans du pays, et l'influence non interrompue, quoique toujours décroissante, de l'architecture sarrasine. Cela se remarque surtout dans les monumens de Palerme, lesquels n'offrent rien qui pourrait annoncer l'introduction d'un goût nouvellement importé par les Normands.

(1) L'usage de semblables lambrissages, soit en mosaïques, soit en faïence, soit en stuc, qui se retrouvent dans les constructions arabes de toutes les époques et de toutes les contrées, n'a jamais cessé d'être adopté par les Orientaux, depuis les temps les plus reculés jusqu'à nos jours.

Monumens à l'appui des faits précités.

§ XIII. Une suite de monumens érigés en Sicile, depuis 1071 jusqu'en 1320, que nous allons examiner, fera encore mieux ressortir la vérité des faits et les conséquences que nous venons d'établir. Ces monumens démontreront que l'architecture normande-sicilienne s'est développée d'après le type de l'architecture sarrasine préexistante dans ce pays. On y verra aussi que l'arc aigu, en y apparaissant plus tôt que partout ailleurs dans son application sans mélange et d'après un système entièrement imitatif des Arabes, y conserva plus long-temps le caractère de son origine; de même que, par une suite naturelle de la marche des choses humaines, il y fut tôt abandonné et remplacé de nouveau par l'arc à plein-cintre, dont la réintégration fut déjà générale en Sicile après le commencement du XIV° siècle, tandis que l'ogive était encore employée dans le nord de l'Europe jusqu'au commencement du XVII° siècle. Ces monumens sont :

Le pont *de l'Amiraglio* sur *l'Oreto*, près de Palerme. (Pl. LXXIV, fig. 3.)

(1071 ou 1113.)

Plusieurs auteurs attribuent ce pont à Grégoire Antiochus, amiral du comte et roi Roger, et ils fixent la date de sa construction en 1071. D'autres ne la font remonter que jusqu'à 1113. Les arches dont ce pont se compose sont toutes à arcs aigus, et soit que l'on accepte la première de ces époques, soit que l'on admette l'autre date, ce monument, élevé sous les Normands, démontre toujours que la forme ogive était adoptée en Sicile, non pas *fortuitement*, mais *systématiquement*, dès le commencement du XII° siècle, et qu'elle fut imitée des constructions sarrasines. (1)

L'Église *di Santa-Maria-l'Amiraglio* (aujourd'hui la *Martorana*), à Palerme. (Pl. LXXIV, fig. 4.)

(1113.)

Cette église, également attribuée à Grégoire Antiochus, amiral du comte et roi Roger, dont la construction remonte à l'année 1113, offre aussi dans l'emploi de l'arc aigu surhaussé et dans les voûtes d'arêtes ogives, le caractère distinctif de la Zisa et d'autres constructions sarrasines qu'on voit à Palerme et ailleurs. La coupole ainsi que les mosaïques qui couvrent les murs prouvent également et l'imitation des mosquées et l'emploi des artistes grecs. Le clocher, représenté sur le frontispice, dont la partie inférieure date de l'origine de l'église, montre encore et par la présence de l'arc aigu et par l'absence de toute corniche, comme par d'autres analogies dans les détails, des preuves non douteuses d'une même influence locale, c'est-à-dire, de l'architecture sarrasine.

La chapelle royale de Palerme. (Pl. XLIV, XLV, XLVI et XLVII.)

(1129.)

Il suffit de l'examen des différentes planches de cet édifice et de sa description, pour y voir dès le commencement du XII° siècle, l'application la plus complète de l'arc aigu (2); comme aussi dans le surhaussement qui élève la base de l'arc de

(1) Nous appuyons sur le fait de l'emploi *systématique* de l'arc aigu par les Sarrasins et par les Normands en Sicile, c'est-à-dire, sur son emploi général et sans mélange, parce que ce n'est qu'employé de cette manière qu'il peut constituer véritablement l'origine de l'architecture ogivale. Le fait de la présence isolée et fortuite d'un cintre ogive dans des monumens du reste de l'Europe, qui peuvent avoir été élevés aux VIII°, IX°, X° et XI° siècles, quand même il y aurait autant de certitude qu'il y a presque toujours de doute sur la construction contemporaine de ces sortes d'exemples avec les monumens où ils existent, un semblable fait ne peut être d'aucun poids dans la question. Il en est de même des diverses opinions, plus ou moins ingénieusement présentées et défendues, et qui consistent tantôt à vouloir établir que la pyramide est le principe originaire de l'architecture ogivale, tantôt qu'elle est le résultat d'observations algébriques ou mystiques, ou bien encore la suite du besoin de toits élevés, ou enfin une imitation de forêts, etc. Toutes ces hypothèses n'étant basées que sur des raisonnemens auxquels les résultats du développement de l'architecture ogivale ont donné lieu, mais qui ne pouvaient avoir été faits avant l'existence des plus remarquables productions de cette architecture, ne peuvent avoir et n'ont rien de solide ni de rationnel. Elles sont d'ailleurs aussi contraires à la marche naturelle de l'histoire générale de l'architecture de toutes les nations et de toutes les époques, que l'origine de l'architecture ogivale, d'après les faits que nous avons déjà établis et ceux qui vont suivre, est d'accord avec cette marche, partout et toujours traditionnelle et progressive.

(2) Nous avons déjà cité les travaux de Séroux d'Agincourt, dans ses recherches sur l'origine de l'arc aigu; après avoir rapporté quelques exemples épars de l'emploi de cet arc à Subiaco, remontant au X° et au XI° siècle, et qu'il croit

beaucoup au-dessus du chapiteau, les mêmes particularités qui existent à la *Martorana* et dans les constructions arabes aussi bien de l'Espagne que de l'Égypte et de la Sicile. Le plafond présente surtout dans ses compartimens, dans la forme des caissons et dans les inscriptions arabes qui les entourent, l'imitation des ornemens qui décoraient les voûtes de la Cuba et de la Zisa aussi bien que celles de l'Alhambra et d'autres constructions moresques du Caire. Enfin la coupole et le motif du magnifique lambris de cette chapelle, complètent le témoignage de l'influence du goût oriental, de même que les mosaïques dont elle est couverte, ouvrages grecs exécutés sous Guillaume Ier, offrent une nouvelle preuve que tout dans ce petit et magnifique monument était dû aux artistes indigènes de la Sicile.

La tour de l'église de *San-Giovanni degli Eremiti*, à Palerme.

(1132.)

L'église, rebâtie sur les ruines d'une autre église du vie siècle, n'offre d'intéressant pour notre objet que sa tour (voy. Pl. LXXIV, fig. 5.), où l'on retrouve l'arc aigu et l'encadrement a b c d, formé de simples moulures qui entourent l'arc principal, encadrement qui se remarque aussi au clocher de *Santa-Maria-l'Amiraglio*, évidente reproduction de semblables encadremens qui se voient à la Cuba et à la Zisa comme à presque toutes les constructions moresques (voy. Pl. LXXIV, fig. 8 à fig. 16).

Le cloître du monastère de *San-Giovanni degli Eremiti*, à Palerme.

(1140.)

Le portique qui entoure ce cloître est composé de colonnes accouplées (voy. Pl. LXXIV, fig. 6), comme on en voit des exemples dans l'Alhambra et autres constructions arabes; il offre dans la forme des arcs aigus, de leur appareil et de leurs moulures, l'empreinte non moins évidente du caractère des édifices sarrasins.

L'élévation postérieure de l'église *della Magione*, à Palerme.

(1150.)

Le moindre examen de cette élévation (voy. Front. fig. 3) y fait découvrir le même système de construction adopté à la Cuba; car dans la façade de cet édifice comme dans celle de l'église qui nous occupe, le motif principal de l'architecture se compose de grandes arcades feintes terminées en ogive.

L'église de *San-Cataldo*, à Palerme.

(1161.)

Cet édifice (Front. fig. 4 et 5) que plusieurs auteurs affirment avoir été élevé en 1112 ou 1120, et dans lequel les arcs aigus, les coupoles et les mosaïques se retrouvent comme à l'église de Santa-Maria-l'Amiraglio, offre la même descendance de l'architecture sarrasine.

Santa-Maria-Nuova, à Morreale.

(1170.)

Par l'étude de l'ensemble de cet admirable monument, représenté Pl. LXV à LXXI, on voit que son plan et toute la disposition

d'origine Sarrasine, comme aussi l'église de Chiaravale, construite en 1172, mais où l'arc aigu est employé, *avec la timidité qui accompagne ordinairement les inventions nouvelles*, ainsi que l'église de San-Flaviano à Montefiascone, construction de l'année 1262 à 1265 qui offre également le mélange des deux arcs, cet auteur dit: « *Cependant, avant cette époque, et dès la fin du* xiie *siècle, le même genre d'architecture était employé en Sicile avec des formes moins irrégulières, dans la cathédrale que le roi Guillaume-le-Bon fit construire à Morreale, près Palerme; et il faut ajouter que les habitans de cette île, distingués dans l'antiquité par l'excellence de leur goût en architecture, conservèrent leur supériorité au sein même de la corruption qui défigurait les monumens du moyen âge.* » (Hist. de l'art par les mon. arch., p. 55 et suiv.) Or nous venons de voir par les exemples du pont de l'Amiraglio et de l'église de la Martorana, mais surtout par l'exemple de la Chapelle royale de Palerme, que le système de l'arc aigu, dans son application sans aucun mélange, était employé en Sicile aux constructions élevées sous les Normands, sinon indubitablement à la fin du xie siècle, au moins avec la plus grande certitude au commencement du xiie. Séroux d'Agincourt aurait donc pu appliquer à la Chapelle royale les observations qu'il applique à la basilique de Morreale, si le premier de ces édifices lui avait été connu.

de son intérieur, soit dans les masses, soit dans les détails, offrent absolument le même caractère d'architecture que celui de la Chapelle royale, et par conséquent la certitude d'une même origine traditionnelle, où se retrouve l'influence des artistes sarrasins, quoique déjà dominée par celle des artistes grecs, avec les autres influences locales de la Sicile, qui se montrent ici, comme dans tous les édifices siciliens antérieurs à cette époque, avec leur application constante et non interrompue.

<p align="center">La cathédrale de Palerme.</p>

<p align="center">(1170 A 1185.)</p>

Ce n'est que dans le plan de ce monument (voy. Front. fig. 6.), où les colonnes de la nef sont groupées quatre par quatre, que nous retrouvons une partie de sa disposition primitive. C'est un motif approprié à l'emploi de petites colonnes, comme le cloître du couvent de San-Giovanni degli Eremiti en offre un exemple, et comme le présentent souvent les édifices moresques.

Les précédens monumens furent élevés par des artistes indigènes, et n'offrent aucune trace de l'influence d'artistes venus en Sicile avec les Normands.

§ XIV. Du caractère particulier des monumens que nous venons d'examiner, et qui présentent le développement successif de l'architecture sicilienne pendant près d'un siècle et demi, il résulte évidemment, que tous ces édifices, élevés en Sicile depuis l'arrivée des Normands, vers 1061, jusqu'à l'extinction de leur dynastie qui survint en 1194, présentent en tout et partout le caractère de l'architecture qui y prédominait avant le xi° siècle sous les Sarrasins; qu'ils n'ont pu être et n'ont été conçus et exécutés que par des artistes indigènes, c'est-à-dire, des Siciliens, naturels du pays, des Sarrasins et des Grecs, et que toutes ces constructions ont un aspect local dans lequel rien ne se présente comme l'œuvre d'artistes venus ou amenés de la patrie des rois normands.

Après un intervalle de cent années, ce n'est qu'au commencement du XIV° siècle, que la Sicile voit s'élever de nouveaux édifices qui continuent à offrir, avec l'arc aigu, toutes les autres traces de l'influence de l'architecture arabe.

§ XV. Pendant plus de cent années, depuis la fin du xii° siècle, la Sicile, épuisée par les guerres intestines qui la ravagèrent jusqu'après les Vêpres siciliennes et l'avènement de Pierre d'Arragon, ne présente pas de monumens remarquables. Ce n'est qu'au commencement du xiv° siècle et pendant les siècles suivans, que nous la voyons de nouveau s'embellir par l'érection d'édifices remarquables. Quoique ces édifices s'éloignent déjà beaucoup de l'époque où l'architecture sarrasine dut avoir une influence plus immédiate, les effets de cette influence continuent néanmoins d'y être très sensibles.

Série des monumens élevés au commencement du XIV° siècle et pendant toute sa durée.

§ XVI. Cette série de monumens comprendra les édifices élevés depuis 1300 jusqu'à 1400. Tous les palais de cette période, dont nous n'avons donné que quelques exemples, présentent, dans l'aspect imposant de leur masse et dans la solidité réelle et apparente de leur construction, deux particularités qui caractérisent le temps où les habitations des grands servaient souvent de châteaux forts. Ces palais offrent en cela une grande conformité avec les palais de Florence et d'autres cités de l'Italie, auxquels ils pourraient avoir servi de modèle. Le même caractère se retrouve encore aux églises de cette époque, comme le font voir la façade de *Santa-Maria-la-Scala* à Messine et celle du petit sanctuaire de *Sant'-Antonio* à Palerme.

<p align="center">Le palais Chiaramonte, à Palerme.</p>

<p align="center">(1307.)</p>

L'aspect de ce palais, aujourd'hui la douane, qui fut élevé par Manfredo I", offre, dans la façade partielle que nous en donnons (Pl. LXXIV, fig. 7) trop d'analogie avec le caractère et les particularités de l'architecture du château de la Zisa et de la Cuba, pour qu'il soit besoin de détailler ces analogies traditionnelles, qui ne peuvent échapper au moindre examen.

La façade de la *Chiesetta di Sant'-Antonio* à Palerme.

(1307 A 1320.)

Il en est de même du caractère de la façade de cette petite église (Front. fig. 7), qui est attenante au précédent palais.

Le palais *Ajuta mi Cristo*.

(1307 A 1320.)

La façade de ce palais (Front. fig. 8), où l'on remarque déjà l'emploi des arcs surbaissés, fait voir dans son ensemble et dans ses autres détails, le même aspect que le palais précédent et le témoignage d'une même influence, que continuèrent à exercer sur les constructions de cette époque les édifices sarrasins.

Le palais Mateo-Sclafani (aujourd'hui le grand hôpital du Saint-Esprit), à Palerme.

(1330.)

L'élévation partielle de ce palais (Front. fig. 9), qui offre une réminiscence de la façade postérieure de l'église della Magione, en présente une non moins sensible de la façade de la Cuba.

La façade principale et le portique latéral de la cathédrale de Palerme.

(La première de 1352 à 1359, le second vers la moitié du XV° siècle.)

Quoique cette façade (Pl. XLVIII, fig. 1 et 2) offre plus de ressemblance qu'aucun autre édifice sicilien avec les constructions contemporaines dites gothiques et élevées dans les pays du nord, sa masse formée par de grandes parties lisses, son couronnement horizontal, la disposition des petites colonnes placées aux angles des tours et beaucoup d'autres détails, lui donnent un caractère dans lequel on reconnaît néanmoins sans peine l'influence permanente de l'architecture moresque-sicilienne. Quant au portique de la façade, qui est surtout remarquable par la proportion de son fronton semblable à celui d'un temple grec, on voit que si l'arc aigu y fut encore adopté à une époque où l'arc à plein-cintre l'avait déjà remplacé partout en Sicile, il ne le fut que pour approprier cette entrée latérale au caractère de l'ensemble de l'édifice. Du reste, ce portique porte plus encore que la façade l'empreinte de l'influence locale des constructions sarrasines.

La façade de l'église de *Santa-Maria della Scala*, à Messine.

(1347.)

Malgré la distance entre Messine et le siège principal des gouvernemens sarrasins, où les émirs firent élever le plus d'édifices importans, la façade de cette église (Pl. IX) n'en frappe pas moins par le caractère particulier qu'y ont laissé les traditions de l'architecture arabe.

Porte principale de la cathédrale de Messine.

(Milieu du XIV° siècle.)

Cette porte (Pl. III), qui présente dans son couronnement pyramidal le seul exemple, en Sicile, d'une semblable imitation prise sur les édifices gothiques du nord, se distingue toutefois dans ses détails et surtout dans ses ornemens par un caractère tout-à-fait local, dû à l'influence des restes de l'architecture antique.

A la fin du XIV° siècle et pendant le cours du XV°, une des parties les plus caractéristiques de l'architecture arabe en Sicile, l'arc aigu, disparaît par l'emploi de l'arc à plein-cintre qui lui est substitué.

§ XVII. Quoique dans le plus grand nombre des édifices du XIV° siècle, l'arc aigu soit encore prédominant, nous avons vu

que l'arc surbaissé et l'arc à plein-cintre commencèrent déjà vers le milieu de ce siècle à être introduits dans l'architecture sicilienne. Le palais *Ajuta mi Christo* en est un exemple ; mais c'est surtout au commencement et pendant le cours du xv° siècle que l'arc à plein-cintre l'emporte à son tour sur l'arc ogive, qui ne paraît plus dans aucune construction de cette dernière époque. Les monumens qui vont suivre établiront ce fait.

<center>Façade de l'église de *Santa-Maria della Catena*, à Palerme.</center>

<center>(1391 A 1400.)</center>

Cet édifice (Pl. xlix), dans lequel on peut déjà remarquer l'abandon partiel de l'arc aigu dont on ne voit l'emploi qu'aux petites arcades feintes des deux clochers, a toutefois conservé dans ses autres parties et d'une manière très prononcée le caractère distinct des constructions sarrasines, caractère qui se manifeste, ici comme dans les précédens exemples, par la masse générale comme par l'absence des corniches et du toit apparent.

<center>L'église de *Santa-Maria dei Cherici*, à Palerme.</center>

<center>(1382 A 1400.)</center>

Entièrement restauré vers la fin du xv° siècle, à l'exception de l'abside, ce monument (Front. fig. 10 et 11) offre un grand intérêt historique à cause de l'emploi général qu'on y a fait des arcs à plein-cintre. Ces arcs ont conservé néanmoins dans leur surhaussement, les traces de l'influence des arcs aigus d'origine arabe, que nous avons vus ainsi surhaussés dans les constructions siciliennes élevées depuis le x° siècle.

<center>L'église de *Santa-Maria la Nuova*, à Palerme.</center>

<center>(Fin du XIV° et commencement du XV° siècle.)</center>

Cette église (Front. fig. 12 et 13) est un autre exemple non moins remarquable pour l'histoire de l'art ; car elle présente l'application complète des arcs à plein-cintre, qui remplacèrent entièrement en Sicile les arcs aigus long-temps avant la moitié du xv° siècle.

<center>Le palais Patello, à Palerme.</center>

<center>(1491.)</center>

Ce palais (Front. fig. 14), également sans arcs aigus, a conservé toutefois dans sa masse et dans ses détails l'influence sarrasine. Il en est de même de plusieurs autres constructions encore existantes à Palerme, et dont la date remonte jusqu'au xvi° siècle. Mais, à partir de cette époque, le caractère de l'architecture arabe s'efface presque entièrement et ne laisse que peu de traces sur les monumens de la Sicile.

L'existence constatée de l'arc aigu dans les premières constructions siciliennes sarrasines qui peuvent remonter au X° siècle, jointe au fait de la disparition de cet arc vers le commencement du XV°, et à celui de sa première application systématique aux constructions élevées à Palerme par les Normands, prouve incontestablement son origine orientale.

§ XVIII. Comme les objections faites par la plupart des auteurs de l'Allemagne, de l'Angleterre ou de la France, contre l'origine orientale du premier principe de l'architecture dite gothique, savoir, l'adoption de l'arc aigu, consistent principalement dans la négation de l'existence de la forme de cet arc aux constructions arabes, élevées avant les xi° et xii° siècles, il s'ensuit que les faits ci-dessus réfutent naturellement tous les systèmes, qui contestent à l'arc aigu son origine orientale. Mais si cette origine est déjà constatée par la suite des faits que nous avons établis en premier lieu, c'est-à-dire, par l'existence des édifices arabes où cet arc se trouve et par l'emploi des architectes, des artistes et des ouvriers sarrasins, qui l'introduisirent dans les constructions élevées sous la domination normande, cette même origine acquiert une nouvelle certitude par les faits non moins irréfragables que nous venons également d'établir, et qui font voir que l'arc aigu employé en Sicile au x° siècle, y fut

remplacé par l'arc à plein-cintre vers la moitié du xiv^e. L'architecture gothique était alors la plus généralement employée dans les pays du nord; on n'y renonça entièrement que vers la fin du xvi^e siècle. Ainsi le système ogival qui apparaît en Sicile plus de deux siècles avant qu'on ne le trouve ailleurs, y fut aussi abandonné plus de deux siècles avant l'époque où il cessa d'être employé dans les autres pays.

L'architecture arabe, sarrasine ou moresque, étant elle-même un composé d'architectures différentes, l'arc aigu qu'on y voit adopté peut avoir été imité d'après les monumens antiques, auxquels on avait déjà appliqué la forme de cet arc, comme il peut avoir été le résultat d'une déviation progressive du plein-cintre; dans tous les cas, cet arc fut importé par les Arabes dans l'Europe occidentale.

§ XIX. La présence des Arabes, conquérans en Egypte, dans l'Inde, dans la Perse, en Grèce, en Sicile et en Espagne, imprima aux édifices qu'ils élevèrent dans ces différentes contrées un autre style; de là l'architecture arabe, née à la fin du vii^e siècle et au commencement du viii^e. Peuples nomades, vainqueurs de pays déjà civilisés, les Arabes durent subir dans leur architecture l'influence des nations qu'ils avaient subjuguées. C'est ce qui explique la différence de caractère qu'elle offre, et qu'on remarque surtout entre l'architecture dite moresque de l'Espagne et l'architecture arabe ou sarrasine de l'Egypte, de l'Inde, de la Perse, de la Grèce et de la Sicile, différence qu'on trouve surtout dans l'arc en fer-à-cheval presque généralement employé en Espagne, et dans l'arc aigu plus spécialement usité dans les autres contrées. Ainsi, sans parler des constructions arabes de l'Inde, de la Perse et du Caire, où l'arc aigu paraît également avoir été mis en usage dès le viii^e siècle (1), comme nous ne pouvons pas encore garantir ce fait, ce n'est jusqu'à présent qu'en Sicile que nous en voyons l'adoption non interrompue, d'abord dans une série d'édifices sarrasins, qui peuvent dater de la fin du ix^e siècle jusqu'au commencement du xi^e, puis dans les édifices élevés sous les Normands et leurs successeurs, qui datent de 1071 et se continuent jusqu'en 1400.

Toutefois, il resterait à savoir si les Arabes importèrent en Sicile le système ogival, après en avoir emprunté le modèle aux constructions antiques de l'Inde, de la Perse, de l'Egypte, de la Cyrénaïque, etc., ou bien si ce système se développa progressivement, comme le pourrait faire supposer son emploi aux édifices de la Sicile, où l'arc aigu ne dévie d'abord que très peu du plein-cintre; dans l'une ou l'autre de ces hypothèses, ce qui demeure certain, c'est qu'il fut importé dans l'Europe occidentale et qu'il eut une origine orientale directe ou indirecte.

L'influence de l'architecture orientale sur celle dite gothique résulte d'autres analogies que celle de l'arc aigu.

§ XX. En examinant les élémens particuliers de l'architecture arabe, qui se distingue avant tout, comme nous l'avons déjà dit, par l'absence des entablemens et des corniches, on y voit des colonnes isolées ou disposées par groupes, d'une proportion élancée, rappelant les poteaux faits de bois précieux et richement incrustés de nacre, d'ivoire, d'argent ou d'or, tels qu'ils servent encore à supporter les tentes des Orientaux; les murs sont couverts de mosaïques et de stucs où brillent les couleurs et les dorures, accessoires décoratifs dont l'application retrace la décoration des églises grecques avec les dessins des tissus indiens. Les mosquées et les grandes salles sont surmontées de dômes, dont l'usage était général dans l'architecture des Grecs modernes; de riches découpures ornent les portes, les fenêtres et les sommets des édifices; souvent les arcs, soit circulaires, soit en fer-à-cheval, soit en arc aigu, sont entourés de moulures qui les enveloppent carrément (Pl. LXXIV, fig. 11 à 16) (2). Enfin les couleurs ou les matériaux diversement nuancés embellissent l'intérieur et le dehors de cette riche architecture. Cela posé, si l'on compare ces élémens caractéristiques avec ceux qui se remarquent aux basiliques et aux autres constructions élevées en Sicile sous les Normands, ou bien si l'on étend la comparaison aux monumens gothiques du reste de l'Europe, on en trouve abondamment les traditions ou les analogies.

1° Dans l'emploi de simples moulures peu saillantes au lieu d'entablemens et de corniches;

2° Dans la proportion élancée des colonnes, dans leur disposition par groupes, et dans les incrustations en émaux qui les couvrent parfois, ou qui sont remplacées par l'imitation de ces ornemens au moyen de la peinture et de la sculpture;

(1) *Les Édifices les plus remarquables de l'architecture arabe du Caire*, recueillis par M. Coste, de Marseille, et dont il faut espérer que la publication commencée s'achèvera, confirment entièrement cette opinion; opinion que partagent au surplus toutes les personnes qui ont examiné par elles-mêmes les constructions arabes de l'Orient, et sur la valeur de laquelle le résultat de nos recherches ne peut plus laisser de doute.

(2) Ces exemples sont tirés du grand ouvrage de la *Description de l'Egypte*, arch. moderne; du *Voyage pittoresque et historique de l'Espagne*, par M. le comte Alexandre de Laborde, et du premier cahier des *Édifices les plus remarquables de l'architecture arabe du Caire*, par M. Coste.

3° Dans les vitraux peints reproduisant tantôt les dessins et les couleurs des riches tapis des Indes, tantôt des sujets à figures à l'instar des tableaux en mosaïque; (1)

4° Dans le nombre des ornemens et l'application si variée des découpures en dentelles, distribuées sur presque toutes les lignes horizontales courbes ou rampantes, usage qui offre non-seulement une imitation de l'architecture arabe, mais aussi une réminiscence des plus beaux monumens des Grecs et des Romains, ornés de la même manière sur le faîte de leur toiture, sur les rampans de leur fronton et sur les bords des corniches;

5° Dans l'emploi de la couleur aussi bien à l'extérieur que dans l'intérieur des édifices, emploi dont il subsiste encore de nombreux exemples; (2)

6° Enfin, dans les moulures rectangulaires qui entourent, pour ainsi dire, d'un deuxième chambranle carré les archivoltes des arcs et qui complètent, avec tant d'autres analogies moins importantes, la certitude des traditions que nous avons voulu établir. Un fait remarquable et que nous croyons ne pas devoir passer sous silence ici, c'est la présence de pareils encadremens autour des arcades les plus authentiquement grecques que l'antiquité nous ait transmises. En établissant le parallèle entre ces arcs (Pl. LXXIV, fig. 8, 9 et 10) (3) et les arcs arabes et gothiques (même Pl., fig. 11 à 17), il est impossible de ne pas reconnaître combien ces restes de l'art hellénique viennent encore à l'appui de notre opinion sur les nombreux emprunts que l'architecture sarrasine a faits aux monumens des anciens, l'architecture gothique aux constructions des Arabes.

Les Normands ayant employé l'arc aigu en Sicile, avant l'invasion de l'Orient par les populations européennes, les rapports qu'ils conservèrent avec leur pays natal ont dû amener l'introduction de l'arc aigu en Normandie, avant l'introduction générale de l'architecture ogivale dans le reste de l'Europe, qui eut lieu à la suite des croisades.

§ XXI. La certitude de l'emploi de l'arc aigu dans les constructions de la fin du XI° et du commencement du XII° siècle, que les Normands élevèrent en Sicile, étant un fait établi, il est naturel d'en tirer la conséquence que les rapports nécessaires et continus, conservés par ces conquérans avec la Normandie, firent passer dans ce pays une portion des richesses qu'ils purent consacrer à des fondations pieuses nationales, et les particularités d'un style d'architecture qu'ils avaient trouvé prédominant en Sicile, l'état de l'art y étant parvenu à un degré de supériorité incontestable sur ce qu'il était dans leur pays natal. En effet, nous voyons qu'après que l'envahissement du port de Palerme eut fourni les sommes nécessaires pour élever les admirables constructions qui font le plus bel ornement de la ville de Pise, les trésors accumulés par les émirs dans la capitale de la Sicile fournirent encore aux princes normands des ressources telles qu'ils purent couvrir les principales villes siciliennes d'un grand nombre de monumens aussi importans que magnifiques (4). D'après cela, supposer qu'ils firent passer une portion du fruit de leur conquête à leur mère-patrie, pour y fonder des édifices religieux, est une présomption d'autant plus probable, que cet usage était dans les mœurs de l'époque, et que les chefs des Normands en agirent de même lorsqu'ils ne possédaient encore que la Pouille (5). Il faut en dire autant de l'introduction de l'arc aigu en Normandie. Le système complet de cet arc, employé aux basiliques siciliennes, en frappant par sa nouveauté les religieux chargés de recueillir les dons destinés à l'érection des couvens et des églises, disposa naturellement ceux-ci à l'employer aux nouvelles constructions qu'ils durent faire élever après leur retour dans leurs foyers.

La transplantation première et locale de l'arc aigu en Normandie étant ainsi établie, et dérivant d'un raisonnement logique d'accord avec les faits de l'histoire, il en résulte encore que l'époque où elle eut lieu est antérieure à la transplantation du même arc qui s'est faite à la suite des croisades.

En examinant le temps, la marche et l'esprit de ces invasions successives de l'Orient par les peuples de l'Europe, invasions qui commencèrent dans le courant du XII° siècle et continuèrent jusque vers la fin du XIII°, il nous semble hors de doute que pendant la première période de ces invasions, l'architecture orientale, telle qu'elle était adaptée aux constructions mahométanes, n'a pu agir sur toutes ces populations chrétiennes d'une manière assez immédiate pour être aussitôt importée et reproduite en Europe. Il en fut tout autrement des églises de la Sicile, monumens élevés à la gloire du Dieu des chrétiens; ici l'adoption de l'architecture orientale n'offrait plus rien de profane à l'admiration des fidèles, qui dès-lors durent les

(1) Voyez les vitraux dans le bel ouvrage, *Description et Histoire de la Cathédrale de Cologne*, par Sulpice Boisserée.

(2) Sans énumérer la plupart des cathédrales et des églises gothiques de l'Allemagne, de l'Angleterre et du reste de la France, il suffit de citer la Sainte-Chapelle à Paris.

(3) Voyez Stuart, *Antiquités d'Athènes*, édit. française, T. III, ch. IX, Pl. XLI, et William Inwood, the *Erectheion at Athens*, Pl. XXXVII.

(4) Depuis la possession de Palerme par les Arabes, qui dura plus de deux siècles, leurs princes avaient amassé des richesses immenses, qui tombèrent toutes entre les mains des Normands.

(5) Vers 1044, le sire de Giroie, devenu bénédictin, vint du fond de la Normandie, avec dix compagnons et quatorze religieux, solliciter la piété des conquérans de la Pouille en faveur de son monastère. Il fut comblé de dons de toute espèce, et repartit pour la France chargé des libéralités de ses compatriotes. *Hist. des conquêtes des Normands*, par Gauttier d'Arc, Paris 1830.

regarder comme de beaux modèles à imiter. Soit donc qu'on suive les faits d'après leurs dates, soit qu'on admette l'influence rationnelle des circonstances qui accompagnèrent l'introduction de l'arc aigu en Normandie, et de là dans le reste de la France, cette introduction a précédé celle, certainement plus générale, mais aussi plus lente, qui s'opéra à la suite des croisades. Ce contact continuel de l'Occident avec l'Orient, et par conséquent ses effets sur l'architecture des autres parties de l'Europe, n'ont pu commencer à se faire sentir que dans la deuxième moitié du xii° siècle.

Nonobstant l'influence certaine de l'architecture orientale sur l'architecture à ogive, c'est surtout aux artistes européens des XIII°, XIV° et XV° siècles qu'il faut attribuer le mérite des monumens les plus parfaits de l'architecture dite gothique.

§ XXII. Malgré l'incontestable influence de l'architecture orientale sur l'ensemble et les détails des monumens dits gothiques, élevés depuis le xii° siècle jusqu'à la fin du xv°, il n'en faut pas moins reconnaître que le développement progressif de l'architecture ogivale, résultat de l'adoption de certaines règles, est dû aux seuls artistes européens qui les fixèrent et qui en firent l'application, tout en conservant à leurs œuvres le caractère local qui distingue cette architecture dans les différentes contrées de l'Europe. En effet, si les monumens byzantins élevés avant les époques dont nous venons de parler, et dont un grand nombre existent encore sur les bords du Rhin (1), portaient déjà en eux le principe de l'architecture ogivale, en ce sens que la plupart des églises à arcs aigus du nord de l'Europe semblent n'être que des édifices du style byzantin, sur lesquels on avait, pour ainsi dire, enté l'ogive, il n'en est pas moins vrai que tous ces monumens offrent entre eux des différences assez sensibles dans les plans, les masses et les détails, pour qu'on y puisse discerner les influences particulières et locales de chaque contrée. Sous ce rapport, on voit que ce qui eut lieu pour l'architecture arabe, quant à la diversité qu'elle offre et que nous avons signalée, se reproduisit également, mais en sens inverse, avec l'architecture dite gothique; la différence est que les Arabes, en trouvant dans les pays conquis par eux des monumens tout faits, les modifièrent à leur façon et selon leur goût, pour les imiter ensuite; les peuples de l'Occident, au contraire, ne firent que prendre chez les Arabes des formes nouvelles et partielles, qu'ils adaptèrent à leurs édifices, lesquels, en conservant le caractère des édifices préexistans dans les nombreuses subdivisions territoriales de l'Europe, amenèrent les différences locales qu'on remarque dans l'architecture ogivale de ces diverses contrées. Développée et conduite vers la perfection, en suivant le progrès des arts alors renaissans, cette architecture se montra enfin avec tous ses avantages; elle appliqua un système uniforme et homogène à l'emploi simultané d'élémens traditionnels, puisés, il est vrai, aux constructions antérieures de tous les peuples, mais dont l'heureuse fusion produisit cette originalité apparente qui distingue et caractérise l'architecture ogivale à ses plus belles époques.

C'est seulement alors que les grandes cathédrales furent conçues et exécutées d'après des principes établis; c'est alors aussi que ces vastes monumens s'élevèrent, en quelque sorte, d'un seul jet, offrant dans leurs masses colossales comme dans leurs plus minutieux détails un ensemble concordant et une exécution dont les résultats ont quelque chose de merveilleux.

Au milieu d'arcades multipliées et d'innombrables colonnes; sous des voûtes immenses entourées de vitraux peints, véritables murs diaphanes, tantôt se développant comme de riches tapis brillans des plus belles teintes, tantôt présentant des tableaux qui éclatent des plus vives couleurs; à l'aspect des tours et des clochers à jour s'élançant dans les airs, des nombreux contreforts d'une apparence si hardie, de cette infinité de frontons pyramidaux, de clochetons, de tourelles, de statues et d'ornemens en tout genre, les sens et l'esprit sont frappés à-la-fois par l'idée de l'unité et de l'infini. Tout paraît être une création unique et spontanée; tout dispose l'âme à la contemplation et exalte les sentimens religieux; tout enfin se réunit pour laisser aux divers auteurs de ces productions l'honneur d'une architecture, autant et plus leur création que celle des Arabes; lesquels contribuèrent sans contredit le plus puissamment à son origine, mais dont le mérite à cet égard ne peut ni effacer ni même atteindre celui des hommes qui créèrent, avec des nuances si distinctes, les monumens dits gothiques que l'on admire chez presque toutes les nations de l'Europe, et surtout en France, en Angleterre et en Allemagne.

L'influence de l'architecture sarrasine-normande ayant disparu des monumens élevés en Sicile depuis le XVI° jusqu'au XIX° siècle, l'architecture sicilienne, tout en se modelant sur l'architecture italienne, conserva partiellement un caractère traditionnel local.

§ XXIII. A partir du xvi° siècle, la double influence des artistes venus d'Italie et des artistes siciliens qui avaient étudié à Rome les œuvres des architectes de la renaissance avec plus de prédilection que les monumens antiques, fit disparaître en

(1) Voyez *Denkmale der Baukunst vom 7ᵗᵉⁿ bis zum 13ᵗᵉⁿ Jahrhundert* de Sulpice Boisserée. München 1833.

Sicile une grande partie du caractère local de l'architecture sarrasine-normande, dont les traces ne s'étaient pas effacées jusqu'alors. Ces artistes y substituèrent le style italien. L'étude des ordres d'architecture et leur nouvel emploi aux constructions de tout genre, produisit de nouveau l'introduction des entablemens, des corniches et des moulures saillantes; la forme cintrée des portes et des fenêtres fut presque partout remplacée par la forme carrée, et de même que les mœurs et les institutions venues du dehors modifièrent sensiblement le caractère national, de même l'architecture qui avait long-temps gardé son aspect local, perdit sa plus grande originalité et se modela particulièrement sur l'architecture italienne. Toutefois cette imitation s'arrêta la plupart du temps aux formes extérieures, et laissa subsister dans la disposition des plans et dans le maintien presque général des arcades sur colonnes, certaines particularités qui conservèrent aux édifices un caractère traditionnel assez sensible pour qu'on en sache gré aux architectes de la Sicile. Conçus presque toujours avec le but de satisfaire avant tout aux convenances, c'est-à-dire aux principes immuables qui dirigèrent continuellement les architectes les plus distingués de tous les temps et de tous les peuples, les édifices siciliens de l'époque qui nous occupe se font remarquer, non pas comme des productions d'hommes ordinaires dont l'ignorance ne sait que copier sans discernement, mais comme des œuvres d'artistes habiles chez qui le discernement guide le choix des inspirations. Les monumens d'architecture proprement dits et ceux où la sculpture prédomine, que nous allons énumérer dans leur ordre chronologique, confirmeront ces remarques. Tels sont :

(Au commencement du XVIe siècle.)

La façade d'un petit palais à Palerme (Front. fig. 15), une corniche qui surmonte l'étage inférieur, deux ordres de pilastres avec leurs entablemens qui décorent les étages supérieurs et que couronne une quatrième corniche modillonaire, nous font voir dans ce petit édifice les différences marquées qui existent entre l'architecture sicilienne des siècles précédens et celle de l'époque qui nous occupe.

(En 1513.)

Le tombeau de l'archevêque Belhorado, dans la cathédrale de Messine. (Pl. vi.)

(Même époque à-peu-près.)

La chaire à prêcher, dans la même cathédrale. (Pl. vii.).

(1540.)

Les stalles, encore dans la même cathédrale. (Pl. viii.)

Ces trois productions, plus particulièrement sculpturales, offrent toutefois dans leur disposition architectonique les mêmes différences que nous venons de signaler; car les pilastres du tombeau avec un entablement architravé, l'espèce de pilier qui en forme le pied, le chapiteau avec la corniche à modillons qui le surmonte, la corniche supérieure qui couronne et qui complète la chaire, enfin les colonnes, les pilastres et les entablemens employés aux stalles, tout cela présente l'ensemble des élémens particuliers que l'imitation de l'architecture italienne introduisit en Sicile.

(1542 à 1605.)

L'hôpital à Messine (Pl. xii). Il se distingue par la belle disposition de son plan. Quant à son architecture, celle de la façade, que nous n'avons pas reproduite et qui fut élevée au xviie siècle, offre l'imitation du goût italien de cette époque.

(1547.)

La grande fontaine sur la place de la cathédrale, à Messine. Pl. xxvi à xxxii.

(1550.)

L'église du couvent de Sainte-Thérèse, à Messine (Pl. x). Comme elle fut construite sur les dessins de Giov. Agnolo, sculpteur et architecte italien, tout dans ce charmant édifice devait porter et porte l'empreinte du caractère de l'architecture italienne contemporaine.

(1554.)

La fontaine de la place sénatoriale, à Palerme. (Pl. LII.)

(1557.)

La fontaine de Neptune, à Messine. (Pl. XXIV et XXV.)

Les trois précédentes fontaines, celles de Messine, œuvres de Giov. Agnolo, et celle de Palerme, œuvre de Camillo Camileri, étant également des ouvrages d'artistes italiens, les ressemblances partielles qu'elles présentent avec de semblables monumens de l'Italie s'expliquent naturellement.

(1558 A 1578.)

Le couvent des Bénédictins, à Catane (Pl. XXXVI à XL). Ce magnifique monastère, conçu par le P. Valeriano de Franchi, de Catane, qui étudia à Rome, mais dont le projet subit par la suite des temps de grandes modifications, rappelle l'influence de l'architecture italienne, qui y est très sensible, et présente dans la disposition des doubles portiques de son plan ainsi que dans la plupart de ses détails en élévation, des particularités qui prouvent que les artistes siciliens qui concoururent à l'érection de ce vaste édifice, surent s'approprier les inspirations qu'ils avaient été chercher en Italie.

(1563.)

La porte d'une chapelle dans la cathédrale de Catane. (Pl. XXXV.)

(1565.)

L'église de *Santa-Maria pié di Grotta*, à Palerme (Front. fig. 16). La ressemblance de l'architecture de ce petit temple avec l'église de *Santa-Aurea* à Ostie, attribuée à Bramante, pourrait faire admettre que cette dernière servit de type à l'édifice palermitain.

(1577.)

La porte latérale de la cathédrale de Catane (Pl. XXXIV). En même temps que cette porte et la précédente offrent la trace d'une influence italienne sur leurs auteurs, elles présentent aussi, dans l'ensemble et les détails, des inspirations plus immédiatement puisées sur les monumens antiques de Catane et qui leur donnent un caractère particulier.

(1581.)

Le Mont-de-Piété, à Messine (Pl. XIII à XV). Cet édifice, dont le plan est un chef-d'œuvre de convenance locale, et qui offre dans son élévation les qualités de l'architecture italienne contemporaine sans en offrir les défauts, peut être cité comme une production très remarquable de son époque.

(1584.)

La Porte-Neuve, à Palerme (Pl. LX). Quoique également empreinte de l'influence de l'école des architectes de l'Italie, qui reproduisaient souvent dans les portes de ville les arcs de triomphe des anciens, la disposition particulière de l'attique orné de médaillons et de bustes, avec la superposition de la galerie qui la surmonte et dont l'objet était de satisfaire à une donnée locale d'utilité publique, font de ce monument un ouvrage original.

(1598 A 1622.)

Le couvent et l'église de l'*Olivella*, à Palerme (Pl. LI). Cette dernière, également conçue sous l'influence italienne, comme la plupart des églises de Palerme, offre néanmoins, dans l'application des arcades sur colonnes, une tradition du motif principal

des premières églises élevées par les Normands et même antérieurement, motif qu'on ne remarque pas, à beaucoup près, aussi généralement dans les églises d'Italie.

(Fin du XVI⁰ siècle.)

Plan de l'église de Saint-Nicolas, à Messine (Pl. xi). Ce plan est remarquable comme présentant le seul exemple, à cette époque, de l'application du système des doubles bas-côtés entièrement à jour, qui n'était alors nullement usitée en Italie, et dont la disposition rappelle celle des plus belles basiliques chrétiennes primitives.

(1604.)

L'autel de la cathédrale de Messine (Pl. v). Cet autel, dont le principal motif semble offrir une imitation des tabernacles du Panthéon de Rome, est une œuvre d'autant plus estimable que sa disposition et ses détails sont plus appropriés à l'objet du culte chrétien.

(Même époque ou à-peu-près.)

Le plafond de l'église de Saint-Dominique, à Messine (Pl. xi). Si les compartimens et les détails de ce plafond rappellent le style italien, on y trouve aussi une ressemblance traditionnelle des compartimens à-peu-près semblables qui ornaient les basiliques élevées sous les Normands.

(1611.)

La fontaine du palais de l'archevêque, à Messine (Pl. xvi). En reproduisant la forme ordinaire des fontaines jaillissantes de l'Italie, la colonne tronquée, dont le mascaron fournit un jet d'eau inaccessible à toute souillure, est un motif d'autant plus heureux qu'il sent moins l'imitation, et qu'il remplit un but d'utilité et d'agrément.

(1612.)

L'église de Saint-Joseph, à Palerme. (Pl. l.)

(1632.)

L'église de Saint-Mathieu, à Palerme. (Pl. l.)

(1636.)

L'église de *Santa-Eulalia dei Catalani*, à Palerme (Front. fig. 17). La façade de ce temple, dont trois ordres de pilastres forment la décoration et caractérisent l'époque où il fut construit, offre encore par sa grande ressemblance avec l'église de *Santa-Maria del'Anima*, à Rome, la preuve de l'influence de l'architecture italienne sur cet édifice.

(1640 a 1685.)

L'église de Saint-Dominique, à Palerme (Pl. l). Le plan de ce monument, comme ceux des églises précitées de Saint-Joseph et de Saint-Mathieu, à Palerme présente la disposition légèrement modifiée des anciennes basiliques siciliennes, en même temps que les colonnes surmontées d'arcades, qui y sont employées, sont une reproduction traditionnelle du motif semblable qu'on voit aux églises élevées sous les Normands.

(1689.)

La Chapelle des Morts, à Syracuse (Pl. xlii). Cet édicule est surtout remarquable à cause de son plafond à deux rampans, qui offre, par l'emploi de la charpente apparente du comble à la décoration du plafond, une reproduction de ce même

genre de plafond que les anciens adaptèrent souvent aux temples comme aux basiliques; il l'est encore par l'absence de toute influence étrangère et conventionnelle, ce qui fait ressortir avec plus de relief son caractère vrai et significatif.

(1705 A 1750.)

Le palais de Cuto, à Palerme. (Pl. lviii et lix.)

(1720.)

Le palais Cattolica, à Palerme. (Pl. lv et lvi.)

(vers 1730.)

Le palais Belmonte, à Palerme. (Pl. liv.)

Ces trois palais, dont les plans diffèrent tous dans leur belle et grande disposition, sont plutôt le résultat de l'habileté de leurs auteurs pour satisfaire heureusement aux différentes données locales, qu'ils ne sont la suite d'une imitation des palais de l'Italie. On y remarque, comme dans les églises, l'emploi des arcades sur colonnes, dont l'usage était si général dans l'architecture sicilienne-normande.

(1746.)

L'*Albergo dei poveri*, à Palerme (Pl. lxi et lxii). Le plan de ce bel édifice, qu'il faut compter également parmi les productions les plus satisfaisantes de l'architecture sicilienne moderne, offre toutes les qualités désirables. L'architecte a su y être lui, parce qu'il a heureusement satisfait aux données les plus compliquées que prescrivait la destination de son bâtiment. Il a été moins original dans les façades tant de l'extérieur que de l'intérieur, sur lesquelles le style corrompu de l'architecture italienne a laissé son empreinte; l'influence sicilienne se remarque toutefois aussi dans l'emploi des arcades sur colonnes.

(1750 A 1756.)

Le palais Comitino, à Palerme. (Pl. lvi.)

(1766.)

Le palais Constantino, à Palerme (Pl. lix). Le précédent édifice donne lieu aux mêmes remarques que celles que nous avons faites sur les autres palais de Palerme. Il n'en est pas de même du palais Constantino, dont le plan offre bien une disposition analogue, mais où le système d'architecture ne présentant plus l'emploi des arcades sur colonnes, porte les traces d'une influence plus immédiate des palais de Rome.

(1769.)

L'oratoire de l'*Olivella*, à Palerme (Pl. li). Le plan et la coupe de ce petit sanctuaire font voir dans leur ensemble, et surtout dans la disposition des colonnes couronnées d'un entablement complet sans intermédiaire d'arcades, une influence marquée de l'architecture italienne de cette époque, où l'on commença à prendre plus particulièrement pour modèle les restes de l'architecture antique.

(1779.)

Le palais Gerace, à Palerme. (Pl. liii.)

(1784.)

Petit palais, rue *Pié di Grotta*, à Palerme (Pl. lvii et Front. fig. 18). Quoique postérieure au palais Constantino, l'architecture de ce palais et du précédent se rapproche davantage de celle des autres palais de Palerme; car ils offrent de nouveau l'emploi des arcades sur colonnes.

(1787.)

Le palais Avarna, à Messine (Pl. xix). La façade de ce palais que nous n'avons pas donnée, et qui montre dans son auteur un imitateur de l'école borrominienne, contraste avec la raison qui a présidé à la conception de son plan.

(1790.)

L'école de botanique, à Palerme (1). A côté des réminiscences de l'architecture sarrasine-normande et italienne qui sont visibles sur ce monument, on y remarque également celles de l'architecture sicilienne antique.

(Fin du XVIIIe siècle et commencement du XIXe.)

Trois petits palais, à Messine (Pl. xx, xxi, xxii et xxiii). Ces constructions particulières étant remarquables seulement comme des œuvres dont le mérite consiste dans l'heureux emploi d'une intelligence industrielle, mais étant dénuées de toute combinaison artistique, elles n'offrent aucun caractère applicable à l'histoire de l'art.

(1801.)

La décoration d'une chapelle dans la cathédrale de Messine (Pl. iv). Le système de pilastres et surtout la reproduction d'un temple monoptère qui s'élève au milieu de cette chapelle pour servir de tabernacle au saint, présentent un nouvel exemple de l'imitation de l'architecture antique, qui distingue plus particulièrement en Sicile les productions de la fin du xviiie et du commencement du xixe siècle.

(1803 à 1823.)

La Maison-de-Ville, à Messine (Pl. xvii et xviii). D'un caractère local par la disposition de son plan, l'architecture de ce bel édifice offre, avec des reflets sensibles de l'architecture des palais de Rome, l'emploi partiel des ordres copiés sur les restes des temples antiques de la Sicile.

Résumé comparatif de l'architecture moderne de la Sicile avec l'architecture moderne de l'Italie et des autres pays.

§ XXIV. Quoique les édifices que nous venons d'énumérer en dernier lieu présentent un tableau assez complet de l'architecture sicilienne pendant plus de 300 années à partir du commencement du xvie siècle jusqu'à nous, nous n'y avons pas compris les constructions qui furent exécutées sous l'influence de l'école borrominienne, influence que subirent beaucoup d'édifices élevés en Sicile, et qui surpassent souvent l'extravagance de leurs modèles; pour ces productions, nous ne faisons que constater leur existence vers la fin du xviie et pendant le xviiie siècle.

Quant à la généralité des exemples que nous avons examinés, et dont le choix devait réunir l'intérêt historique à celui de l'art, leur nombre et leur variété suffiront pour prouver que l'architecture moderne de la Sicile se montre dans ses différens périodes, sinon souvent supérieure, au moins rarement inférieure à l'architecture moderne contemporaine de l'Italie et des autres pays.

En effet, dans le xie et le xiie siècle, la chapelle royale de Palerme et surtout la basilique de Morreale réunissent dans leur ensemble et leurs détails un principe d'unité et d'harmonie, une supériorité d'exécution et une magnificence qu'on chercherait en vain dans aucun des édifices élevés ailleurs aux mêmes époques.

Les palais et les châteaux du xive jusqu'à la fin du xve siècle sont également remarquables dans leurs masses et dans leurs parties; ce sont des édifices d'un caractère plus prononcé, plus mâle et d'un effet plus imposant que les palais de ces deux siècles, dont les restes se sont conservés en Italie; ceux de ces édifices que nous avons donnés auraient pu avoir servi de types aux beaux palais de Florence, qui sont empreints d'un caractère tout-à-fait analogue.

A l'égard des églises, s'il y en a peu de cette époque qui puissent être mises en parallèle avec les somptueux temples chré-

(1) Voyez l'élévation de cet édifice à la fin du texte de la description des planches.

tiens qui s'élevèrent alors de toutes parts dans le reste de l'Europe, néanmoins la beauté des plans de celles où la forme des basiliques s'est conservée si pure, avec un système d'arcades si bien proportionnées, permet de les comparer avantageusement aux églises de la même époque et d'une égale importance.

Il en est de même des différens genres de monumens d'architecture et de sculpture du xvi° et du xvii° siècle, entre lesquels il suffit de citer le couvent des Bénédictins, à Catane, celui de l'*Olivella* avec son église et plusieurs autres églises élevées à Palerme, le Mont-de-Piété, à Messine, ainsi que les fontaines monumentales, les autels, les tombeaux et les stalles de la cathédrale de la même ville, comme aussi la grande fontaine et la Porte-Neuve de Palerme, etc., pour y reconnaitre des œuvres de l'art dignes en tout de figurer à côté de ce que l'Italie possède de plus remarquable dans les productions du même genre.

Renvoyer aux différens palais de Palerme qui furent construits dans le xviii° siècle, et que nous avons réunis dans notre recueil, c'est faire voir que ces nobles et vastes demeures peuvent supporter avantageusement la comparaison avec la plupart des palais des grandes villes de l'Italie, tant par la belle distribution de leur plan que par le caractère et le style de leur architecture.

Pour ce qui est des constructions les plus modernes, de celles qui touchent au commencement de ce siècle ou qui sont nées avec lui, elles se distinguent par un caractère particulier, lequel résulte de l'emploi des ordres d'architecture provenant des temples antiques de la Sicile. Les exemples que nous avons donnés de cette période sont l'École de Botanique, à Palerme, et la Maison-de-Ville, à Messine. Tout en laissant à la saine critique sa juste part relativement à ces applications partielles et fausses de l'architecture ancienne ainsi implantée sur les édifices de notre époque, au moins ces applications dans les monumens que nous venons de citer n'ont-elles eu d'influence que sur la forme extérieure et les parties des ordres d'architecture qu'on y a adoptés. Dans le reste de l'Europe, au contraire, on a vu la copie des détails se joindre à celle de la disposition entière des temples antiques, et s'adapter ensemble à des édifices dont la destination était tout opposée, alliance où l'architecture ancienne se trouve dès-lors beaucoup moins rationnellement appliquée.

APPENDICE.

SUR LES MOSAÏQUES DE LA SICILE,

envisagées sous le rapport de leur emploi comme décoration inhérente aux monumens d'architecture, et sous celui de leur intérêt relativement à l'histoire de la peinture.

Pour completter notre précis historique, nous croyons devoir ajouter aux observations qu'il contient sur les monumens d'architecture, quelques notions sur les peintures en mosaïque de la Sicile, ainsi que sur plusieurs tableaux peints dont nous avons donné les gravures, lesquelles ont en tout temps attiré l'attention des artistes et des savans qui se sont occupés des arts dans ce beau pays (1). L'intérêt qui doit s'attacher à ces productions est d'autant plus grand que les peintures en mosaïque formaient, comme les peintures sur murs des anciens, une partie essentielle de l'architecture même, et que leur composition fut contemporaine à la construction des monumens qu'elles devaient orner.

La chapelle royale de Palerme (Pl. xlv et xlvi) et la basilique de Morreale (Pl. lxvii à lxx) étant des exemples de deux monumens de ce genre qui se sont conservés presque intacts jusqu'à nous, on y voit qu'à l'exception des plafonds en bois, toutes les parois des murs étaient couvertes de tableaux, et que l'emploi de la peinture historique et ornamenesque, rendue inhérente à l'édifice et aussi durable que lui par le procédé de la mosaïque, est l'unique système décoratif de ces magnifiques sanctuaires. Avec une application aussi générale et aussi étendue d'une pareille décoration, il est certain que ces édifices devaient avoir été conçus pour les peintures, comme les peintures pour les places qu'elles devaient y occuper. La pensée d'un seul artiste dut présider à l'ordonnance de ces vastes ensembles, où le nombre des sujets, leur suite, leur distribution et leur importance relative subissaient l'influence des rites en même temps que celle des emplacemens résultans de la disposition architecturale.

En voyant dans la basilique de Morreale ce qu'une telle décoration monumentale offre de magnifique par l'emploi des couleurs, de grand et d'imposant par l'harmonie qui y règne, de poétique et de moral par les sujets bibliques et les images des saints, on sent que la merveille de ce tout est due à l'unité de création, et que l'effet eût été moindre, eût été nul peut-être, si la surface de ce même temple avait été distribuée entre plusieurs artistes, dont les œuvres, tout en méritant partiellement notre admiration, auraient pu détruire cette unité. L'effet grandiose dont il s'agit n'est pas seulement le résultat de la reproduction d'un même style et d'un même caractère qu'offrent toutes les peintures entre elles; il dérive encore des fonds d'une même couleur, sur lesquels toutes les compositions se détachent. L'emploi de l'or pour ces fonds fait voir en outre que l'intention des artistes n'était pas de cacher les murs, mais qu'ils voulurent transformer, pour l'œil et pour

(1) Non-seulement plusieurs auteurs siciliens se sont livrés à l'examen des mosaïques et des anciennes peintures de la Sicile; mais nous avons trouvé dans les manuscrits de M. Dufourny, que possède la Bibliothèque royale, des dessins assez exacts et des notions assez intéressantes sur le même sujet. Cet artiste érudit, qui habita long-temps la Sicile, et qui joignait à son talent d'architecte des connaissances historiques très étendues, a laissé dans ce pays les souvenirs les plus honorables pour le nom français. Long-temps guidé par les leçons de cet habile professeur, dont nous avons eu la douleur d'apprendre la perte pendant notre voyage, nous n'avons pu, à notre retour en France, lui soumettre le fruit de nos travaux, ni profiter des conseils que nous aurions trouvés dans sa bienveillante amitié. Nos vifs regrets sont aujourd'hui le seul hommage que nous puissions rendre à sa mémoire.

la pensée, les murs bâtis de pierres en murs faits de matières précieuses. Toujours simples dans leurs poses, toujours graves dans leurs expressions, les figures n'effaçaient point l'idée de la présence de ce mur d'or. Dès-lors l'esprit n'était jamais choqué par le contresens de fonds de toute nature, de corps saillans et rentrans, d'illusions de perspective et de clair-obscur, dénaturant plus ou moins les formes architecturales, formes que la peinture doit, en pareil cas, orner et faire ressortir, mais non pas mutiler et faire disparaitre.

Envisagé d'après ces principes, les mêmes certainement que ceux des Grecs dans les beaux temps, ce système si rationnel, si bien en rapport avec la vraie philosophie de l'art, ne peut être attribué à l'impuissance des artistes qui érigèrent les monumens dont nous venons de parler. Il dut donc être et il fut la conséquence de l'application traditionnelle d'une théorie établie par les ancêtres des Grecs modernes, et conservée par ceux-ci avec les modifications qu'une autre religion et plusieurs autres causes y introduisirent. La supériorité des artistes siciliens dans toutes les branches de l'art antique laisse présumer qu'elle fut la même dans l'exécution des mosaïques, aux époques les plus reculées. En tout cas la certitude de cette supériorité sur les Romains du IV^e siècle nous est acquise par une lettre de Symmaque, adressée à un certain Antiochus, pour le prier de lui envoyer de la Sicile des modèles de nouveaux genres de mosaïque, de l'invention de ce dernier, afin que par ce moyen il puisse essayer à Rome d'en faire faire également l'application (1). D'après ce fait, on peut admettre avec une grande probabilité que l'art de la mosaïque n'a pas cessé d'être cultivé en Sicile dans les siècles suivans, avec une certaine perfection, du temps même des Sarrasins, et que les mosaïstes siciliens ont continué à l'appliquer sous l'empire des traditions antiques, comme le firent également les mosaïstes grecs-byzantins, dont plusieurs avaient émigré et s'étaient établis en Sicile. En effet, les mosaïques de la chapelle royale à Palerme et surtout celles de la basilique de Morreale constatent la supériorité de ces ouvrages sur ceux des mêmes époques exécutés en Italie, soit que ceux-ci aient été le travail d'artistes grecs, soit qu'il faille les attribuer à des artistes italiens.

Cette supériorité, qui existe aussi bien dans la composition des sujets et dans le dessin des figures que dans l'ajustement et dans le style des draperies, prouve d'une manière non moins certaine que leurs auteurs étaient capables de varier leurs compositions, de les approprier à des lieux divers, d'en produire enfin d'assez importantes pour mériter le titre d'artistes, et pour détruire l'opinion assez généralement admise qu'ils ne faisaient que reproduire et copier continuellement les mêmes modèles. Les différences notables entre les sujets représentés dans les mosaïques de la chapelle royale, et les mêmes sujets répétés dans la basilique de Morreale, démontrent, au premier abord, que les mosaïstes chargés de ces travaux possédaient au contraire, dans le courant du XII^e siècle, les élémens du dessin à un plus haut degré que les peintres italiens du XIII^e, auxquels on attribue ordinairement le premier pas vers la renaissance et les premiers essais d'études d'après nature. Mais il suffira d'examiner attentivement les mosaïques que nous avons données sur les Pl. IV, XLV, XLVI, LXVII, LXVIII, LXIX, LXX, et celles qui sont dessinées plus en grand sur la Pl. LXXV, pour faire voir que les portraits qu'on y trouve, aussi bien que la diversité dans les mouvemens et les expressions de tant de figures, ne pouvaient être reproduits de la sorte sans une étude préliminaire du nu et de la nature vivante. Il en est de même quant à la composition du plus grand nombre des sujets représentés dans cet édifice. Admirables dans chaque figure prise séparément, la plupart de ces compositions sont dignes aussi de notre admiration par la beauté des groupes et leur ensemble heureux. Nous ne citerons que les deux grandes mosaïques de la Pl. LXVIII, *les Martyres de saint Pierre et de saint Paul*, qui occupent chacune une superficie de 8 mètres de longueur sur 4 mètres de hauteur. La composition en est aussi simple que belle, et aussi pittoresque que le comportait la stricte observation d'une disposition symétrique, indispensable en pareil cas; disposition que Raphaël adopta aussi dans les sublimes tableaux des Stances du Vatican, restant en cela fidèle au caractère et à la donnée première pour toute peinture inhérente aux édifices, laquelle doit présenter, pour ainsi dire, un caractère architectural, puisque son objet principal est, avant tout, de concourir au complément des monumens d'architecture.

La mosaïque, fig. 3, Pl. LXXV, représentant l'entrée de Jésus-Christ à Jérusalem, et dont la grandeur de l'échelle permet de mieux juger les détails, vient surtout à l'appui de notre opinion sur les qualités remarquables des artistes qui exécutèrent de semblables ouvrages, près de cent ans avant la naissance de Cimabué et près de deux siècles avant la mort de Giotto. Quand on a recherché l'influence des mosaïques sur la renaissance de la peinture, on n'a pas toujours fait la distinction entre les incrustateurs, copistes par métier, et les artistes proprement dits, qui composaient, dessinaient et peignaient les cartons, sans lesquels il n'était pas possible d'exécuter les tableaux incrustés. Ces artistes devaient être des dessinateurs-peintres, n'exécutant spécialement, si l'on veut, que des compositions pour les mosaïques, mais qui n'auraient pas pu remplir cette tâche s'ils n'eussent possédé d'autre talent que celui de placer de petits cubes de pierre les uns à côté des autres, en suivant les contours des figures tracées sur les murs au moyen de poncis toujours les mêmes.

Tels ne furent pas pourtant, il faut en convenir, les auteurs de toutes les mosaïques qui couvrent les parois des églises siciliennes. Mais s'il y a eu infériorité dans les premières productions de ces artistes, il y a eu progrès dans les productions subsé-

(1) Nunc elegantia ingenii tui et inventionis subtilitas pretianda est; novum quippe musivi genus et intentatum superioribus reperisti; quod etiam nostra ruditas ornandis cameris tentabit affigere, si vel in tabulis, vel in tegulis exemplum de te præmeditati operis sumpserimus. *Lib.* 8. *epist.* 4.

quentes, qu'ils purent exécuter au moyen des encouragemens qu'ils trouvèrent dans les sentimens religieux des princes normands, dans leur amour pour les arts, et par suite, dans leur libéralité. Ce perfectionnement graduel, sensible dans les trois tableaux fig. 1, 2 et 3 de la planche LXXV, plus sensible encore dans la plupart des mosaïques de Morreale, n'a pas cessé de croître en Sicile et d'influer dans ce pays de la manière la plus avantageuse sur la peinture proprement dite. Il suffit des deux tableaux fig. 4 et 5 de la même planche, pour en donner la certitude. La comparaison de ces productions des années 1220 et 1346 avec les productions italiennes des mêmes époques, établit d'une manière irréfragable que la peinture en Sicile avait devancé, au commencement de la renaissance, l'état progressif de la peinture en Italie. L'art italien dérivant de la même source que l'art sicilien, c'est-à-dire de la mosaïque, la supériorité de celle-ci en Sicile dut naturellement se communiquer à la peinture dans cette dernière contrée.

ARCHITECTURE

MODERNE

DE LA SICILE.

DESCRIPTION DES PLANCHES.

FRONTISPICE.

En tête de cette planche sont inscrits les noms des principaux architectes et sculpteurs dont les ouvrages ont enrichi ce recueil. On y lit aussi les noms des quatre villes les plus importantes que nous avons explorées. Les entrelacs et les enroulemens offrent les emblèmes de la fertilité du sol sicilien; la croix et le croissant qui les accompagnent, sont les signes religieux de deux peuples dont la domination s'est succédée en Sicile, et dont les mœurs orientales ou européennes ont eu la plus grande influence sur le caractère de l'architecture moderne de ce pays.

Le milieu de la planche est occupé par l'ancienne porte de la cathédrale de Catane, dont les colonnes et les archivoltes sont couvertes d'incrustations et d'ornemens sculptés; elle date de l'an 1094, époque à laquelle le comte Roger fit reconstruire cette église. Après le tremblement de terre de 1693, elle fut employée à décorer le palais sénatorial, et depuis 1768, elle forme la principale entrée de l'église de *Santa-Agata-alle-Carceri*.

La fontaine qu'on voit à travers l'ouverture de la porte occupe une partie de la place de Saint-Jean-de-Malte, à Messine; elle est de marbre blanc; le diamètre du plateau de forme octogone, au milieu duquel s'élève le bassin inférieur, a plus de 16 mètres. Contre une des faces de ce bassin est appuyé un autre bassin d'une étendue de près de 38 mètres; c'est un vaste abreuvoir, dont les eaux sont alimentées par les jets d'une sirène et d'un dauphin, qui s'élèvent à ses deux extrémités (1). D'autres jets retombant dans des coupes placées aux bords des autres faces de l'octogone, et plusieurs bassins-lavoirs presqu'à fleur de terre, sont également distribués autour de cette fontaine. La masse principale en est un peu grêle, et les profils des moulures, le galbe des coupes, la forme des supports, la sculpture des ornemens et des lions, tous ces détails dans le goût moresque, font présumer que l'époque de l'exécution de ce monument doit être placée vers la fin du xi° ou le commencement

(1) Dans la fête de la Vierge, célébrée à Messine avec une pompe extraordinaire, cet abreuvoir sert de substruction au simulacre d'une énorme galère dont l'illumination et le feu d'artifice offrent un des spectacles les plus curieux de cette fameuse cérémonie. Ces sortes d'abreuvoirs sont d'un grand usage dans l'Orient.

du xII° siècle. Sur le bord de la coupe supérieure au milieu de laquelle est érigée la statue d'Orion, appuyée sur les armes de la ville, on lit l'inscription *S. P. Q. R. devicto Hierone statuit me Siciliæ caput titulo nobilitatis extolli ac fingi potestate romanis*.

Derrière la fontaine de Messine est représenté le *Campanile* de l'église de la *Martorana*, à Palerme. Ce clocher, élevé en 1113, offre dans l'emploi et la forme des arcs aigus et des moulures plusieurs témoignages de l'influence du goût sarrasin sur son architecture. Pareil indice se montre aussi dans l'église elle-même (Pl. LXXIV, fig. 4), qui portait autrefois le nom de *Santa-Maria-l'Amiraglio;* elle offre une disposition analogue à celle de l'église de *San-Cataldo*, représentée Front. fig. 4 et 5, avec cette différence, qu'une portion de la nef près de l'entrée est voûtée en arc de cloître de forme aiguë, et qu'elle n'est surmontée que d'une seule coupole. Mais dans les deux édifices, de riches pavés en porphyre et en pierres précieuses couvrent le sol; des colonnes en marbres divers supportent la retombée des voûtes, et des tableaux en mosaïques à fond d'or brillent sur les parois des murs; parmi ces derniers, deux sont surtout remarquables par les sujets et par l'intérêt qu'ils offrent pour l'histoire de la peinture. (1)

Au-delà du clocher on aperçoit une partie du pont de l'*Amiraglio* sur l'Oreto, près de Palerme. L'élévation géométrale en est représentée Pl. LXXIV, fig. 3.

Dans l'éloignement, à gauche, est indiquée la vue extérieure de l'église de *San-Cataldo*, à Palerme, construite dans l'année 1161; la couverture en terrasse et les contours apparens des trois coupoles de la nef donnent à cette église, comme à toutes celles qui furent bâties en Sicile vers la même époque, l'aspect des constructions sarrasines, qui sont généralement terminées en plates-formes et surmontées de coupoles.

Fig. 1 et 2. *Plan et coupe d'une ancienne mosquée, à Palerme, élevée près du château de la Zisa*. Ce petit édifice, d'origine moresque, fut transformé en église sous les premiers princes normands; il prit alors le nom de *chiesetta di Santa-Anna-alla-Zisa*. Sa fondation peut remonter à la fin du IX° siècle. Sa largeur est de 4 mètres 80 centimètres, et sa longueur jusqu'à la naissance de l'hémicycle qui occupe le fond, est de 11 m. 30 c. Il est surtout remarquable à cause de l'emploi des arcs aigus ainsi que des petites voussures en encorbellement superposées les unes aux autres, et pratiquées des deux côtés des murs latéraux pour supporter la coupole construite en porte-à-faux.

Fig. 3. *Élévation partielle de l'arrière-façade de l'église* DELLA MAGIONE, *à Palerme*. Les grandes arcades feintes que l'on voit dans cette façade, qui date de l'an 1150, établissent la dérivation de ce système de construction évidemment emprunté au système semblable des châteaux arabes de la *Cuba* et de la *Zisa*, représentés Pl. LXIV.

Fig. 4 et 5. *Plan et coupe de l'église de* SAN-CATALDO, *élevée à Palerme en* 1161. La nef de cette église est surmontée de trois coupoles disposées à-peu-près comme celle de la mosquée de la *Zisa*; les arcades qui supportent ces coupoles sont en arcs aigus. Ces dispositions de l'intérieur de l'édifice et le caractère particulier de sa forme extérieure, dont nous avons parlé précédemment, se réunissent pour signaler ce monument comme un des ouvrages de cette époque sur lesquels l'influence du goût arabe peut être le plus facilement constatée. Quant à sa décoration, on y retrouve, comme dans l'église de la *Martorana* et dans tous les édifices du même genre élevés par les princes normands, l'emploi de pavés et de peintures en mosaïque, ainsi que de colonnes en marbre provenant de monumens antiques et surmontées par des chapiteaux d'ordre corinthien ou composite souvent bizarres.

Fig. 6. *Plan de la cathédrale de Palerme*, commencée par l'archevêque Gauthier Offamilio, consanguin du roi Roger, en 1170 et terminée vers 1185. Ce plan présente le type des basiliques élevées en Sicile depuis les Normands (2), avec la différence qu'elle offre l'adjonction, probablement ultérieure, de chapelles latérales, et que les colonnes qui supportent les arcades de la nef sont groupées quatre par quatre. Cette dernière disposition, qui doit être regardée comme étant le résultat de l'emploi de petites colonnes enlevées à des monumens antiques (3), est aussi une réminiscence du système des colonnes accouplées que l'on retrouve dans plusieurs constructions moresques de l'Espagne et de l'Égypte. L'influence de l'architecture orientale pourrait avoir été d'autant plus immédiate sur la cathédrale de Palerme, que l'ancienne église qu'elle remplaçait avait été transformée en mosquée par les Sarrasins. Une inscription arabe, qui se trouve sur une des colonnes du portique méridional, peut être regardée comme un vestige authentique de cette métamorphose (4). L'élévation et une vue de la cathédrale sont représentées sur la Pl. XLVIII.

(1) Voy. Pl. LXXV, Fig. 1 et 2, et la description de cette planche.

(2) Voy. le plan de la cathédrale de Messine, Pl. II, celui de l'église de *Santa-Maria-Nuova*, à Morreale, Pl. LXV, et les descriptions de ces planches.

(3) L'emploi de matériaux antiques dans les constructions élevées en Sicile sous la domination sarrasine et normande a été assez générale; on sait même que Robert Guiscard dépouilla jusqu'aux monumens de l'ancienne Rome pour en envoyer les colonnes en Sicile. Quant aux colonnes de la cathédrale, de Palerme qui sont en granit, on croit qu'elles furent tirées de l'Egypte.

(4) Cette inscription est rapportée dans l'ouvrage de l'abbé Morso, *Palermo antico*, p. 32.

Fig. 7. *Façade de* LA CHIESETTA DI SANT-ANTONIO, *à Palerme.* Cette petite église fut bâtie de 1307 à 1320. Sa façade est ornée d'une porte en marbre richement sculptée. Dans l'arc aigu qui la surmonte, on voit les armes d'Aragon et l'image de saint Antoine. Les deux fenêtres qui accompagnent la porte sont également ornées de riches enroulemens et des armes des Chiaramonti. La croisée au-dessus de la porte est en partie restaurée. En examinant la masse et les détails de cette façade ainsi que de celle du palais Chiaramonti, élevé à la même époque et auquel l'église de Saint-Antoine est contiguë, on est frappé d'un air de famille entre ces constructions et l'architecture des châteaux sarrasins, qui dut leur servir de modèle.

Fig. 8. *Façade du palais* AIUTA MI CHRISTO, *à Palerme.* Cet édifice a appartenu aussi à la famille des Chiaramonti. Production de la même époque que l'église et le palais dont il a été question à l'article précédent, et créée sous les mêmes influences, cette façade offre en outre l'emploi simultané des arcs aigus et des arcs surbaissés, adaptés aux arcades des portiques et aux encadremens des croisées.

Fig. 9. *Façade partielle du palais* MATTEO SCLAFANI, *à Palerme,* aujourd'hui le grand hôpital du Saint-Esprit. Ce monument élevé en 1330, montre la reproduction du motif des grandes arcades feintes, comme on le remarque à l'arrière-façade de la *Magione,* fig. 3, et aux châteaux de la *Zisa* et de la *Cuba,* Pl. LXIV.

Fig. 10 et 11. *Plan et coupe de l'église de* SANTA-MARIA-DEI-CHERICI, *à Palerme.* Fondée en 1207 et reconstruite en 1382, cette église offre dans son plan la forme des basiliques, avec trois absides au fond. La nef a 6 m. 26 c. de largeur, d'axe en axe des colonnes, et sa largeur totale est de 14 m. 17 c. Sa longueur jusqu'au droit des absides est de 28 m. 20 c. Dans l'intérieur de cette église on voit reparaître les arcs à plein-cintre.

Fig. 12 et 13. *Plan et coupe de l'église de* SANTA-MARIA-LA-NUOVA, *à Palerme.* Cette église présente la disposition particulière d'une nef semblable à celles des basiliques, terminée par un sanctuaire de forme octogone. Bâtie à la même époque que l'église précédente, elle offre comme celle-ci l'emploi des arcs à plein-cintre.

Fig. 14. *Façade du palais* PATELLO *à Palerme,* aujourd'hui monastère de la *Pietà.* François Abatelli fit construire ce palais en 1491. C'est un édifice tout en pierres de taille, flanqué de tours et couronné de créneaux. La grande porte et les croisées sont enrichies de moulures et d'ornemens. La masse de cette façade est d'un caractère mâle et sévère.

Fig. 15. *Façade d'un palais, à Palerme.* Cette petite habitation, qui charme autant par la variété que par la simplicité de ses différens étages, est une production du commencement du XVIe siècle.

Fig. 16. *Façade principale de l'église de* SANTA-MARIA-PIE-DI-GROTTA AL PORTO PICCOLO, *à Palerme.* Ce monument, tout en pierres de taille, fut commencé en 1565. La forme de son plan est un carré long. Une ordonnance de pilastres pareille à celle de sa façade principale décore également les façades latérales. Les portes et les croisées sont ornées d'arabesques. Cette église a beaucoup d'analogie avec celle de *Santa-Aurea* à Ostie, ouvrage du XVe siècle et généralement attribué à Bramante.

Fig. 17. *Façade de* SANTA-EULALIA-DEI-CATALANI, *à Palerme.* Elle fut élevée en 1636. Sa proportion est assez heureuse, et sans la forme écrasée des arcades du deuxième ordre, son aspect serait d'un effet encore plus satisfaisant. Cette façade offre une grande ressemblance avec celle de l'église de *Santa-Maria-dell'Anima* à Rome.

Fig. 18. *Façade latérale d'un palais situé* STRADA PIE DI GROTTA, *à Palerme.* Le plan et une vue de ce palais se trouvent sur la planche 57.

PLANCHE 1.

VUE DU PORT ET DE LA VILLE DE MESSINE.

La vue de la ville de Messine, de son port et des sites environnans, offre ce que les belles créations de la nature, réunies aux ouvrages de l'homme, peuvent produire de plus grandiose et de plus ravissant. Le but de cette planche n'est que de retracer les contours de ce vaste ensemble et de montrer cet aspect de la Sicile, rendu aussi fidèlement que la ressource des simples lignes pouvait le permettre. Mais tout ce que les couleurs d'une végétation la plus nuancée et la plus puissante, l'étendue sans bornes d'une chaine de montagnes et de collines, l'immensité de la mer, la vive lumière du ciel, ajoutent d'intérêt à ce tableau, ne saurait être rendu ni par un simple trait ni peut-être même par la peinture.

Dans cette vue, qui embrasse toutes les parties intéressantes et caractéristiques de la situation de Messine, on voit sur la

gauche la tour de la Lanterne, construite vers le milieu du xvie siècle par Fra Giovann' Agnolo Montorsoli, architecte et sculpteur célèbre (1). Ce fanal est aussi nommé le fort de la Lanterne. Il est placé à la pointe la plus saillante de l'isthme appelé le bras de San-Ranieri. Cette belle jetée, d'une solidité jusqu'à présent à toute épreuve, se développe du couchant au levant, dans une étendue de près de 3,000 mètres. A l'entour de ses bords extérieurs et dans le point le plus rapproché de la ville coule un bitume dont l'agglomération avec les cailloux de ce rivage produit cette pierre extrêmement dure connue sous le nom de Poudingue. Le périmètre de l'isthme, d'une figure à-peu-près demi-circulaire, forme le havre le plus magnifique et le plus sûr. Ce bassin spacieux et entièrement abrité a partout une profondeur de plus de 160 mètres, ce qui permet aux plus gros vaisseaux de s'approcher tout-à-fait des quais.

Le fort San-Salvator, élevé à l'extrémité de l'isthme, défend l'entrée de ce beau port; il fut construit du temps de Charles-Quint. Le lazaret date de l'année 1650; il est placé à-peu-près sur la ligne-milieu du bassin, près des bords intérieurs de la langue de terre avec laquelle il communique. Au devant de la chaussée qui y conduit, on distingue un établissement de salines. La grande citadelle qui touche à la terre-ferme, domine le détroit, le port et la ville. Elle fut bâtie en 1680, sous la domination des Espagnols, par Charles Nurembergh, Flamand, qui fonda cette forteresse sur d'énormes masses de rochers lancés dans la mer, à l'imitation du géant Orion, qui, suivant Diodore de Sicile, forma de même l'admirable jetée de l'ancienne Zancle (2). Cet ingénieur habile ajouta à l'œuvre du fabuleux constructeur le plus formidable rempart de la Messine moderne. Au-delà de la citadelle s'étend une belle plantation d'ormes et de peupliers; ces arbres qui servent de fond à plusieurs palais, aux vastes magasins du port et à d'autres édifices remarquables, indiquent les limites du bras de San-Ranieri. La nature, qui éleva cette barrière pour offrir au navigateur un asile assuré, l'entoura aussi de périls qui furent long-temps la terreur des pilotes. Près de l'entrée et à quelque distance sur la droite du fort San-Salvator, se trouve le gouffre de Carybde, séparé de l'écueil de Scylla par le détroit du Phare (3). Quoique dans la réalité ce passage soit encore dangereux, il l'est beaucoup moins que ne le font supposer les poésies d'Homère et de Virgile et la fiction de Schiller (4). Le gouvernement y entretient des mariniers expérimentés, qui veillent à la sûreté des voyageurs et les conduisent sans péril à travers ces parages.

A l'extrémité de l'isthme commence la ville; le quai le plus spacieux et le plus commode pour les besoins du commerce se développe sur une ligne légèrement infléchie, et longe le port dans une étendue de plus d'un mille. Les statues et les fontaines qui décorent ce quai, sont des témoignages de l'ancienne magnificence d'une ville qui fut jadis la plus florissante et la plus riche de la Méditerranée. C'est dans toute la longueur de cette belle esplanade que Philippe-Emmanuel de Savoie, vice-roi de Sicile, avait fait construire, en 1662, une suite de bâtimens appelée la Palazzata ou le Théâtre de la Marine. Disposés comme une continuité de palais uniformes et réguliers, ils étaient réunis entre eux par de belles portes symétriquement distribuées, qui communiquaient avec les principales rues de la ville. Ces majestueuses constructions n'existent plus, et l'imagination seule peut y suppléer. Le tremblement de terre de 1783, qui réduisit la cité de Messine en un monceau de décombres, n'a laissé subsister de la plupart de ces édifices que les rez-de-chaussées et quelques débris des étages supérieurs. Quoiqu'il soit difficile d'espérer le rétablissement complet de la décoration la plus monumentale qui ait jamais existé, les habitans de Messine se flattent toujours de la voir relevée. Mais si la reconstruction gigantesque de ce vaste rideau de palais de marbre ne doit pas être exécutée de long-temps, du moins le bel édifice de la Maison-de-Ville (Pl. xvii et xviii), déjà construit d'après un plan général adopté pour toute la Palazzata, nous a permis d'en offrir la restauration entière et de représenter Messine sous son aspect le plus caractéristique.

La ville est bâtie moitié sur la plage et moitié sur le penchant des montagnes; l'œil suit avec un plaisir inexprimable les contours imposans des palais, des monumens publics et surtout des édifices religieux. De toutes parts s'élèvent des églises couronnées de tours, de clochers ou de coupoles, et ces masses dominantes semblent avoir été placées autant pour produire l'effet le plus pittoresque par l'opposition des formes les plus variées, que pour annoncer au loin les temples de la divinité.

Le château de *Matagrifone* occupe la partie la plus haute de la ville. Enclavé dans l'enceinte même de ses murs, il est accompagné de deux autres châteaux, celui de *Gonzaga* (5) et celui de *Castellacio*, construits sur les sommets de deux mon-

(1) Vasari, dans la vie de cet artiste, en donnant l'énumération des importans travaux qu'il exécuta dans toute l'Italie, nous a conservé aussi la description des ouvrages que les habitans de Messine lui confièrent depuis 1547 jusqu'en 1557; ces travaux consistent dans l'exécution de deux grandes fontaines représentées Pl. xxiv à Pl. xxxii, et de plusieurs autres moins considérables; dans la continuation de la façade de la cathédrale et l'érection de douze autels qui ornent les bas-côtés de cet édifice; dans la construction de l'église de S.-Lorenzo et la décoration d'une chapelle de S.-Dominique; enfin, dans la construction de la tour du Fanal. A ces travaux, tous très remarquables, il faut encore ajouter l'exécution de plusieurs statues dont parle Vasari, et l'érection de l'église et du couvent de Ste.-Thérèse, Pl. x, que cet auteur passe sous silence et que nous croyons du même artiste.

(2) Au rapport de cet historien, le nom de *Zancle* lui venait de Zanclos, un des plus anciens rois, dont l'existence, contemporaine d'Orion, se perd parmi les traditions de la fable. Thucydide en rapporte l'étymologie au mot grec Ζάγκλον qui signifie *faucille*, parce que la figure de la jetée ressemble à cet instrument. Quant au nom de Messine, Diodore en place l'origine à la première année de la 76e Olympiade, sous le règne d'Anaxaleos, tyran de Rhegium.

(3) Les rochers de Scylla s'élèvent à 13 milles de distance du tourbillon de Carybde, sur le rivage de la Calabre, en face du Phare et du cap Pelore, dont ils ne sont séparés que par le canal.

(4) Dans son beau poème du *Plongeur*.

(5) Ce fort est indiqué comme l'observatoire le plus favorable pour contempler le spectacle de la *fata Morgana* (la fée Morgane), phénomène d'apparitions aériennes, dont les merveilles, rapportées par plusieurs auteurs anciens, n'ont pas été revues par les voyageurs modernes.

tagnes voisines. La position de ces citadelles les rend également propres à la défense comme à la destruction de Messine.

En dehors de la ville et au delà de la citadelle s'étend le faubourg de *Porta-Nuova*, et à l'autre extrémité, le couvent de *Porto-Salvo* avec le bourg qui l'avoisine.

La chaîne de montagnes, au pied de laquelle est adossée l'antique Zancle, et qui s'étend depuis le cap du Phare jusqu'à Taormine, reçut chez les anciens le nom de *Monts Pilores* et celui de *Monts Neptuniens*. Ce magnifique amphithéâtre est à-la-fois le plus utile rempart et le plus bel ornement de Messine. En même temps qu'il abrite la ville contre l'impétuosité des vents, il la couronne de ces cimes innombrables qui se découpent à perte de vue sur l'azur du ciel. De loin, l'ensemble de ces accidens est harmonieux; mais quand on voit de près cet amas de montagnes, de collines et de ravins, dont les sinuosités sans fin, tantôt éblouissent par leur belle végétation, tantôt attristent par leur nudité, on éprouve une impression singulière. Coupés par d'énormes crevasses, séparés par des fentes dont la profondeur échappe à la vue, ces précipices épouvantent. D'énormes rochers décomposés par le temps réalisent l'idée d'un monde en dissolution; la nature y semble occupée à détruire ce qu'elle a formé, et comme si elle voulait effacer jusqu'aux traces de son propre ouvrage, elle charge les eaux des torrens d'en charrier les débris jusque dans la mer.

Le circuit des murs qui entourent Messine est de quatre milles et demi; des rues spacieuses, pavées de morceaux de laves et presque toutes parallèles à la Palazzata, traversent la ville dans sa longueur; d'autres rues, en partie dirigées vers les principales portes qui conduisent à la mer, établissent une communication facile entre la ville et le port. Ces rues et plusieurs grandes places sont ornées de statues de bronze ou de marbre; de nombreuses fontaines, vivifiées par des jets d'eau multipliés et abondans, en décorant les plus beaux quartiers, y ajoutent l'agrément de la fraicheur et le bienfait de la salubrité. Beaucoup de couvens, d'églises et d'autres édifices publics, quoique peu susceptibles de servir de modèles à l'architecte, n'en sont pas moins un embellissement pour cette cité, soit par leur masse et leur effet pittoresque, soit par la diversité et la richesse de leurs matériaux. La brique, mais plus encore une belle pierre blanche et le marbre, sont les matériaux ordinairement employés dans les constructions anciennes et modernes.

La hauteur de beaucoup de palais élevés de plusieurs étages, et qui résistèrent aux terribles ébranlemens de 1783, contraste avec la plupart des habitations bâties depuis ce désastre; celles-ci ne s'élèvent qu'à la hauteur d'un ou de deux étages. Le principe d'une moindre élévation a été adopté comme un des moyens les plus propres à résister aux secousses de nouveaux tremblemens de terre. Il s'ensuit que ces bâtimens paraissent mutilés ou non achevés, et nuisent quelquefois à la physionomie de cette ville, d'ailleurs si belle et si agréable.

Favorisée par le climat le plus doux et la situation la plus avantageuse, Messine comptait au-delà de 100,000 âmes, il y a à peine un siècle. Depuis, exposée au fléau de la peste, privée de commerce, abandonnée comme résidence du gouvernement, elle contient aujourd'hui à peine 40,000 habitans; mais ces citoyens sont passionnément attachés au sol natal, et ils sont animés de l'amour des beaux-arts. Puisse l'avenir seconder leurs nobles efforts pour l'embellissement de cette cité, que chaque Messinois nomme avec orgueil : *La sua tanta bella et tanta amata patria!*

PLANCHE II.

PLAN DE LA CATHÉDRALE DE MESSINE.

Fondée en l'année 1130 par Roger II, comte et roi de Sicile, cette cathédrale est, avec celle de Cefalou, une des églises les plus importantes qui existent encore de cette époque. La plupart des églises construites antérieurement sous le règne de Roger Ier ayant été détruites ou entièrement changées, le plan de celle-ci offre l'exemple le plus ancien et le plus complet des temples chrétiens de ce pays. Quoiqu'elle soit imitée des basiliques primitives qui furent consacrées sous Constantin au culte du christianisme, il existe néanmoins entre ces basiliques et le plan qui nous occupe une différence notable dans la disposition de la partie supérieure du chevet (1); au lieu d'un seul hémicycle qui forme ordinairement ce chevet, trois renfoncemens demi-circulaires allongés occupent le fond de la cathédrale de Messine. Le prolongement en ligne droite, ajouté au renfoncement principal de l'abside ou sanctuaire, offre ainsi un plus grand espace au trône de l'archevêque, au chœur des prêtres et au maître-autel, sans que cet autel ait besoin, comme dans les autres basiliques, d'envahir sur la croisée de l'église. Quant aux deux renfoncemens latéraux de la même forme, mais moins grands, dont on ne trouve en Italie aucun exemple d'une date plus ancienne, leur application a pris son origine dans un usage du rite grec, pour lequel les autels qui y étaient placés avaient une destination spéciale. Quoique ces sanctuaires secondaires fussent sans objet pour un culte qui ne participait point au schisme de l'Orient, leur conservation s'explique par l'emploi des architectes grecs qui habitaient alors la

(1) La cathédrale de Palerme et les autres églises de la Sicile élevées sous les rois normands offrent la même particularité.

Sicile, et dont la plupart durent concourir à la construction des édifices sacrés que les nouveaux conquérans élevaient sur tous les points de l'île. Mais si les Grecs conservèrent les distributions de cette partie de leurs basiliques, la destination en changea. Ces absides latérales, désormais consacrées à la vénération particulière des saints, ont donné naissance à l'usage, si généralement pratiqué depuis, de placer les principales chapelles des églises dans la prolongation des bas-côtés, où ce motif fut toujours employé avec le plus grand succès.

L'intérieur de la cathédrale de Messine offre le grand effet de l'ordonnance des basiliques, dont le système s'est conservé presque intact dans toute l'étendue de la nef. Les colonnes, qui en font le principal ornement, sont de granit, mais inégales en hauteur et différentes en diamètre. Elles sont réunies entr'elles par des arcades au-dessus desquelles s'élèvent des murs percés de croisées et ensuite les combles, dont les charpentes apparentes ont conservé de nombreux vestiges de dorures et de peintures. Les chapiteaux n'ont pas la même origine que les fûts qu'ils surmontent; ceux-ci proviennent des ruines d'un temple de Neptune, jadis élevé près du Phare, tandis que les chapiteaux, d'un travail grossier et d'un dessin moitié moresque et moitié grec du bas-empire, doivent se rattacher à l'époque de la fondation du monument. Vers l'année 1232, un incendie consuma une grande partie de l'édifice, et l'on rapporte à cet accident la destruction des mosaïques qui en couvraient toutes les parois : celles que l'on voit encore à la voûte du chœur et dans les deux chapelles y attenantes furent seules sauvées. L'église ayant été relevée depuis, elle s'embellit, pendant la première moitié du xvie siècle, de monumens de toute espèce, tombeaux, autels, stalles, etc. C'est à la même époque que Giov. Agnolo exécuta les autels élevés aux douze Apôtres, qui ornent les murs latéraux des bas-côtés de la nef. Ces autels, entièrement de marbre, se distinguent par la richesse des ornemens et par la beauté des statues et des bas-reliefs qui les décorent. En 1600 furent commencés les embellissemens des deux chapelles placées à la droite et à la gauche de l'entrée du chœur. La vue perspective de l'une d'elles (Pl. iv) donne une idée de ces embellissemens. Le maître-autel, très remarquable par le précieux travail des nombreuses incrustations en pierres fines de toute nature dont il se compose, est d'une magnificence sans exemple. L'heureux motif des trois arcades qui supportent la tribune de l'orgue, à l'entrée de l'église est d'un temps postérieur. Lors de la restauration entreprise en dernier lieu, l'architecte Arena surchargea d'encadremens les croisées de la nef, et mura deux de ces entre-colonnemens pour ajouter à la solidité des piliers de la croix, sur lesquels il enta une coupole. Ce travail est surtout choquant par son entière disparate avec l'ensemble de l'édifice. Sous le chœur et la croisée de l'église s'étend une chapelle souterraine. Les voûtes de cette chapelle, supportées par des colonnes très courtes et d'un fort diamètre, sont surchargées d'ornemens en stuc. Les bâtimens adossés à droite et à gauche des murs extérieurs de l'édifice, et dans lesquels sont distribuées des sacristies spacieuses avec toutes les dépendances nécessaires au service du culte, offrent une disposition symétrique assez rare dans ces sortes de constructions faites après coup.

PLANCHE III.

PORTE PRINCIPALE DE LA CATHÉDRALE DE MESSINE.

La façade de la cathédrale de Messine, telle qu'on la voit aujourd'hui, présente un mélange d'architectures de différentes époques. L'édifice ayant été endommagé plusieurs fois par des incendies et des tremblemens de terre, on ne peut rapporter au temps du roi Roger que la partie de la façade qui s'élève depuis le sol jusqu'à la hauteur des bas-côtés. Elle est formée d'assises régulières de marbre rouge, que séparent des bandeaux enrichis d'incrustations en marbre de diverses couleurs, et dessinés dans le goût moresque ou sarrasin. En rapportant que Giov. Agnolo travailla un peu à la façade du dôme de Messine, Vasari fait bien regretter que cet habile artiste n'ait pu continuer cet ouvrage. Ce sont particulièrement les constructions de mauvais goût élevées depuis qui ont dénaturé le monument. Les trois portes qui conduisent dans l'intérieur de l'église sont d'un style assez en rapport avec la partie inférieure de la façade. Exécutées en marbre blanc, leurs contours se détachent avantageusement sur les riches parois qui leur servent de fond. Deux de ces portes placées sur les axes des bas-côtés sont de petite dimension et très simples; la plus grande forme l'entrée du milieu de la nef. C'est celle qui est représentée sur notre planche. Nonobstant l'incertitude sur la date précise de cette construction, les armes des rois d'Aragon, qu'on y voit sculptées à côté des écussons de la ville de Messine, font remonter avec quelque vraisemblance l'époque de son exécution vers le milieu du xive siècle.

Quoique entièrement conçu dans le goût de l'architecture dite gothique, qui dominait alors en Europe, l'ensemble de ce monument, ainsi que les figures, les bas-reliefs, et surtout les ornemens de simple décoration, présentent un caractère entièrement local où l'on reconnaît la tradition d'un style plus pur, c'est-à-dire, l'inspiration puisée dans la vue des monumens antiques. La cathédrale de Messine étant dédiée à la Vierge, invoquée sous le nom de la *Madonna-della-Lettera*, l'artiste a fait choix des sujets les plus convenables pour en décorer le portail. La Vierge et l'enfant Jésus, entourés d'un concert d'anges, occupent le tympan de l'arc; sur le médaillon placé au-dessus, on voit la reine des cieux couronnée par le Christ et entourée d'un chœur de chérubins diversement groupés; un nombreux cortège d'élus couvre et accompagne les jambages de la porte; rien n'est plus ingénieux que la composition de la frise qui représente l'Enfant-Dieu au milieu des quatre Évangélistes. A la droite et à la

gauche de la couronne, qui repose sur des feuillages au bas du trône de Marie et de son fils, on lit l'inscription suivante: *Hanc veram coronam dabit Christus cui pro eo certabit.*

PLANCHE IV.

VUE D'UNE CHAPELLE, DANS LA CATHÉDRALE DE MESSINE.

Cette vue offre la perspective de la chapelle du Saint-Sacrement, placée à la droite du chœur. Le petit temple octogone, au milieu duquel s'élève la statue d'un saint, est l'œuvre de Giacomo del Duca (1). La magnifique décoration dont ce temple est entouré, consistant en marbres précieux avec des niches, des statues, des médaillons et des guirlandes en bronze, enrichies de dorures, ne fut terminée qu'en 1801; elle est l'ouvrage de Giuseppe Durante. L'effet solennel et grandiose des mosaïques sur fond d'or qui couvrent la voûte de cette chapelle, contraste singulièrement avec le caractère des ornemens modernes prodigués au pied de ces figures colossales, aussi anciennes que l'église.

PLANCHE V.

AUTEL DANS LA CATHÉDRALE DE MESSINE.

Ce monument, exécuté en marbre blanc, rappelle la disposition des autels du Panthéon de Rome. Tout en imitant ce beau modèle tiré d'un temple antique, l'artiste a su y introduire des modifications bien entendues, pour l'approprier aux usages des églises modernes. Ces considérations expliquent et font approuver l'arrangement du soubassement, celui des piédestaux placés au-dessous et des socles sur lesquels s'élèvent les colonnes, tous moyens ingénieux que le raisonnement fit adopter pour faciliter la célébration des saints mystères, et pour obtenir les emplacemens nécessaires aux objets qui doivent décorer nos autels. A l'exception des chapiteaux qui sont composés de symboles empruntés au christianisme, les autres ornemens n'offrent pas la même convenance religieuse dans le choix des sujets; mais ce mélange de quelques accessoires étrangers au culte, qui se retrouve dans presque toutes les productions de la renaissance, tourne au profit de l'agrément des formes et rend indulgent sur leur fausse application. Quoique d'une date plus récente et d'une matière moins précieuse que le reste, rien n'est plus charmant que l'auréole des têtes de chérubins qui entourent la statue de la reine des anges.

Cet édicule est placé à la droite du chœur et adossé à l'extrémité du mur du bas-côté de l'église. Girolamo Conti le fit élever en 1601. Les armoiries de la famille de ce nom sont sculptées sur le soubassement. Un autel à-peu-près semblable, érigé de l'autre côté du chœur et attribué à Antonio Gagini (2), fait présumer que Giac. del Duca, ou quelque autre élève de Gagini, exécuta celui-ci postérieurement.

PLANCHE VI.

TOMBEAU DANS LA CATHÉDRALE DE MESSINE.

Parmi les tombeaux élevés dans l'intérieur de la cathédrale de Messine, celui de l'archevêque Belhorado, représenté sur cette planche, est un des plus intéressans. Entièrement exécuté en marbre blanc et d'une élégante simplicité, ce monument du commencement du xvie siècle est aussi satisfaisant par le caractère de sa sculpture que par la finesse de ses ornemens. La statue du prélat est d'un grand style, et la grâce prédomine dans les trois Vertus théologales, dont l'allégorie est aussi heureusement rendue par l'expression des figures que par le choix des emblèmes. Les arabesques et les chapiteaux qui décorent les pilastres et les frises des soubassemens, sont tous variés; mais cette variété des formes, soumise aux principes d'un harmonieux accord dans les masses, loin de choquer l'œil, augmente l'intérêt de ces charmans caprices. Les artistes de la renaissance, heureux imitateurs de l'art antique, suivirent encore sur ce point l'exemple des Grecs, et leur propre génie s'en trouva bien; car c'est aux sources de l'antiquité qu'ils puisèrent la fécondité qui nous frappe d'étonnement dans leurs œuvres. Ce mausolée est généralement attribué à Ant. Gagini. La date de la mort de l'archevêque, qui survint en 1513, s'accorde avec cette conjecture, et la rend très probable.

(1) Giac. del Duca, né à Palerme, fut peintre, sculpteur et architecte; les Siciliens lui donnent Ant. Gagini pour maître dans la sculpture. Il se peut, en effet, qu'il ait commencé ses études sous cet artiste avant son départ pour l'Italie, où il devint disciple de Michel-Ange Buonarotti. Nommé architecte du peuple romain, il exécuta à Rome plusieurs constructions importantes, et y éleva un petit palais dans le jardin des Strozzi, le palais Panfili et la Villa-Mattei. Rappelé à Palerme en qualité de premier ingénieur de cette ville, il excita l'envie et y mourut assassiné vers l'année 1582.

(2) Cet artiste fut un des plus célèbres sculpteurs siciliens du commencement du xvie siècle. Palerme est le lieu de sa naissance. Mais presque toutes les villes de la Sicile possèdent de ses ouvrages, statues ou bas-reliefs ou monumens de sculpture architecturale. On lui attribue aussi l'exécution des ornemens en arabesques qui décorent les piédestaux et les pilastres de la partie inférieure de la sépulture de Jules II, à Rome. Ant. Gagini mourut à Palerme, le 17 nov. 1571.

PLANCHE VII.

CHAIRE A PRÊCHER ET BÉNITIERS, DANS LA CATHÉDRALE DE MESSINE.

Cette chaire, toute de marbre blanc, est aussi une production d'Ant. Gagini; peut-être intéresse-t-elle plus par sa singularité que par sa beauté; peut-être le précieux travail de tant d'ornemens et de figures fait-il plus admirer ce morceau pour sa magnificence que pour le goût dans lequel il est exécuté. Toujours est-il que le mérite de cette exécution est réel, et qu'il y en a beaucoup dans plusieurs parties, surtout dans l'ensemble et les détails de la tribune. Le support est moins original que bizarre; il est orné de moulures et d'arabesques d'une grande richesse et d'un précieux fini. L'escalier de la tribune a été supprimé dans notre dessin; cette œuvre postiche, d'une époque plus récente, ne s'accorde nullement avec l'ensemble; sa disposition est indiquée sur le plan de la cathédrale (Pl. II). Cette chaire est sans abat-voix, comme le sont presque toutes les chaires de la Sicile et de l'Italie; une étoffe, tendue pendant les sermons au-dessus du prédicateur et de son auditoire, remplace cet accessoire souvent si disgracieux qui surmonte les chaires de nos églises.

Le riche bénitier, dont la forme paraît avoir été inspirée par un calice de fleur épanouie, est d'une exécution semblable à celle des ornemens de la principale porte de la façade de la cathédrale. Ce petit monument doit être un ouvrage de la même époque ou du commencement du XIVe siècle.

Plus simple dans son ensemble, plus pur dans ses profils, l'autre bénitier est antique. Le galbe de sa coupe et le goût de ses ornemens ne laissent aucun doute sur son origine. Aussi n'hésitons-nous pas à avancer que sa destination primitive dut être de recueillir les eaux lustrales, qu'il était d'usage chez les anciens de placer dans de semblables coupes aux portes de leurs temples. Sur plusieurs vases peints, qui représentent des scènes de purification avec l'eau lustrale, on voit des coupes semblables.

PLANCHE VIII.

STALLES DE LA CATHÉDRALE DE MESSINE.

Même après qu'on a vu ce que l'Italie offre de plus beau et de plus magnifique dans la disposition et la richesse des sièges réservés dans les églises à la dignité du clergé, on peut encore admirer la belle ordonnance que présentent les stalles de la cathédrale de Messine. Distribuées sur deux rangs, celles qui occupent dans le plan (Pl. II) la partie demi-circulaire du chœur forment autant de trônes séparés et accompagnés de colonnes isolées, tandis que celles qui s'étendent dans le prolongement en ligne droite, sont divisées par des pilastres adossés au mur. Cette distinction, que la hiérarchie ecclésiastique a sans doute motivée, ajoute par sa variété au bel effet de l'ensemble de ce lambrissage; quarante tableaux en marqueterie enrichissent cet immense travail, que Giorgio Veneziano exécuta avec un grand talent, en 1540.

PLANCHE IX.

FAÇADE DE L'ÉGLISE DE SANTA-MARIA-DELLA-SCALA, A MESSINE.

Parmi les monumens que nous avons cru devoir publier, notre choix n'a pas toujours été dirigé par le seul désir d'offrir des modèles à imiter; l'intérêt historique et la particularité du caractère dans les édifices de tant d'époques différentes, ont dû aussi nous guider souvent, et c'est sous ce rapport surtout que la façade de l'église de Sainte-Marie *della Scala* devait faire partie de notre recueil. Le bâtiment dont il s'agit, érigé en 1347, présente un mélange des styles antique, sarrasin et normand, qui intéresse par la réunion de tant de genres d'architectures adaptés à un seul édifice. Comparé aux constructions moresques des IXe et Xe siècles, il rappelle par un soubassement continu et lisse, par des moulures peu saillantes et des bandeaux ornés d'incrustations en marbre de couleur, les parties les plus caractéristiques du système de ces constructions (1). Mis en parallèle avec les restes de plusieurs monumens antiques, grecs ou romains, il montre l'adoption des bossages réglés et à refends, dont la partie inférieure de la façade a emprunté la mâle fermeté (2). Dans l'application de l'arc aigu, employé

(1) La partie inférieure de ce soubassement offre une grande analogie avec celui de l'église de St.-François de Rimini, à Florence, qui passe pour le chef-d'œuvre de Léon Baptiste Alberti.

(2) Outre les murs de Castel-Labdalo, à Syracuse, qui remontent à la plus haute antiquité, et tant de constructions romaines de Tyndare, Taormine et autres lieux de la Sicile, dans lesquelles le système des bossages à refends est employé, nous en avons retrouvé les traces dans les ruines des plus anciens temples de Sélinunte. L'église de la Trinité-Majeure, à Naples, élevée postérieurement à Ste.-Maria-della-Scala, offre dans sa façade, toute couverte de bossages à refends, une grande conformité de caractère avec celle de ce dernier monument.

à la porte et à la grande fenêtre, comme aussi dans tout l'étage supérieur, c'est le style d'architecture des constructions moresques siciliennes tel qu'il fut modifié depuis les Normands. Peu de monumens offrent l'exemple d'un pareil alliage de productions si diverses, et d'époques si éloignées. Il y en a moins encore où de semblables fusions présentent des résultats qui satisfassent au même degré, et qui réunissent à la belle proportion des masses une aussi grande harmonie dans les parties. L'écusson placé dans le champ de l'arc aigu du fronton porte les armes de l'illustre famille Spadafora.

PLANCHE X.

PLAN, COUPE ET ÉLÉVATION DE L'ÉGLISE DU COUVENT DE SAINTE-THÉRÈSE, A MESSINE.

Cet édifice, qui forme l'angle d'une rue, tient et communique par deux de ses côtés au couvent ou *Ritiro* dont il fait partie. Quoique Vasari ne fasse mention que de la belle église de Saint-Laurent, élevée sur la place de la cathédrale, comme ayant été construite par Giov. Agnolo (1), c'est au même artiste qu'on attribue généralement celle de Sainte-Thérèse. La façade de Saint-Laurent, dont le souvenir s'est conservé dans une vue de l'ouvrage de Saint-Non, et qui rappelle une disposition semblable et le même caractère que présente la façade de Sainte-Thérèse, est une probabilité de plus en faveur de l'opinion qui admet ces productions comme étant l'ouvrage du même auteur. Ce petit édifice est d'une dimension presque égale à celle de l'édicule de Saint-André hors la porte du Peuple, à Rome, exécuté par Vignole à la même époque, c'est-à-dire vers l'an 1550, et leur parallèle, loin d'être défavorable à Giov. Agnolo, relativement à son mérite comme architecte, fait voir, au contraire, que Vignole fut bien servi par sa réputation, qui procura à l'un de ses premiers ouvrages une célébrité certainement exagérée, surtout si on la compare à l'oubli où resta l'église de Sainte-Thérèse. A l'exception des colonnes de l'entablement, des chambranles de la porte et des médaillons qui sont en marbre de couleur, le reste de la façade est élevé en pierres de taille. La partie supérieure de la coupole étant dégradée, nous y avons suppléé par une corniche à consoles. Dans la façade, les détails sont d'un heureux accord avec l'ensemble. L'œil parcourt avec un égal plaisir la proportion des voûtes et de l'intérieur du dôme. Trois branches de la croix avec leurs autels forment autant de chapelles; la quatrième, par laquelle on entre dans l'église, est accompagnée d'un baptistère avec une sacristie en face. Ainsi tout a été disposé par l'habileté et la sagesse de l'architecte, afin d'obtenir dans un espace très resserré le résultat le plus avantageux pour l'effet et les convenances de l'édifice.

PLANCHE XI.

PLAN DE L'ÉGLISE DE SAINT-NICOLAS, ET PLAFOND DE L'ÉGLISE DE SAINT-DOMINIQUE, A MESSINE.

L'église de Saint-Nicolas est d'Andrea Calamech, de Messine, architecte et sculpteur, qui florissait vers la fin du XVIe siècle. En imitant dans ce monument la forme du plus grand nombre des églises élevées en Sicile, cet artiste y adapta la belle disposition des doubles bas-côtés, dont les basiliques de Saint-Paul, de Saint-Pierre et de Saint-Jean-de-Latran, à Rome, ont offert les premiers exemples. Malgré la routine, Calamech supprima les murs qui, dans la disposition ordinaire des églises, séparent les chapelles latérales entre elles; son discernement lui fit trouver cet ingénieux moyen pour donner à l'intérieur de son église la plus grande étendue apparente. Quoique d'une dimension ordinaire, le vaisseau de Saint-Nicolas paraît très grand, et frappe d'autant plus que l'on rencontre rarement un effet pareil à celui qu'il produit. Quand on observe qu'à l'exception des dômes de Pise et de Mantoue, l'un du XIe et l'autre du XVIe siècle, et d'un certain nombre de cathédrales et d'églises dites gothiques (2), il n'y en a guère, parmi toutes celles que possèdent la Sicile, l'Italie et le reste de l'Europe, où l'on retrouve la belle disposition des doubles bas-côtés que tant d'architectes ont admirée dans la basilique de Saint-Paul, il est constant que l'église de Saint-Nicolas, une des premières et presque la seule depuis la renaissance qui en ait reproduit le motif, offre tout-à-la-fois le mérite d'une œuvre de l'art très remarquable et l'intérêt d'un monument historique. Mais après avoir rendu cette justice au plan, nous ne considérerons la partie architecturale et décorative de l'intérieur que comme un ouvrage moins défectueux que d'autres productions de la même époque. Nous remarquerons seulement que le motif des pieds-droits des bas-côtés, supportant des arcades moins élevées que celles de la nef qui reposent sur des colonnes, nuit essentiellement à l'effet général, et fait regretter que ces quatre rangées d'arcades ne soient pas disposées d'une manière uniforme dans toute l'étendue de l'édifice. (3)

(1) Cette église a été renversée par le tremblement de terre de 1783.

(2) Nous citerons les cathédrales de Bâle et d'Augsbourg, celle de Senlis et l'église de Saint-Germain-l'Auxerrois, à Paris, toutes les quatre du XIe siècle; la cathédrale de Xanten, sur le Rhin, fondée en 1172; Notre-Dame et l'église de Saint-Séverin, à Paris, élevées au commencement du XIIIe siècle; les dômes d'Utrecht, commencé en 1224; de Cologne, en 1248; d'Orléans, en 1227; de Bourges, en 1324; d'Ulm, en 1377; de Milan, en 1388, et de Saint-Omer élevé aussi dans le XIVe siècle; enfin, la cathédrale d'Anvers et l'église de St.-Eustache, à Paris, dont l'une date de 1422, et l'autre de 1532.

(3) Les nouvelles églises de Notre-Dame de Lorette et de St.-Vincent-de-Paule, à Paris, offriront le beau système des doubles bas-côtés, séparés entre eux par le même ordre qui règne dans la nef.

Le plafond de l'église de Saint-Dominique est un ouvrage du commencement du xvii° siècle; l'effet en est heureux et bien entendu. Les têtes d'anges, symboles de l'innocence, et les coquilles, emblèmes du baptême et des pèlerinages religieux, si ingénieusement employées pour dessiner et multiplier le signe de la croix sur les champs des caissons, forment un ensemble plein de goût et de caractère. Dans cette église, il y a une statue qui jouit de quelque célébrité, et qui est due au ciseau d'Andrea Calamech.

<center>PLANCHE XII.

PLAN DU GRAND HÔPITAL, ET PLAN ET VUE DU VESTIBULE D'UN MONASTÈRE, A MESSINE.</center>

Le vaste hôpital de *Santa-Maria-della-Pieta*, commencé en 1542 par les architectes messinois Sferrandino et Carara, ne fut achevé que vers l'année 1605. Sans être d'une grande pureté dans les détails, la masse de la façade, composée d'un rez-de-chaussée, que surmonte un bel étage à mezzanines, est d'un grand effet. Les parloirs, la pharmacie et les autres dépendances de l'administration se trouvent distribués à droite et à gauche de l'entrée principale, qui s'annonce par un grand vestibule accompagné de deux escaliers. Les salles des malades, toutes adossées à des portiques, sont placées à l'entour d'une cour spacieuse embellie de fontaines, de plantations, de fleurs et d'arbustes. L'église, élevée au milieu d'une des faces latérales, et à laquelle on arrive de l'intérieur par des communications à couvert, est accessible par le dehors aux habitans de la ville. Son plan rappelle tout-à-fait celui de l'église de Sainte-Thérèse; il est de l'architecte Giov. Maffei. Le tremblement de terre de 1783 endommagea plusieurs bâtimens de cet important édifice; ils ne furent pas tous rétablis; mais nous avons pu les suppléer sans aucune conjecture hazardée.

Le vestibule avec l'escalier, dont le plan et la perspective sont représentés sur la même planche, offrent un motif semblable à celui des principaux escaliers de l'hôpital.

<center>PLANCHES XIII, XIV ET XV.

PLAN, COUPE ET VUE PERSPECTIVE DU MONT-DE-PIÉTÉ, A MESSINE.</center>

Pour juger de la convenance de cet édifice, on ne doit pas le comparer aux établissemens élevés en France, en Belgique et en Hollande, qui, avec une destination à-peu-près pareille, portent souvent le même nom. Ceux-ci, également connus sous la dénomination de Lombards et de Banques d'emprunts, sont des institutions commerciales créées, à la vérité, dans des vues bienfaisantes, mais dans lesquelles, dès l'origine, la bienfaisance n'était rien moins que désintéressée. On y prêtait sur gage à 6 et jusqu'à 20 p. 0/0 par an; on y vendait à l'encan les objets non retirés au bout d'un certain temps. Ces édifices se composaient de plusieurs bureaux pour l'administration, de vastes magasins propres à recevoir tous les objets mis en gage, et d'une ou de plusieurs salles de vente.

Les premières institutions des Monts-de-Piété en Sicile et en Italie eurent une autre origine; elles furent établies pour un but tout chrétien, et dans des vues purement charitables(1). C'étaient des fondations pieuses, dans lesquelles des associations ou confréries religieuses, mues par le seul intérêt de la bienfaisance, venaient au secours du pauvre par des prêts faits sans aucun intérêt pécuniaire jusqu'à la valeur de 9 fr., et avec intérêt de 2 p. 0/0 par an pour toute somme au-dessus. Constitués sous la protection d'un saint, dont ces établissemens prenaient souvent le nom (2), ils se composaient d'un oratoire où les membres de l'association assistaient au service divin qui précédait leurs travaux, de bâtimens pour la partie administrative, de magasins, de salles de vente, d'autres salles pour les réunions.

De même que pour ces données le Mont-de-Piété de Messine peut être regardé comme un modèle de convenance, de même aussi pour son étendue, sa belle localité et sa disposition architecturale, il peut être cité comme une des constructions les plus parfaites de ce genre. En effet, dans ce bel ensemble, on est forcé d'admirer le talent qui a présidé à sa composition. Le milieu du terrain ne se trouvant pas tout-à-fait sur l'axe de la rue qui conduit directement à l'édifice, nous voyons l'architecte élever l'entrée de son premier corps de bâtiment en face de cette rue, et, par suite de cette disposition, profiter de l'excédant de terrain pour y établir l'escalier. La façade ainsi placée présente un beau point de vue, et sa porte principale procure aux membres de l'association une arrivée noble et apparente, tandis que le renfoncement de la porte latérale forme une entrée dérobée, et donne aux pauvres la faculté consolante de pouvoir plus facilement soustraire aux regards de leurs concitoyens la démarche où les réduit la nécessité. Le plan offre, au rez-de-chaussée, des salles de dépôt et un beau portique qui conduit par

(1) Le pape Léon X autorisa l'établissement de ces Monts-de-Piété par une bulle datée de 1551; mais la mention qui y est faite de Paul X, comme les ayant déjà approuvés antérieurement, doit faire remonter leur création avant cette époque. Le plus ancien des Monts-de-Piété est celui de Padoue, établi en 1491.

(2) Le Mont-de-Piété qui nous occupe porte à-la-fois les noms de *Confrenta dei nobili sotto titolo di San-Basilio*, et de *Monte-grande Santa-Maria-la-Pieta*.

l'escalier principal à d'autres pièces et aux bureaux de l'administration, placés au premier étage. Cette distribution, aussi belle que raisonnée, ajoute au mérite de la disposition des grandes montées par lesquelles on arrive aux galeries, aux salles de conférence et à l'oratoire, qui occupent le bâtiment du fond. Élevée en amphithéâtre, précédée d'une cour spacieuse qu'ornent des fontaines d'eau vive, accompagnée de parquets de fleurs et de treilles que supportent des colonnes en marbre, cette partie de l'édifice est tellement disposée que tout ce qui l'entoure en augmente l'agrément et l'effet. La terrasse est couverte d'une belle plantation d'arbres, qui forment le long de la cour un promenoir aéré et ombragé; cette plantation conduit du rez-de-chaussée des arrière-constructions au bel étage du premier corps de logis.

Production de Sferrandino et de Carara, qui élevèrent ensemble ce monument en 1581, cet ouvrage fut une nouvelle preuve de la capacité de ces artistes pour la conception de leurs plans. Ce mérite, si essentiel au talent de l'architecte, peut être apprécié en tout temps comme en tout lieu; c'est un avantage qu'il a sur l'ordonnance architectonique en élévation, laquelle ne doit être jugée que par rapport à l'époque et au pays où elle fut construite. Envisagé sous ce dernier point de vue, le Mont-de-Piété de Messine ne laisse pas d'être également remarquable. Il suffit de jeter un coup-d'œil sur la coupe principale et partielle et sur la vue perspective de son grand portique. On y rencontre beaucoup des qualités admirées dans les meilleurs ouvrages de la fin du XVIe siècle, et peu des défauts dont la plupart sont surchargés. Le vestibule et le portique principal sont d'un grand effet; c'est de l'architecture monumentale, étudiée avec soin dans les profils, et avec une heureuse recherche dans les pieds-droits à refends, qui font ressortir les contours des pilastres et des colonnes engagées. Dans l'oratoire, les pilastres corinthiens, qui servent de cadre à une riche décoration de peinture et de sculpture, ne laisseraient rien à désirer sous le rapport de l'effet général, si le motif d'ouverture en arcades feintes, distribuées sous les croisées véritables de l'attique, ne faisait voir le postiche à côté du réel. La disparate en est choquante; l'œil et l'esprit éprouvent également le besoin de voir ces espaces occupés par des tableaux, ou de retrouver en leur place l'apparence des parois des murs, que ces ouvertures simulées ne peuvent déguiser.

La fontaine sous le portique, et le grand escalier en marbre de la cour, deux constructions postérieures, dont l'une date de 1732, et l'autre de 1741, sont attribués aux travaux réunis du prêtre Antonio Basile, architecte, et du chevalier Placido Campolo, peintre de Messine.

PLANCHE XVI.

FONTAINE DU PALAIS DE L'ARCHEVÊQUE, A MESSINE.

Outre les fontaines monumentales qui embellissent les places et les rues de Messine, plusieurs moins considérables ornent les palais et les édifices publics. Parmi ces dernières, celle de la cour de l'archevêché mérite d'être distinguée. Les jets que quatre têtes ornemanesques et autant de dauphins lancent dans une belle coupe, et la nappe d'eau qui retombe de cette coupe dans un bassin, caractérisent cette jolie fontaine dans sa destination décorative et d'agrément. Quant au mascaron placé au haut d'une colonne tronquée élevée près des bords du bassin, et qui fournit aux besoins domestiques une eau inaccessible à toute souillure, ce motif heureux rappelle les charmantes fontaines des rues de Pompeï; il réunit à l'effet pittoresque l'utilité et la salubrité. D'après une inscription sculptée autour du support de la coupe, cette production, toute de marbre blanc, date de l'an 1611.

PLANCHE XVII ET XVIII.

PLAN, ÉLÉVATION, COUPE ET VUE PERSPECTIVE DE LA MAISON DE VILLE, A MESSINE.

Les noms de *Palazzo Comunale* et *Borza Pubblica,* que porte cette construction, indiquent qu'outre les dépendances nécessaires à toute maison commune, on y a joint des localités propres à recevoir les négocians pour y traiter des affaires du commerce. Ces destinations différentes données à l'Hôtel-de-Ville de Messine, que l'on peut éviter dans les cités très considérables, parce qu'on y a besoin de locaux vastes et spéciaux pour tous les genres d'édifices publics, deviennent souvent une donnée absolue dans des villes moins importantes. Aussi voyons-nous en Italie, en France, en Allemagne et ailleurs, beaucoup d'Hôtels-de-Ville qui forment un seul bâtiment avec les tribunaux, les prisons, les musées, les bibliothèques, les marchés et autres établissemens d'un commun usage pour tous les habitans. Ce système d'agglomération, qui consiste à réunir des localités secondaires, que toutes les villes ne possèdent pas, à l'édifice principal et indispensable à chacune d'elles, est à-la-fois convenable et utile; il est surtout beaucoup moins dispendieux que ne pourrait l'être l'érection partielle et l'entretien de plusieurs corps de bâtimens séparés. Il offre encore l'avantage de donner lieu à des constructions assez spacieuses pour que l'importance matérielle qui en résulte, puisse déjà leur imprimer cet aspect de grandeur qui doit les distinguer des habitations privées. Ces considérations ont dû présider à la conception du palais communal de Messine, et elles y ont amené les mêmes résultats.

Le plan, distribué sur un terrain de forme rectangulaire, est limité dans ses longs côtés par la place *Ferdinanda* et le quai; dans sa largeur, par deux rues conduisant à la Marine. Les vastes portiques par où s'établissent des communications faciles entre les salles du rez-de-chaussée et les escaliers qui conduisent aux étages supérieurs, sont d'une disposition simple et grande. Dessinée dans des rapports d'une exactitude géométrique, la façade principale présente dans sa masse générale et dans ses trois subdivisions, composées de l'avant-corps du milieu et des arrière-corps latéraux, une concordance de proportions qui fait le plus grand plaisir (1). Elle est élevée sur une grande échelle, et la disposition des deux ordres de pilastres et de colonnes, d'arcades et de croisées qui la décorent, lui donnent le caractère d'un édifice public, grand en soi, mais plus grand encore auprès des constructions particulières qui l'environnent. Sans protester contre la critique qu'il serait possible d'exercer sur quelques détails et particulièrement sur les deux rangs de croisées pratiquées dans les arrière-corps, nous ferons observer que subdiviser d'une manière satisfaisante un seul étage apparent en plusieurs autres étages, comme cela est indispensable dans les édifices où il faut à-la-fois de grandes et de petites pièces, sera toujours un problème difficile à résoudre. L'architecte est moins excusable dans l'étude de l'ordre dorique. L'imitation des colonnes inachevées du temple de Ségeste lui a fait copier comme un exemple à suivre ce qui n'était qu'une ébauche incomplète (2). Quant à la cour et au grand escalier, en donnant avec la coupe une vue perspective de cette partie de l'édifice prise en face de cette magnifique montée, nous avons voulu surtout fixer l'attention sur le système d'arcades et d'entre-colonnemens qui y est simultanément employé. Nous ne contestons point, dans l'application de ces deux genres d'architecture, l'apparence d'un manque d'unité qui peut paraître blâmable; mais nous reconnaissons aussi que ce motif est suffisamment autorisé ici, et par la convenance de sa disposition dans le plan, et par la beauté et la variété des aspects qu'il offre dans tout l'édifice. En effet, soit que le spectateur s'arrête sur les degrés ou les paliers, soit qu'il se place sous les portiques supérieurs et qu'il promène ses regards en tout sens, partout ces colonnes ajoutent au charme et à la diversité des tableaux, tantôt en se dessinant sur le prolongement de la voûte de l'escalier, tantôt en offrant à travers les entre-colonnemens les lignes multipliées d'une perspective d'architecture monumentale et pittoresque.

Lors de notre séjour à Messine en 1823, ce beau monument, commencé en 1808, n'était pas encore terminé, et nous n'avons pu donner la décoration de l'escalier que d'après un modèle. Tout l'édifice a été entièrement achevé en 1827, sous la direction de l'abbé Giacomo Minutolo, architecte, qui en donna les dessins (3). Cet artiste habile et zélé a été enlevé depuis à sa patrie et aux arts. Il laisse dans ce dernier ouvrage un témoignage irrécusable de son mérite. La disposition architecturale de la façade postérieure, à-peu-près pareille à celle de la façade principale, fut adoptée pour servir de type aux constructions de la nouvelle Palazzata, sur le quai de la Marine. Les pieds-droits que l'on voit dans le plan à l'extrémité des façades latérales, sont les jambages de deux grandes portes qui doivent communiquer de ce quai avec l'intérieur de Messine (4).

PLANCHE XIX.

PLAN ET VUE DU PALAIS AVARNA, A MESSINE.

Ce palais étant distribué en boutiques sur trois faces, il faut apprécier le talent avec lequel le restant du terrain est employé pour obtenir toutes les localités nécessaires à une riche habitation, et surtout une entrée spacieuse avec un bel et vaste escalier, qui caractérisent généralement les palais de la Sicile et de l'Italie. Sous ce rapport, le large berceau du vestibule et la voûte-d'arête qui couvre une partie de la cour au-devant du grand escalier, nous semblent un motif des plus heureux. Cette disposition laisse, au rez-de-chaussée, tout l'espace libre entre le corps de bâtiment de devant et celui du fond; elle donne une descente à couvert pour les voitures, en ajoutant au premier étage une anti-salle qui établit une communication commode entre l'escalier et le principal appartement. Réduite à la seule hauteur de cette anti-salle, la construction au-dessus de la voûte-d'arête ne présente aucun des désagrémens qu'une trop grande surélévation y aurait occasionés, en privant le centre de l'édifice de jour et d'air. La façade, dont la masse est assez imposante, mais dont l'architecture pourrait être taxée de borrominienne, n'ajoute rien au mérite de Francesco Basile, son auteur, qui construisit le palais Avarna vers l'année 1787.

(1) La hauteur de l'avant-corps du milieu est à sa longueur dans le rapport de deux à trois, et les arrière-corps forment deux carrés parfaits.

(2) Ces colonnes, comme toutes celles des monumens antiques qui n'ont de cannelures qu'aux parties inférieures et supérieures du fût, appartenaient à des constructions laissées inachevées. Voyez l'*Architecture antique de la Sicile*, par Hittorff et Zanth, Pl. iv, v et vi; et les *Antiquités inédites de l'Attique*, traduites de l'anglais, par Hittorff, Pag. 11, note (2), et Pag. 35, note (3).

(3) M. Tardi de Messine, ingénieur-architecte, en a plus particulièrement dirigé la construction.

(4) Voyez la Pl. I et sa description.

ARCHITECTURE MODERNE DE LA SICILE.

PLANCHE XX.

VUE ET PLAN D'UN PALAIS, STRADA MONTE VIRGINE, A MESSINE.

Produire beaucoup d'effet à peu de frais, varier cet effet par des dispositions d'utilité subordonnées à l'exigence du besoin, tel semble avoir été le programme d'après lequel la principale distribution de ce palais a été conçue. Nous y voyons une habitation élevée entre deux rues, un escalier placé au centre, et à côté de l'arrivée à couvert pour les personnes en voiture, un portique à une colonne pour garantir les gens à pied, abri modeste et commode dont le motif est aussi simple que pittoresque.

PLANCHE XXI.

VUE ET PLAN D'UN PALAIS, STRADA FERDINANDA, A MESSINE.

Une cour de 23 pieds de large et d'une profondeur à-peu-près égale; un escalier disposé sur une superficie pareille; latéralement, des entrées de remises et d'écuries surmontées de deux étages de croisées; au fond, trois rangées d'arcades pour conduire à de larges montées et pour les éclairer; enfin l'étage supérieur formé par une loge à jour, local nécessaire pour sécher le linge et belvédère naturel pour jouir des plus beaux points de vue; tels sont les élémens qui, sans aucune recherche décorative, produisent l'effet que présente la vue de la cour de ce palais. Certes, cette charmante enceinte gagnerait si l'artiste y rencontrait également un choix de détails architectoniques qui ajouterait les perfections de l'art à cette œuvre née du besoin. Mais si l'absence de cette qualité laisse des regrets, combien plus ne devons-nous pas en éprouver au milieu de tant de nos somptueux hôtels, dans lesquels la recherche des détails ne saurait jamais tenir lieu des belles dispositions dont l'Italie et la Sicile offrent tant d'exemples jusque dans les plus modestes demeures! C'est surtout en considérant le plan, qu'on est étonné de voir que d'aussi heureux résultats sont dus à l'emploi de moyens aussi simples.

PLANCHES XXII ET XXIII.

PLAN, COUPE ET VUE D'UN PALAIS PRÈS DU CORSO, A MESSINE.

Le plan de cette habitation distribuée sur un terrain plus resserré que celui du palais précédent, est surtout intéressant par l'adresse avec laquelle l'architecte a su employer le peu de place qu'il avait à sa disposition pour obtenir une cour assez vaste, en même temps qu'un escalier spacieux et commode. Dans le parti adopté, parti que la coupe et les vues perspectives expliquent clairement, on voit de quel avantage est l'ingénieux motif du grand arc qui se développe au-devant de l'arrivée des marches, et au-dessus duquel s'élèvent, dans les étages supérieurs, deux rangées d'arcades et autant de paliers disposés en loges ouvertes, qui communiquent avec les divers appartemens placés à droite et à gauche de l'escalier. Si ce motif, qui agrandit la cour de toute la profondeur du grand arc, devient également utile pour l'arrivée à couvert des voitures, et pour offrir une communication abritée du vestibule avec la montée aux appartemens et la descente aux caves, il présente en outre de toutes parts les effets de perspective les plus variés. Les deux vues que nous avons représentées, prises, l'une dans la cour, l'autre dans le passage à gauche du vestibule, ne sont pas les seules intéressantes que nous aurions pu reproduire. Quoique la partie architecturale n'offre pas de grandes recherches dans les profils des moulures et dans leur distribution, ce joli bâtiment n'en est pas moins un ouvrage de mérite, auquel la partie conventionnelle de l'art n'a, il est vrai, rien ajouté, mais auquel aussi elle n'a rien ôté. *Opere da Muratori*, comme nous le disait un architecte de Messine, en parlant de ce palais et des deux précédens, tous les trois élevés à la fin du siècle dernier et au commencement de celui-ci.

PLANCHES XXIV ET XXV.

PLAN, ÉLÉVATION ET DÉTAILS DE LA GRANDE FONTAINE ÉLEVÉE SUR LA MARINE, A MESSINE.

Cette fontaine, toute en marbre de Carrare, porte la date de l'année 1557; elle est l'ouvrage de Fra Giov. Agnolo, et un des plus beaux ornemens du quai sur lequel elle s'élève. Son ensemble est d'un grand effet, et tous les détails en sont exécutés avec une rare perfection. Vasari donne la description de ce monument que nos dessins retracent avec exactitude. Le principal motif offre Neptune, aux pieds de qui sont enchaînées Charybde et Scylla. Ce sujet, aussi bien choisi par rapport au voisinage des deux écueils, qu'il est heureusement disposé relativement à sa belle masse, fait honneur à l'imagination et au discernement de Giov. Agnolo. Tout en puisant ses inspirations dans Homère et dans Virgile, pour caractériser les monstres créés par ces

poètes, l'artiste ne leur a emprunté que les traits qui pouvaient s'adapter à l'art plastique, et il a suppléé avec succès par d'autres images à celles que la sculpture n'aurait pu rendre. Les accessoires, qui se composent de chevaux marins, de dauphins, de tridens, de mascarons, de coquilles, sont bien ajustés, et, quoiqu'ils présentent, pour la plupart, des imitations de l'antique, la manière dont ils sont reproduits leur a imprimé un caractère propre à leur époque et qui ne contraste point avec les armes de Charles V, dont le principal piédestal est décoré. Les eaux qui s'élancent par les différens jets, se réunissent dans les deux bassins creusés en contre-bas de la première marche, aux deux extrémités de la fontaine, où elles deviennent accessibles aux besoins des habitans. Derrière cette masse imposante, sur un plateau de rocher qui s'avance dans le port, d'autres petites fontaines sont distribuées de droite et de gauche; elles sont accompagnées de plusieurs bancs disposés en exèdres. Le tout est situé dans un des lieux les plus beaux et les plus agréables que l'on puisse voir.

Outre les inscriptions qu'on lit sur l'élévation, il y en a également aux endroits correspondans des autres faces, dont plusieurs sont en partie illisibles, et qui, en général, n'offrent pas assez d'intérêt pour être rapportées textuellement.

PLANCHES XXVI A XXXII.

PLAN, ÉLÉVATION, DÉTAILS ET BAS-RELIEFS DE LA GRANDE FONTAINE, SUR LA PLACE DE LA CATHÉDRALE, A MESSINE.

Cette belle et grande composition est le premier travail que Fra Giov. Agnolo ait entrepris à Messine; les habitans de cette ville allèrent le chercher à Rome pour l'en charger. L'artiste commença cet ouvrage en 1547. C'est alors qu'il fit venir les marbres de Carrare, et qu'il mit la première main à l'établissement des conduites d'eau. Vasari, à qui nous devons ces notions, a décrit la fontaine avec tous ses détails. Nous ne reproduirons pas cette description que la vue des planches rend superflue; nous ne ferons qu'indiquer les principaux élémens dont ce monument se compose, et qui offre tant de témoignages de la fécondité, du goût et du talent de son auteur.

En examinant les nombreuses figures isolées et groupées depuis le bas jusqu'au sommet, on admire la gradation judicieuse que l'artiste a su mettre dans le choix, dans les proportions et dans la distribution de ces figures, comme dans les profils et les ornemens des parties architecturales. Citons, au premier plan, les huit monstres marins à têtes et à poitrails d'animaux différens, les quatre belles figures des fleuves et la disposition pyramidale de chacune, élevée entre deux de ces monstres et au-dessus des cuvettes qui l'accompagnent; au milieu du grand bassin, les quatre tritons qui, avec les sirènes si bien ajustées, forment le soutien de la première coupe; le groupe des trois nymphes et des dauphins, au bas duquel saillissent les têtes de Charybde et de Scylla, et qui sert de tige à la seconde coupe; enfin les quatre enfans nus qui domptent chacun un dauphin, et tout au haut, Orion s'appuyant sur un bouclier orné des armes de la ville. Dans toutes ces créations singulièrement variées, on voit que l'abondance des pensées et la facilité de les rendre étaient le propre du talent de Giov. Agnolo. Cette même qualité se rencontre dans les vingt-huit bas-reliefs, de différentes dimensions, qui enrichissent le pourtour du grand bassin. Sur la planche XXX, nous avons donné ceux de ces bas-reliefs qui sont placés sous le Tibre et sous l'Èbre. Le premier de ces fleuves y est caractérisé par le symbole de Rome, entouré d'armes et de renommées; il est accompagné de deux Génies portant des couronnes et des palmes. Le second, qu'accompagnent également deux Génies chargés de trophées, offre les figures de Neptune et du principal fleuve de l'Espagne, entourées des attributs des victoires de Charles V. Les quatre médaillons représentent l'Amour, Arion, Neptune et Éole. Sur la planche XXXI, on voit les bas-reliefs sculptés sous le Cumano, et sous le Nil. Le premier est caractérisé par une nymphe couronnant ce fleuve, qui alimente de ses eaux la ville de Messine, et dont les deux Génies qui l'escortent semblent proclamer les bienfaits; le second, placé aussi entre deux Génies chargés de fruits et de fleurs, est entouré de sept enfans, d'une végétation abondante, d'un sphynx, de crocodiles et d'autres attributs. Les médaillons offrent, à côté de Scylla et de Charybde, Galathée et Vénus, la première entourée de tritons, la seconde portant l'Amour, et toutes les deux groupées avec des dauphins. Enfin, sur la planche XXXII sont réunis huit autres bas-reliefs, représentant le fleuve Cumano caressé par une nymphe, Polyphème lançant un rocher sur Acis, Actéon transformé en cerf, Narcisse se mirant dans l'eau, Europe enlevée par Jupiter, Pégase faisant jaillir la fontaine Castalie, Phryxus et Hellé traversant l'Hellespont, et la fuite de Dédale après la catastrophe d'Icare. En ajoutant à cette série de compositions les nombreuses sculptures ornemanesques dont ces médaillons sont entourés, les vingt termes qui décorent les angles du grand bassin, les mascarons distribués sur les cuvettes et sur les socles, on est étonné de l'importance de l'entreprise. On ne l'est pas moins de l'extrême soin qui a présidé à son exécution.

Quant aux jets d'eau, quoiqu'ils ne soient que peu abondans aujourd'hui, ils suffisent, dans leur état actuel, pour animer par leur mouvement cette belle production. Sans doute l'effet des eaux devait être plus satisfaisant dans le principe. Le mauvais état de toute la fontaine et surtout de quatre dauphins qui, dans l'intérieur du grand bassin, lançaient d'autres jets en l'air,

ne nous a pas permis de juger du bel ouvrage de Fra Giov. Agnolo, tel que son auteur l'avait conçu. Néanmoins tel qu'il est actuellement, il montre partout l'empreinte d'un puissant génie. (1)

Sur les urnes des quatre fleuves, on lit les inscriptions suivantes, qui caractérisent le goût du temps, et que nous citons pour ce motif plutôt que pour leur mérite réel.

1° Pour le Nil :

NILUS EGO IGNOTUM SEPTENA PER OSTIA FESSUS
HIC CAPUT IN GREMIO, ZANCLA, REPONO TUO.

2° Pour le Tibre :

OB MERITUM ANTIQUÆ FIDEI, MESSANA, PERENNES
FUNDIT AQUAS MAGNI TYBRIDIS URNA TIBI.

3° Pour l'Èbre :

HESPERIDUM VENIO REGNATOR IBERUS AQUARUM,
NEC REGIO IN SICULIS GRATIOR ULLA FUIT.

4° Pour le Cumano :

SUM PATRIÆ FAMULUS, CAMERIS EXORTUS AQUOSIS ;
OFFICIO MANANT LUMINA TANTA MEO.

PLANCHE XXXIII.

PLAN D'UN CASIN SUR LA ROUTE DE MESSINE A CATANE, ET VUE DE L'ENTRÉE DE CE CASIN.

Dans le voisinage des villes de la Sicile, on rencontre souvent des constructions semblables. La plupart sont élevées, comme celle-ci, au milieu d'un vaste jardin destiné à l'exploitation agricole, et elles ne se composent que de quelques pièces réservées à l'usage du propriétaire. Le plan et la vue du casin qui fait le sujet de cette planche peuvent donner une idée générale de tous les autres. La disposition en est aussi simple qu'agréable; c'est une tradition vivante des gracieux motifs qui embellissent les maisons de Pompeï. Des colonnes en briques enduites de mortier, un treillage qui les couvre, des caisses remplies de belles fleurs, le parfum qu'elles exhalent, la vigne aux larges feuilles, le beau raisin suspendu aux ceps, des plantations d'orangers dont la suave odeur semble séjourner sous des portiques de verdure, le murmure et la fraicheur des eaux; enfin, d'un côté, la mer qui se confond avec l'horizon, et de l'autre, des chaînes de montagnes qui bornent la vue, tels sont les charmes de ce casin ; véritable lieu de délices, dont les alentours sont colorés par tout ce que l'éclat du soleil a de plus vif et de plus chaud, tandis que l'intérieur offre un abri contre l'ardeur de ses rayons; production naïve d'une sorte d'industrie locale, qui, par son heureux effet, devient un modèle pour l'art.

PLANCHE XXXIV.

PORTE LATÉRALE DE LA CATHÉDRALE DE CATANE.

Cette porte décore la façade septentrionale de l'église; elle est tout en marbre et d'une exécution des plus admirables. Le

(1) Si la France ne possède pas quelque production de ce grand artiste du xvi° siècle, ce n'est pas la faute du prince qui occupait alors le trône. François Ier, sur la recommandation d'Hippolyte de Médicis, avait appelé Giov. Agnolo auprès de lui. Voici comment Vasari s'exprime sur l'accueil que ce monarque fit à l'artiste et sur la manière dont les ministres remplirent les intentions royales: « Se n'andò.... a Parigi, dove giunto fù introdotto al Re, che li vide molto volontieri, e gli assegnò poco appresso una nuova provisione, con ordine che facesse quattro statue grandi, delle quali non aveva anco il frate finiti i modelli, quando essendo il re lontano ed occupato in alcune guerre ne' confini del regno con gl'Inglesi, cominciò a essere bistrattato dai tesorieri e da non tirare le sue provvisioni nè avere cosa che volesse, secondo che dal re era stato ordinato. Perchè sdegnatosi, parendogli che quanto stimava quel magnanimo re le virtù e gli uomini virtuosi, altrettanto fussero dai ministri disprezzate e vilipese, si partì...... »

caractère des sculptures, le goût et la recherche qui règnent dans le choix des ornemens, l'introduction des sujets mythologiques, offrent autant de particularités, qui se réunissent pour faire attribuer cette production au célèbre Gagini. Cependant, comme l'inscription gravée sur la table du milieu, au-dessus de l'architrave, porte la date de 1577, et que cet artiste mourut six années auparavant, il serait difficile d'accorder cette opinion avec cette date, si l'on ne pouvait supposer que quelques circonstances auraient retardé l'entier achèvement de cette porte sculptée par Gagini et élevée après sa mort. Quoi qu'il en soit, il est certain que cette œuvre, dont la conception est si gracieuse et le travail si exquis, porte l'empreinte du talent de cet artiste. Quant au rapport de la masse de ce petit monument et de son fronton avec les statues qui le surmontent, l'effet en est très satisfaisant. La superposition du socle au-dessus du piédestal des colonnes, et la disproportion de celles-ci relativement à l'ensemble de la porte, mériteraient d'être blâmées, si ces défauts ne devaient être regardés comme le résultat de l'emploi forcé de colonnes existantes. Les moulures sont profilées avec goût. L'arrangement du chambranle à crossettes avec les tables, et des consoles qui règnent à la hauteur des chapiteaux, semble imité d'une porte plus ancienne qu'on voit dans l'intérieur de la cathédrale. Celle-ci est représentée sur la planche suivante.

PLANCHE XXXV.

PORTE D'UNE CHAPELLE DANS LA CATHÉDRALE DE CATANE.

Cette riche décoration, qui orne l'entrée d'une chapelle placée au fond de la branche de droite de la croix de cette église et qui est généralement attribuée à Ant. Gagini, est l'ouvrage de Gian. Domenico Mazzola, sculpteur catanais; elle porte la date de l'année 1563, époque où elle fut sans doute élevée jusques et y compris la corniche, et après laquelle on commença le bas-relief supérieur et les figures qui l'accompagnent. C'est du moins ce qui résulte des notions puisées dans les archives de la cathédrale, ainsi que de l'examen de ces derniers ouvrages, inférieurs de beaucoup aux quatorze bas-reliefs, aux arabesques et aux autres ornemens des pilastres, des piédestaux, des tables et des métopes. Le chambranle à crossettes, le motif des consoles qui supportent la saillie de l'architrave et le profil des moulures, semblent pour la plupart copiés de l'antique, dont Catane offre encore aujourd'hui tant de beaux débris. Toute la porte est en marbre blanc. Les dorures qui servent de fond aux bas-reliefs et qui couvrent une partie des ornemens, ajoutent beaucoup de charme et une grande richesse à ce monument de la piété du célèbre historien de la Sicile, Tomasso Fazello.

PLANCHE XXXVI.

PLAN GÉNÉRAL DU COUVENT DES BÉNÉDICTINS, A CATANE.

Ce grand édifice, qui occupe un des points les plus élevés de la ville, serait dans son genre un des édifices les plus importans, s'il eût pu être terminé. Conçu d'après un plan plus vaste qu'aucun monastère, même d'Italie, ce couvent eut à subir le sort de la plupart des longues entreprises architecturales; il fut commencé, abandonné, repris et changé plusieurs fois, puis laissé inachevé, avec toutes les nuances du bon ou du mauvais goût des artistes qui se sont succédés, pendant près de trois siècles, dans la direction des travaux. Le vice-roi Giovanni de la Cerda en posa solennellement la première pierre le 28 novembre 1558. Les dessins du plan primitif furent faits par le P. Valeriano de Franchis, savant bénédictin, né à Catane, où il professait les mathématiques à l'université des *Studj*, et qui avait séjourné long-temps à Rome. Pendant vingt années, les travaux furent poussés avec une grande activité. Le 9 février 1578, les religieux vinrent en pompe habiter la partie achevée de l'édifice; elle consistait alors dans le deuxième cloître à gauche avec les bâtimens qui l'entourent, et l'ancienne église. En 1605, on substitua aux pilastres en pierre blanche de Syracuse (1), qui formaient les portiques du cloître, cent-quatre colonnes en marbre de Carrare, qui supportent aujourd'hui les arcades dont il est entouré. L'éruption de l'Etna, qui survint dans l'année 1669, ayant envahi le jardin ainsi que les dépendances du couvent et fortement endommagé l'ancienne église, on appela de Rome Gian. Battista Contini pour faire les projets d'une nouvelle église, qu'il sut adapter à la disposition originaire; elle fut commencée en 1687, avec les bâtimens adjacens au premier cloître également à gauche. Ces constructions étaient très avancées, lorsqu'après six années de travaux, un nouveau tremblement de terre renversa le beau cloître à colonnes et les restes de l'ancienne église. Cet évènement, qui occasiona la mort de trente religieux, fut suivi de l'entier abandon du couvent. Néanmoins les religieux y retournèrent quelque temps après; ils firent relever les colonnes renversées et continuer la construction de l'église. Enfin, ce fut en 1730 que l'architecte Tomasso Amato, de Messine, et après lui, Gian. Battista Vaccarini, de Palerme, élevèrent, le premier, divers dortoirs, et le second, le réfectoire, le musée et la bibliothèque, ce qui détruisit l'unité du projet imaginé par

(1) Catane ne possède aucune carrière; la plupart des constructions importantes de cette ville sont faites avec cette pierre blanche que l'on tire de Syracuse et de ses environs; la pierre de lave, qui est très dure à tailler, et la brique sont les seuls matériaux que les habitans peuvent se procurer sur les lieux.

de Franchis et suivi par Contini. Enfin, les architectes Francesco Battaglia et Biondo exécutèrent, vers la fin du dernier siècle, les portiques intérieurs du premier cloître avec le grand escalier qui le précède.

D'après ces notions, on voit qu'il n'y eut que les deux tiers à-peu-près du projet de de Franchis qui furent exécutés, c'est-à-dire, l'église et les deux cloîtres à gauche avec les dépendances dont ils sont entourés. Les constructions indiquées au côté opposé, d'après la disposition du plan primitif, n'existent pas; c'est sur une partie de leur emplacement que sont élevés les bâtimens des architectes Amato et Vaccarini, dont nous avons marqué les masses irrégulières par des lignes ponctuées. Quant au jardin, il est élevé sur des substructions bâties au milieu des laves qui furent sur le point d'envahir le couvent en 1669, mais qui s'arrêtèrent au droit de la ligne du fossé et à la hauteur du premier étage du bâtiment principal; toute la terre végétale en est rapportée; ses chemins sont carrelés en carreaux émaillés de diverses couleurs, et son périmètre extérieur a été déterminé par les sinuosités mêmes de la lave, telle qu'elle s'était amoncelée lors de l'éruption.

En contemplant ce beau monastère avec ses escaliers magnifiques, ses galeries ouvertes, ses promenoirs fermés et ses cloîtres embellis par une végétation brillante, son beau musée, sa riche bibliothèque, sa spacieuse église et le cimetière qui occupe le centre de tout ce luxe; quand on ajoute à cet ensemble de bâtimens les plantations d'arbres, d'arbustes et de fleurs les plus rares et les plus belles, les bosquets de verdure, les fontaines, les vases; les émaux, les salles de marbre, tout le jardin comme suspendu au-dessus d'une mer de lave immobile, on est saisi d'un étonnement inexprimable. A la vue de ces productions de l'art et de la nature, que domine l'Etna dans toute sa majesté et d'où l'œil peut parcourir la vaste étendue de la mer Ionienne, on ne peut s'empêcher d'admirer la puissance des institutions qui créent tant de merveilles.

PLANCHE XXXVII.

COUPE DU COUVENT ET DÉTAILS DES COURS.

La coupe générale représentée sur cette planche donne une idée de la belle proportion des deux étages de galeries ouvertes pour l'été, et de promenoirs susceptibles de recevoir des clôtures pour l'hiver. Elle fait voir l'exhaussement du sol des portiques du rez-de-chaussée, qui dominent les cloîtres ornés d'arbrisseaux, de fleurs et de fontaines, le bel escalier élevé à l'entrée et le jardin au niveau du premier étage avec le pont qui y communique. Les détails partiels permettent de juger les différences qui existent dans l'architecture de ces deux cours. Dans la seconde, la disposition des colonnes donne lieu à des ouvertures plus en rapport avec les belles portes d'entrée et les croisées du dessous des galeries, et présente, avec plus de simplicité, un plus grand effet perspectif que le motif des arcades à pilastres accompagnées de petites colonnes, dont la première cour est décorée. Mais la nécessité d'employer un système de construction capable de résister mieux aux tremblemens de terre explique et rend plausible le choix de ce motif. L'aspect général est grand et sévère; les profils sont bien étudiés; le résultat fait honneur aux architectes Battaglia et Biondo, qui exécutèrent cette partie du couvent vers la fin du xviiie siècle.

PLANCHE XXXVIII.

PORTE ET CROISÉES DU COUVENT.

La richesse des encadremens qui décorent les portes et les croisées des murs du fond, aux deux étages des galeries élevées à l'entour des cloîtres, offre un nouveau témoignage de la magnificence de l'édifice, ainsi que du soin et du goût qui ont présidé à l'exécution de toutes ses parties.

PLANCHE XXXIX.

VUE D'UN DES CLOÎTRES DU COUVENT.

Cette vue est prise sous la galerie transversale, au fond de la deuxième cour. Quoique ce simple trait donne une grande idée de la perspective de ce beau cloître, il est bien loin de pouvoir suppléer la magie d'effet que le soleil de la Sicile et les reflets de son beau ciel ajoutent à ce grand tableau.

PLANCHE XL.

PLAN ET VUE DE L'ESCALIER PRINCIPAL DU COUVENT.

Le plan de cet escalier au niveau du rez-de-chaussée se trouvant suffisamment indiqué sur le plan général du couvent,

nous l'avons donné sur cette planche au niveau du premier étage. La vue en est prise d'un des grands paliers à gauche. Elle donne un aspect fidèle de cette magnifique montée. Les marbres, les stucs, les tableaux en bas-reliefs, les arabesques sculptées, les couleurs diverses qui nuancent les colonnes, qui couvrent les murs, qui ornent les voûtes et les plafonds, tout se réunit dans cet ouvrage à la beauté des lignes et aux jeux animés de la lumière, pour produire le plus magnifique ensemble. Quoique établi dans un espace proportionnellement très restreint et soumis d'ailleurs à des données très compliquées relativement à la localité, cet escalier présente, surtout dans sa disposition générale, un motif des plus heureux et une conception des plus ingénieuses. Nous avons déjà dit que les projets en furent faits par les architectes Battaglia et Biondo. Le neveu du premier, Carmelo Battaglia Sant-Agnolo, y fit quelques changemens et y mit la dernière main.

PLANCHE XLI.

VUE DE LA PLACE DE LA CATHÉDRALE, A CATANE.

Dans le choix de cette vue, nous avons été guidés autant par la grandeur des lignes qu'elle offre, que par l'idée qu'elle peut donner de l'aspect général de la ville. Les églises, les monastères, les édifices publics et les habitations privées qu'on voit dans le reste de cette cité, et qui datent pour la plupart de l'année 1693, époque où elle fut presque entièrement renversée, tout présente des constructions d'une architecture semblable. Beaucoup de ces bâtimens sont terminés; beaucoup aussi ont été interrompus avant leur achèvement. Catane possède des rues larges, généralement bien alignées, et dont plusieurs peuvent soutenir le parallèle avec les plus belles rues de Messine et de Palerme. Nous citerons la *strada Etnea*, débouchant dans la *strada Stesicorea* et s'étendant dans toute la longueur de la ville, sur une ligne d'environ 3000 mètres; la *strada del Corso* et la *strada Ferdinanda*, qui la traversent dans sa largeur; l'une aboutit à la place de la Cathédrale; l'autre, longeant cette place, conduit jusque sur la Marine; enfin la *strada dei Quatro Cantoni*, disposée parallèlement aux deux dernières, et qui s'étend également depuis le rivage de la mer jusqu'au couvent des Bénédictins. Si Catane est moins favorisée dans ses promenades au bord de la mer, comparées aux beaux quais de ses deux rivales, elle a l'avantage d'être située sur le sol le plus fertile et d'être entourée des campagnes les plus riantes de toute l'île. Entre plusieurs grandes places régulières et pour la plupart bordées d'édifices, on doit distinguer la place *S*te-*Filipo*, qui sert de marché; elle correspond à l'axe de la cathédrale, et elle est environnée de portiques à colonnes supportant des arcades. Aucune autre ville de la Sicile n'est aussi riche que Catane en restes de constructions antiques de l'époque romaine; mais, trop souvent ravagée par les éruptions de l'Etna et par les tremblemens de terre, elle a conservé peu d'édifices intacts ayant appartenu aux époques de Théodoric, des Sarrasins, des rois normands et des rois d'Aragon, qui ont succédé aux Romains dans la possession de cette cité, depuis les premiers siècles de notre ère. La cathédrale, dont la façade occupe la principale place dans cette planche, fut élevée par le roi Roger, en 1091; elle offre à peine aujourd'hui les traces de sa disposition primitive. Elle fut construite sur les ruines encore visibles d'un édifice antique, que l'on croit avoir fait partie des thermes dits d'Achille; on employa pour sa construction les plus beaux fragmens antiques du théâtre et d'autres monumens. La division de son plan en trois nefs, avec une croix et trois absides au fond, est semblable à celle que l'on retrouve dans les cathédrales de Palerme, de Morreale et de Messine; mais les colonnes qui, selon toute apparence, entouraient primitivement la nef, comme dans ces dernières églises, y sont remplacées par des piliers décorés de pilastres que des arcades réunissent. La façade actuelle est attribuée à Vaccarini; cet architecte y distribua les deux rangées de colonnes antiques en granit gris d'Égypte, qui en font le principal ornement. Sur la droite et derrière la cathédrale sont élevés les bâtimens du séminaire et de l'archevêché. L'édifice à gauche du spectateur est la Maison-de-Ville. L'église surmontée d'une coupole, que l'on voit ensuite, et les constructions y attenantes dépendent du monastère de Sainte-Agathe. Le milieu de la place est occupé par une fontaine; l'éléphant en pierre de lave et l'obélisque en granit à base octogone sont deux fragments que l'on croit avoir orné le cirque de l'antique Catane. La ville n'est pas enceinte de murs. Son circuit est de cinq milles. On évalue à plus de 40,000 le nombre de ses habitans.

PLANCHE XLII.

PLAN ET VUE DE LA CHAPELLE DES MORTS, A SYRACUSE.

Une enceinte fermée et entourée de bancs pour servir de lieu de réunion aux confréries et aux personnes qui composent les cortèges funèbres; une chapelle où sont déposés les morts avant leur sépulture; une grande salle propre à conserver quelques-uns des appareils nécessaires aux pompes funéraires, tel est le programme dont cet ensemble nous offre la plus heureuse solution. Il est difficile de donner par le dessin une idée de l'impression que produit cette chapelle dans la réalité. Son aspect simple, qui exprime bien l'objet de sa destination, est d'autant plus caractéristique, qu'à l'extérieur sa masse ne présente que la forme exacte de l'intérieur de son sanctuaire, sans aucune application d'ordres ou de détails conventionnels, et que cet inté-

rieur ne tire, à son tour, sa beauté que de sa proportion et de l'ornement de la charpente de sa couverture. En nous offrant ainsi un modèle de convenance, ce petit édifice nous conserve encore, dans l'emploi de sa toiture apparente, la tradition d'une décoration monumentale qu'on retrouve dans plusieurs églises de la Sicile, et dont nous avons nous-mêmes constaté l'emploi dans l'architecture antique des Grecs et des Romains. Cet intéressant monument date de l'année 1689; il est attenant à la cathédrale.

PLANCHE XLIII.

Fig. A. PLAN ET VUE D'UN PALAIS, A CASTEL-VETRANO.

Le joli motif du double porche qui s'élève dans la cour de ce palais, l'effet des colonnes dont il se compose, le parterre orné de fleurs, la terrasse couronnée de treilles qui occupent le fond des arcades, le jeu des lignes des deux escaliers, toute cette disposition surprend d'autant plus par son résultat, qu'elle est circonscrite dans une largeur de moins de 17 pieds.

Fig. B. PLAN ET VUE D'UNE STATION SUR LA ROUTE DE LA BAGHERIE, A PALERME.

Cette vue n'est que la reproduction d'un des aspects toujours nouveaux et toujours beaux que présente cette belle route dans une étendue d'environ quatre lieues. Bordée d'un côté par les contours sinueux d'une plage qui semble couverte d'un sable d'or et sur laquelle les vagues colorées de la Méditerranée poussent sans cesse leur blanche écume, limitée de l'autre par des jardins, des collines, des coteaux et des maisons de plaisance qui se dessinent sur les sommets arides des montagnes de Catalfano, elle offre une multitude de tableaux à-la-fois rians et grandioses. Rien ne peut se comparer aux points de vue dont la nature a favorisé ces parages. Mais l'intérêt du petit monument qui fait le principal sujet de la planche ayant dû guider notre choix plus encore que l'attrait de retracer un de ces admirables sites, nous n'avons pu faire entrer dans notre dessin qu'une étendue circonscrite de la mer. Néanmoins, le cadre nous a suffi pour indiquer la masse imposante du mont Pelegrino avec le commencement de la chaine des montagnes qui entoure Palerme, une partie des quais et du port de cette ville, et quelques-uns des massifs d'arbres qui forment des groupes épars sur la lisière de la route, au milieu desquels on distingue le palmier, le caroubier, l'oranger et le citronnier; on y voit aussi des cactiers ou figuiers d'Inde et des aloès, qui composent les haies de presque tous les chemins de la Sicile. Cette dernière plante est souvent surmontée d'une triple couronne de fleurs, se balançant sur une tige de quatre à cinq fois la hauteur d'un homme.

Quant au petit monument en lui-même, que nous avons désigné sous le nom d'une station, il se compose de plusieurs bancs circulaires, disposés pour servir de sièges aux voyageurs; d'une terrasse du haut de laquelle on voit souvent une épouse ou une mère en alarmes chercher des yeux sur les flots agités la barque conduite par un époux ou par un fils; enfin, d'une colonne portant une madone, dont la secourable image est au loin un signe de salut pour le pêcheur en danger, construction d'utilité et d'agrément, qu'anime une pensée religieuse. On trouve encore ici une réminiscence du génie des anciens, dont les voies publiques offraient également des statues élevées à des divinités protectrices, et des exèdres en hémicycle où le voyageur fatigué pouvait prendre quelque repos.

PLANCHES XLIV, XLV, XLVI ET XLVII.

PLAN, COUPES ET DÉTAILS DE LA CHAPELLE ROYALE DE PALERME.

Plusieurs historiens de la Sicile attribuent aux Sarrasins la construction du Palais-Royal, à Palerme, qui a conservé en effet dans beaucoup d'endroits des restes de leur architecture (Voy. pl. LXXIV, fig. 1), et Fazello dit qu'ils l'élevèrent sur les ruines d'un ancien château fort précédemment occupé par les préteurs romains. D'autres historiens admettent même, et avec raison, que ce dut être le palais de tous les chefs de la Sicile, aussi bien sous les Goths que sous les Romains et les Carthaginois. Devenu, après la défaite des Sarrasins, la demeure des princes et des rois normands, ceux-ci l'agrandirent successivement, et le roi Roger y ajouta, en 1129, la magnifique chapelle qui porte le nom de *Chiesa di San-Pietro-del-Real-Palazzo*, que Guillaume I^{er} enrichit de belles mosaïques (1). Son plan, pl. XLIV, présente la forme des basiliques primitives chrétiennes avec la diffé-

(1) On croit qu'avant cette époque, Robert Guiscard et le comte Roger y avaient déjà ajouté plusieurs constructions, entre autres, en 1071, un oratoire appelé *Chiesetta di Jerusalemme*, que l'on pense avoir été la riche salle ornée de mosaïques, aujourd'hui la *Stanza dei castri*, ou bien une autre pièce également cou-

verte de mosaïques, qui y est contiguë. C'est dans la première de ces salles que l'on conserve deux béliers antiques en bronze, d'un travail et d'un style admirables, et qui ne laissent aucun doute sur leur origine grecque. Ils sont peints de différentes couleurs. Ils ont été transportés de Syracuse à Palerme.

rence que le mur de fond offre ici, comme dans la cathédrale de Messine, trois renfoncemens demi-circulaires au lieu d'un, et la disposition particulière de huit colonnes élevées aux angles de ces renfoncemens, dont le motif est puisé dans les châteaux de la Zisa et la Cuba (Pl. LXIV). Les principales divisions du plan sont: la nef du milieu, au bas de laquelle est placée l'estrade royale destinée aux souverains; les bas-côtés ou ailes, aux extrémités desquels se trouvent deux escaliers qui conduisent à une crypte ou chapelle souterraine; la nef transversale, nommée aussi le transept ou la croix, avec le chœur exhaussé de cinq marches; l'abside ou le sanctuaire, formé par le renfoncement principal du chevet de l'église; enfin, les deux niches latérales ou chapelles secondaires, dans lesquelles sont érigées les statues de saint Pierre et de saint Paul. Au-devant des marches du chœur et à droite s'élève sur quatre colonnes l'ambon, tout en marbre précieux et en mosaïque (1). Un candelabre en marbre richement sculpté est placé à côté. Des dalles en porphyre encadrées de compartimens sans nombre, aussi variés de dessins que de matières et de couleurs, couvrent tout le sol de la chapelle et jusqu'aux faces des marches. En voyant ce merveilleux tapis de marbre, étincelant d'or et de pierres précieuses, on n'est plus étonné des paroles de Fazello, quand cet historien dit que poser les pieds sur ces beaux pavés paraissait un sacrilège. La principale entrée, fermée par une porte en bronze, se trouve sous un portique latéral; des colonnes en granit surmontées d'arcades et de riches peintures en mosaïque sur fond d'or, décorent ce magnifique pronaos. Il est de niveau avec le sol et parallèle à un des côtés de la galerie qui entoure au premier étage la principale cour du palais. Une inscription en grec, en latin et en arabe, qui se lit sur le mur méridional de la chapelle, fait voir que la magnificence du roi Roger l'orna, en 1142, d'une horloge, alors regardée comme un objet aussi rare que merveilleux. La crypte ou chapelle souterraine, dont le plan se voit sur la même planche, et dans laquelle on croit que saint Pierre enseigna la foi, est d'une disposition très simple. Elle n'a pour tout ornement que quelques tableaux très anciens.

Les coupes en longueur et en largeur (Pl. XLV et XLVI) offrent dans le motif des colonnes à arcades, surmontées d'un mur percé de croisées, la reproduction d'un système d'architecture semblable à celui qui est employé aux basiliques chrétiennes de Rome. Elles présentent dans le sur-plomb des murs sur le nu des colonnes, dans la prolongation en ligne droite des arcs et dans leur forme aiguë généralement adoptée, dans l'emploi des colonnes aux angles des murs du chevet de la chapelle, dans sa coupole, dans le goût des ornemens et la forme des caissons du plafond, l'imitation de l'architecture des châteaux et mosquées que les Sarrasins firent construire à Palerme (2); dans les tableaux en mosaïque sur fond d'or, dont plusieurs sont très remarquables, la coopération des artistes grecs du Bas-Empire (3); dans le lambris en longues dalles de marbre, à la partie inférieure de tout l'édifice, dans la charpente apparente et richement décorée de la couverture des bas-côtés, enfin dans la grandeur colossale de la figure du Christ, comme dans la diminution progressive et, pour ainsi dire, hiérarchique des autres images plus ou moins subordonnées, autant de traditions incontestables de la plus haute antiquité (4); c'est-à-dire que cet intéressant édifice du commencement du XIIe siècle, le seul de cette époque qui soit aussi bien conservé, offre l'unique exemple d'une semblable application des styles d'architecture les plus remarquables. Nous y voyons en effet, avec les principes des anciens, que l'on découvre dans les monumens sacrés de l'Égypte, de la Grèce et de l'Italie, l'influence des usages d'un autre culte et les modifications qu'un intervalle de plusieurs milliers d'années a dû faire subir à ces mêmes principes. Nous y voyons encore, malgré ces modifications, un grand nombre de particularités traditionnelles, qui ont servi à éclairer plusieurs points douteux dans l'architecture antique, et ont conduit à la découverte de plusieurs autres. Au surplus, si l'on considère que ce

(1) Les ambons étaient de véritables tribunes en marbre et en mosaïque, construites anciennement dans le chœur ou le *presbyterium* des basiliques. Ils offraient, au-dessus d'un appui élevé de plusieurs marches, un pupitre également en marbre ou autre matière précieuse, pour y déposer les livres sacrés et faire la lecture de l'Épître et de l'Évangile. Placées depuis au haut des jubés et enfin dans les nefs, pour servir également à prêcher le peuple, les chaires portatives ou accessoires à la construction remplacèrent ces riches ornemens de l'église primitive.

(2) L'adoption des coupoles pour les églises chrétiennes, qui remonte à Ste.-Sophie de Constantinople, fut appliquée par les Sarrasins, long-temps avant leur établissement dans cette ville, à la construction de leurs mosquées. Celles-ci semblent être la plupart des églises grecques disposées pour le culte mahométan, et auxquelles les édifices spécialement élevés pour servir de mosquées, empruntèrent leur forme. La coupole de la Chapelle royale est très intéressante, et pour la hardiesse de sa construction, et pour l'histoire de l'architecture; elle est de forme circulaire sur un plan carré long, et quoique élevée à 52 pieds au-dessus du sol, les pendentifs qui la supportent viennent presque entièrement en sur-plomb sur quatre petites colonnes d'environ 18 pouces de diamètre, et de 13 pieds de hauteur. Sa construction ayant précédé de 34 années celle du dôme de la cathédrale de Pise, Buschetto, l'architecte de cette cathédrale, regardé jusqu'à présent comme le premier auteur des coupoles, ne saurait l'être.

Les caissons en forme d'étoiles qui décorent, au nombre de vingt, ce plafond, sont ornés sur leurs bords d'inscriptions arabes, qui prouvent incontestablement,

et l'emploi d'artistes arabes, et celui d'un genre d'ornement qui est général dans l'architecture moresque. Ces inscriptions, dont une a été traduite en latin par l'abbé Morso *(Palermo ant.* p. 24) ainsi qu'il suit: «Votorum complementum, victoriâ, salute, triumpho, tutelâ, auxiliis, benevolentiâ, protectione, incolumitate, decore, benignitate, affabilitate, opibus, honore, beneficentiâ, humanitate», ces inscriptions sont, selon ce savant, entièrement conformes à l'inscription arabe brodée autour du manteau royal dit de Charlemagne, qui est conservé à Nuremberg, et qui fut exécuté en Sicile à l'usage du roi Roger. Une gravure de ce manteau se voit Pl. V de l'*Histoire des Conquêtes des Normands*, par E. Gauthier d'Arc, Paris, 1830.

(3) Voyez un de ces tableaux gravé sur une grande échelle, Pl. LXXIV., F. 3, et sa description.

(4) La disposition des peintures sur les murs de la cella du temple de Thésée, telle qu'elle a été constatée récemment, est tout-à-fait semblable à celle des peintures en mosaïque de la Chapelle royale. A Athènes comme à Palerme, ces tableaux inhérens à la construction, étaient élevés à une certaine hauteur au-dessus du sol. Quant à la différence entre la grandeur matérielle des figures principales et une moindre grandeur donnée aux personnages secondaires, ce système, adopté généralement par les Égyptiens, fut aussi employé par les Grecs et les Romains. Il en est de même des charpentes apparentes, dont l'emploi dans les temples des anciens est un fait constaté, et par nos recherches sur les monumens antiques de la Sicile, et par les travaux d'autres artistes sur les monumens de Pæstum et de la Grèce.

magnifique sanctuaire, élevé sur les bords de la Méditerranée par l'ordre de conquérans venus du nord, a été construit par les descendans d'anciennes peuplades helléniques, latines et africaines, il est tout aussi naturel de trouver dans leurs ouvrages la trace du goût de leurs ancêtres, que de reconnaître dans la langue, les mœurs et le caractère des habitans de la Sicile, les principaux traits des différentes nations d'où ils tirent leur origine. Nous n'étendrons pas davantage notre examen sur beaucoup d'autres détails qui autorisent les mêmes inductions. Nous aurons occasion d'y revenir en parlant de la basilique de Morreale, qui fut construite un demi-siècle après la chapelle royale de Palerme, et qui en reproduit les principales parties sur une plus grande échelle.

La planche XLVII offre en grand le candélabre qui s'élève à côté de la chaire, et qui servait moins sans doute à éclairer le prêtre pour la lecture de l'évangile qu'à rappeler les temps de la primitive église où les mystères du christianisme se célébraient dans les souterrains. C'est un morceau de sculpture des plus curieux. Les figures d'hommes et d'animaux, les feuillages et les autres ornemens dont il se compose, sont exécutés avec le plus grand soin. L'appui représenté au bas de la planche est un des panneaux de la barrière qui entoure le chœur. Tous ces panneaux sont en marbre blanc, incrusté de mosaïques en couleur. On y retrouve le motif des croisillons que les anciens employaient presque toujours en pareil cas. A l'exception de l'ornement à entrelacs qui représente le détail de la frise en mosaïque du lambris, toutes les autres mosaïques offrent plusieurs des compartimens qui couvrent le sol de la chapelle.

PLANCHE XLVIII.

ÉLÉVATION PRINCIPALE ET VUE DE LA CATHÉDRALE DE PALERME.

Nous avons donné le plan de cette cathédrale sur la planche du frontispice, fig. VI, et, dans la description de cette planche, la date de son érection qui remonte à l'année 1170, ainsi que celle de sa consécration qui eut lieu quinze années après, sans que l'édifice fût entièrement achevé. Ce monument est un des plus considérables et des plus beaux de Palerme; mais il est aussi un de ceux qui ont eu le plus à souffrir des modifications introduites avec le temps dans sa disposition primitive. C'est surtout dans son intérieur que l'influence en est plus sensible et que l'on doit regretter l'effet caractéristique de la nef, enrichie de mosaïques et couverte d'une charpente apparente, resplendissante de dorures et de couleurs; vaste vaisseau dont la beauté et la magnificence avaient été un continuel sujet d'admiration dans les siècles précédens. L'intérieur de la cathédrale, tel qu'il est aujourd'hui, ne laisse pas toutefois de produire un grand effet et d'être d'une grande richesse, surtout dans la décoration de l'abside exécutée par Gagini, et qui se compose de quarante-deux statues en marbre de Carrare, disposées sur trois rangs dans des niches ornées de pilastres et d'arabesques.

Plusieurs auteurs n'attribuent à l'archevêque Ottavio di Labro que la grande porte de la façade principale, dont ils font remonter la date de 1352 à 1359; mais il y a tout lieu d'admettre que la façade entière est d'une même époque; car elle offre dans toutes ses parties une grande harmonie de style en même temps qu'une parfaite analogie de caractère avec les édifices palermitains du commencement du XIVe siècle, tandis qu'elle ne présente aucune ressemblance ni avec la partie supérieure de sa façade latérale, ni avec l'architecture de sa façade postérieure, non plus qu'avec celle de l'église de Morreale, élevée et achevée de 1170 à 1180. Quoique la façade de la cathédrale de Palerme offre plus de rapport avec les constructions gothiques contemporaines que tout autre édifice de la Sicile, néanmoins la disposition des colonnes et des ornemens qui la décorent, et les grandes parties lisses de la façade avec son couronnement horizontal dentelé de créneaux, lui impriment un caractère entièrement à part et tout-à-fait local, caractère dans lequel on retrouve plus que partout ailleurs l'influence permanente de l'architecture moresque. La grande porte est tout en marbre, et les colonnes ainsi que les archivoltes dont elle est ornée, sont du travail le plus remarquable. Il en est de même des trois plus grandes croisées. Les clochers de la façade principale, accompagnés de deux autres qui s'élèvent aux angles de la façade postérieure, ont chacun pour décoration 148 colonnes en marbre et en porphyre, richesse à laquelle il faut ajouter les assises en marbres de différentes couleurs, et les sculptures sans nombre depuis le bas jusqu'au sommet. Quant aux deux grandes arcades qui réunissent la cathédrale au palais de l'archevêque, et au moyen desquelles on communique de la partie supérieure de l'église au clocher principal dont ce palais est surmonté, elles concourent avec le peu de reculée qui existe en avant de la cathédrale, pour faire obstacle à ce que l'œil puisse embrasser de ce côté la façade entière.

La vue de la cathédrale montre, avec le palais archiépiscopal, avec le développement des deux arcs et la partie fuyante de la façade principale, un peu plus de moitié de la longueur de la façade latérale méridionale. Celle-ci est parallèle à la plus belle rue de la ville; elle offre, avec la place qui la précède, avec la fontaine, les balustrades et les statues en marbre qui l'entourent, un ensemble qui étonne autant qu'il plaît. La grandeur de la ligne supérieure, découpée en créneaux pyramidaux, se dessinant sur

le ciel, les innombrables consoles ornées de sculpture, les incrustations en marbres de couleur qui se prolongent en longues frises encadrant les croisées ainsi que les arcades feintes, le jeu des doubles coupoles couvertes de tuiles colorées, la richesse de la décoration des étages inférieurs, le magnifique portique flanqué de deux tours avec ses nombreuses figures et ses colonnes en marbre et en porphyre, tout, dans cette vue, se réunit pour composer un tableau qui frappe par sa grandeur et par son originalité. C'est particulièrement dans cette partie de l'édifice et sur la façade postérieure que l'époque sarrasine a laissé son empreinte. Le goût de ce temps y domine en effet à un tel point, que la plupart des auteurs l'ont toujours comparée et la comparent encore aux plus belles mosquées de Cordoue, aux plus riches palais de Grenade et aux plus somptueuses constructions de l'Orient. L'érection du portique en avant-corps est attribuée à l'archevêque Simone di Bologna, qui vécut dans la deuxième moitié du xv° siècle. C'est sur une des colonnes de ce portique que se trouve l'inscription arabe dont nous avons parlé à la page 26. Les décorations des murs, des bas-côtés et des chapelles latérales furent faites de 1781 à 1801, espace de 20 années pendant lequel s'exécuta la dernière grande restauration de la cathédrale. Charles III en avait demandé les dessins à Ferdinando Fuga, alors un des architectes les plus célèbres de l'Italie, qui se rendit à cet effet à Palerme. Ce fut aussi conformément au projet de cet artiste que s'exécuta la grande coupole élevée au-dessus de la croix de l'église, et dont la forme et les colonnes corinthiennes présentent une disparate si choquante avec le caractère général de l'édifice. Lors de la discussion de ce projet, Marvuglia et plusieurs autres architectes palermitains s'opposèrent avec force, mais en vain, à son adoption.

PLANCHE XLIX.

PLAN ET ÉLÉVATION DE L'ÉGLISE DE SANTA-MARIA-DELLA-CATENA, A PALERME.

Cet intéressant édifice a été élevé de 1391 à 1400; il est situé à l'extrémité de la belle rue *il Cassaro* qui traverse toute la ville, et il offre un des premiers points de vue dont on jouit en entrant dans la capitale de la Sicile par la *Porta-Felice*. Le plan de cette église, que nous avons donné dans sa pureté originaire, a conservé la disposition des anciennes basiliques siciliennes, à laquelle on aurait ajouté, après coup, des chapelles latérales dans la longueur des bas-côtés. Le motif de son portique en avant-corps produit avec l'ensemble de la façade un effet des plus pittoresques. Toute la construction est en belle pierre de taille et l'exécution est des plus soignées. Les deux grandes colonnes du milieu sont en granit, et les deux autres qui occupent les extrémités du porche, sont en différentes brèches. Les trois portes sont en marbre, et les bas-reliefs qui ornent les frises des deux entrées, de droite et de gauche, sont d'un style remarquable pour l'époque à laquelle ils ont été sculptés. Dans ce monument de la fin du xiv° siècle, les arcs à plein-cintre et de forme surbaissée prédominent déjà, et l'arc aigu n'y est visible qu'aux deux espèces de clochers érigés aux angles du portique. Le reste de la façade présente le caractère local que nous avons déjà signalé dans la cathédrale. On n'y voit ni toit ni pignon; ce sont toujours des lignes horizontales et de grandes parties lisses, comme aux constructions sarrasines. L'intérieur, qui a subi une restauration moderne, a néanmoins conservé l'élégant aspect de sa disposition première. On y remarque encore quelques ouvertures en arc aigu, et, à l'abside principale, deux étages de colonnes superposées, sans aucun intermédiaire d'architrave ou d'entablement.

PLANCHE L.

PLANS DES ÉGLISES DE SAINT-DOMINIQUE, DE SAINT-MATHIEU ET DE SAINT-JOSEPH, A PALERME.

En comparant les plans de ces trois monumens, qui furent tous commencés dans la première moitié du xvii° siècle, avec le plan de l'église de Santa-Maria-della-Catena que nous venons de décrire, on voit combien la disposition première des basiliques élevées en Sicile a peu changé dans un espace de six siècles; c'est toujours le même système de colonnes isolées surmontées d'arcades, et la même distribution augmentée par l'adjonction de chapelles latérales le long des bas-côtés, lesquelles offrent cette fois un tout concordant avec le plan général. Mais, à la différence des anciennes grandes basiliques, telle que Santa-Maria-Nuova de Morreale, où la charpente apparente et l'absence des voûtes sont caractéristiques, nous voyons ces nouvelles basiliques entièrement couvertes de voûtes et surmontées d'une coupole sur le milieu de la croix ou du transept, coupole dont les mosquées et la chapelle royale de Palerme nous ont offert les premiers exemples.

L'église de Saint-Joseph, *chiesa di San-Giuseppe dei Teatini ai quattro cantoni*, a été commencée en 1612, et entièrement achevée en 1645. Elle fut élevée sur les dessins du Génois Giacomo Besio, de l'ordre des Théatins. Toutes les colonnes sont en marbre gris, d'un seul morceau, et tirées des carrières voisines du mont Bellième; les chapiteaux sont en marbre blanc; les voûtes sont couvertes de peintures à fresque, exécutées par Callandracci et Carrega, deux peintres palermitains. La crypte

qui s'étend sous l'église supérieure est de la même forme que celle-ci, à l'exception des colonnes, qui y sont remplacées par des pieds-droits.

L'église de Saint-Mathieu, *chiesa di San-Matheo delle anime del Purgatorio*, a été achevée en 1632. Les colonnes de la nef sont aussi en marbre de Bellième; les voûtes sont également couvertes de peintures exécutées par le célèbre Vito d'Anna, et il y a de même sous l'église une magnifique chapelle sépulcrale.

Enfin l'église de Saint-Dominique, *chiesa di San-Domenico*, fut commencée en 1640 et terminée en 1685.

M. Rondelet (1) cite ce dernier édifice et celui de Saint-Joseph pour la légèreté de leur construction. En effet, quand on voit dans Saint-Dominique les murs et les points d'appui n'occuper qu'un peu plus du septième de sa superficie totale, et les points isolés qui soutiennent les voûtes de la partie du milieu un peu moins du quarante-septième, dans Saint-Joseph les murs et les points d'appui couvrir moins du septième de cette même superficie, et les points isolés qui supportent les voûtes de l'espace intérieur n'occuper pas même la soixantième partie de cet espace, on n'est plus étonné du grand effet que produisent ces édifices, et l'on applaudit au discernement de la plupart des architectes de la Sicile, qui ont constamment employé dans leurs églises cette disposition aussi simple que grande. (2)

PLANCHE LI.

COUVENT DE L'OLIVELLA, A PALERME.

Plusieurs auteurs avaient déjà remarqué combien les maisons religieuses de l'Italie avaient de rapport avec les maisons antiques (3). Mais aucun de ces édifices qui nous soient connus ne présente cette analogie au même degré que le couvent de l'Olivella. C'est la maison romaine avec tous ses détails, dans des proportions dont la grandeur et le parfait accord rivalisent avec les habitations de Pompeï les plus spacieuses et les plus complètes. Son plan nous montre d'abord les deux divisions principales dont chaque maison se composait, l'une qui était destinée à l'usage public, l'autre qui était réservée aux maîtres et à leur service. Dans la première, les Romains admettaient les cliens et les flatteurs qui venaient y chercher des protections et des récompenses; on y trouvait le vestibule, l'*atrium* ou le *cavædium* accompagné de portiques; les ailes contenant différentes pièces, entre autres l'*hospitium* ou le logis des étrangers, le *tablinum* qu'ornaient les images des ancêtres, le *lararium* ou chapelle consacrée aux dieux Lares et les *fauces*, espèces de corridors par où l'on entrait dans le péristyle. Dans cette même partie, les religieux reçoivent les pauvres et les malades pour leur distribuer des aumônes et des médicamens. On y trouve dans un ordre semblable le vestibule d'entrée, la cour entourée de colonnes, plusieurs pièces latérales servant de parloir, de pharmacie et de logemens pour les pèlerins; d'autres où sont exposés les portraits des bienfaiteurs de la congrégation; un oratoire et les passages qui conduisent à la deuxième division, c'est-à-dire que le nombre, la disposition et jusqu'à l'usage des localités se correspondent en quelque sorte pièce par pièce, dans l'avant-logis du monastère et dans la première division des maisons antiques. La deuxième partie de celles-ci contenait le *peristylium*, portique qui entourait une cour plus grande que le *cavædium*, et dont le milieu était orné de fleurs ou d'arbustes; les chambres d'habitation ou *cubicula* distribuées sous ces portiques, le *triclinium* ou salle à manger, l'*exèdre* ou salle destinée aux lectures, la bibliothèque et les cuisines avec leurs accessoires. La deuxième division des bâtimens du couvent de l'Olivella, offre la même distribution. Nous reconnaissons le *peristylium* dans la galerie qui entoure le grand cloître et dont le centre est garni de fleurs, les *cubicula* dans les cellules placées sous cette galerie, le *triclinium* avec l'*exèdre* dans le réfectoire avec sa chaire, et la bibliothèque n'y manque pas plus que le *xyste* ou promenoir ouvert. La cuisine et les garde-mangers ont leur emplacement à l'extrémité du péristyle; ces pièces de services donnent, d'un côté, sous le portique, et de l'autre, sur une cour, comme on le voit dans la maison Pansa, à Pompeï (4). A la vérité, cette cour occupe ici l'emplacement ordinaire du jardin dans les habitations pompeïennes; mais elle est encore distribuée conformément à ce que dit Vitruve, en parlant des *chortes* ou *cohortes* des maisons de campagne; car c'est là que cet auteur place, comme ici, les cuisines et leurs dépendances, les différentes sortes d'étables, les pressoirs pour les olives et le raisin, les écuries, les remises et les greniers pour toutes les natures de produits. Il y avait sans doute aussi dans ces cours, comme dans celle du couvent de l'Olivella, des fontaines destinées à fournir les eaux nécessaires tant à la nourriture des bestiaux qu'à la propreté de cet arrière-bâtiment. Rien ne manque donc à notre parallèle entre cette maison religieuse de la fin du XVIe siècle et une des habitations importantes de l'ancienne Rome et de Pompeï; dans l'une et l'autre on retrouve des localités semblables avec des destinations équivalentes; il n'y a de changé que l'emploi moral que l'homme pouvait en faire. Si nous devons y reconnaître deux édifices dont les données étaient les mêmes, nous y voyons aussi que le besoin de satisfaire à ces données a pu reproduire, après tant de siècles, un

(1) L'Art de bâtir, t. III, p. 230, éd. 1808.

(2) L'église du couvent de l'Olivella, représentée sur la planche suivante, étant pour ainsi dire le type de tous les temples construits à Palerme à des dates plus récentes, sa vue perspective peut donner une idée de l'aspect que présentent les intérieurs des trois églises que nous venons de décrire.

(3) Entre autres M. Castellan, *Lettres sur l'Italie*, t. I, pag. 114, et M. Mazois, *Ruines de Pompeï*, t. II, p. 15.

(4) *Ruines de Pompeï*, par Mazois, t. II, pl. 42.

ouvrage comparable aux belles productions de l'antiquité. Nous ne saurions trop le redire, le rapport d'un bâtiment avec sa destination est le seul principe vrai en architecture; incompatible avec toute routine, ce principe seul peut imprimer un caractère aux édifices, et les ouvrages créés sous son influence possèderont toujours la plus éminente qualité de l'œuvre de l'architecte. L'exemple que nous venons de citer en offre une nouvelle démonstration. Ce n'est point parce que le plan du couvent de l'Olivella, séparé de son église, semblerait être le plan d'une maison ancienne, qu'il mérite notre approbation; c'est parce qu'il remplit parfaitement son objet, et que, consacré à des usages analogues à ceux des habitations antiques, il tire des mêmes convenances les mêmes beautés.

La coupe présente dans l'architecture du grand cloître une simplicité qui convient à cette partie du monastère. L'*atrium* est d'une proportion heureuse, et les détails, sans être des modèles parfaits, plaisent par une certaine recherche.

L'église, dont l'érection est contemporaine de celle du couvent, date de l'année 1598; elle fut achevée en 1622, et servit de modèle à plusieurs églises de Palerme, entre autres à celles de Saint-Mathieu et de Saint-Dominique. Son plan, comme les plans de ces deux églises, offre la forme des basiliques, avec l'adjonction des chapelles latérales. Les colonnes y sont encore en marbre de Bellième et les chapiteaux en marbre blanc. L'intérieur a été entièrement restauré, en 1769, par l'architecte Giuseppe Venanzio Marvuglia, et cette restauration a été tout à l'avantage de l'édifice, comme la coupe partielle et la vue perspective le font voir (1). Les compartimens des voûtes et tous les ornemens sont de bon goût; la richesse des dorures et l'harmonie des couleurs sont bien adaptées à la disposition du monument. C'est au même artiste que Palerme, sa patrie, doit le joli oratoire, *Oratorio dell'Olivella*, qui y est contigu, et qu'il acheva également en 1769. Cet édicule exécuté avec le plus grand soin; les marbres, les stucs et les ornemens dorés y sont employés avec beaucoup d'art. L'intérieur est d'un grand effet, eu égard surtout à l'exiguïté du terrain, et les détails offrent partout d'heureuses inspirations puisées dans l'étude des monumens antiques. La coupe partielle que nous en avons donnée laisse juger de la proportion des colonnes et de leur entre-colonnement. On y voit aussi la décoration des murs latéraux avec la distribution des fenêtres. Celles-ci ne sont réelles que d'un côté; elles sont feintes de l'autre. Cette symétrie postiche, que la perspective rend illusoire, les pans coupés qui terminent les extrémités de la nef, la proportion un peu écrasée de cette dernière et le peu de largeur des passages derrière les colonnes, sont des défauts qu'il était possible d'éviter. Malgré ces remarques, l'oratoire de l'Olivella mérite d'être cité comme une production remarquable de son époque, et c'est surtout en comparant le plan de ce petit édifice avec celui de l'église principale, et son effet perspectif avec celui de ce grand monument, que l'on doit applaudir au parti que Marvuglia a su tirer d'un étroit local et des sujétions même auxquelles il était astreint.

PLANCHE LII.

PLAN, COUPE ET VUE DE LA FONTAINE ÉLEVÉE SUR LA PLACE DU PALAIS SÉNATORIAL, A PALERME.

Les descriptions que Pausanias nous a conservées de quelques-unes des fontaines qui ornaient les principales cités de la Grèce, font voir que l'utilité et l'agrément dont ces monumens sont susceptibles, furent appréciés par les Grecs. Leurs artistes y trouvèrent les motifs les plus variés et les plus propres à l'ornement des villes. Souvent l'architecture y jouait le principal rôle, comme dans la magnifique fontaine que Théagène fit élever à Mégare, et dans plusieurs autres qu'on voyait à Corinthe, décorées de nombreuses colonnes et surmontées de toitures d'un travail admirable. Plus souvent la sculpture seule semble avoir été employée dans leur composition, qui n'offrait alors que des groupes et des figures isolées, des bas-reliefs et d'autres ornemens en analogie, soit avec les divinités auxquelles les fontaines étaient consacrées, soit avec les lieux où elles étaient placées. De nombreuses ruines et les notions historiques qui nous en sont restées, démontrent que beaucoup de ces monumens concouraient à l'embellissement de l'antique Rome. Il en est encore aujourd'hui de même. Toutes les villes d'Italie sont ornées de fontaines, qui offrent, comme chez les anciens, les unes des motifs entièrement composés d'architecture, les autres l'alliance de l'architecture avec la sculpture; la plupart sont composées et exécutées uniquement par des sculpteurs.

Les fontaines de Messine et celle qu'on nomme *del Pretore*, à Palerme, et qui fait le sujet de cette planche, sont également des ouvrages de sculpture. La dernière nous présente avec une exécution moins remarquable, les défauts ordinaires de ces sortes de compositions, c'est-à-dire, l'absence des masses et le manque d'un certain effet d'ensemble. Cet inconvénient, que Giov. Agnolo a su éviter à Messine, résulte à Palerme de ce que les trente-deux statues, qui sont la principale décoration de la fontaine, se trouvent trop disséminées, et de ce que les quatre grandes figures des fleuves, trop peu dominantes, ne peuvent être aperçues qu'une à une; il en est de même des vingt-quatre têtes d'animaux, toutes colossales et variées, qui occupent autant de grottes distribuées six par six autour du soubassement supérieur, et dont chaque division est enclavée entre deux escaliers rampans,

(1) G. V. Marvuglia, qui vécut sur la fin du XVIII^e siècle, est un des architectes siciliens les plus distingués de cette époque. Il étudia son art à Rome, et la grande réputation qu'il s'était acquise par les importantes constructions dont il fut chargé à Palerme, lui valut le titre de membre étranger de l'Institut de France.

lesquels ne les laissent voir que séparément. Les différentes coupes avec leurs supports, qui occupent le bassin du centre, laissent également à desirer, les unes parce que leur masse pyramidale n'est pas assez prononcée, les autres à cause de la petitesse et de la proportion trop uniforme des différentes figures qui les soutiennent.

Ces défauts, inhérens à la fontaine de Palerme, y choquent moins toutefois qu'ils né le feraient ailleurs. Ce monument étant élevé au milieu d'une place rectangulaire, qu'il remplit presque en totalité, les nombreuses statues éparpillées sur toute sa superficie semblent se multiplier encore, en ne se présentant à l'œil que d'une manière confuse. Néanmoins, quoique la plupart soient d'une dimension peu au-dessus de la grandeur naturelle, comme toute la fontaine est enveloppée de bâtimens sur lesquels elle se détache, les figures ne sont pas dévorées par une trop grande masse d'air, et elles ne laissent pas de produire beaucoup d'effet et d'offrir l'aspect d'une grande richesse et d'une rare magnificence. Mais cet effet serait entièrement détruit si une semblable composition se trouvait placée au milieu d'une plus vaste enceinte. Il est donc évident que Camillo Camileri, sculpteur florentin, qui composa et exécuta cet immense travail en 1554, moyennant 20,000 scudi, s'était rendu compte de l'emplacement destiné à son ouvrage. Il est certain aussi que cet artiste dut subir les conséquences de la volonté du sénat, qui avait eu l'idée de faire élever un monument somptueux au-devant de son palais, sur une des plus petites places de la ville. La disposition du plan général est des plus heureuses; elle rappelle le motif de la grande fontaine de la villa Lanti, à Bagnaia (1), et plus encore la charmante conception de l'*Isola bella*, dans les jardins de Boboli, à Florence (2). Par la distribution en larges promenoirs à plusieurs étages, s'élevant progressivement au milieu d'abondantes eaux, dont les jets agitent et rafraichissent l'atmosphère, Camileri a fait de sa fontaine un lieu plein de charme et aussi utile qu'il est agréable. Comme à celle de Lerne, à Corinthe (3), on y a pratiqué des sièges pour les personnes qui veulent venir y prendre le frais pendant l'été. Du haut du plateau supérieur où ces exèdres sont élevés, le Palermitain d'aujourd'hui peut, comme le Grec ou le Romain d'autrefois, se dire entouré d'un peuple de statues, qui, sous les formes de termes, de tritons, de néréides, de fleuves et de divinités de l'Olympe, semblent se mouvoir sur tous les points que l'œil peut embrasser.

PLANCHE LIII.

PLAN, COUPE ET ÉLÉVATION DU PALAIS GERACE, A PALERME.

Nous avons déjà donné sur la planche du frontispice les élévations de plusieurs palais de Palerme, construits au commencement du xiv° et vers la fin du xv° siècle. Ces constructions offrent une ressemblance notable avec le style des châteaux sarrasins de cette ville. Le même style prédomine encore dans quelques autres palais qui remontent jusqu'à l'année 1550 et au-delà. Mais à partir de cette époque, et surtout dans le xviii° siècle, les palais de Palerme ressemblent davantage aux palais de Rome. Cette conformité, fort sensible aux élévations extérieures, l'est moins à l'intérieur, où l'on retrouve presque toujours l'emploi exclusif du système des colonnes surmontées d'arcades. Il en est de même par rapport aux plans, très variés entre eux, par suite de la différence qui existe dans la forme et la superficie des terrains. Leur distribution offre également dans les vestibules, dans l'importance et l'emplacement des escaliers, dans le nombre et la grandeur des logemens et des écuries, dans l'établissement de plusieurs portes-cochères et l'adjonction de boutiques aux façades, beaucoup de particularités toutes locales. Il en résulte en définitive un ensemble aussi diversifié dans ses nuances, relativement aux constructions semblables des autres villes de l'Italie, que le présentent entre eux les différens caractères de l'architecture particulière de chacune de ces villes, depuis Naples jusqu'à Turin. (4)

Le palais *Gerace-Ventimiglia-al-Cassero*, élevé en 1779 par G. V. Marvuglia, montre dans son beau plan les principales circonstances dont nous venons de parler. Cet habile architecte a donné une nouvelle preuve de son talent dans la belle disposition du vestibule d'entrée, du grand escalier et de la principale cour. Comme le terrain de ce palais est tout en longueur, au lieu de deux portes-cochères, il y en a trois. Les voitures entrent par celle du milieu; elles sortent par celle de gauche, en traversant la cour principale, le portique ouvert qui y est élevé, une seconde cour et le passage de sortie; enfin, la porte-cochère de droite communique avec les écuries, les remises et les cours de service. Dans la coupe, on voit l'indication de la loge sous laquelle le grand escalier arrive au premier étage. Cette loge, en donnant à cet étage beaucoup d'agrément, ajoute à la variété des points de vue que présentent au rez-de-chaussée, et les différens portiques qui entourent la cour principale, et les percées qui y sont ménagées dans toute l'étendue du bâtiment. L'emploi du système des colonnes surmontées d'arcades y

(1) *Choix des plus célèbres maisons de plaisance de Rome et de ses environs*, par Percier et Fontaine. Pl. 67.

(2) *Architecture Toscane*, par A. Grandjean de Montigny et A. Famin. Pl. 8.

(3) Paus. Corinthie, Liv. II, Ch. IV.

(4) Les palais des riches Palermitains, presque tous grands, magnifiques et particulièrement disposés pour la réception des étrangers, peuvent, à juste titre,

recevoir l'application de ce que dit Fazello en parlant de toute la ville. « La città di Palermo, oltra molt' altri particolari ha questo che in accarezzare i forestieri non ha paragone, nè cede a niun' altra città, e sono cosi grandi le carezze, l'accoglienze ed i favori che sono lor fatti, che formando quivi la loro abitazione, l'hanno ogni giorno fatta più bella e maggiore. » *Fazello. Storia di Sicilia.* Trad. de P. M. Remigio T. I, pag. 500.

est généralement adopté. La façade, que nous n'avons donnée que partiellement, est d'un grand caractère. L'importance de l'entrée du milieu, accompagnée de portes pour les piétons, la gradation qu'on remarque dans la décoration des deux sorties latérales, la simplicité de l'encadrement des boutiques, et surtout la hauteur du bel étage avec les riches croisées qui en font le seul ornement, tout prouve le goût, le discernement et le mérite de l'artiste.

PLANCHE LIV.

PLAN ET COUPE DU PALAIS BELMONTE, A PALERME.

Cette belle habitation est également située dans la grande rue *il Cassero*. La composition en est attribuée au prince Vicenzo, lequel en fit les dessins, aidé des conseils du célèbre architecte Fernando Fuga, qui séjourna quelque temps à Palerme vers l'année 1728. On sait aussi que Marvuglia ne resta pas étranger à l'exécution. La disposition du plan reproduit le principal motif des plus beaux palais de la ville de Turin, qui offrent presque tous, après leur vestibule d'entrée, des portiques à plusieurs rangées de colonnes surmontées d'arcades et, entre une première et une deuxième cour, d'autres portiques pour abriter la descente des voitures. Là comme ici, les spacieux emplacemens à couvert réunissent à l'utilité et à la commodité de grands effets de perspective. Les boutiques, l'importance des escaliers, la grandeur des écuries et des remises, y montrent la distribution caractéristique des palais de Palerme. Dans la coupe est indiqué le retour du grand escalier du fond qui conduit au premier étage sous une galerie, et de-là, par une suite de belles pièces, à l'appartement d'apparat. Cet appartement, distribué sur le devant du palais, est précédé d'une terrasse du côté de la cour.

PLANCHE LV.

PLAN ET COUPE DU PALAIS CATTOLICA, A PALERME.

Ce palais, situé dans la rue *della Correria-Vecchia* et élevé sur un terrain très vaste, d'une forme régulière, offre une disposition tout-à-fait monumentale. Le vestibule d'entrée, les portiques ouverts qui entourent la première cour et qui terminent la seconde, l'escalier principal accompagné de plusieurs escaliers de service, comme aussi les vastes écuries avec leurs remises, jointes aux grandes proportions de cette belle demeure, en font une construction particulière très importante. L'ensemble de cet édifice a de la grandeur, les détails en sont d'une heureuse proportion, et la variété que l'on remarque dans le caractère de l'architecture des deux cours et de leurs divers étages, sont une preuve du discernement qui a présidé à son érection. Quoique la désignation de l'architecte du palais Cattolica, qui date de l'année 1720, n'offre pas une entière certitude, on l'attribue généralement à Fra Giacomo Amato Crocifero, qui naquit à Palerme en 1643, et vécut jusqu'à l'âge de 91 ans.

PLANCHE LVI.

VUE DU PALAIS CATTOLICA ET PLAN ET COUPE DU PALAIS COMITINO, A PALERME.

Cette vue laisse juger des belles lignes qu'offre le plan de cette magnifique habitation. La première cour, qui est entourée de bâtimens sur trois côtés et qui communique, par une galerie ouverte surmontée d'une terrasse, avec l'arrière-cour également limitée par un portique à jour et couronnée aussi d'une plate-forme, ajoute une heureuse diversité au prestige de l'étendue. Le grand effet qui frappe le spectateur placé sous le vestibule du palais Cattolica, fait admirer le talent de l'architecte qui a pu obtenir ce beau résultat par l'ingénieux emploi de douze colonnes isolées avec le même nombre de colonnes engagées.

Le palais du prince *di Comitini* est situé *via Macqueda*. Il fut construit, de 1750 à 1756, par le religieux D. Niccolo Palma, architecte *della Regia Corte* et de la ville de Palerme. Quoiqu'il soit d'une moindre étendue que le précédent, on retrouve dans son plan une disposition non moins grande et aussi caractéristique que celle que nous avons signalée dans les autres habitations de cette ville. Là comme ici, nous voyons plusieurs cours liées entre elles par des portiques à jour, un bel escalier heureusement placé, une entrée principale pour les voitures et plusieurs portes secondaires pour leur sortie, de vastes écuries avec leurs dépendances et de nombreuses boutiques; le tout distribué avec beaucoup d'intelligence et calculé pour présenter des aspects de perspective aussi beaux que variés. La coupe donne une idée avantageuse de l'architecture du palais Comitino et montre l'heureuse proportion d'une des faces de la seconde cour, que forment deux rangées d'arcades, supportées au rez-de-chaussée par des pieds-droits et au premier étage par des colonnes.

PLANCHE LVII.

PLAN ET COUPE D'UN PALAIS HABITÉ PAR LE CONSUL DE FRANCE, A PALERME.

Ce palais, élevé à l'angle de la rue *Pie-di-Grotta*, sur un emplacement des plus irréguliers, est aussi une production de Marvuglia. C'est un véritable chef-d'œuvre d'adresse et de raison. Quand on examine avec quel art on a tiré parti de tout le terrain, établi une communication prescrite entre deux rues par un vestibule qui offre un aspect charmant, et ménagé une belle arrivée à l'escalier principal, on rend justice à l'architecte pour l'habileté avec laquelle il a su profiter des localités et satisfaire aux données de son programme. Si, au premier abord, le grand escalier semble trop éloigné de l'entrée, il faut considérer qu'il s'annonce de suite, et que l'angle saillant où il est situé offrait un emplacement d'autant plus convenable, qu'il permettait de l'éclairer de la manière la plus avantageuse, en même temps qu'il laissait à l'architecte toute liberté pour la distribution du vaste appartement qui occupe le premier étage. Nous avons donné l'élévation latérale de ce palais sur la planche du frontispice, fig. 18, et nous en avons fait l'examen dans la description de cette planche. Sa construction date de l'année 1784.

PLANCHE LVIII.

PLAN ET COUPE DU PALAIS DE CUTO, A PALERME.

Parmi les palais de Palerme, celui du prince de Cuto, situé *via Macqueda*, est un nouvel exemple de la magnificence et de la belle disposition qui prédominent dans les demeures des nobles Palermitains. En effet, l'heureuse distribution du vestibule, de la cour d'entrée, de l'escalier et de l'arrière-cour, présente dans son ensemble et dans ses diverses parties une réunion d'aspects aussi imposans que pittoresques. Commencé en 1705, ce palais fut achevé en 1750 par Fra Gio. Amato Crocifero, qui lui donna la forme actuelle. La ressemblance que présentent les grandes et belles lignes du plan et le parfait accord qui règne dans l'élévation de la cour principale, avec la distribution et le caractère de l'architecture du palais Cattolica, ne permettent pas de douter que ces deux édifices n'aient été créés par le même artiste.

En observant que Fra Gio. Amato précéda de plus de 50 ans le célèbre Ferdinando Fuga, lequel fit plusieurs voyages à Palerme avant d'avoir construit le palais Corsini à Rome, nous ne croyons rien hasarder en supposant que le beau motif de l'escalier de ce dernier palais pourrait bien avoir été inspiré à son auteur par celui du palais Cuto.

PLANCHE LIX.

VUE DU PALAIS CUTO ET PLAN ET COUPE DU PALAIS CONSTANTINO, A PALERME.

Nous avons choisi cette vue comme pouvant donner une idée du magnifique aspect dont le spectateur est frappé en passant le seuil de ce palais; mais elle laissera toujours regretter tant d'autres vues non moins intéressantes à quiconque a pu parcourir cet édifice et jouir de toutes les beautés qu'il présente.

Le palais Constantino fut commencé vers l'année 1766, par Le Gigante; mais cet architecte, alors en grande réputation et qui construisait à Palerme plusieurs habitations importantes, n'acheva pas celle-ci. Marvuglia, à son retour de Rome, en continua la construction, réforma le premier projet du grand escalier, et apporta ainsi un changement notable dans le plan. Sans occuper une superficie considérable, ce palais n'en offre pas moins un grand effet par la disposition de ses deux vestibules, situés l'un à l'entrée et l'autre au fond du bâtiment, par sa cour tout entourée de colonnes en marbre, et par la grandeur ainsi que par la richesse de son escalier principal. Cet effet est le résultat d'une belle simplicité dans la distribution générale. Il est dû aussi à l'importance de l'ordre et des entrecolonnemens, à travers lesquels les voitures peuvent arriver jusqu'aux marches de l'escalier. L'emploi des colonnes adossées aux murs latéraux de la cour et disposées de manière à offrir, sous les deux vestibules, une illusion de perspective suffisante pour faire croire que cette cour est entièrement entourée de colonnades à jour, contribue surtout à ce grand effet. Cet emploi est ici d'une parfaite application. C'est une de ces pseudo-colonnades, dont l'usage calculé ne fut jamais négligé par les anciens, et dont Le Gigante a su tirer ici un grand parti. Ce beau palais a aussi des boutiques sur la rue principale, une communication avec une autre rue qui longe l'arrière-façade, et enfin une belle écurie avec de nombreux accessoires. La coupe laisse juger de la proportion de la cour et du goût de son architecture.

PLANCHE LX.

PLAN ET VUE DE LA PORTE NEUVE, A PALERME.

La *Porta-Nuova* est une des quatre principales portes de la capitale de la Sicile. Sa partie inférieure offre l'imitation d'un arc de triomphe. Elle fut élevée en 1584, sous le règne de Charles V, par l'architecte Gaspard Guercia. La partie supérieure, qui avait été endommagée par la foudre, fut entièrement reconstruite dans l'année 1668. La grande loge ou galerie, la terrasse établie au-dessus et les balcons qui en entourent la partie inférieure, offrent autant de belvédères, d'où l'on peut jouir des plus admirables points de vue que Palerme et ses environs présentent. Ce sont aussi des lieux de réunion, du haut desquels un grand nombre de spectateurs peuvent assister aux courses des chevaux qui ont lieu dans la rue *il Cassero*, et aux deux extrémités de laquelle s'élèvent, à la distance d'un mille, la *Porta-Nuova* et la *Porta-Felice*. Ce couronnement, en appropriant le haut à des usages qui ont du charme pour les habitans de Palerme, lui imprime un aspect qui plaît par sa physionomie locale, par son caractère grandiose, et auquel la richesse des tuiles émaillées et enrichies de dessins de différentes couleurs, ainsi que la forme pyramidale du toit, ajoutent un nouvel attrait. Malheureusement cette partie si pittoresque est enclavée dans des murs de bastions et obstruée par des masures qui empêchent l'œil de l'embrasser dans son ensemble. Nous l'en avons dégagée dans notre dessin. Ce serait un véritable embellissement pour la ville de Palerme, que de débarrasser en réalité ce curieux monument de toutes les constructions qui l'encombrent.

PLANCHES LXI ET LXII.

PLAN, COUPES ET ÉLÉVATION DE L'ALBERGO DEI POVERI, A PALERME.

La plupart des grandes villes de l'Italie possèdent des édifices qui offrent souvent sous le même nom, et quelquefois sous d'autres dénominations, des établissemens destinés à-peu-près aux mêmes usages que l'*Albergo-dei-Poveri* à Palerme. La magnifique construction élevée à Gènes sous une désignation semblable, la *Casa-di-Lavore* à Milan, le *Reclusorio* ou *Seraglio* à Naples, et plusieurs autres, sont tous de vastes bâtimens qui servent à-la-fois de lieux de charité et de maisons de correction. On y reçoit les pauvres des deux sexes et de tout âge; les orphelins et les enfans abandonnés y apprennent un métier; les hommes et les femmes, d'une force physique suffisante, y sont employés à toutes sortes de travaux, et en même temps que la bienfaisance y ouvre un asile aux infirmes, la justice y trouve des lieux de réclusion pour la punition des coupables. Malgré cette analogie de destination, ces édifices diffèrent beaucoup entre eux par la disposition de leurs plans, et dans aucun l'architecte ne s'est plus appliqué à étudier les convenances et les commodités partielles, que dans celui qui nous occupe.

Tout l'édifice est partagé en deux divisions bien distinctes; celle qui est à droite est destinée à l'habitation des femmes; celle qui occupe la gauche est habitée par les hommes. Sur le devant, ces divisions sont séparées entre elles par une cour d'entrée, autour de laquelle sont distribués le vestibule, le logement du concierge, les bureaux de l'administration, les archives, la pharmacie, les parloirs, et près des portes qui conduisent aux deux cours de l'intérieur, les chambres de deux portiers préposés à la surveillance de ces communications. Au centre, la séparation est opérée par l'église, accompagnée de tribunes pour les pauvres et de larges corridors où ils se confessent, par la sacristie et par les escaliers principaux. Enfin, au fond de l'édifice s'élève, entre ces deux mêmes divisions, le bâtiment où se trouve la cuisine avec toutes ses dépendances. Les deux grandes salles attenantes, de droite et de gauche, à ce dernier bâtiment servent de réfectoires, et les trois salles contiguës à chaque réfectoire, avec les quatre autres distribuées du côté opposé, offrent de part et d'autre sept dortoirs pour les hommes et autant pour les femmes. Les salles de travail sont au nombre de huit, occupant quatre par quatre toute la longueur des deux façades latérales. Des loges ou promenoirs à couvert sont élevés aux extrémités de ces façades. Le premier étage, qui présente à-peu-près la même distribution que le rez-de-chaussée, contient dans l'avant-logis, sur la façade principale, l'appartement du gouverneur, et en retour, sur la cour d'entrée, les logemens des personnes de service; au-dessus du bâtiment des cuisines et du réfectoire, d'un côté, l'infirmerie des hommes et de l'autre celle des femmes; au-dessus des tribunes basses de l'église, des tribunes hautes pour les infirmes; enfin, dans le reste de l'édifice, autant de pièces correspondantes à celles de l'étage inférieur, et servant de dortoirs et de salles de travail aux enfans des deux sexes. En ajoutant à ces détails tous les autres accessoires que l'on trouve dans le plan, les dégagemens faciles qui y sont ménagés de toutes parts, les emplacemens si bien choisis des divers escaliers, on peut apprécier tout le mérite de cette conception. Si l'on examine en outre l'heureux agencement des lignes dans la disposition que présentent les portiques de la cour d'entrée avec les plus grands escaliers, et la belle communication en ligne droite qu'offrent entre elles les galeries de l'intérieur où débouchent, de la manière la plus régulière, toutes les portes principales, on doit également approuver les raisons qui ont guidé l'artiste dans la division de ces salles, dont les murs sont dirigés sur les milieux des

entrecolonnemens, et non pas sur les axes des colonnes qui les entourent. Cette déviation à certains préceptes, dont l'emploi systématique pourrait conduire aux mêmes écarts que le caprice de n'en suivre aucun, se montre ici habilement appliquée. En satisfaisant d'abord aux convenances qu'exige la destination de l'édifice, l'architecte remplit, ainsi que nous l'avons déjà observé, son premier devoir; en laissant ensuite au goût tout son empire, de manière que l'exigence de la nécessité devienne sous ses mains une œuvre de l'art, l'architecte accomplit sa mission d'artiste. L'élévation d'une des façades latérales, avec les coupes sur la longueur et la largeur de tous les bâtimens représentés sur la planche LXII, peuvent donner une idée de l'ensemble ainsi que des détails de cette vaste construction. Mais outre que le monument ne fut jamais achevé, il a subi dans la forme de l'église et dans plusieurs autres parties des changemens notables exécutés après la mort d'Orazio Turetto, son premier auteur. Ce fut en 1746 que cet architecte en jeta les premiers fondemens, et c'est d'après les dessins publiés par lui-même, que nous avons complété, conformément à la pensée créatrice, cet édifice très remarquable. (1)

PLANCHE LXIII.

PLAN, COUPE ET ÉLÉVATION DU PALAIS CUTO, A LA BAGHARIA, PRÈS DE PALERME.

Cette habitation d'été, située à trois milles de Palerme, sur la route de Termini, précède le village de la Bagharia; elle est moins importante que les vastes maisons de campagne qui couvrent la plaine de ce nom, et qui sont les demeures favorites des riches Palermitains. Son plan est d'une disposition très simple. A l'exception de l'escalier principal qui occupe le vestibule, le rez-de-chaussée ne se compose que de pièces de service. Au premier étage se trouve un grand et bel appartement à l'usage du propriétaire. Au-dessus de cet appartement est élevé, à l'instar du *solarium* des anciens, un spacieux belvédère, terrasse couverte du haut de laquelle on peut jouir de la vue la plus étendue sur les beaux sites qui se développent tout à l'entour. Ainsi ce belvédère offre, à l'intérieur, un lieu d'où l'on peut admirer les merveilles de la belle nature sicilienne et goûter tous ses charmes, en même temps qu'à l'extérieur il ajoute à l'effet pittoresque de cette intéressante construction du dernier siècle.

PLANCHE LXIV.

PLANS, COUPES ET ÉLÉVATION DE LA ZISA ET DE LA CUBA, CHATEAUX SARRASINS PRÈS DE PALERME.

« Vers le couchant, en dehors des murs de Palerme et attenant au Palais-Royal, s'étendait autrefois un parc d'à-peu-près deux milles de circuit, dont les murs d'enceinte se sont en partie conservés. Beaucoup de jardins, remplis d'une grande variété des plus beaux fruits et embaumés par l'odeur qu'exhalaient les lauriers et les myrtes, étaient disséminés dans ce parc. Parmi plusieurs constructions d'agrément qui l'ornaient, on voyait, vers le milieu et bâti en pierres de taille équarries, d'une dimension considérable, un grand vivier dont les murs existent encore, et au milieu duquel s'élevaient de magnifiques bâtimens d'une très belle architecture, portant des traces d'inscriptions en lettres arabes. Ce lieu est appelé par les Palermitains la *Cuba*, nom que lui donnaient autrefois les Sarrasins. Près de ce parc, à un demi-mille vers le nord, se trouvait un autre jardin royal, lequel était désigné, comme il l'est encore, sous la dénomination arabe de la *Zisa*. Il abonde en arbres fruitiers comme en fontaines intarissables, et l'on y voit également une habitation royale ornée de marbres de diverses couleurs, de porphyres et de superbes mosaïques. Ce bâtiment que les Sarrasins construisirent, comme le font juger l'architecture et les inscriptions arabes qui y sont entaillées, et que beaucoup d'auteurs citent à cause de sa magnificence et de sa beauté, peut se comparer à toute autre demeure royale de l'Italie ». Cette description, sommairement extraite de Fazello, et que cet historien fit, il y a près de trois siècles, donne, comme on va le voir, une idée très exacte de ce que sont encore aujourd'hui les deux constructions représentées sur la planche LXIV. En effet, le plan du rez-de-chaussée du château de la Zisa, fig. 1, offre une belle disposition; on y entre par un portique conduisant, en face, dans une grande salle ou vestibule orné de bassins et de fontaines, et à gauche comme à droite, à des pièces d'habitation ainsi qu'aux escaliers, dont l'emplacement a dû être le même dans l'origine, mais qui ont été depuis substitués aux escaliers primitifs. L'étage au-dessus du rez-de-chaussée, destiné probablement au logement des femmes, ne règne qu'au pourtour du château, la voûte du vestibule occupant dans cette hauteur le centre de l'édifice. Le deuxième étage, fig. 2, qui est le bel étage et qui devait former l'habitation principale, présente une distribution simple, commode et grandiose. Le salon surtout, qui est disposé de manière qu'on puisse y jouir de la fraîcheur et d'admirables points de vue, devait être, dans son état primitif, un véritable lieu de délices. Un troisième étage, élevé au-dessus du précédent du côté des façades latérales, ne se compose que de quelques pièces de service. La partie supérieure est terminée par une terrasse d'où l'on a le plus beau coup-

(1) Antonio Corradi, qui commença l'*Albergo dei poveri* à Gênes, fut plus heureux; cet édifice, auquel concoururent successivement trois autres architectes, semble l'œuvre d'un seul. La *Casa di lavore* à Milan, projetée en 1759 par l'architecte Crocec et qui eût été un des monumens les plus remarquables de ce genre, resta inachevée. Il en est de même du *Reclusorio* à Naples, élevé en 1751 sur les dessins de Fernando Fuga, lequel n'est pas non plus terminé.

d'œil imaginable. On y découvre dans diverses directions l'immense étendue des campagnes qui environnent Palerme, cette ville elle-même et la mer. Dans la coupe, fig. 3, on voit le portique d'entrée, le vestibule, une des pièces du premier et le salon du bel étage, enfin la terrasse. Le vestibule ou grande salle du rez-de-chaussée, qui a conservé en partie sa décoration primitive, est couvert par une voûte d'arête à arcs aigus. Des niches ou renfoncemens qui occupent trois de ses côtés, se terminent en forme de demi-dômes, sculptés de riches ornemens dans le goût arabe. Depuis le sol jusqu'à la hauteur des chapiteaux des petites colonnes en granitelle placées à l'entrée et aux angles de la salle, règne un revêtissement en tables de marbre précieux divisées par des montans enrichis d'incrustations variées. L'espace au-dessus de ce beau lambris jusqu'à la naissance des voûtes, est orné d'une magnifique frise en mosaïque, probablement un ouvrage exécuté sous les rois normands. Les couleurs et les dorures que l'on distingue encore sur les nombreuses découpures en forme de culs-de-lampes, de petites coupoles ou de calottes, décorant les niches, rendent probable que la grande voûte, aujourd'hui blanchie, était semblablement décorée. Quand l'imagination ajoute à cette magnificence les compartimens en marbres variés qui s'étendaient sur le sol, ainsi que les fontaines et les bassins avec leurs eaux jaillissantes, on regrette vivement l'état incomplet de ce bel ensemble; on le regrette surtout en voyant les changemens qu'ont subi, et le salon du bel étage, et la terrasse surchargée de constructions modernes qui produisent l'effet le plus désagréable. Les façades, fig. 4 et 5, se font remarquer par leurs surfaces presque lisses, qui n'offrent, pour ainsi dire, aucune moulure saillante. Leur décoration consiste en grandes arcades, la plupart feintes, terminées en arcs aigus, et au bas desquelles sont pratiquées de petites croisées divisées en deux, au moyen de croisillons en pierre; ces arcades sont entourées de cavets et d'autres moulures fort simples. La porte d'entrée seule est terminée par un arc, formé par un segment de cercle et supporté par deux colonnes de chaque côté; elle a dû être exécutée sous les rois normands, lors des nombreux changemens et embellissemens qu'ils y ajoutèrent, et dont les traces sont visibles dans le vestibule et ailleurs. Un appui sur lequel est sculptée une inscription arabe, forme le seul couronnement et termine de la manière la plus convenable cet édifice couvert en terrasse. Nous avons supprimé dans notre gravure les constructions élevées postérieurement sur cette terrasse, comme aussi les découpures existantes formant créneaux, lesquelles ne sont que des entailles faites après coup dans l'appui primitif.

Quant au bâtiment de la Cuba, fig. 6 et 7, on voit par les assises inférieures de la façade, construite en gros quartiers de pierre, et par les restes de l'enduit en chaux et ciment qui couvre partiellement l'aire de la cour qui l'environne, que ce bâtiment était élevé au milieu d'une grande pièce d'eau qui a pu servir de vivier. La distribution du plan, composé seulement de plusieurs grandes salles avec deux petites pièces y attenantes, donne la certitude que sa destination devait être de servir de kiosque, c'est-à-dire, d'un lieu de repos et de récréation pour prendre le frais et jouir en silence de la vue et des charmes de la nature. Les façades offrent le même caractère que celles de la Zisa, avec la différence que les arcades feintes sont d'une proportion plus allongée et qu'il n'y en a qu'une rangée, ce qui donne à cette construction un air de simplicité et de grandeur plus prononcé qu'à la Zisa. L'intérieur, qui est presque entièrement détruit, offre dans ce qui est conservé du demi-dôme d'une grande niche de la salle centrale, les mêmes ornemens, mais plus richement sculptés que ceux qui décorent les niches du vestibule de la Zisa. La construction de la Cuba est en général d'une exécution plus soignée que celle des autres constructions sarrasines.

D'après cette description de la Cuba, et surtout d'après ce qui existe encore des nombreuses dépendances du château de la Zisa, on trouve que la description de Fazello, pour laquelle il consulta les historiens les plus anciens, non-seulement n'a rien d'exagéré, mais est même insuffisante pour faire concevoir entièrement l'ensemble de ces deux constructions toutes royales. Les beaux jardins derrière le château de la Zisa, la grande place qui le précédait, d'autres jardins qui s'étendaient au-delà de cette place, les ruines d'anciennes constructions voûtées, une mosquée (1), divers pavillons, les bassins, les fontaines avec des eaux abondantes, et enfin les admirables plantations en figuiers, oliviers, grenadiers, limoniers, orangers, cédrats, vignes et autres arbres et arbrisseaux rares, toute cette réunion d'objets, telle qu'elle existe encore, donne une grande idée des merveilles que la puissance et la recherche des Sarrasins avaient accumulées dans ce lieu. Mais si les châteaux de la Zisa et de la Cuba présentent sous ces divers rapports un grand intérêt, ils en ont un bien plus grand sous celui de l'emploi de l'arc aigu et de la voûte en ogive qu'offrent leurs façades ainsi que le vestibule de la Zisa, constructions dont les formes nous montrent la première déviation du plein-cintre constatée sur une œuvre de l'architecture moderne.

En effet, ces deux édifices sont les exemples les plus authentiques de la première adoption d'un système dont l'application progressive caractérise particulièrement l'architecture dite gothique. Ce système fut employé à la Zisa et à la Cuba vers le milieu ou la fin du x^e siècle, c'est-à-dire, plusieurs siècles avant que l'arc aigu et la voûte en ogive aient paru dans aucun bâtiment élevé après cette époque.

(1) Voy. Fig. 1 et 2 du frontispice, et pour la description, p. 26.

PLANCHES LXV A LXXI.

PLAN, VUE, COUPES ET DÉTAILS DE L'ÉGLISE ROYALE DE SANTA-MARIA-NUOVA, A MORREALE.

La ville de Morreale est située à quatre milles de Palerme. La route qui y conduit développe le spectacle le plus imposant que l'imagination puisse se figurer. L'étendue du pays qu'on y découvre, entouré d'un vaste amphithéâtre de montagnes, les innombrables palais et maisons de plaisance avec leurs jardins disséminés sur cette étendue, la capitale de la Sicile et la mer Tyrrhénienne se dessinant sur le plus bel horizon, les fontaines multipliées qui ornent et animent de tous côtés cette belle route, soit en y répandant une fraîcheur salutaire, soit en présentant aux voyageurs des sièges commodes, tout semble se réunir pour former depuis Morreale jusqu'à Palerme une suite non interrompue de tableaux les plus agréables et les plus grandioses à-la-fois. Aussi est-ce avec raison que les Siciliens ont donné à ce spacieux et délicieux jardin le nom de *Conca d'oro* ou Vase d'or. L'église, primitivement isolée avec son monastère, mais autour de laquelle vinrent se grouper d'abord quelques maisons, puis un bourg, enfin tout une ville, est bâtie sur le penchant d'une montagne. Rocailleuse et inculte dans la partie qui domine le monument, cette montagne devient fertile au niveau où il est placé et continue de l'être jusqu'à la plaine. La magnificence et le caractère de l'architecture ainsi que sa belle conservation, font de cet édifice une construction des plus remarquables pour l'histoire de l'art, construction citée par les historiens de toutes les époques comme digne de la plus haute admiration. L'examen détaillé que nous allons en faire confirmera sa grande célébrité.

Le merveilleux a été de tous temps attaché à l'origine des monumens extraordinaires; le sentiment d'admiration que les hommes éprouvent à la vue d'une grande création humaine, leur paraît mieux justifié quand ils l'attribuent à une origine divine ou surnaturelle. Aussi les traditions font-elles intervenir une semblable cause dans l'érection de ce vaste temple, que Guillaume II fit élever sous l'invocation de *Santa-Maria-Nuova*. « Dans sa quinzième année, dit un historien(1), ce roi, fatigué par un long exercice de la chasse dans le parc royal, se reposa sous un grand arbre de caroubier à siliques, exactement dans le même lieu où est situé le maître-autel de la métropole. Là lui apparut la grande reine du ciel, qui, l'encourageant à poursuivre la voie de la piété où il était entré, lui révéla les trésors de son père enterrés dans le même endroit, afin qu'il eût à les employer tant en l'honneur de Dieu qu'au soulagement de ses sujets. Éveillé, le jeune roi promit par un vœu ce qui venait de lui être imposé dans un songe par la bénigne souveraine, et la découverte du trésor ayant confirmé la vision, il accomplit ponctuellement sa promesse. »

Soit qu'en effet Guillaume II fût devenu possesseur des trésors de son père à la suite d'une révélation surnaturelle, soit qu'un mode moins merveilleux l'en eût rendu propriétaire, toujours est-il certain que ces immenses richesses, fruit des exactions et de l'avarice de Guillaume-le-Mauvais, avaient pu seules procurer à son fils les moyens de faire exécuter l'église de Morreale avec autant de splendeur et de magnificence. La somptuosité n'est cependant pas le seul mérite de ce monument. Si on y voit employé un choix de matériaux les plus précieux, on y voit aussi que les artistes les plus habiles d'alors ont été désignés pour les mettre en œuvre, et quoique la date ne soit pas celle de la renaissance, elle se rattache à une époque où le commerce et les connaissances de l'esprit fleurirent en Sicile. De-là ce premier mouvement dans le développement des arts, qui plus tard devait atteindre en Italie un si haut degré de perfection.

Il n'existe aucune notion sur le nom de l'architecte de la basilique de Morreale; mais le plan, entièrement conforme au rite grec, le principal motif de la décoration, tout-à-fait semblable au système usité dans les églises d'Orient, le caractère des ornemens et les tableaux en mosaïque, où l'on remarque l'absence des saints que les Grecs n'admettaient pas, enfin le grand nombre d'inscriptions écrites dans l'idiome grec, toutes ces particularités ne laissent aucun doute sur l'emploi d'un architecte grec, non plus que sur la coopération d'artistes venus de Grèce et établis en Sicile avant et après la domination du croissant. La manière de bâtir des Grecs modernes influa sur le caractère des constructions élevées par les Sarrasins, de même que les monumens antiques, si nombreux en Sicile, influèrent sur le caractère de l'architecture sicilienne de tous les temps. C'est ce qui explique cette succession de traditions si sensible dans la chapelle royale de Palerme, mais dont l'heureuse fusion caractérise particulièrement l'architecture de l'église de Morreale.

Les constructions furent commencées vers 1170; la décoration n'était pas entièrement terminée en 1176; mais tout fait présumer qu'alors l'achèvement devait en être prochain. Comme cette église était destinée à être une église royale que des moines devaient desservir, on construisit en même temps le monastère attenant, qui fut également terminé six ans après l'ouverture des travaux. On y admire un cloître entouré de portiques, dont les colonnes sont presque toutes incrustées de mosaïques.

(1) Don Mich. del Giudice, dans l'ouvrage intitulé « *Descrizione del real tempio, e monasterio di Santa-Maria-Nuova di Morreale, di Gio. Luigi Lello* », Palerme, 1702. Nous avons puisé dans cet ouvrage la plupart des renseignemens historiques relatifs à l'édifice qui nous occupe.

Sa porte principale est précédée d'un portique qu'on nomme aussi le Paradis; ce portique est accompagné de deux tours auxquelles on monte par deux escaliers qui ont leur entrée dans les bas-côtés. Au devant, dans toute la largeur de la façade, est un cimetière, circonscrit entre des bâtimens. L'espace qu'il occupe était primitivement dallé et entouré de portiques; il représentait l'*atrium* qui précédait ordinairement les basiliques chrétiennes. L'intérieur de l'église est divisé en une nef principale et deux bas-côtés, au moyen de deux rangées de huit arcades supportées par dix-huit colonnes. Cinq marches conduisent de la nef au chœur. L'emplacement que ce chœur occupe avec les deux espaces latéraux ou ailes qui s'étendent au-delà de la largeur des bas-côtés, et qu'on appelle la croix ou le transept, est désigné aussi et avec raison, dans plusieurs descriptions, sous le nom de nef chalcidique (1). On voit dans l'aile à droite le tombeau en porphyre du roi Guillaume I*er* ou le Mauvais, érigé par son fils. Il est entouré de six colonnes de la même matière. En avant de celui-ci est le tombeau de Guillaume II, qui lui fut élevé en 1575 par l'archevêque Louis Torres I*er*, après que le corps de ce monarque eut demeuré enseveli pendant plus de quatre siècles dans un simple sépulcre construit en briques. Sous l'autel élevé contre le mur du fond de l'aile opposée, on conserve dans une urne de marbre les entrailles de Saint-Louis, roi de France. A l'entrée du chœur est la chapelle de Saint-Jean-Baptiste, avec les fonts baptismaux; elle était adossée au pilier de droite et entourée autrefois de colonnes en porphyre, provenant de monumens antiques; ces colonnes sont placées aujourd'hui, quatre par quatre, derrière les stalles, sous les grands arcs entre le chœur et les ailes de la nef chalcidique, où elles supportent l'orgue qu'on y a placé en 1668. Contre les deux piliers à l'autre extrémité du chœur, dont le sol est exhaussé de trois marches, on voit à gauche le trône royal et en face l'ambon ou le pupitre sur lequel on lisait, en présence du roi, l'épitre et l'évangile (2). L'espace au-delà de ces piliers, que l'on remarque également dans la cathédrale de Palerme et qui forme, pour ainsi dire, une seconde croix, offre un emplacement particulier destiné à la suite nombreuse du roi, l'église ayant eu pour objet spécial de servir à la dévotion de Guillaume II et de sa cour. C'est par la porte à gauche que le monarque faisait son entrée. La porte à droite communique avec la sacristie et avec le monastère. Au chevet de l'église, dans la largeur du chœur, se trouve l'abside ou le sanctuaire, élevé de trois marches et nommé aussi la tribune. Sa disposition présente la même prolongation en ligne droite, au-devant de l'hémicycle, que nous avons déjà indiquée dans les descriptions des cathédrales de Messine et de Palerme; mais ici cet hémicycle, au fond duquel est placé le trône de l'archevêque entouré de bancs, se rétrécit, et l'autel s'y élève sous un arc plus grand désigné sous la dénomination d'arc triomphal. Les douze colonnes qui supportent la retombée des arcs dans cette partie de l'église, rappellent un emploi semblable de colonnes dans la chapelle royale à Palerme. Les deux autels dédiés, l'un à saint Pierre, l'autre à saint Paul, qui occupent latéralement les deux hémicycles d'une plus petite dimension, n'étaient dans le principe que des tables sacrées; sur celle de droite on déposait les vêtemens sacerdotaux, et celle de gauche était destinée à recevoir ou à préparer les saintes offrandes du pain et du vin (3). La porte sur la droite de la nef chalcidique en-deçà du tombeau de Guillaume I*er* conduit dans le monastère; la porte plus petite en retour d'équerre conduit dans une chapelle consacrée au culte de saint Benoît, patriarche. L'autre chapelle y attenante avec ses dépendances, dans laquelle on entre par le bas-côté, et qui fut dédiée en 1601 par l'archevêque Don Luigi II de Torres, à saint Castrense, est une construction magnifique que ce prélat fit ériger pour sa propre sépulture. Primitivement l'espace occupé par ces chapelles, dans toute la longueur des bas-côtés, était découvert, et la porte servait dans les solennités religieuses pour livrer un passage aux processions des moines qui, sortant de l'église, parcouraient le cloître du monastère. Le portique latéral élevé du côté opposé et qui donne sur la place de l'archevêché, est une construction postérieure à l'origine de l'église, à laquelle on employa une partie des colonnes provenant du portique de l'*atrium*. Ce fut le cardinal Alexandre Farnèse, alors archevêque de Morreale, qui le fit élever en 1566. Le sol du chœur jusqu'au sanctuaire est couvert de superbes dalles en porphyre, serpentin, jaspe et granit, qui forment, au moyen de frises, de bordures et d'entrelacs en mosaïque, les compartimens les plus riches et les plus variés. Le dallage de la nef n'avait pas été achevé du temps de Guillaume II. Ce fut aussi le cardinal Alexandre Farnèse qui la fit paver en marbres de différentes couleurs, disposés par compartimens. Ce pavé fut complété dans les bas-côtés en 1590, par les soins de l'archevêque Torres II.

En restituant la basilique de Morreale sans ses adjonctions postérieures, parmi lesquelles nous ne craignons pas de comprendre, avec les chapelles et le portique qui longent les bas-côtés, les deux tours et le portique de la façade principale, telles que ces dernières constructions subsistent aujourd'hui, on obtient un plan d'une distribution régulière, qui reproduit la forme des basiliques primitives appropriées aux conditions particulières d'une église royale, dans laquelle, comme nous l'avons déjà dit, le roi et sa cour devaient occuper des places toutes spéciales. Quoique la chapelle royale de Palerme, élevée en 1129 avec une semblable destination, ait servi de modèle à la basilique de Morreale, l'architecte de ce dernier monument ne put y puiser que des inspirations partielles. Il y introduisit diverses améliorations, résultat naturel de l'état progressif des arts en Sicile. Non-seulement la distribution de la nef chalcidique présente des changemens notables; on y remarque en outre

(1) L'emplacement des chalcidiques, dans les basiliques des anciens, ne peut être autre que celui qui est ici désigné sous ce nom.

(2) Voy. p. 44 la note 2.

(3) Nous avons déjà dit, dans la description du plan de la cathédrale de Messine, p. 29 et 30, que les églises de la Sicile élevées à cette époque furent construites par des artistes grecs et selon l'usage de leur rite, dans lequel la communion avait lieu sous les deux espèces. Les premières basiliques, comme celle de Morreale, n'eurent dans l'origine qu'un seul autel.

dans les rapports de l'ensemble avec chacune des parties une recherche de proportions dont les basiliques élevées antérieurement en Italie offrent peu d'exemples. Ainsi la longueur de la nef est de trois fois sa largeur; l'espace occupé par celle-ci et par les bas-côtés est un carré long dont les côtés sont entre eux dans le rapport de deux à trois; une division en cinq parties égales, dont une pour chacun des bas-côtés et trois pour la nef, a été adoptée pour fixer les axes des colonnes. Les ailes de la croix ont deux fois la largeur des bas-côtés de la nef et forment deux carrés parfaits; enfin la profondeur de la croix, depuis le premier arc du chœur jusqu'au mur du fond, est égale à la largeur de toute l'église. Ce n'est que dans la disposition en carré long des quatre piliers élevés aux angles du chœur, et dont la première destination pourrait avoir été de supporter une coupole, comme à la chapelle royale et à la cathédrale de Palerme, qu'on a quelque peine à s'expliquer les raisons qui ont empêché d'adopter la forme régulière du carré (1). Cependant comme l'église de Morreale peut, avec le parti pris en élévation, avoir été conçue sans coupole, la forme allongée aurait été suffisamment motivée par la nécessité de rendre le chœur plus profond. Il résulte de ces remarques que le plan de cette église est du plus haut intérêt, eu égard surtout à l'époque de sa création, et qu'il confirme, comme nous l'avons annoncé, non-seulement le point de départ d'une amélioration sensible dans l'architecture, mais encore le fait d'un grand pas vers celle de la renaissance, fait que Vasari aurait sans doute signalé, si sa trop grande propension à rapporter toute la gloire de celle-ci aux grands hommes de sa patrie lui avait permis d'apprécier convenablement l'édifice, que, dans la vie d'Arnolfo di Lapo, il déclare avoir vu et qu'il met en première ligne parmi les constructions les plus remarquables élevées à la fin du XIIe siècle.

En passant du plan aux élévations de la basilique, dont nous avons donné une vue perspective, nous exprimerons tous nos regrets de n'avoir pas pu nous livrer à un plus grand développement et à des études encore plus étendues sur ce monument. Pour en montrer tout le mérite, il aurait fallu lui consacrer une publication spéciale, et en l'exposant sous toutes ses faces tel qu'il est aujourd'hui, y ajouter les restitutions indispensables pour le faire connaître tel qu'il devait être dans l'origine. Mais le temps que ce travail eût exigé et l'idée qui a présidé à la conception de notre ouvrage, ne nous ont pas permis de remplir cette belle tâche. Si son exécution ultérieure doit rester pour nous une vaine espérance, l'accomplissement consciencieux d'un pareil travail sera toujours, pour quiconque pourra l'entreprendre, une œuvre aussi méritoire en elle-même qu'utile à l'architecture.

La vue représentée dans la planche LXVI est prise sur la grande place qui s'étend au-devant du portique latéral élevé par le cardinal Alexandre Farnèse. Le bâtiment à droite a remplacé l'ancien palais du roi Guillaume II; à gauche on voit une des tours dans son état actuel. Quant à ce que cette vue donne de l'église proprement dite, il n'y faut chercher que les belles masses d'une construction qui devait rappeler à l'extérieur du monument les formes de l'intérieur, mais qui n'a jamais été achevée. C'est seulement d'après la façade postérieure, dont le grand hémicycle est divisé en trois étages et les deux hémicycles qui l'accompagnent en deux étages d'arcs feints, entrecroisés dans leur partie supérieure, et dont l'ensemble, supporté par des colonnes, est enrichi de pierres de différentes couleurs, c'est, disons-nous, d'après cette façade qu'on peut se former une idée de la décoration externe projetée, décoration qui aurait mis l'extérieur de la basilique en harmonie avec la magnificence du dedans (2). Les murs étant restés depuis leur construction sans être recouverts d'aucun enduit et l'humidité ayant commencé à endommager les mosaïques de l'intérieur, ce ne fut qu'en 1680 que l'archevêque Don Giovanni Ruano fit mettre l'extérieur dans l'état où il se trouve aujourd'hui.

La porte principale, sur la même planche, est également un ouvrage du plus haut intérêt pour l'histoire de la sculpture. Elle est exécutée en bronze avec des figures en bas-reliefs. Dans les deux compartimens inférieurs on voit deux lions et deux griffons, symboles de force et de vigilance, préposés en quelque sorte à la garde du temple, et dans les quarante-deux autres compartimens, distribués au-dessus, autant de sujets tirés de l'Ancien et du Nouveau-Testament. Chacun de ces sujets porte une inscription, excepté celui qui représente le crucifiement du Christ. Ces inscriptions offrent, dans le latin du temps, l'explication des bas-reliefs. Nous allons les transcrire fidèlement, dans l'ordre des sujets, depuis la création d'Adam et d'Ève, leur entrée dans le paradis et leur péché, distribués de gauche à droite dans les compartimens inférieurs, jusqu'aux deux grands bas-reliefs représentant la Vierge et le Christ, qui occupent de chaque côté au sommet de la porte. Voici la copie littérale de ces inscriptions.

Rangée inférieure.

1.

DOMINUS PLASMAVIT ADAM DE LIMO TERRAE.
DOMINUS DEDIT UXOREM ADAM.

MISSUS EST ADAM IN PARADISO.
PECCAVI ADAM I PARADISO.

(1) Les coupoles de ces deux édifices, qui sont circulaires, s'élèvent sur des points d'appui distribués aux angles d'un carré long en plan. V. p. 44, note (2).

(2) La partie supérieure de la cathédrale de Palerme (V. Pl. XLVIII) peut en donner une idée, la façade postérieure de ce monument offrant une analogie complète avec celle de la basilique de Morreale. Du reste, ce même système d'arcs feints, qui fut adopté à l'église della Magione, en 1510 (V. F. 3 du Frontispice), n'est qu'une dérivation du même système de construction et de décoration déjà adopté au château de la Zisa et à la Cuba, long-temps auparavant.

2.

IN SUDORE VULTUS TUI VESCIERIS PANEM TUUM.
EVA SERVE ADA.

EVA GENUIT CAYM ABEL.
CAYM ET ABEL.

3.

CAYM UCCISE FRATRE SUO ABEL.
ARCA NOE.

NOE PLANTAVI VINEA.
ABRAAM TRES VIDI UNUM ADORAVI.

4.

ABRAAM SACRIFICAVI DE FILIO SUO DOMINO.
ABRAAM, ISAAC, IACOP.

MOISE. AARON.
MALACHIAS, BALAM.

5.

OSEE. ISAIAS.
MICHEAS. JOEL.

DANIEL. AMOS.
EZECHIEL, ZACHARIAS.

6.

AVE MARIA GRATIA PLENA DOMINUS TECUM.
SANCTA ELISABETH.

NATIVITAS DOMINI.
CARPAS, BALDESSAR, MELCHIOR.

7.

HERODO
JOSEPH MARIA ET PUER FUGE IN EGITTU.

DIES PURGASIONIS MARIE.
BATTISTERIO.

8.

LA QUARANTINA.
LASARE VENI FORAS.

CRISTE INTRAVI HIERUSALE.
TRASFIGURATIO DOMINI.

10.

CÆNA DOMINI.
IUDA TRADIT CRISTO.

Le Crucifiement du Christ, sans inscription.
PRINCEPS MUNDI JUDICATUS EST.

11.

SEPULCHRUM.
MARIA NOLI ME TANGERE.

CLEOFAS IBAT AD CASTELLUM.
ASCENSIO DOMINI.

12.

ASSUMPTA EST MARIA IN CELUM.
EGO SUM LUX MUNDI.

En voyant l'ensemble de ce travail, où le nombre des bas-reliefs dépasse de plus du double celui des sujets qui étaient représentés sur l'ancienne porte de la cathédrale de Pise, porte qui a été détruite par un incendie et qui fut exécutée en 1180 par le même artiste qui exécuta, six années après, celle de Morreale, on peut juger de l'importance que le roi Guillaume mettait dans le choix des hommes appelés à coopérer à son édifice et de la magnificence avec laquelle il le fit orner. Non-seulement il confia l'exécution de cette porte à Bonanno, le plus célèbre sculpteur de son temps (1); mais il la fit faire d'une richesse sans égale et d'un travail qui devait avoir, sur tout ce qui existait jusqu'alors en ce genre, une supériorité mesurée sur les progrès que le talent du statuaire avait nécessairement faits dans l'intervalle entre le premier et le dernier de ses ouvrages.

L'inscription qui se lit dans la partie inférieure, à gauche de la porte de Morreale, est ainsi conçue : *A. D. MCXXCVI. III ind. Bonannus civis Pisanus me fecit.*

Quoique la sculpture des bas-reliefs laisse beaucoup à désirer sous le rapport du dessin, on y trouve néanmoins des compositions d'un style simple et noble. La distribution des compartimens est heureuse. L'exécution des enroulemens qui enrichissent les principales divisions et des rosaces qui ornent les têtes des clous, est très satisfaisante.

Les coupes représentées sur les planches LXVII et LXVIII peuvent donner une idée de l'intérieur de la basilique de Morreale et faire juger de la profonde impression que sa disposition architecturale doit produire, tant par l'unité de l'ordonnance dans la décoration, que par une magnificence qu'il serait difficile, pour ne pas dire impossible, de surpasser. A l'exception des colonnes, toutes les autres parties du monument ont été exécutées à l'époque de sa construction. La différence qui existe dans la hauteur et le diamètre de plusieurs colonnes de la nef, toutes en granit violet, ainsi que dans les chapiteaux et les bases en marbre blanc, variés de formes et de profils, est une particularité qui caractérise toutes les constructions élevées à la même époque, soit en Sicile, soit en Italie. Elle résulta de l'emploi des précieux restes des monumens antiques, dont le sol de ces deux pays était couvert. La beauté de ces restes, d'abord inaperçue, ensuite appréciée et imitée par les artistes, qui en faisaient un

(1) Bonanno fut aussi architecte; car il concourut en 1174 à l'érection de la tour de Pise avec un architecte allemand, que Vasari appelle Guilelmo.

nouvel usage, amena enfin la régénération du goût et la renaissance des arts. A en juger surtout par les chapiteaux et les bases, les colonnes de la nef doivent provenir de plusieurs temples de l'époque romaine. Les bases sont moitié attiques et moitié corinthiennes; quant aux chapiteaux, il y en a neuf ayant aux angles des cornes d'abondance, et au milieu de chacune de leurs faces, des médaillons ornés de têtes de femmes couronnées de fleurs et de pampres ou couvertes d'un voile; dans les autres, des aigles ou des corbeilles de fleurs remplacent les roses des tailloirs. Mais si ces colonnes ont conservé les traces de leur origine antique, il n'en est pas de même de leur emploi. Dans les premières basiliques chrétiennes et dans d'autres monumens élevés beaucoup plus tard, nous voyons que les colonnes antiques appliquées à leur décoration présentent, avec le système des arcades, la même proportion pour les entre-colonnemens que celle que les anciens employèrent avec des plates-bandes. Ici, au contraire, nous trouvons des arcades dont l'ouverture donne lieu à une disposition propre à la circulation nécessaire dans les temples chrétiens. Sous ce point de vue et sous celui de l'usage général de l'arc aigu, que nous avons déjà signalé dans la chapelle royale de Palerme, la basilique de Morreale offre le développement et l'adoption de l'ogive avec une pureté relative très remarquable, c'est-à-dire, avec un principe d'unité et d'harmonie qui en fait un monument à part, supérieur à tous les édifices de la même époque, où l'arc ogive n'est employé que partiellement et sans aucune homogénéité avec le reste de l'architecture.

L'arc ogive une fois admis, et par sa solidité bien avérée, et par la nouveauté toujours si puissante, et par une influence d'époque enfin, à laquelle les plus grands artistes n'ont jamais pu se soustraire entièrement, personne ne peut nier que l'ordonnance architecturale de la basilique de Morreale ne soit d'un grand et bel effet. Avec d'heureuses proportions, on voit partout un accord entre les pleins et les vides, et dans la charpente apparente, si admirablement disposée, une décoration des plus riches en même temps qu'elle est des plus rationnelles et des plus heureusement inspirées d'après les temples de l'antiquité. Il en est de même des autres parties. Aucune forte saillie n'y vient interrompre ou diminuer l'effet des grandes lignes et des grandes surfaces; l'entablement, presque toujours d'une application purement conventionnelle dans l'intérieur d'un édifice, n'est point ici interposé entre la colonne et la retombée de l'arc qu'elle supporte, entre le sommet des murs et les charpentes qui les couvrent. Toute la partie inférieure est décorée, comme dans le vestibule de la Zisa et dans la chapelle royale de Palerme, d'un magnifique lambris formé de dalles en marbre ornées d'incrustations, encadrées de bordures et couronnées d'une riche frise en mosaïque. Cette décoration, qui semble une tradition du système de construction des temples de la Grèce, comme aussi des dalles en marbre qui revêtent la partie inférieure des temples romains, sert de soubassement aux tableaux en mosaïques sur fond d'or dont toutes les parois de ce vaste édifice sont couvertes. Ce soubassement, à-la-fois riche et simple, ne nuit en rien au reste de la décoration; par les nuances chatoyantes de ses marbres, il ressemble à une tenture de soie moirée richement brodée; il avait surtout pour objet de mieux exposer les tableaux, pour être vus à une certaine distance, et de les mettre à l'abri de tout attouchement indiscret. Quant aux tableaux dont les inscriptions ne laissent aucun doute sur les sujets et sur les personnages, ils offrent, dans la nef, une suite de compositions tirées de l'Ancien-Testament; dans le chœur et dans les bas-côtés de la nef et de la croix, les principaux faits du Nouveau-Testament; au-devant des deux hémicycles latéraux, dans lesquels les images de saint Pierre et de saint Paul occupent tout le fond, l'histoire de ces deux apôtres; enfin à côté, au-dessus et au-dessous des sofites des arcs du chœur, comme sur les parois de l'abside et de l'arc triomphal, un grand nombre d'anges et d'archanges, de prophètes, de patriarches, de rois de l'Ancien-Testament, d'apôtres, de martyrs, de vierges et de saintes femmes, lesquels avec leurs attributs et leurs symboles, apparaissent, selon les idées des artistes d'alors, «comme les glorieux trophées de la foi chrétienne victorieuse;» idée belle et poétique, que complette l'image de Marie, au-dessus de laquelle s'élève la figure colossale du Christ. Cette figure, dominant sur tout et partout, frappe encore aujourd'hui de sa puissante impression les voyageurs de toutes les croyances; elle ramène la pensée de l'artiste vers les images et les statues colossales des temples de l'Égypte et de la Grèce.

Les murs du portique qui précède la principale porte d'entrée, étaient enrichis de la même manière que l'intérieur de la basilique. Au-dessus d'un lambris en marbre divisé par des montans et des bordures, on voyait, dans des mosaïques à fond d'or, les huit principales actions de la vie de la Vierge, et, dans divers compartimens, une suite de saints et de saintes qui accompagnaient ces tableaux. Ce magnifique revêtement, qui indiquait si bien la consécration de l'église, et qui dès le seuil préparait au recueillement, est en partie détruit.

En parlant de l'extérieur de l'église et du pavé de son sol, nous avons dit que ces parties ne furent pas achevées sous Guillaume II; il en est de même des lambris en marbre des bas-côtés, qui ne le furent pas non plus. A l'exception de ce complément de la décoration, tout le reste date de cette époque ou en offre le caractère et l'aspect. Car c'est moins encore à la conservation intégrale du monument que nous devons de pouvoir admirer dans son ensemble cette production du xiiie siècle, qu'au bon esprit qui a présidé à la direction des différentes restaurations que le temps ou les circonstances ont rendues nécessaires, et dans lesquelles on s'est toujours fait une loi de reproduire, sans y rien changer, ce qui avait été détruit. Ces restaurations se rattachent à diverses dates. Ainsi l'on sait que l'archevêque Giov. Ventimiglia fit faire, en 1442, la première réparation au toit, et que le cardinal Colonna fit mettre, en 1532, quatre nouvelles poutres au-dessus du chœur; que vers l'année 1545, la couverture de la nef se trouvait dans un état de dégradation tel que la pluie s'introduisait dans l'édifice et menaçait de le ruiner; que trente-cinq ans après, le cardinal Farnèse ordonna la restitution de presque toute la couverture

de la nef. Parmi les réparations moins importantes qui eurent encore lieu, nous ne citerons que celles que fit entreprendre, en 1659, Don Luigi Alfonso de los Cameros, lesquelles consistaient à substituer dans la couverture du chœur, aux anciennes lames de plomb qui abritaient insuffisamment cette partie, des tuiles en terre cuite semblables à celles du toit de la nef. Ce même archevêque fit laver avec du vin toutes les mosaïques, auxquelles il rendit ainsi leur primitif éclat; mais il tenta inutilement de faire polir les colonnes; leur position verticale et la dureté du granit s'opposa à la réussite de cette entreprise.

Des feuilles de plomb, percées à jour de différentes façons, garnissaient alors toutes les fenêtres; elles laissaient pénétrer peu de clarté dans l'église, et leurs ouvertures, en offrant un libre accès à l'humidité, donnaient entrée aux oiseaux, deux causes de destruction. Le même prélat fit faire les vitraux qui ont remplacé cette primitive manière de clore et d'éclairer les édifices, mode dont l'emploi rappelait évidemment les dalles en pierre ou en marbre, également percées à jour, ou bien encore les grilles en bronze, employées pour le même usage dans les monumens antiques. (1)

Il n'entre pas dans notre objet de faire la description des nombreux embellissemens que d'autres archevêques firent entreprendre sur la fin du xviiie siècle, tous ces travaux ayant été faits dans le goût de cette époque et sans aucune harmonie avec le reste de la basilique. Mais nous avons à mentionner le terrible incendie qui eut lieu le 9 novembre 1811, et qui faillit réduire en cendres ce beau monument. Un cierge mal éteint renfermé dans une armoire occasiona cet accident funeste. Les dommages furent très grands, et entre autres pertes irréparables, on doit citer celle du tombeau de Guillaume-le-Mauvais et de plusieurs autres mausolées, parmi lesquels étaient ceux de la reine Marguerite et de deux de ses fils, frères de Guillaume II. Quant au tombeau de celui-ci, il ne fut qu'endommagé. Le reste des dégâts que le monument eut à subir, était en partie réparé en 1823, et les travaux ayant été continués depuis, la restitution de l'église est à-peu-près complète aujourd'hui. On doit savoir gré au gouvernement d'avoir, dans cette circonstance, donné main-levée de la saisie faite sur les rentes du couvent à l'époque de la guerre, afin qu'elles fussent employées à la réédification de la métropole de Morreale, et on doit des éloges à la fidélité scrupuleuse avec laquelle tout, dans cette réédification, a été opéré conformément à l'état primitif du monument.

Si l'église de Morreale, telle que nous l'avons décrite, produisit à la plus belle époque de l'art moderne le sentiment d'admiration qu'elle n'a cessé d'exciter depuis dans l'âme de tous les voyageurs, il est difficile de se faire une idée de l'étonnement et de l'impression qu'elle dût causer, la première fois qu'elle fut ouverte au culte, époque à laquelle il est pourtant juste de se reporter pour apprécier tout le mérite de l'édifice sacré. Sous ce rapport, il parait impossible, comme le remarque déjà l'historien Giudice, de trouver un monument plus digne d'être la maison de Dieu, et plus conforme à l'idée qu'en avait Léon Bapt. Alberti, lorsque ce célèbre architecte disait « qu'il voudrait qu'un temple réunit en lui tant de beautés, que nulle autre part on ne pût en imaginer de plus grandes, et qu'il fût disposé partout de manière que les merveilles de tant de belles choses frappassent à un tel point d'étonnement quiconque y entrerait, qu'à peine il pût se contenir de déclarer à haute voix dans son admiration : Ceci est un endroit vraiment digne de Dieu (2). » En terminant par l'application de ces belles paroles ce que nous avions à dire sur l'ensemble de l'intérieur de la basilique de Morreale, envisagée comme production d'art, nous ajouterons seulement quelques mots sur son importance comme monument historique.

Dans notre examen de la chapelle royale de Palerme, nous avons déjà fait remarquer ce que ce petit édifice offre à cet égard de remarquable, soit dans la présence de l'arc aigu, soit dans celle des différentes traditions de l'architecture antique grecque et romaine et de l'architecture grecque moderne, soit enfin dans l'influence des constructions élevées à Palerme par les Sarrasins. L'église de Morreale nous présente ces mêmes dérivations, mais avec une homogénéité plus complète et avec un emploi moins étendu des formes et des détails moresques, qui prédominent dans les plafonds de la chapelle royale, tandis que les plafonds de la basilique montrent un retour marqué vers les couvertures en charpente apparente des basiliques et des temples antiques. Quant à l'arc aigu, l'église de Morreale nous fait voir également l'adoption de cette forme, sans aucun mélange avec l'arc à plein-cintre, c'est-à-dire, avec un principe d'uniformité qu'on ne retrouve qu'un siècle ou deux après, dans les églises gothiques des autres contrées de l'Europe.

Un fait non moins notable pour l'histoire de l'art est la perfection des mosaïques comparée aux ouvrages du même genre et de la même époque en Italie. Le détail en grand de plusieurs tableaux de la nef, représentés pl. LXIX, et qui occupent quatre divisions au-dessus du sixième et septième colonnes du côté gauche, peut en donner une idée.

Par les archivoltes, les bandeaux, les montans et les ornemens également en mosaïques, qui entourent les arcs et les fenêtres, ou qui divisent les différens sujets, on peut juger du goût et des principes qui présidaient aux accessoires. Ces principes et ce goût paraissent principalement dans le beau couronnement de la nef, dans la belle frise et le riche bandeau qui le surmontent. Ce sont d'heureuses applications du système hellénique du plus beau temps, remplaçant avec autant de

(1) On sait que l'usage de clore ainsi les ouvertures des édifices s'est conservé jusqu'aujourd'hui dans les constructions turques. Au Caire et à Constantinople, il en existe de nombreux exemples.

(2) «Velim templo tantum inesse pulchritudinis, ut nulla species ne cogitari quidem possit ornatior, et omni ex parte ita esse paratum exopto, ut qui ingrediantur stupefacti exhorrescant rerum dignarum admiratione, vixque se continent quin clamore profiteantur, dignum profecto esse locum Deo, quod intueantur.» Lib. 7. Cap. 3.

discernement que de raison les moulures et les saillies de l'entablement, qui ne furent jamais employées dans l'intérieur des temples de l'ancienne Grèce.

La planche LXX offre, fig. A, la moitié de la face supérieure de l'arc triomphal et de l'archivolte qui décorent l'abside. La figure de l'ange fait partie du sujet de l'*Annonciation*, comprenant, au sommet de l'arc, la main de Dieu dans l'action de bénir; un peu plus bas, sur l'autre moitié de la face, le Saint-Esprit sous la forme d'une colombe, et enfin la sainte Vierge, représentée dans une position symétrique avec l'ange. La fig. B désigne l'élévation partielle et une portion du sofite d'un des piliers du chœur et de l'arc qu'il supporte. On y voit une représentation des lambris en marbre dont la partie inférieure de l'église est revêtue, avec leurs montans et leurs couronnemens en mosaïque; au-dessus de ce lambris, l'image de sainte Scholastique, et dans un des cercles du sofite, la représentation en buste du roi Salomon. En examinant ces détails et les différens bandeaux, fig. E, on est émerveillé du travail, de l'étude et du goût qui ont présidé à l'exécution de tous ces ornemens, auxquels l'absence des couleurs ôte dans nos gravures un si grand charme, et qui gagnent surtout à être vus dans la réalité, à cause de leur proportion toujours si bien calculée pour les endroits plus ou moins éloignés de l'œil. Nous n'avons pas besoin de signaler les réminiscences des ornemens grecs que l'on découvre dans tous ces détails. Mais nous ferons remarquer que la simplicité des moulures et leur rareté, ainsi que la forme arrondie de tous les angles des piliers ou autres corps saillans, sont le résultat de l'emploi général de la mosaïque, dont l'application solide et durable n'aurait pas pu avoir lieu avec des profils compliqués et sur de vives arêtes. La fig. C, sur la même planche, donne le plan et la coupe d'un des caissons du plafond à double rampant, dont les divisions sont formées par les arbalétriers et les pannes de la charpente du toit qui abrite l'espace au-devant de l'abside. La fig. D donne la coupe et une élévation d'un semblable plafond, qui couvre les bas-côtés de la nef chalcidique, et dans lequel les chevrons avec leurs entre-deux, ainsi que les pannes, forment le principal motif de la décoration. Sur la planche LXXI sont représentés le plan et deux coupes du plafond, également à double rampant, qui couvre le chœur. Les pannes dont les abouts posent sur de riches supports à consoles, et dont les entre-deux sont subdivisés par des caissons de forme octogone, présentent ici une troisième manière du système décoratif des charpentes apparentes du toit, système que nous aurions complété par les détails de la charpente de la nef, si elle avait été conservée dans son état primitif. Il est constant que les entraits, formés d'une et souvent de deux pièces de bois, étaient couverts de peintures, d'ornemens et d'images de saints, comme on en voit encore de semblables dans la cathédrale de Messine.

Nous insistons sur l'absence des couleurs qui, dans nos simples gravures au trait, laisse toute la décoration privée de son charme le plus puissant et de sa plus séduisante magie. Dans l'édifice, les nuances vives et variées, les tons clairs ou foncés et le brillant de l'or sont distribués, réunis, opposés avec un discernement rare; tout y est habilement combiné, soit pour faire valoir les détails des ornemens sculptés ou peints, soit pour dessiner avec précision les formes de chaque partie et de chaque masse, soit enfin pour offrir à l'œil un ensemble de richesse et de magnificence sans égal.

Le plafond de la basilique de Morreale, si conforme aux principes des anciens, a conservé la tradition la plus certaine de plusieurs genres de couvertures des édifices antiques, dont aucun exemple n'avait pu nous donner jusqu'ici une idée aussi complète. Les charpentes apparentes de cette église, de la chapelle royale de Palerme, et de quelques autres constructions de la Sicile et de l'Italie, en fournissant des notions positives sur la manière dont les anciens devaient avoir établi et décoré les couvertures de beaucoup de leurs édifices, donnent le véritable sens du texte de Vitruve, dans la description de la couverture de sa basilique de Fano. Le mot *testudo*, dont cet auteur se sert et que ses commentateurs ont traduit par *voûte*, n'avait pu éclaircir ce passage. Il s'explique naturellement par l'emploi d'un comble avec une charpente apparente dans l'intérieur, et au moyen de laquelle le toit de cette basilique présentait en effet la double disposition des frontons au-dehors et au-dedans, et d'une couverture ayant une grande élévation, disposition qui ressemblait en quelque sorte à l'aspect d'une voûte, par opposition à un plafond horizontal, et dont la forme était entièrement d'accord avec l'expression *altæ testudinis*. Cette signification n'offre d'ailleurs aucune contradiction avec les autres endroits où Vitruve se sert du mot *testudo*. (1)

PLANCHE LXXII.

VUE DU GOLFE ET DE LA VILLE DE PALERME.

Cette vue est prise près de la rampe qui conduit au sommet du mont Pelegrino, devenu le but d'un pélerinage continuel des Palermitains vers la chapelle de Sainte-Rosalie, dont le corps repose depuis plus de six siècles dans une grotte de cette montagne. La fête de cette sainte, célébrée pendant cinq jours dans le mois de juillet, est la plus somptueuse de toutes les fêtes de la Sicile, fêtes qui surpassent celles de tous les autres pays, pour l'apparat et l'importance de ces sortes de solennités. Si quelque chose étonne dans l'aspect de la ville de Palerme, vue du côté de son beau golfe, c'est le contraste

(1) Vit. lib. V. C. 1. lib. VI, C. 3 et lib. X. C. 19 20 21. Voyez aussi page 3, note (3) et le § 3, où nous avons donné une semblable explication sur le mot *carina*.

entre l'âpre aridité de la chaîne de montagnes au pied de laquelle elle est située et l'éblouissante fécondité de la plaine qui s'étend de l'autre côté. C'est cette plaine, fertile au-delà de toute expression, qui a fait donner à Palerme le surnom de *la Felice*. La ville borde, pour ainsi dire, cet Éden avec ses beaux palais, ses nombreuses églises, ses couvens, ses fontaines, ses villas, ses admirables jardins. Sa forme est celle d'un carré ayant quatre milles de circuit et une population d'environ 140,000 habitans. Parmi ses quinze portes, nous ne mentionnerons que les quatre principales élevées aux extrémités de la *strada Macqueda* et de la *strada Nuova* ou *il Cassero*. Ces deux grandes rues, d'une belle largeur et de la longueur d'un mille, traversent la ville dans la direction des quatre points cardinaux, savoir, du nord au sud, en allant de la porte Macqueda à la porte Sant'Antonio, et de l'ouest à l'est, en descendant de la *Porta-Nuova* jusqu'à la *Porta-Felice*, qui conduit sur le quai et au bord de la mer. Ce quai, que dominent de magnifiques palais s'élevant par-dessus les murs de la ville, et qui est orné de fontaines, de statues et de plantations d'arbres, compose la promenade favorite des Palermitains; ils la nomment la Marine. C'est en effet un des lieux les plus beaux et les plus charmans que l'on puisse voir. Le marbre y a été employé pour couvrir le sol d'un riche dallage, pour former des sièges aux promeneurs et une enceinte appelée *il Teatro*, destinée à l'exécution des concerts et à recevoir l'auditoire nombreux qui vient y jouir de la musique. Il faut ajouter à tant d'agrémens la vue de l'horizon le plus étendu sur la mer et sur les côtes. A l'extrémité de cette magnifique promenade est la *Villa Giulia* ou la *Flora*, avec un jardin dans lequel l'abondance des eaux jaillissantes, le nombre des statues, la beauté des fleurs, des arbustes et des arbres, concourent ensemble pour en faire un point de réunion délicieux; enfin, contigu à cette villa, se trouve le jardin des plantes, riche en végétaux indigènes et exotiques, où est l'école de botanique, exécutée en 1790, sur les dessins et sous la direction de Dufourny. L'édifice forme un quadrilatère régulier, surmonté d'une coupole. Sa masse offre un certain aspect de grandeur; mais ses parties manquent d'unité. En copiant les détails de l'ordre sur les restes des temples antiques de la Sicile, la coupole sur les coupoles des mosquées sarrasines et des églises grecques modernes de Palerme, les portes et les fenêtres sur celles des habitations ordinaires, l'architecte s'est laissé entraîner dans les erreurs qui devaient résulter de ces mélanges et de ces fausses applications. L'élévation de l'édifice, que nous donnons à la suite du texte, prouvera que si cette production de la fin du xviiie siècle porte la commune empreinte des différentes phases de l'architecture en Sicile, il y manque cette homogénéité et cette fusion qui caractérisent la plupart des autres monumens siciliens.

PLANCHES LXXIII ET LXXIV.

MONUMENS DIVERS.

La première de ces planches offre une suite de monumens qui prouvent l'existence du système de l'arc aigu chez la plupart des peuples de l'antiquité, depuis les époques les plus reculées jusqu'à l'époque romaine du premier siècle de notre ère. Sur la planche LXXIV sont réunis plusieurs édifices qui établissent l'emploi de l'arc aigu aux constructions normandes-siciliennes, élevées à la fin du xie siècle, comme aussi l'influence permanente de l'architecture arabe sur les monumens de la Sicile jusqu'à la fin du xve. Cette planche présente également un parallèle entre plusieurs archivoltes grecques antiques et plusieurs archivoltes moresques et gothiques, servant à constater l'emprunt que les Arabes firent, pour cette partie de leur architecture, aux monumens antiques, et celui que l'architecture dite gothique fit aux constructions des Arabes.

PLANCHE LXXV.

MOSAÏQUES ET PEINTURES.

Cette planche reproduit, sur une échelle assez grande pour pouvoir rendre le caractère des originaux, plusieurs tableaux qui offrent dans leur ensemble un aperçu de l'état et du progrès de la peinture en Sicile, depuis le commencement du xiie jusque vers le milieu du xive siècle.

Fig. 1. *Tableau en mosaïque*, probablement le plus ancien de la Sicile, exécuté sous les Normands. Il se trouve dans l'église de la Martorana, à Palerme, et représente l'amiral *Georgio*, qui fonda cette église en 1113, prosterné aux pieds de la Vierge. Quoique la partie visible du corps de Georgio ait une pose des plus disgracieuses, cette figure est toutefois remarquable par la tête, dont la face, tournée vers le spectateur, offre le portrait de l'amiral, que le peintre a dû dessiner d'après nature. Quant à la Vierge, qui, avec l'expression de l'attendrissement, intercède auprès de son divin fils en faveur du fondateur de l'église, elle est d'un mouvement aussi noble que simple, et donne l'idée la plus avantageuse des mosaïstes siciliens, surtout quand on compare cette production avec les mosaïques exécutées en Italie à la même époque. Si nous devons voir dans la figure de la Vierge une des traditions les plus immédiates de la peinture des anciens transmise par les artistes grecs modernes,

nous découvrons dans la figure du Christ, qui apparaît vers un des angles du tableau, une tradition non moins certaine de la manière dont les dieux de l'Olympe ont été si souvent représentés, soit dans les peintures des vases antiques, soit sur diverses peintures de Pompéi, lorsque les dieux prenaient part aux actions des mortels. L'usage d'inscrire les noms à côté des principaux personnages, comme on les lit sur cette mosaïque, est encore une réminiscence de l'emploi de semblables inscriptions par les peintres de l'antiquité.

Fig. 2. *Autre mosaïque de la même église.* On y voit le Rédempteur tenant de la main gauche un sceptre et posant de la main droite la couronne sur la tête du roi Roger. La noblesse du Christ, dont l'attitude majestueuse se dessine sous une large et belle draperie, jointe à la grandeur matérielle de cette figure, forme un contraste sensible et bien exprimé avec l'humilité qu'on observe dans la figure moins grande de Roger, à laquelle le riche costume royal donne toutefois un aspect imposant. Sous ce rapport, comme sous celui d'un meilleur dessin et d'une plus grande finesse dans le travail, cette mosaïque est de beaucoup supérieure à la précédente. Appartenant à une époque postérieure, elle est encore d'un grand intérêt pour l'histoire, parce qu'elle offre le portrait de Roger et la reproduction exacte des vêtemens royaux de ce prince, qui furent ceux de ses successeurs. Ces vêtemens se composaient : 1° de sandales d'une couleur rougeâtre; 2° d'une longue robe bleue descendant depuis le cou jusqu'aux pieds, serrée autour du corps par une ceinture en or, dont les deux bouts retombent presque sur le bord de cette robe; 3° d'une tunique ou dalmatique, également de couleur d'azur et richement brodée d'ornemens en or; 4° enfin, d'une large bandelette ou étole, de la même couleur que la dalmatique et ornée de même. Cette étole, jetée autour du cou, se croise sur la poitrine; un de ses pendans retombe en ligne droite, tandis que l'autre, après avoir tourné autour du corps, descend sur le bras gauche et laisse apercevoir la couleur rougeâtre de son revers. On voit que ce vêtement, tout ecclésiastique, était conforme à celui des rois et des empereurs d'alors, comme aussi aux autres marques de la royauté que le pape Lucien, successeur d'Innocent II, concéda au roi Roger. « Papa concessit siculo virgam et annulum, dalmaticam et mitram atque sandalia ». La couronne a la forme d'un riche diadème. Elle est la même que celle des rois, reines, saints et saintes, dont on voit les images dans la chapelle royale de Palerme, et notamment dans la basilique de Morreale.

Fig. 3. *Autre mosaïque,* tirée de la chapelle royale de Palerme, où elle décore une partie du mur au-dessus de la porte de la sacristie (voyez pl. XLV). C'est une production des plus remarquables de l'époque où elle fut exécutée, et qui peut être fixée avant la moitié du XIII° siècle. Il est en effet impossible de ne pas admirer dans ce vaste tableau de plus de vingt figures, représentant l'entrée du Christ dans Jérusalem, la simplicité et le grandiose de l'ensemble, ainsi que l'heureuse distribution des groupes secondaires et des deux figures principales, le Christ et saint Pierre. L'intention des poses, la variété des expressions et le caractère des têtes, aussi bien dans les personnages qui viennent au-devant du fils de Dieu que dans les apôtres qui le suivent, réunissent des qualités de dessin et de composition toutes particulières aux mosaïques siciliennes. Les petites figures si diversifiées dans leurs mouvemens, qui prouvent que le dessin d'après nature était cultivé avec succès par les artistes employés en Sicile, sont très dignes de remarque, et il faut en dire autant par rapport à la représentation de la porte de Jérusalem, des monumens de cette ville dont on aperçoit les sommités, de l'âne et du palmier, tous accessoires qui ne sont pas mieux rendus sur les tableaux des artistes de l'Italie d'une époque postérieure de beaucoup aux mosaïques de la chapelle royale.

Fig. 4. *Tableau peint sur bois avec des fonds en or.* Il est tiré de l'église *della Compagnia-di-Santa-Maria-di-Jesu*. On y voit l'image de la Vierge vénérée sous le nom de *Santa-Maria-della-Misericordia*, que portait l'ancienne église. Elle est assise sur un trône enrichi d'incrustations en mosaïques, et représentée dans l'action de donner le sein à l'Enfant-Jésus.

Sur les côtés du trône sont distribués quatre anges adorateurs; à droite, on voit la figure de saint Jean-Baptiste; à gauche, celle de sainte Catherine, martyre. Ce triptyque porte le millésime de 1220. La belle composition du groupe principal, la pureté du dessin et l'expression pleine de grâce répandue sur toutes les figures, font de cette peinture un monument des plus intéressans, eu égard surtout à sa date.

Fig. 5. Ce tableau, peint à la colle ou *tempera* sur une grosse toile empreinte de plâtre et collée ensuite sur une planche, est tiré de l'église de Santo-Francesco, à Palerme, et connu sous le nom de la *Madonna-di-San-Francesco*. Il est impossible de ne pas admirer cette production exécutée en 1346, comme un des plus beaux types du sujet qu'il représente. On ne saurait en effet exprimer d'une manière plus noble et plus candide en même temps la figure de la Vierge. Les mains de la mère de Dieu, la figure de l'Enfant-Jésus, les draperies, tout offre une rare perfection dans le dessin, et surtout un sentiment exquis dans la manière dont la nature y est imitée. L'auréole radieuse entourée d'une couronne d'étoiles, la recherche et la richesse de l'encadrement, le sujet de l'*Annonciation* placé dans les deux compartimens supérieurs, sont autant d'accessoires qui témoignent de l'amour et du soin avec lesquels cette peinture a été faite. Les couleurs employées sont, pour la tunique de

la Vierge, une laque pâle; pour le manteau, le bleu céleste doublé de violet; pour la robe de l'Enfant-Jésus, le jaune avec des fleurs d'or. Les bordures des vêtemens de la Vierge et de son fils sont ornées de caractères arabes, aussi d'or. Le fond est d'azur, le pavé en marbre foncé, l'architecture en marbre blanc avec des ornemens en mosaïque; enfin, les rayons et les étoiles sont en or. Le clair-obscur de cette peinture est un peu faible; mais il règne dans le choix de ces couleurs une grande harmonie, et tout le faire, quoique un peu sec, est très précieux. L'inscription d'en haut et celle surtout qu'on lit au bas du tableau, laquelle donne avec la date de son exécution le nom du peintre, ajoutent à l'intérêt de cette peinture comme objet d'art, celui d'être un monument historique très curieux.

<p style="text-align:center">FIN.</p>

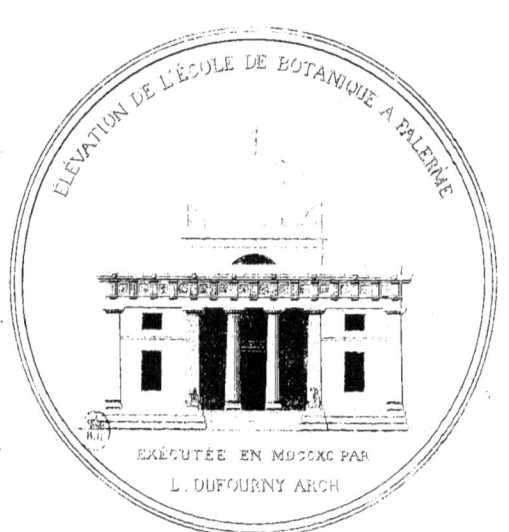

TABLE DES MATIÈRES.

Liste des Souscripteurs . VII
Dédicace. IX
Préface. XI
Précis historique sur l'architecture moderne de la Sicile et sur l'origine de l'arc aigu, comme principe de l'architecture ogivale . 1

§ I. Introduction.
§ II. Le commencement de l'histoire de l'architecture moderne doit être fixé à la fin du v^e siècle.
§ III. Description d'une église élevée à Palerme vers le milieu du VI^e siècle, comme monument le plus ancien de l'architecture moderne sicilienne.
§ IV. Remarques sur la précédente description.
§ V. Exemples de l'existence du système de l'arc aigu chez les peuples de l'antiquité.
§ VI. Cause de l'emploi du système de l'arc aigu avant celui de l'arc à plein-cintre.
§ VII. Les anciens employèrent le système de l'arc aigu pour sa solidité, et à des époques même où le système des arcs à plein-cintre était généralement adopté.
§ VIII. Quoique le système de l'arc aigu fût connu des Grecs, leur prédilection pour la pureté des formes leur fit préférer l'adoption de l'arc à plein-cintre.
§ IX. Chez les modernes, les monumens les plus anciens sur lesquels l'emploi de l'arc aigu ait été constaté jusqu'à présent, sont ceux qui furent élevés en Sicile par les Sarrasins, du IX^e au XI^e siècle.
§ X. Les constructions sarrasines siciliennes présentent tous les élémens qui constituent plus particulièrement l'architecture dite gothique.
§ XI. L'arc aigu ayant été adopté en Sicile par les Sarrasins avant l'arrivée des Normands dans cette île, ce ne sont pas ces derniers qui y ont importé ce type de l'architecture dite gothique.
§ XII. La certitude que les Normands imitèrent dans la construction de leurs édifices l'architecture qu'ils trouvèrent en Sicile, est prouvée par d'autres emprunts que celui de l'arc aigu.
§ XIII. Monumens à l'appui des faits précités.
§ XIV. Les précédens monumens furent élevés par les artistes indigènes, et n'offrent aucune trace de l'influence d'artistes venus en Sicile avec les Normands.
§ XV. Après un intervalle de cent années, ce n'est qu'au commencement du XIV^e siècle, que la Sicile voit s'élever de nouveaux édifices qui continuent à offrir, avec l'arc aigu, toutes les autres traces de l'influence de l'architecture arabe.

§ XVI. Série de monumens élevés au commencement du XIV^e siècle et pendant toute sa durée.
§ XVII. A la fin du XIV^e siècle et pendant le cours du XV^e, une des parties les plus caractéristiques de l'architecture arabe en Sicile, l'arc aigu, disparaît par l'emploi de l'arc à plein-cintre, qui lui est substitué.
§ XVIII. L'existence constatée de l'arc aigu dans les premières constructions siciliennes sarrasines, qui peuvent remonter au X^e siècle, jointe au fait de la disparition de cet arc vers le commencement du XV^e, et à celui de sa première application systématique aux constructions élevées à Palerme par les Normands, prouve incontestablement son origine orientale.
§ XIX. L'architecture arabe, sarrasine ou moresque, étant elle-même un composé d'architectures différentes, l'arc aigu qu'on y voit adopté peut avoir été imité d'après les monumens antiques, auxquels on avait déjà appliqué la forme de cet arc, comme il peut avoir été le résultat d'une déviation progressive du plein-cintre; dans tous les cas, cet arc fut importé par les Arabes dans l'Europe occidentale.
§ XX. L'influence de l'architecture orientale sur celle dite gothique résulte d'autres analogies que celle de l'arc aigu.
§ XXI. Les Normands ayant employé l'arc aigu en Sicile, avant l'invasion de l'Orient par les populations européennes, les rapports qu'ils conservèrent avec leur pays natal ont dû amener l'introduction de l'arc aigu en Normandie, avant l'introduction générale de l'architecture ogivale dans le reste de l'Europe, qui eut lieu à la suite des croisades.
§ XXII. Nonobstant l'influence certaine de l'architecture orientale sur l'architecture à ogive, c'est surtout aux artistes européens des XIII^e, XIV^e et XV^e siècles qu'il faut attribuer le mérite des monumens les plus parfaits de l'architecture dite gothique.
§ XXIII. L'influence de l'architecture sarrasine-normande ayant disparu des monumens élevés en Sicile depuis le XVI^e jusqu'au XIX^e siècle, l'architecture sicilienne, tout en se modelant sur l'architecture italienne, conserva partiellement un caractère traditionnel local.
§ XXIV. Résumé comparatif de l'architecture moderne de la Sicile avec l'architecture moderne de l'Italie et des autres pays.

APPENDICE.

Sur les mosaïques de la Sicile, envisagées sous le rapport de leur emploi comme décoration inhérente aux monumens d'architecture, et sous celui de leur intérêt relativement à l'histoire de la peinture. 22

DESCRIPTION DES PLANCHES.

Frontispice . 25

MESSINE.

PLANCHE 1. Vue du port et de la ville. 27
2. Plan de la cathédrale. 29
3. Porte principale de la cathédrale. 30
4. Vue d'une chapelle dans la cathédrale. 31
5. Autel dans la cathédrale. ib.
6. Tombeau dans la cathédrale. ib.
7. Chaire à prêcher et bénitiers dans la cathédrale. ib.
8. Stalles de la cathédrale. ib.
9. Façade de l'église de Santa-Maria-della-Scala. . ib.
10. Plan, coupe et élévation de l'église du couvent de S^{te}-Thérèse. 33
11. Plan de l'église de Saint-Nicolas et plafond de l'église de Saint-Dominique. ib.
12. Plan du grand hôpital. Plan et vue du vestibule d'un monastère. 34
13, 14 et 15. Plan, coupe et vue perspective du Mont-de-Piété. . . . ib.
16. Fontaine du palais de l'archevêque. 35

PLANCHE 17 et 18. Plan, élévation, coupe et vue perspective de la Maison-de-Ville. 35
19. Plan et vue du palais Avarna 36
20. Vue et plan d'un palais, strada Monte-Virgine . . . 37
21. Vue et plan d'un palais, strada Ferdinanda ib.
22 et 23. Plan, coupe et vue d'un palais près du Corso . . ib.
24 et 25. Plan, élévations et détails de la grande fontaine élevée sur la Marine . ib.
26 à 32. Plan, élévation, détails et bas-reliefs de la grande fontaine sur la place de la cathédrale 38
33. Plan et vue d'un casin sur la route de Messine à Catane . . . 39

CATANE.

34. Porte latérale de la cathédrale 39
35. Porte d'une chapelle dans la cathédrale 40

PLANCHE 36. Plan général du couvent des Bénédictins. 40
37. Coupe du couvent et détails des cours. 41
38. Porte et croisées du couvent. ib.
39. Vue d'un des cloîtres du couvent. ib.
40. Plan et vue de l'escalier du couvent. ib.
41. Vue de la place de la cathédrale. 42

SYRACUSE.

42. Plan et vue de la chapelle des Morts. ib.

CASTEL-VETRANO.

43. F. A. Plan et vue d'un palais. 43

ROUTE DE PALERME.

43. F. B. Plan et vue d'une station. ib.

PALERME.

44 à 47. Plan, coupes et détails de la Chapelle Royale. ib.
48. Élévation principale et vue de la cathédrale. 45
49. Plan et élévation de l'église de Santa-Maria-della-Catena. . 46

PLANCHE 50. Plans des églises de S. Dominique, de S. Mathieu et de S. Joseph. 46
51. Couvent de l'Olivella. 47
52. Plan, coupe et vue de la fontaine élevée sur la place du palais sénatorial. 48
53. Plan, coupe et élévation du palais Gerace. 49
54. Plan et coupe du palais Belmonte. 50
55. Plan et coupe du palais Cattolica. ib.
56. Vue du palais Cattolica. Plan et coupe du palais Comitino. . ib.
57. Plan et coupe d'un palais habité par le consul de France. . . 51
58. Plan et coupe du palais Cuto. ib.
59. Vue du palais Cuto. Plan et coupe du palais Constantino . . . ib.
60. Plan et vue de la Porte-Neuve. 52
61 et 62. Plan, coupe et élévation de l'Albergo dei Poveri. ib.

ENVIRONS DE PALERME.

63. Plan, coupe et élévation du palais Cuto, à la Bagharia. . . . 53
64. Plans, coupes et élévations de la Zisa et de la Cuba, châteaux sarrasins. ib.
65 à 71. Plan, vue, coupes et détails de l'église royale de Santa-Maria-Nuova, à Morreale. 55
72. Vue du golfe et de la ville de Palerme. 61
73 et 74. Monumens divers. 62
75. Mosaïques et peintures. ib.

Les planches, y compris le frontispice, sont au nombre de soixante-seize.

ERRATA.

Page 4 — ligne 23 — *au lieu de*, n'étalent, *lisez* : n'étêtât.
Page 11 — ligne 10 — *après* : de la façade, *ajoutez* : latérale.
Page 16 — ligne 1 — *au lieu de*, modèles imiter, *lisez* : modèles à imiter.
Page 16 — ligne 16 — *après* (Front. fig. 16), *substituez un point à la virgule*.
Ibid. — ligne 28 — *au lieu de*, qui en forme, *lisez* : qui forme.
Page 18 — ligne 26 — *au lieu de*, DEL'ANIMA, *lisez* : DELL'ANIMA.
Page 26 — ligne 20 — *au lieu de*, Sa largeur et, *lisez* : Sa largeur est.
Ibid. — note (3) — ligne 3 de la 2ᵉ colonne, *après* : cathédrale, *ôtez la virgule*.
Page 29 — ligne 23 — *au lieu de*, BT TANTA, *lisez* : E TANTA.
Page 30 — ligne 22 — *au lieu de*, ces, *lisez* : ses.
Page 46 — ligne 18 — *au lieu de*, IL CASSARO, *lisez* : IL CASSERO.
Page 51 — ligne 14 — *au lieu de*, palais de Cuto, *lisez* : palais Cuto.
Page 52 — ligne 8 — *au lieu de*, Turetto, *lisez* : Furetto.

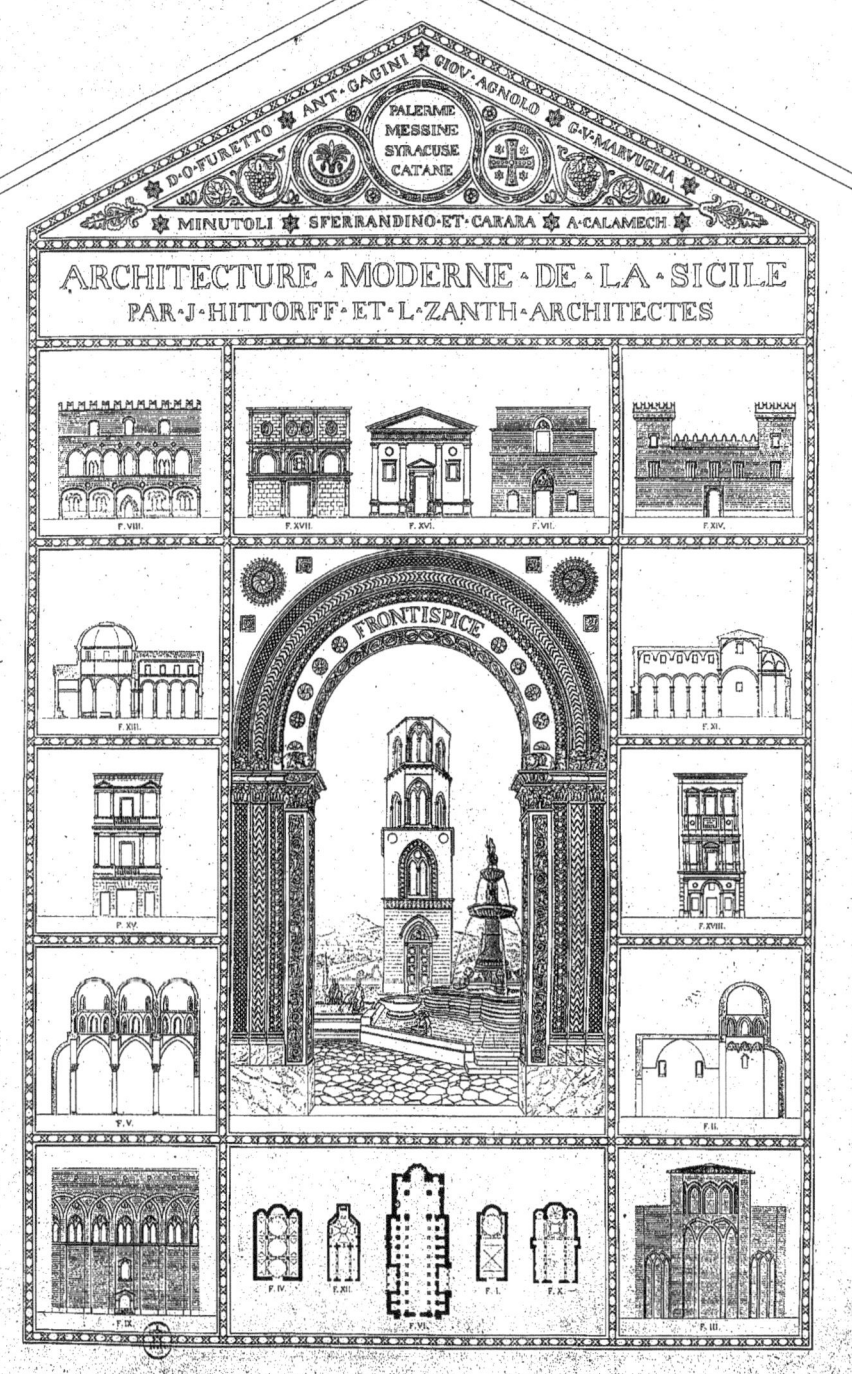

VUE DU PORT ET DE LA VILLE DE MESSINE

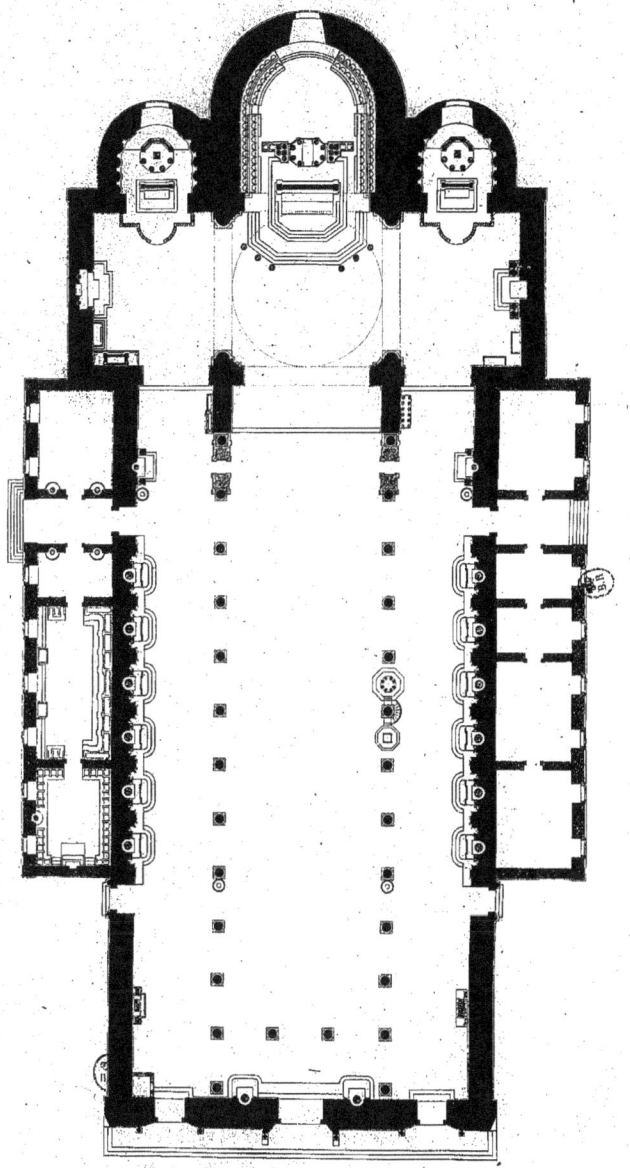

PLAN DE LA CATHÉDRALE DE MESSINE.

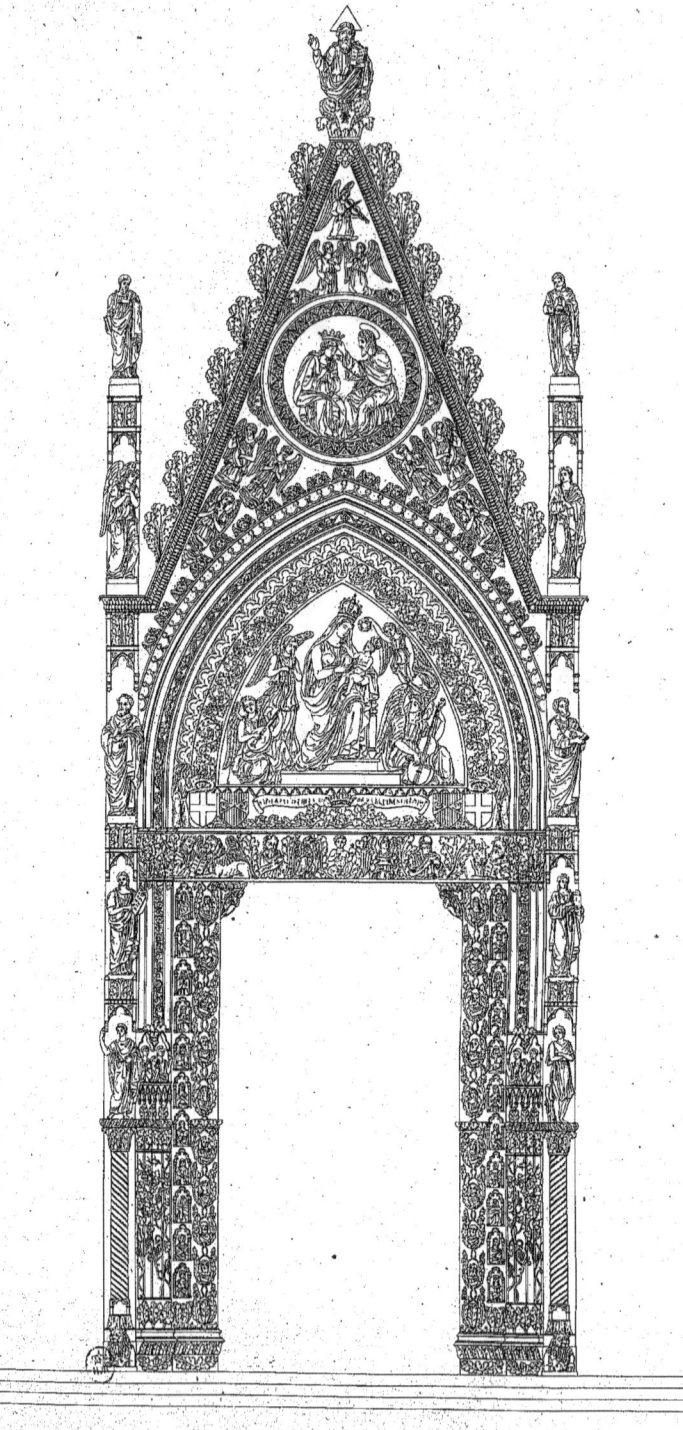

PORTE PRINCIPALE DE LA CATHÉDRALE DE MESSINE.

Pl. 4.

VUE D'UNE CHAPELLE DANS LA CATHÉDRALE DE MESSINE.

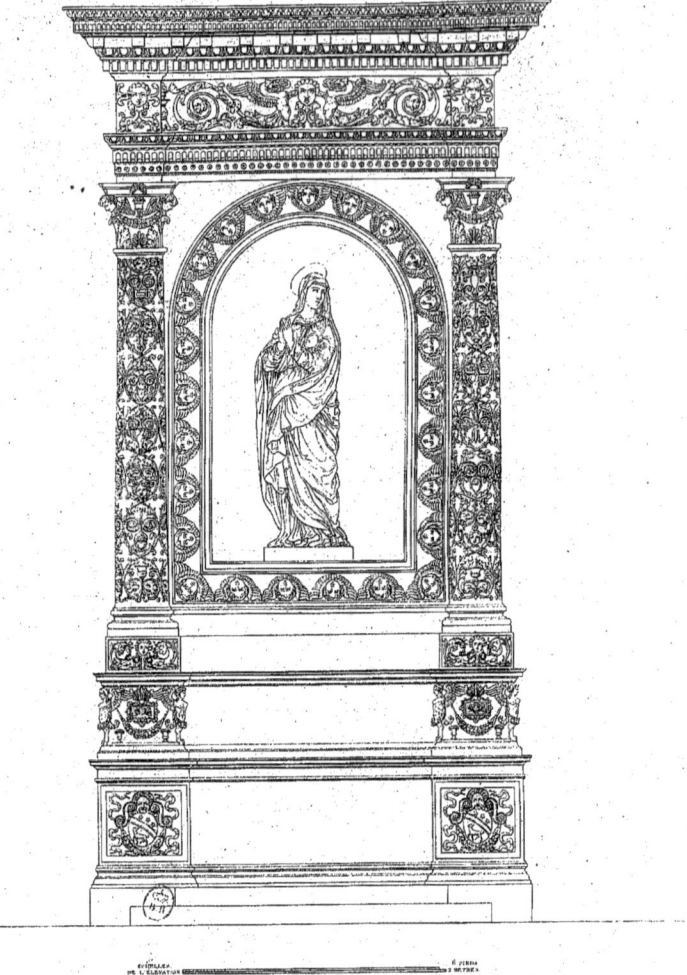

AUTEL DANS LA CATHÉDRALE DE MESSINE.

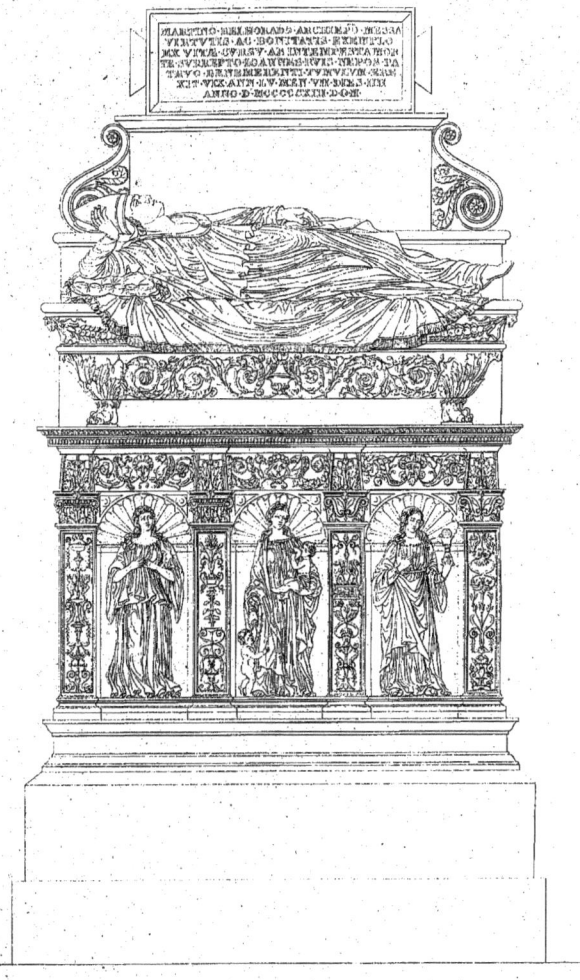

TOMBEAU DANS LA CATHÉDRALE DE MESSINE.

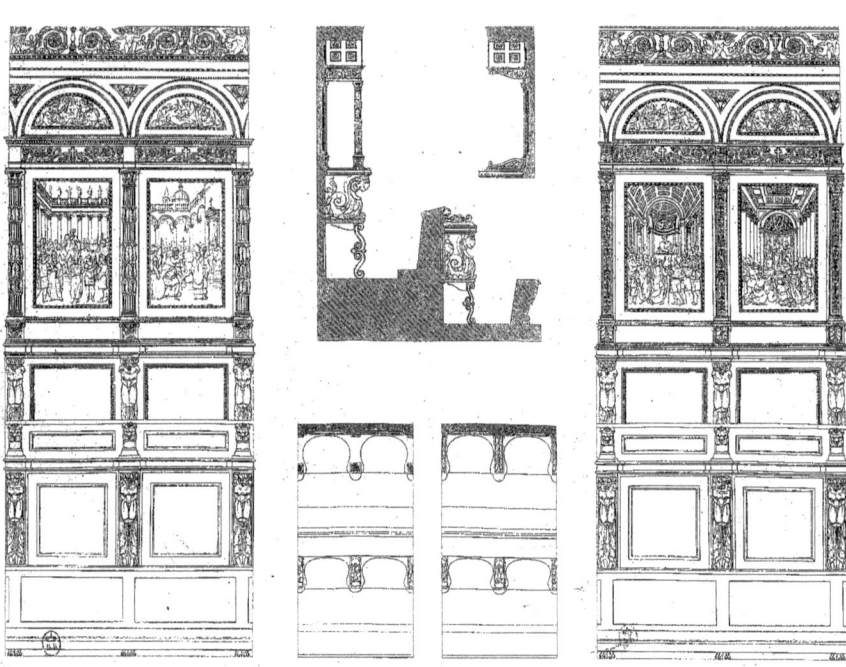

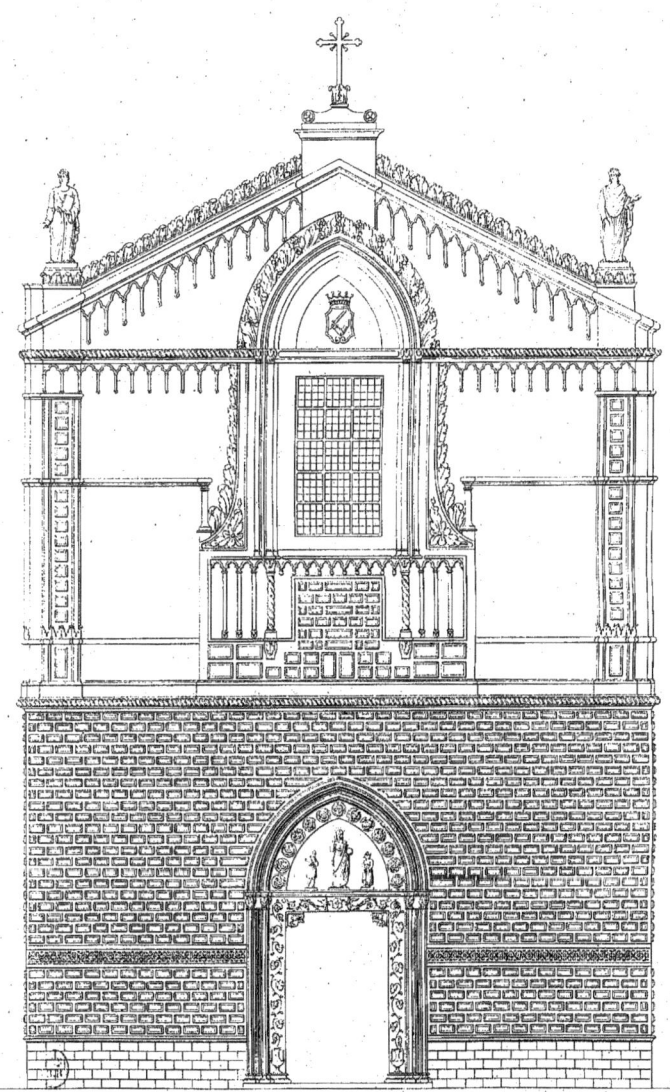

FAÇADE DE L'EGLISE DE Sᵗᵉ MARIE DE LA SCALA A MESSINE.

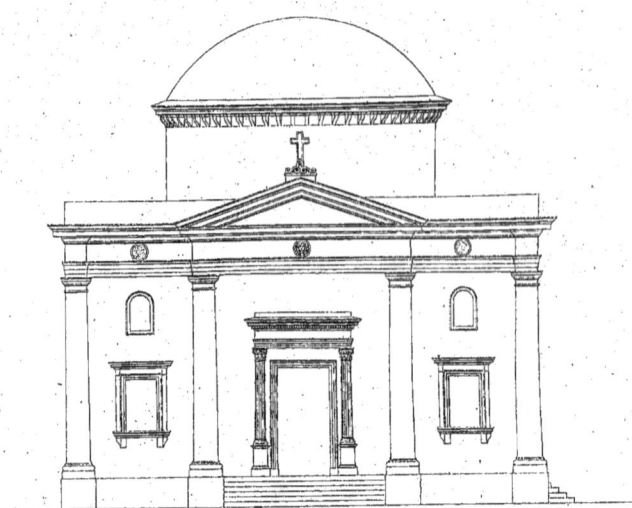

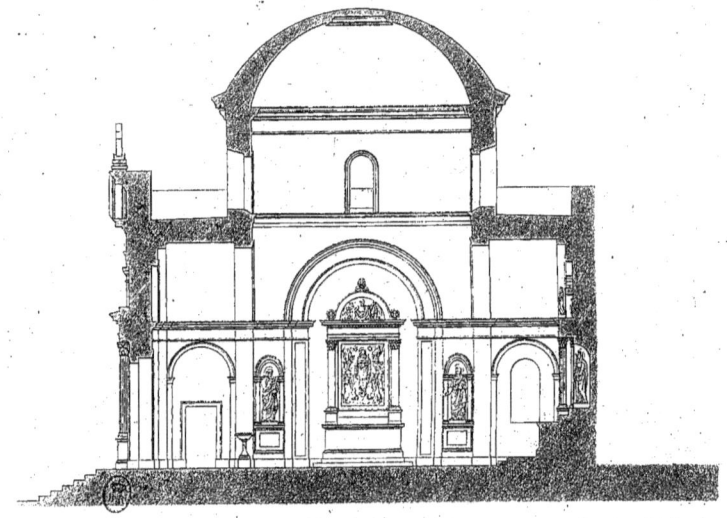

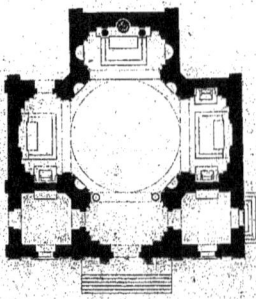

PLAN COUPE ET ÉLÉVATION DE L'ÉGLISE DU COUVENT DE Sᵗᵉ THÉRÈSE A MESSINE.

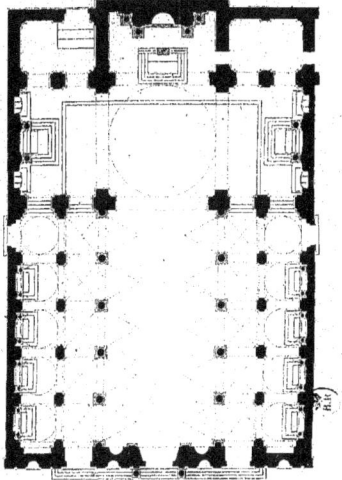

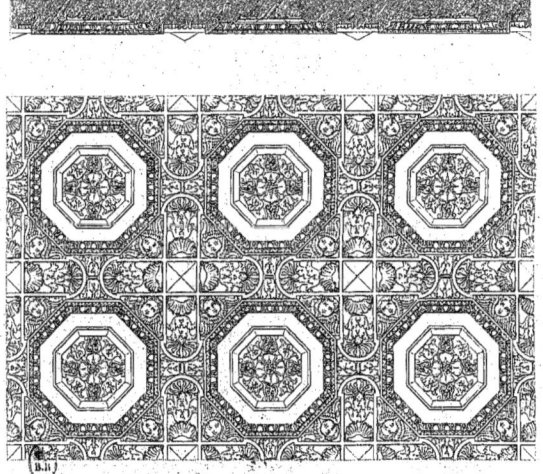

PLAN DE L'EGLISE DE S. NICOLAS ET PLAFOND DE L'EGLISE DE S. DOMINIQUE A MESSINE.

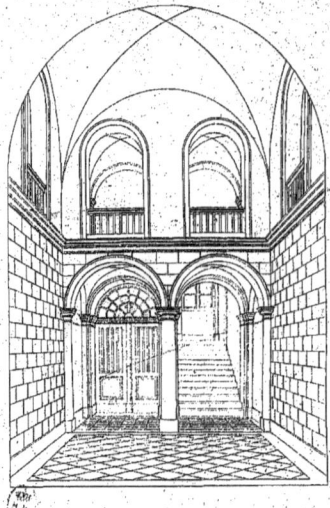

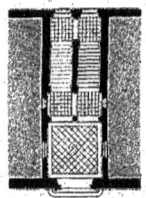

VUE ET PLAN DU VESTIBULE D'UN MONASTÈRE A MESSINE.

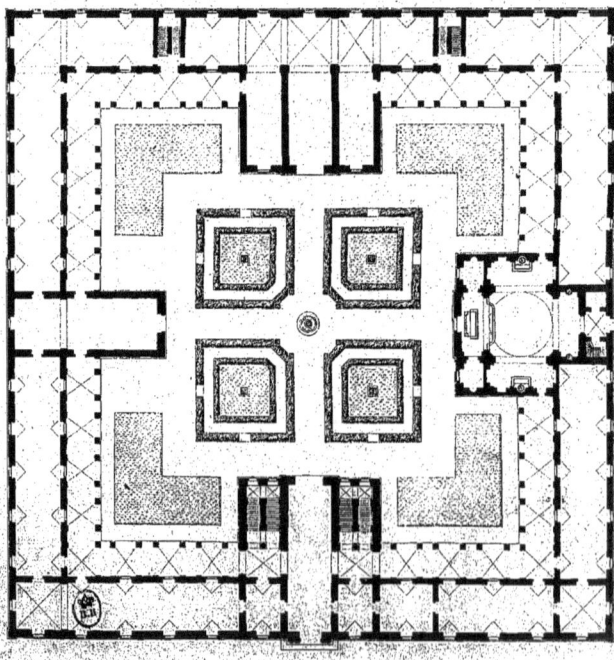

PLAN DU GRAND HOPITAL A MESSINE.

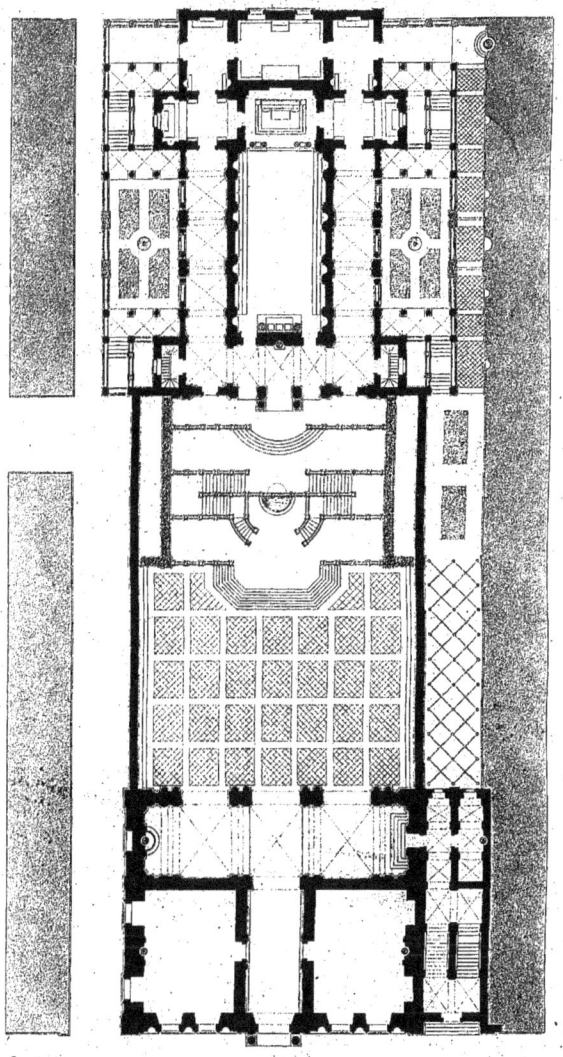

PLAN DU MONT DE PIÉTÉ A MESSINE.

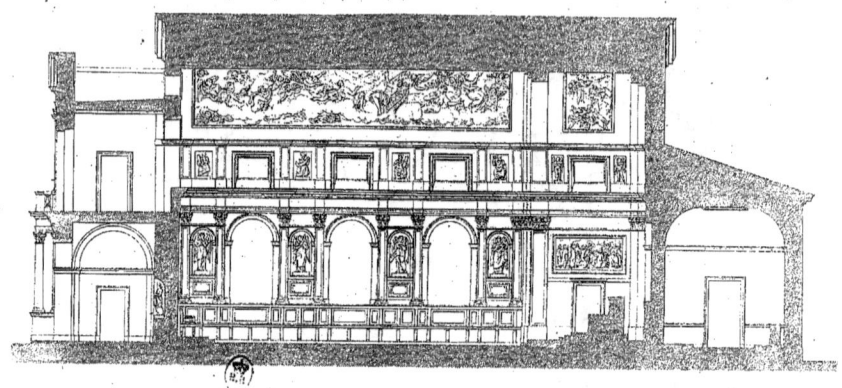
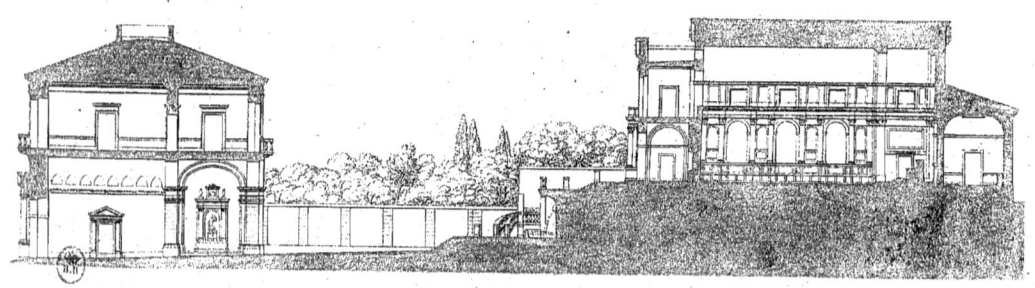

COUPE GÉNÉRALE ET PARTIELLE DU MONT DE PIÉTÉ A MESSINE.

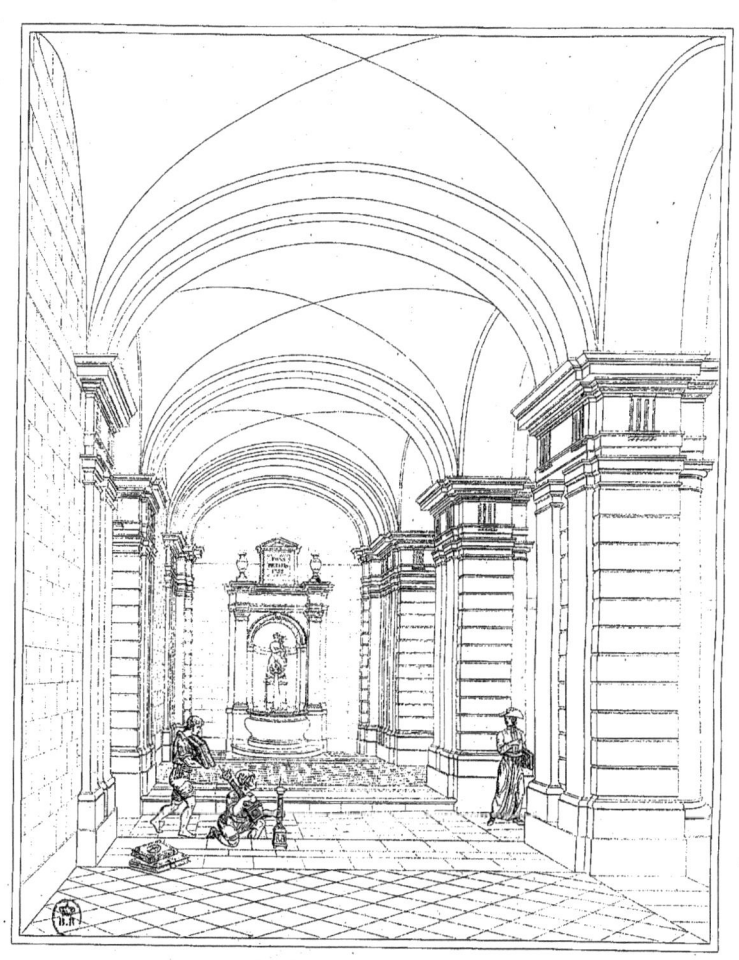

VUE DU GRAND PORTIQUE DU MONT DE PIÉTÉ A MESSINE.

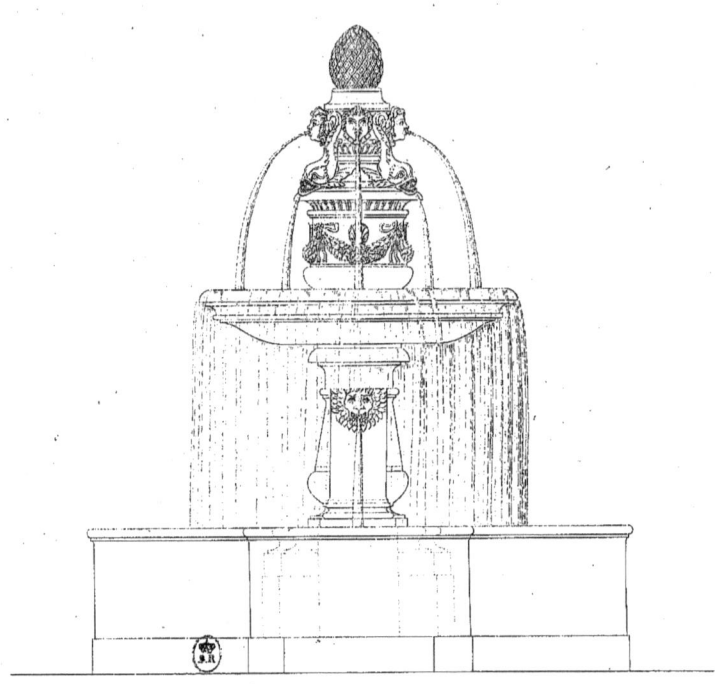

FONTAINE DU PALAIS DE L'ARCHEVÊQUE A MESSINE.

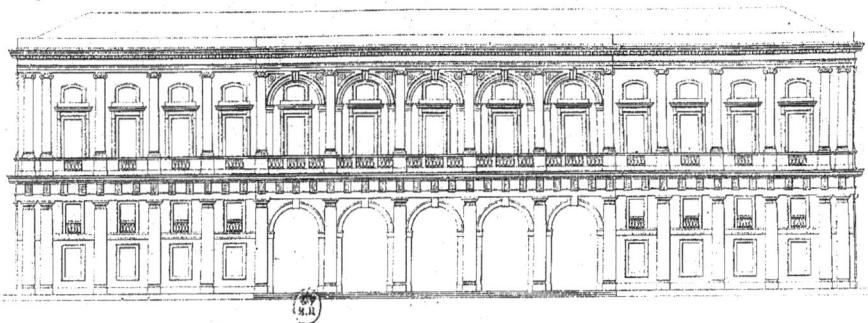

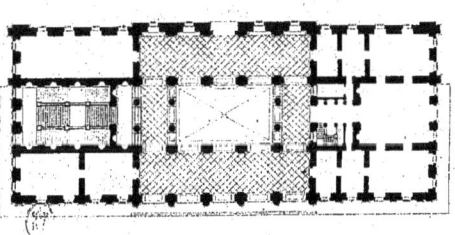

PLAN ET ÉLÉVATION DE LA MAISON DE VILLE A MESSINE.

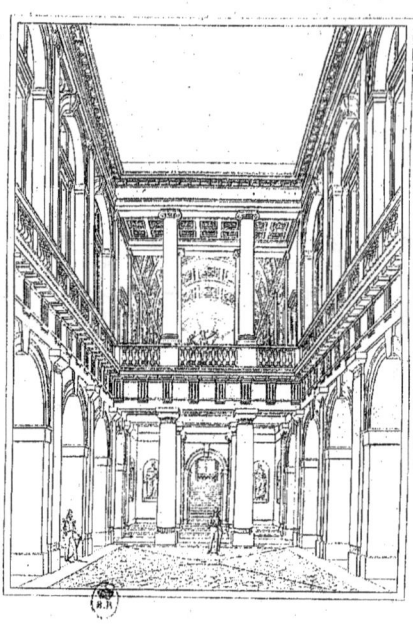

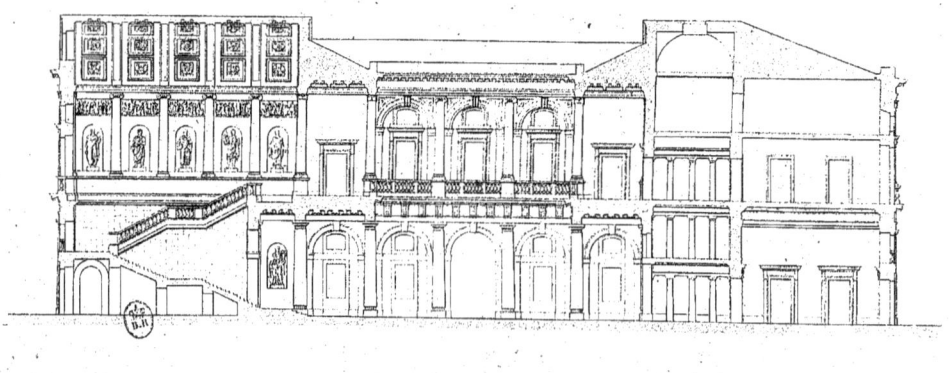

VUE ET COUPE DE LA MAISON DE VILLE A MESSINE.

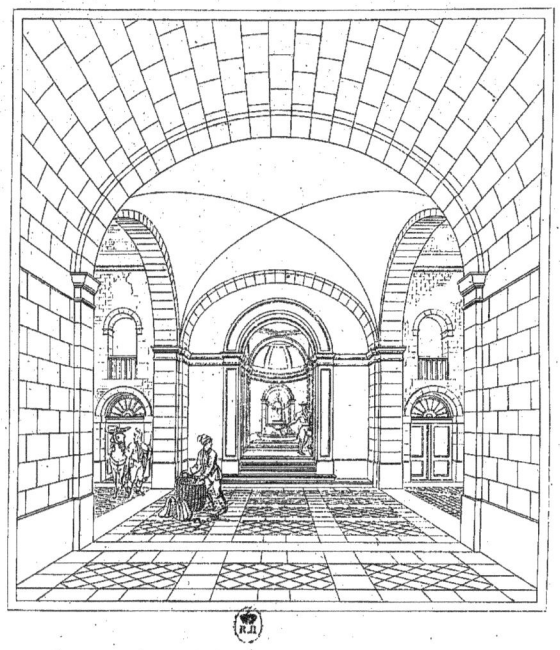

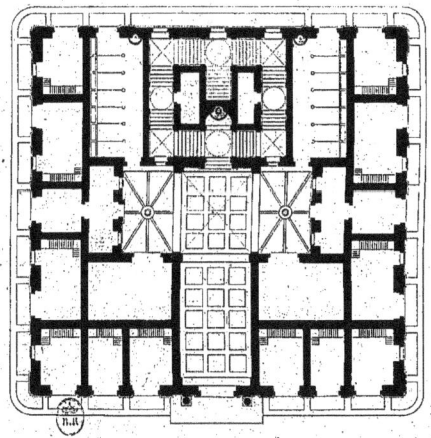

PLAN ET VUE DU PALAIS AVARNA A MESSINE.

Pl. 20.

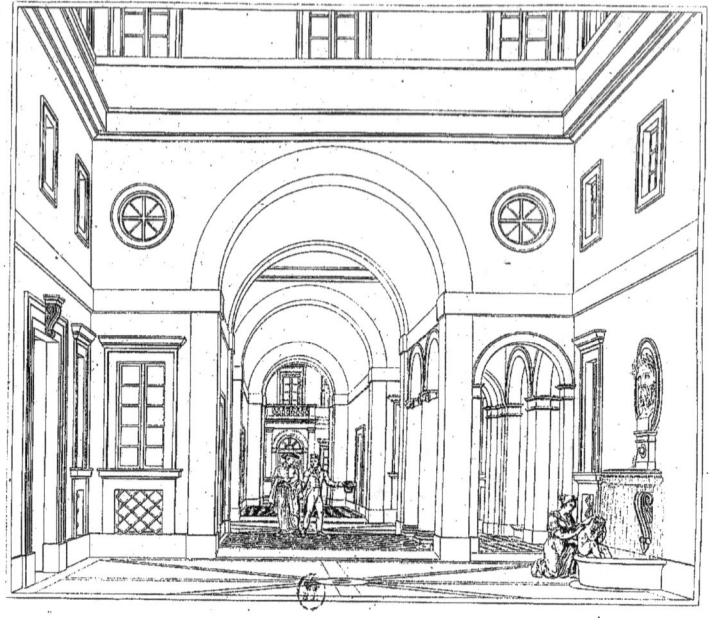

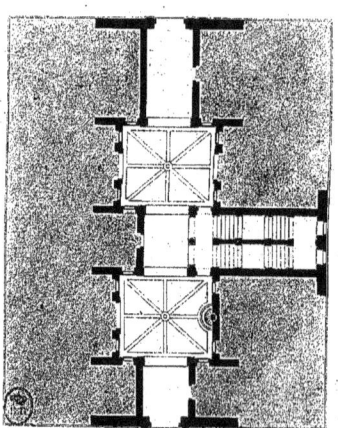

VUE ET PLAN D'UN PALAIS STRADA MONTE VERGINE A MESSINE.

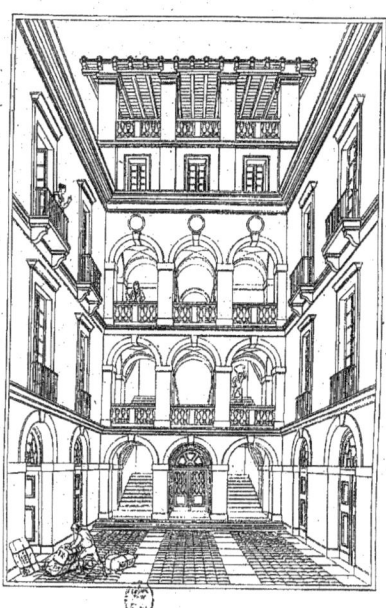
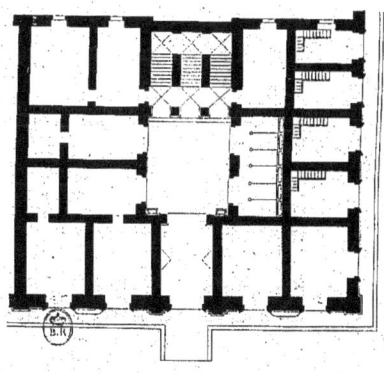

VUE ET PLAN D'UN PALAIS STRADA FERDINANDO A MESSINE.

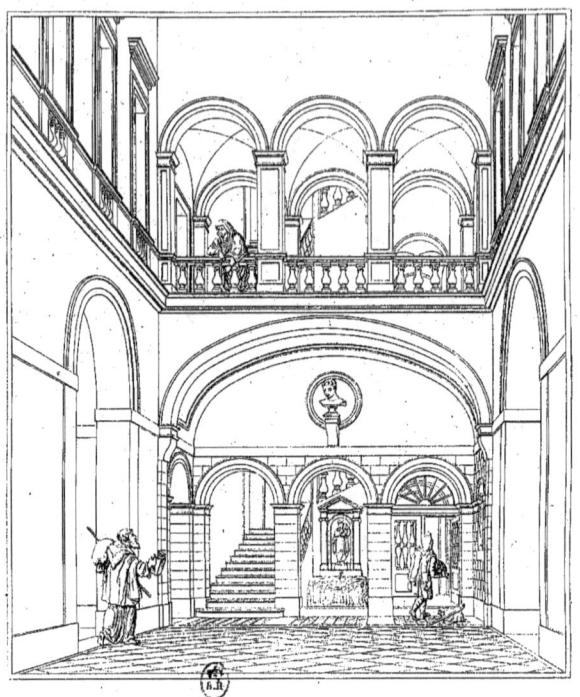

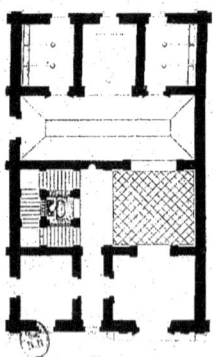

PLAN ET VUE D'UN PALAIS PRÈS DU CORSO A MESSINE.

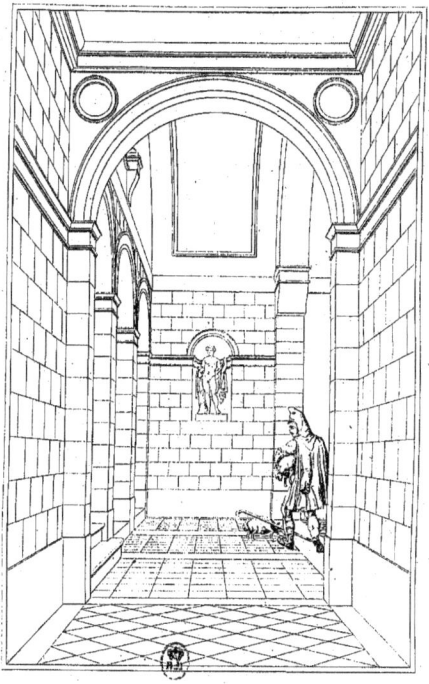

COUPE ET VUE D'UN PALAIS PRÈS DU CORSO A MESSINE.

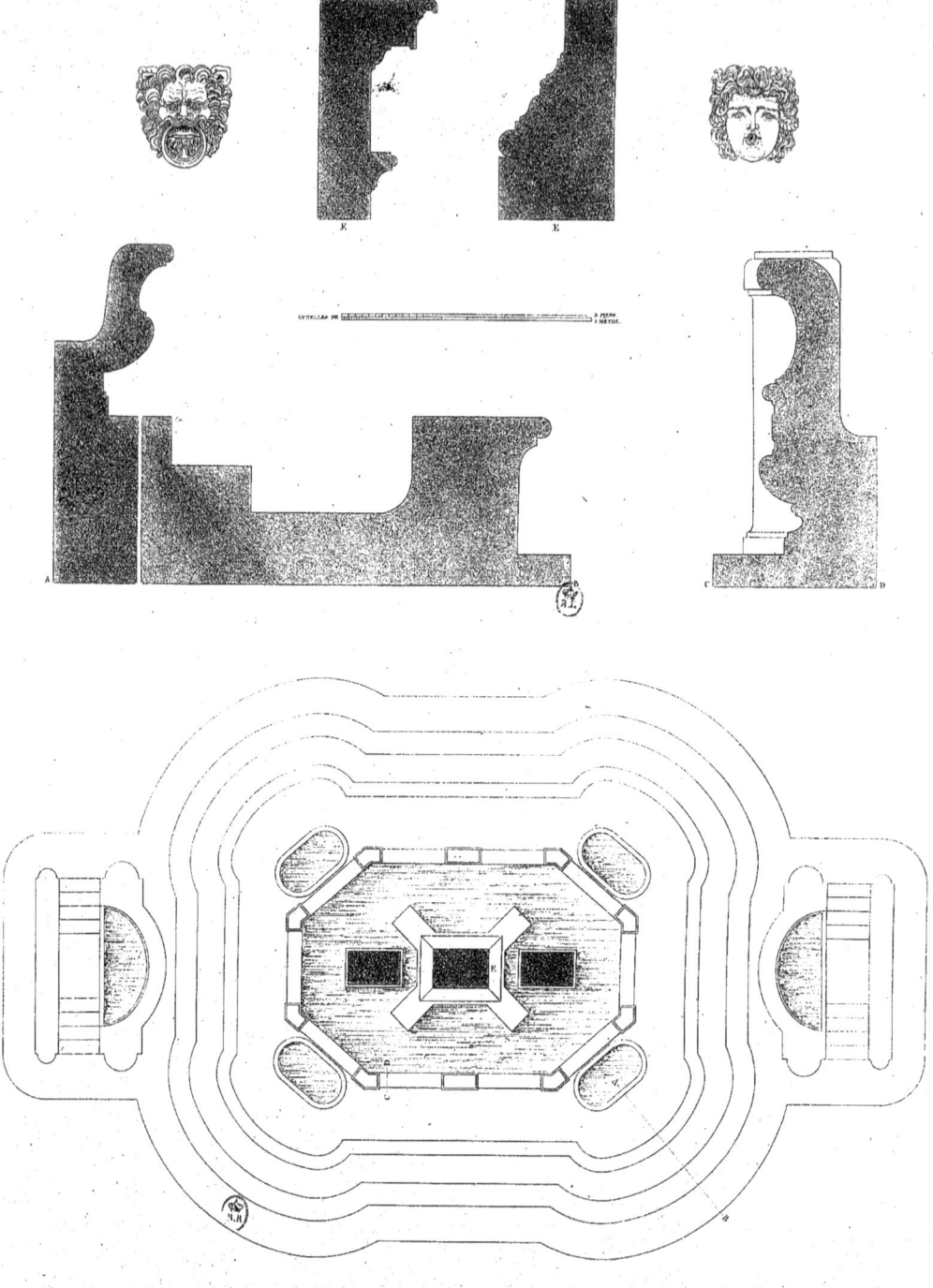

PLAN ET DÉTAILS DE LA GRANDE FONTAINE SUR LA MARINE A MESSINE.

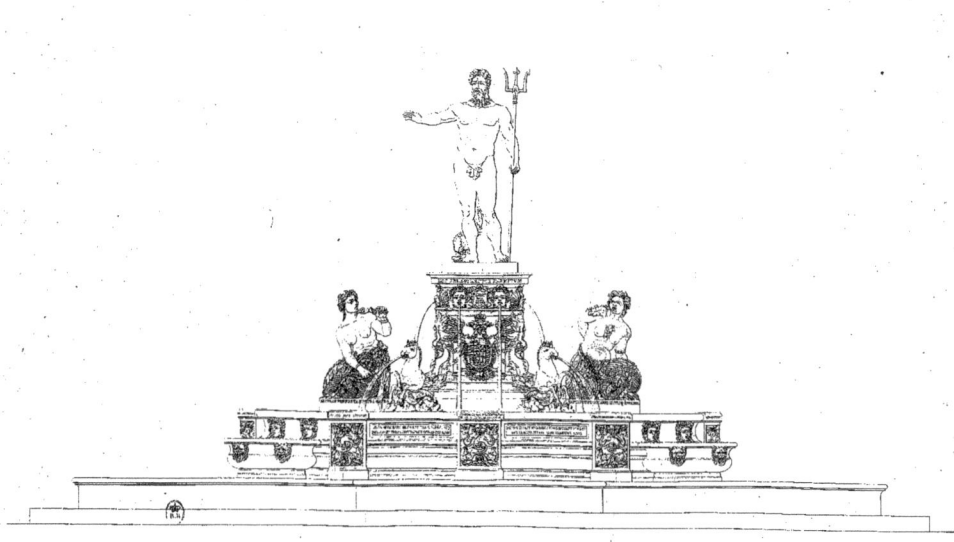

ÉLÉVATION DE LA GRANDE FONTAINE SUR LA MARINE A MESSINE.

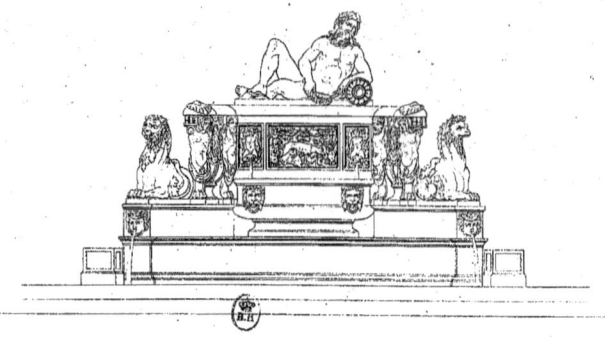

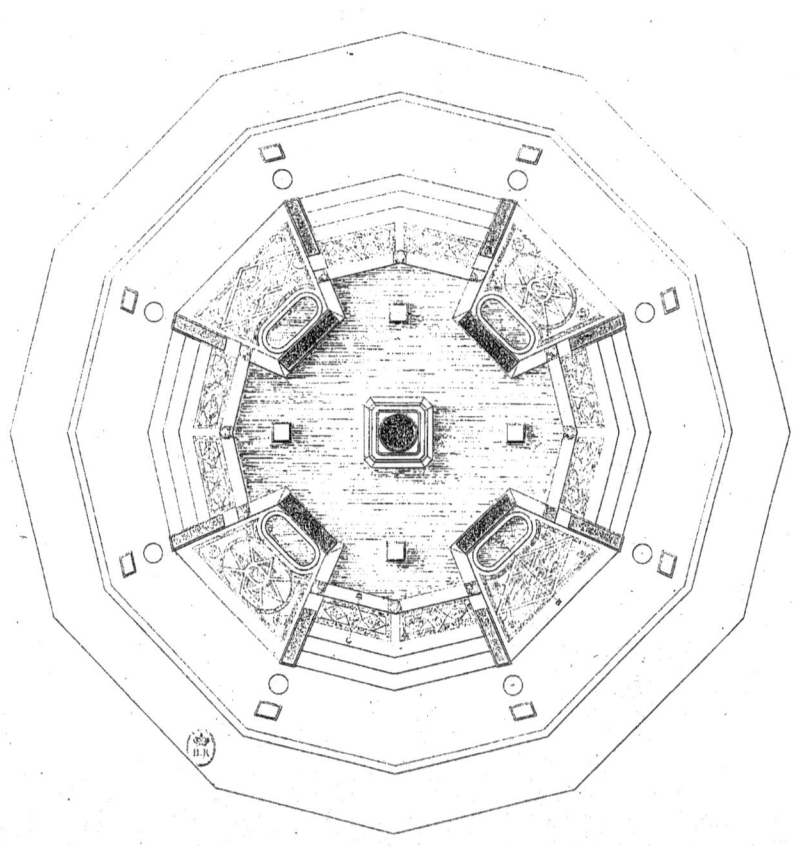

PLAN ET ÉLÉVATION PARTIELLE DE LA GRANDE FONTAINE SUR LA PLACE DE LA CATHÉDRALE A MESSINE.

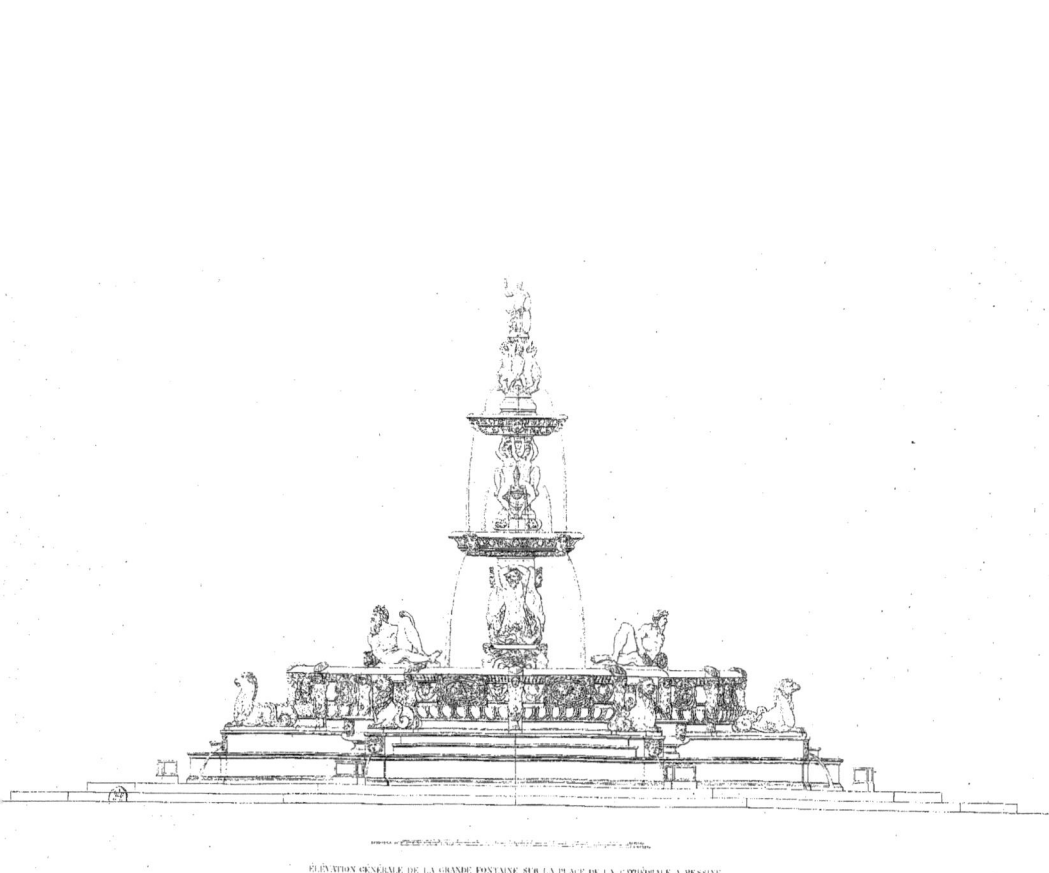

ÉLÉVATION GÉNÉRALE DE LA GRANDE FONTAINE SUR LA PLACE DE LA CATHÉDRALE A MESSINE.

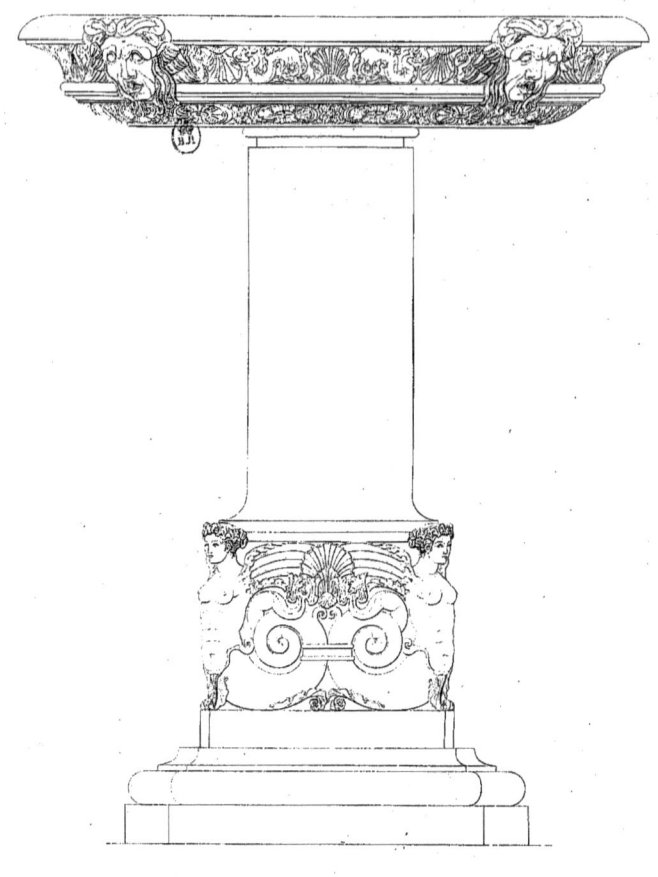

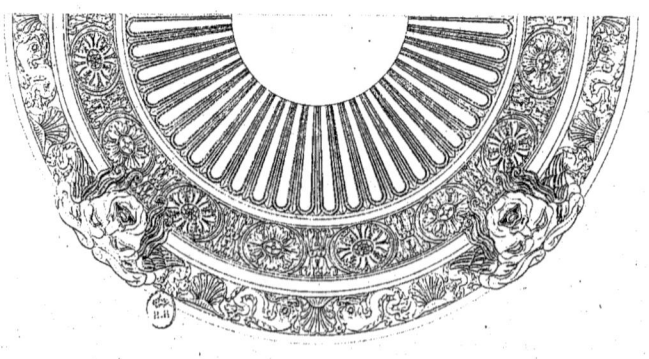

DÉTAILS DE LA GRANDE FONTAINE SUR LA PLACE DE LA CATHÉDRALE A MESSINE.

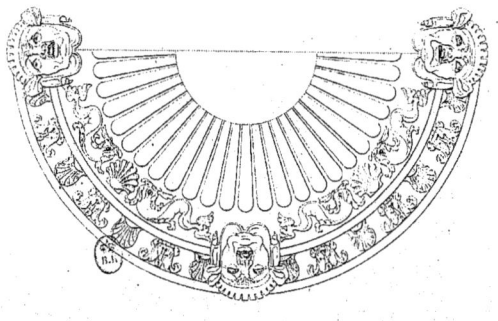

DÉTAILS DE LA GRANDE FONTAINE SUR LA PLACE DE LA CATHÉDRALE A MESSINE.

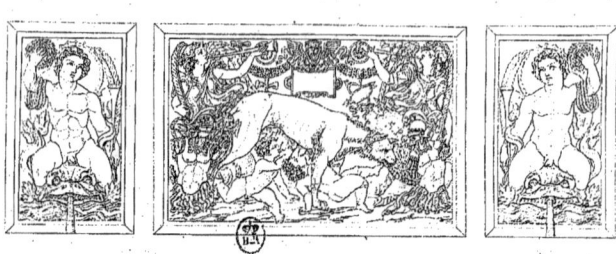

BAS-RELIEFS DE LA GRANDE FONTAINE SUR LA PLACE DE LA CATHÉDRALE A MESSINE

BAS-RELIEFS DE LA GRANDE FONTAINE SUR LA PLACE DE LA CATHÉDRALE A MESSINE

BAS-RELIEFS DE LA GRANDE FONTAINE SUR LA PLACE DE LA CATHÉDRALE A MESSINE.

VUE DE L'ENTRÉE DU CASIN.

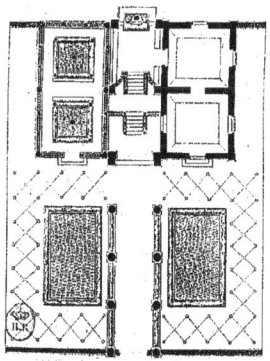

PLAN D'UN CASIN SUR LA ROUTE DE MESSINE A CATANE.

PORTE LATÉRALE DE LA CATHÉDRALE DE CATANE.

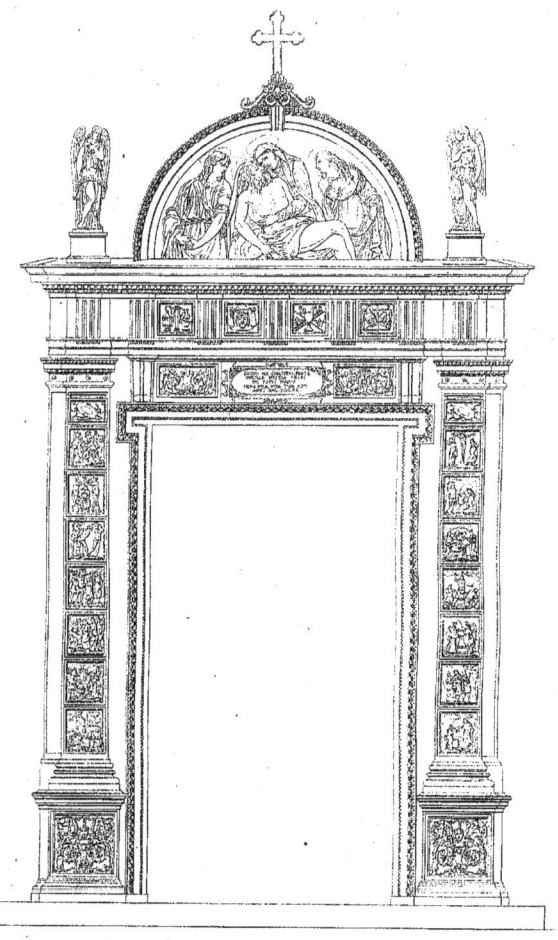

PORTE D'UNE CHAPELLE DANS LA CATHÉDRALE A CATANE.

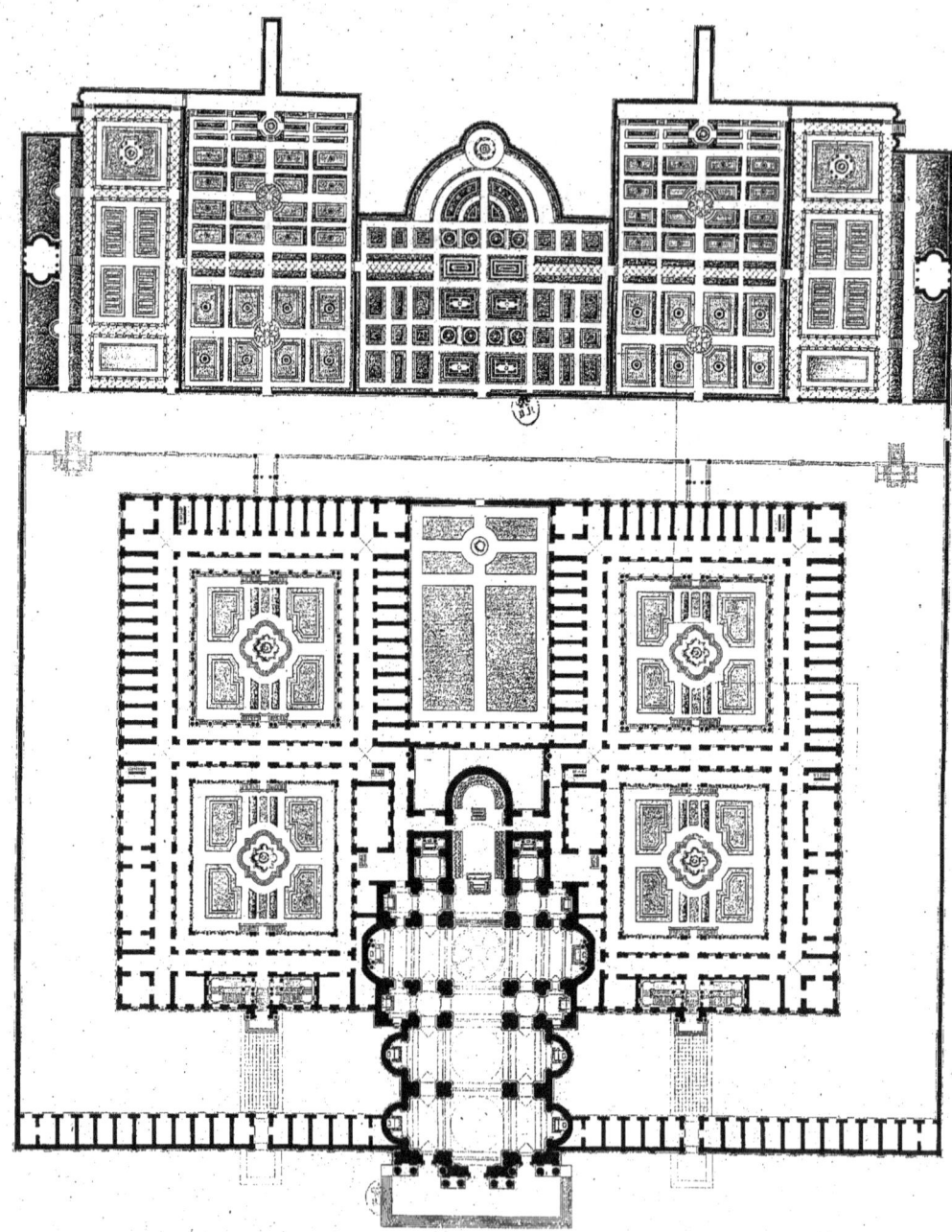

PLAN GÉNÉRAL DU COUVENT DES BÉNÉDICTINS A CATANE.

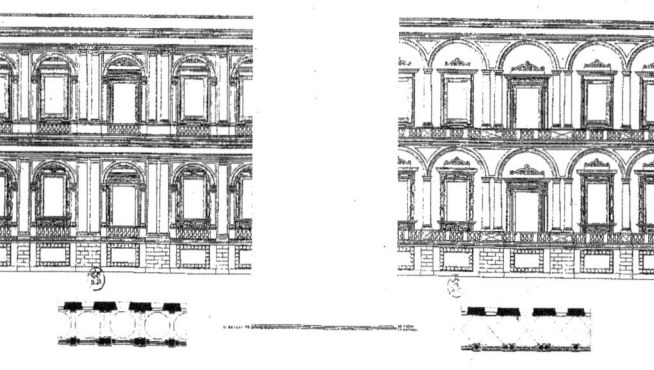
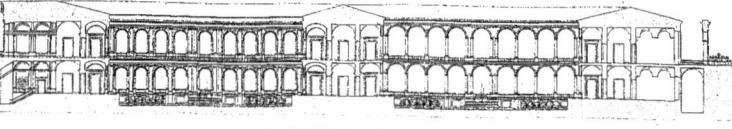

COUPE DU COUVENT DES BÉNÉDICTINS A CATANE ET DÉTAILS DES COURS.

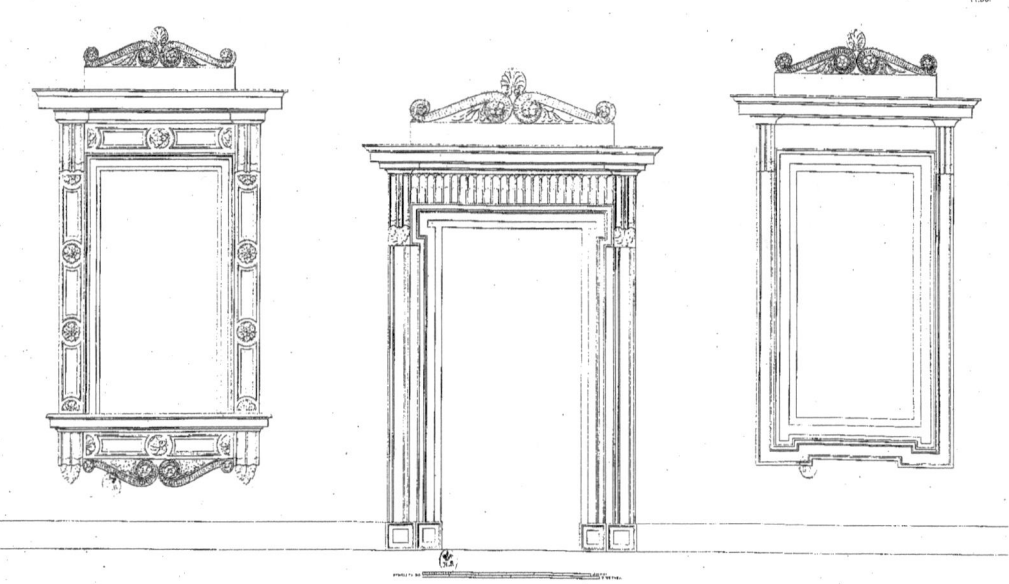

PORTE ET CROISÉES DU COUVENT DES BÉNÉDICTINS A CATANE.

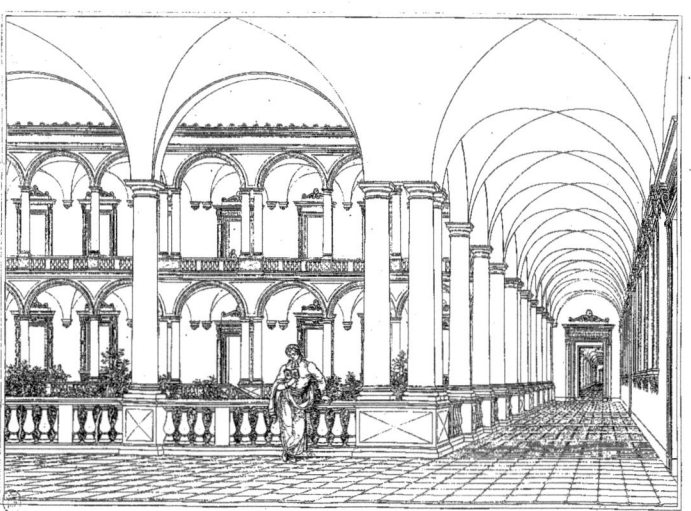

VUE D'UN DES CLOITRES DU COUVENT DES BÉNÉDICTINS A CATANE.

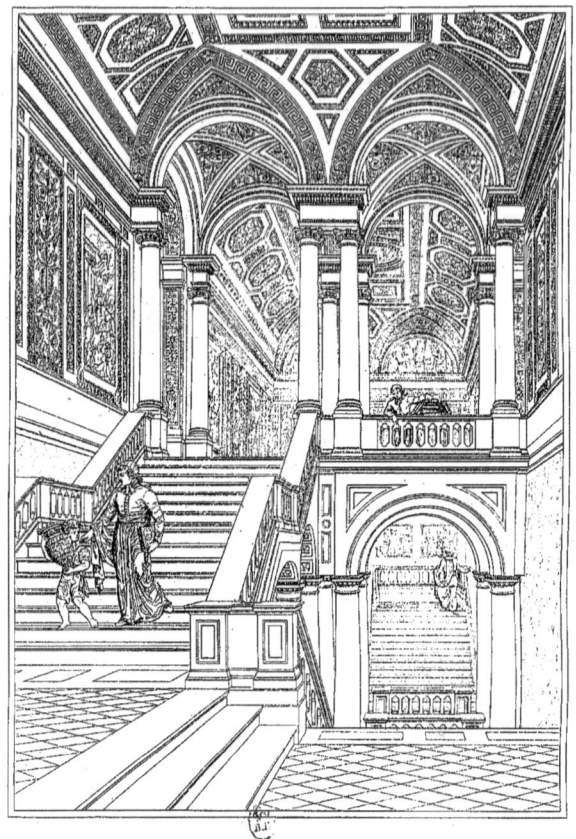

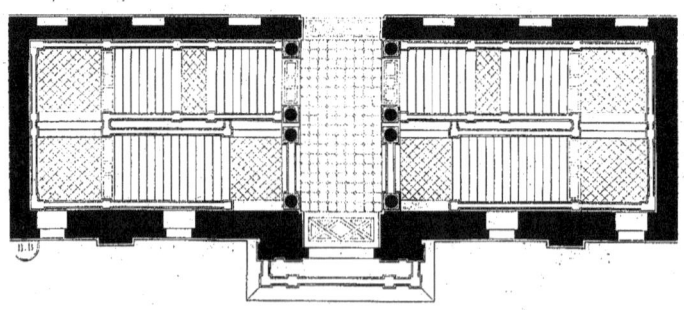

PLAN ET VUE DE L'ESCALIER PRINCIPAL DU COUVENT DES BÉNÉDICTINS A CATANE.

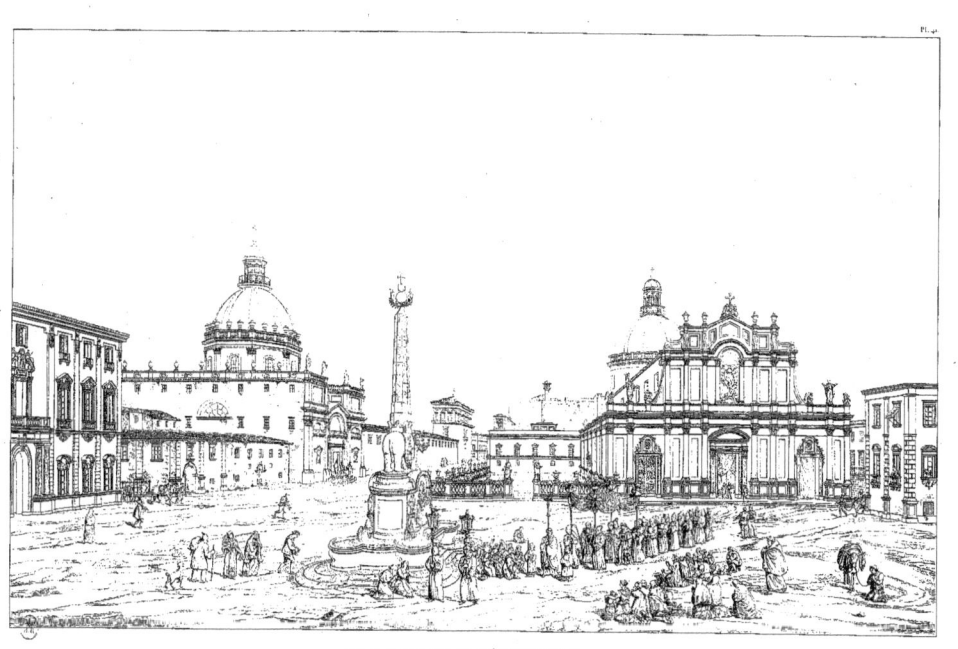

VUE DE LA PLACE DE LA CATHÉDRALE DE CATANE.

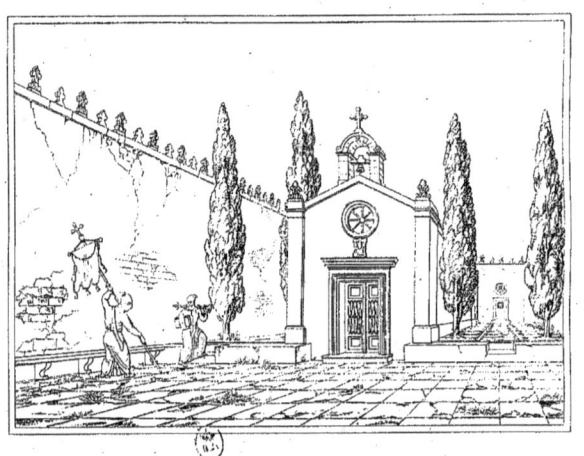

PLAN ET VUES DE LA CHAPELLE DES MORTS À SYRACUSE.

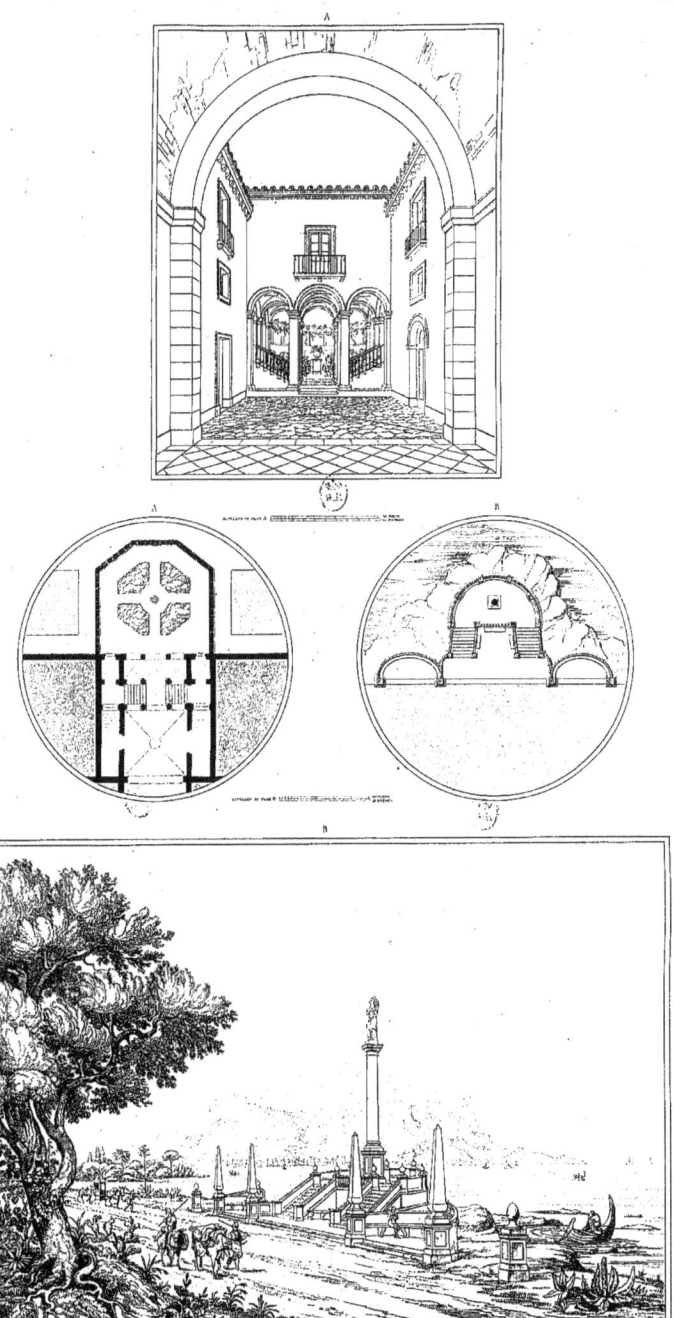

A. PLAN ET VUE D'UN PALAIS À CASTELVETRANO.
B. PLAN ET VUE D'UNE STATION SUR LA ROUTE DE LA BAGHERIE À PALERME.

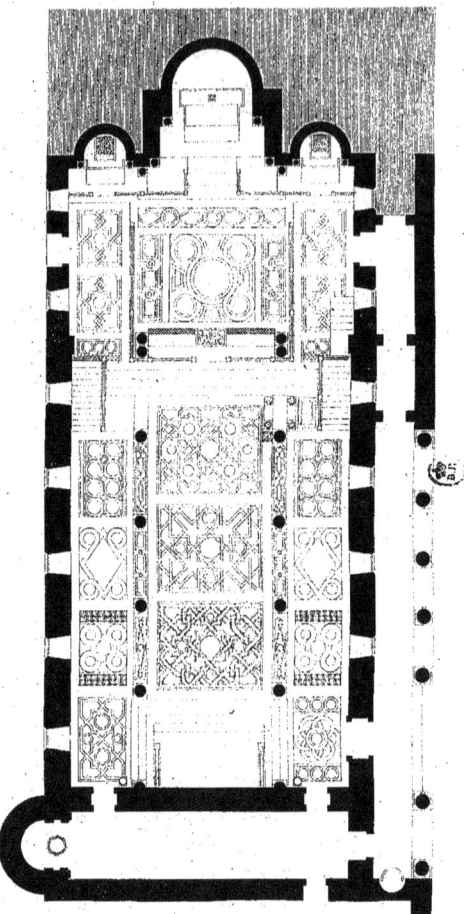

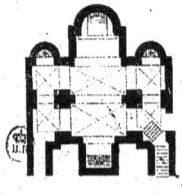

PLANS DE LA CHAPELLE ROYALE A PALERME

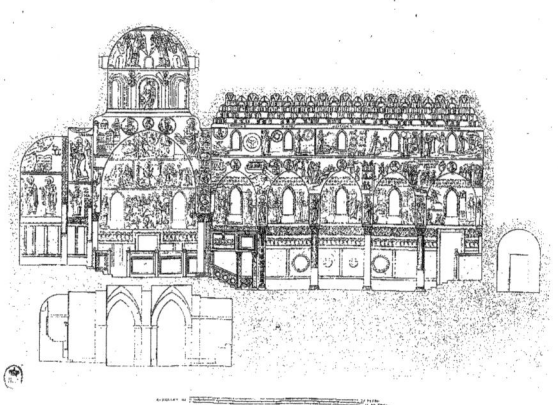

COUPE EN LONGUEUR DE LA CHAPELLE ROYALE A PALERME.

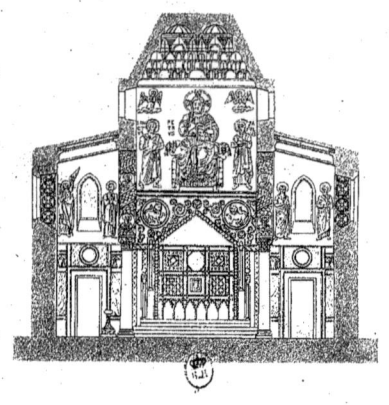

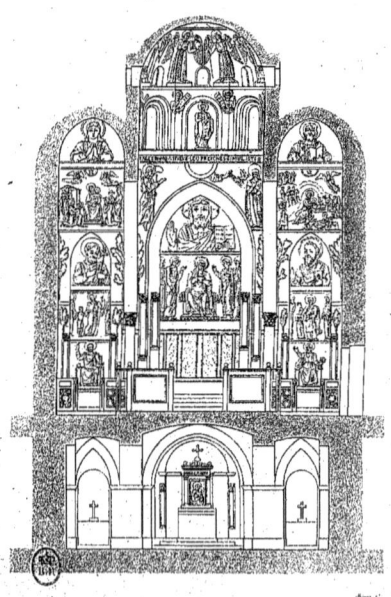

COUPES EN LARGEUR DE LA CHAPELLE ROYALE A PALERME.

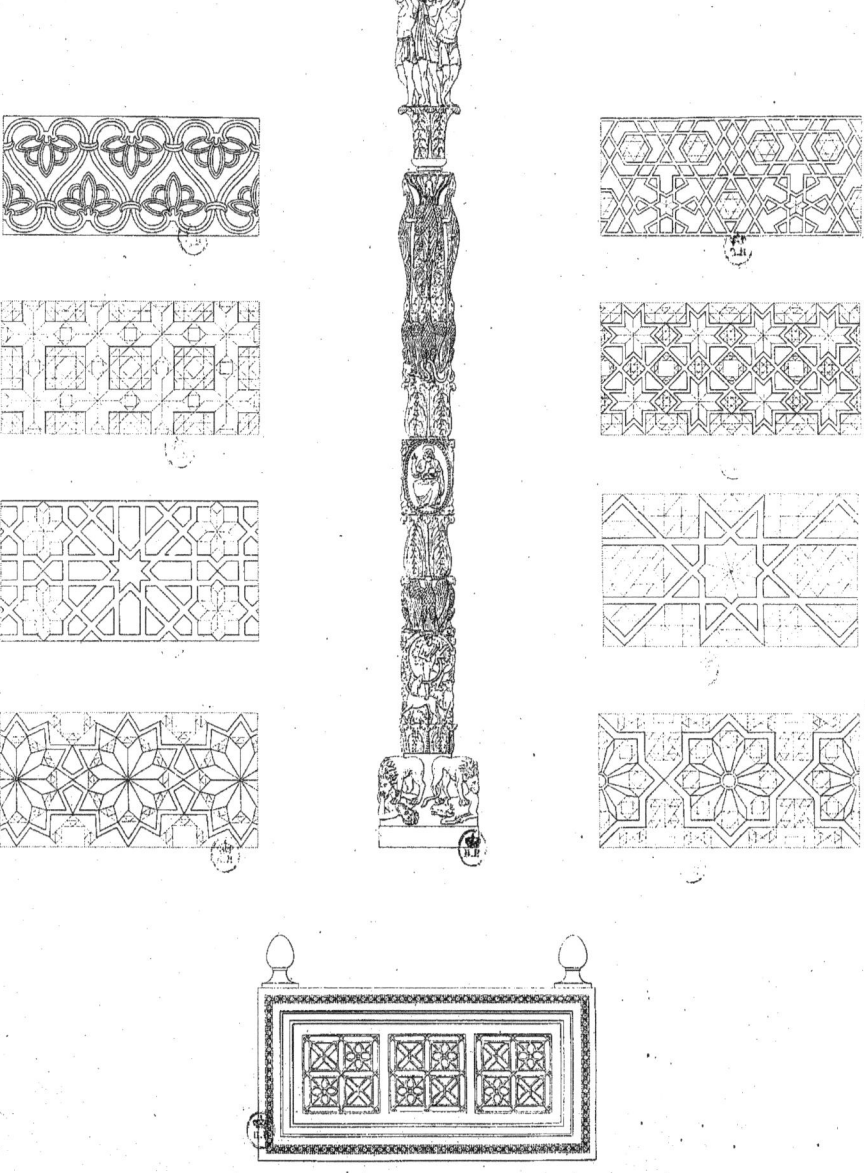

CANDELABRE, APPUI ET MOSAÏQUES DE LA CHAPELLE ROYALE A PALERME

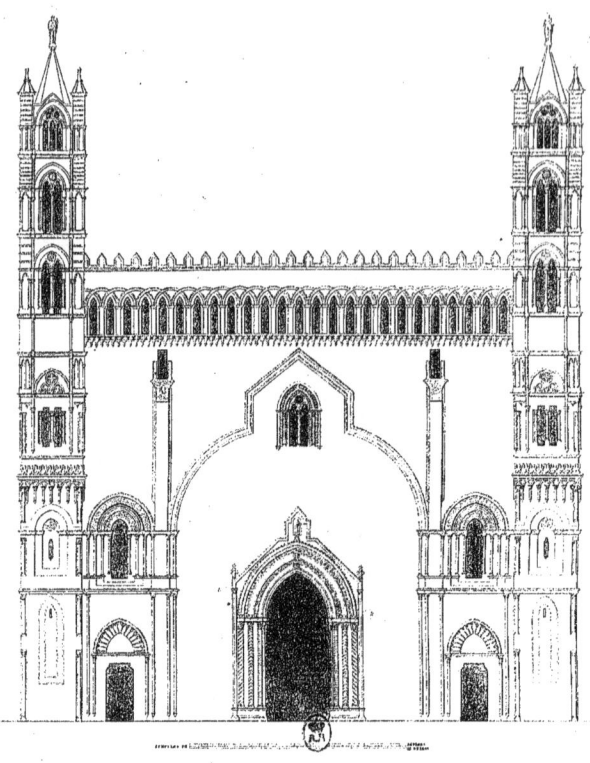
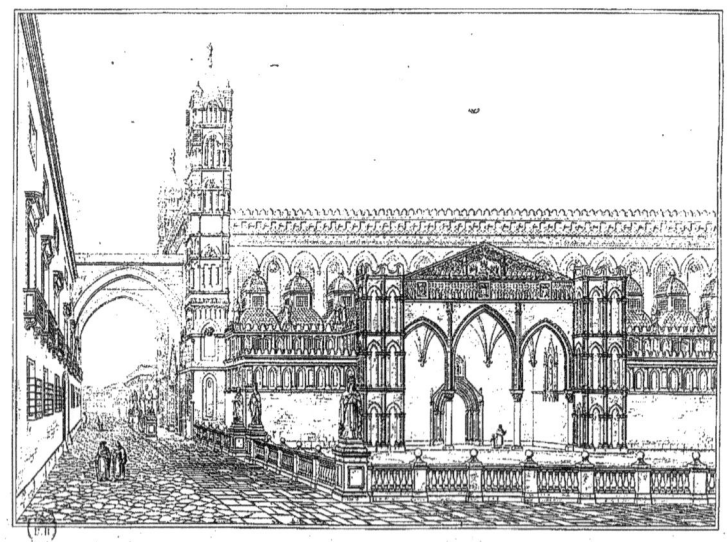

ÉLÉVATION PRINCIPALE ET VUE DE LA CATHÉDRALE DE PALERME.

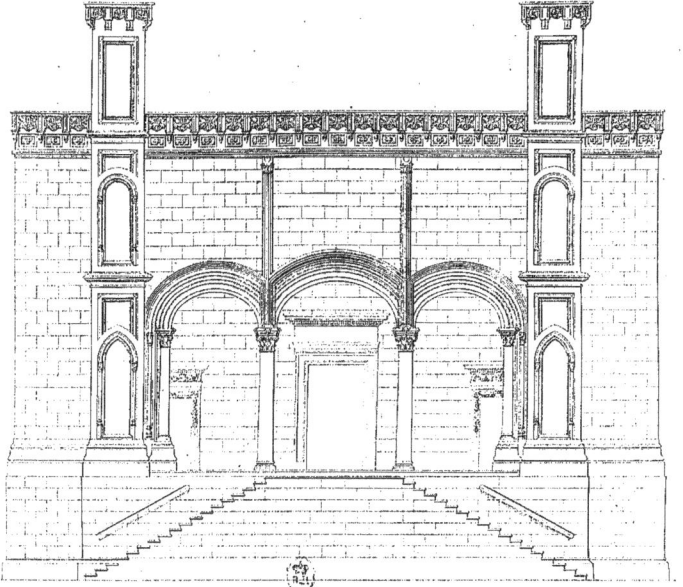
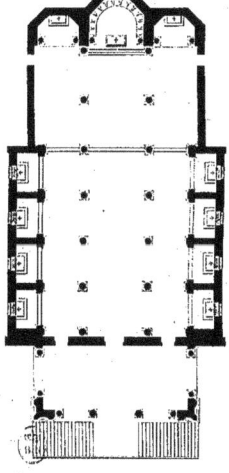

PLAN ET ÉLÉVATION DE L'ÉGLISE DE STE MARIE DE LA CATENA A PALERME.

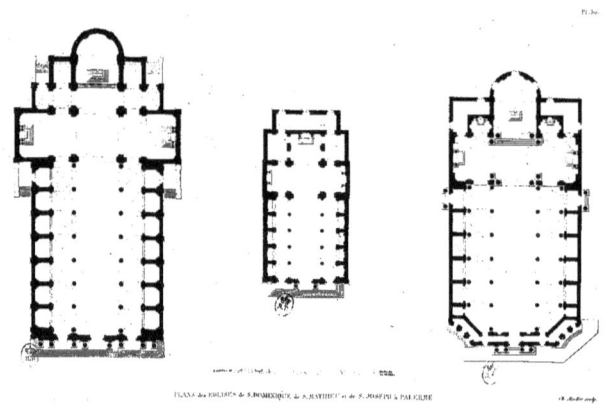

PLANS des EGLISES de S.DOMENIQUE, de S.MATHIEU et de S.JOSEPH à PALERME.

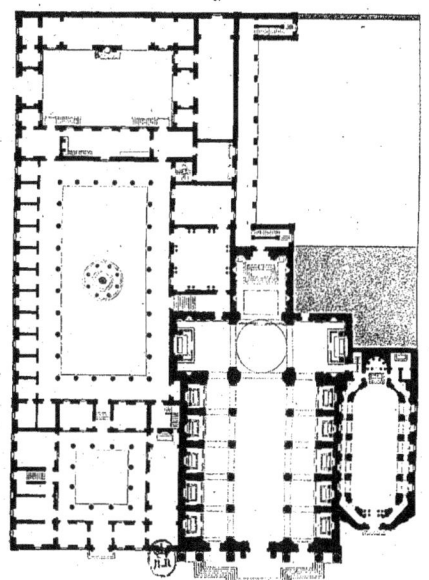

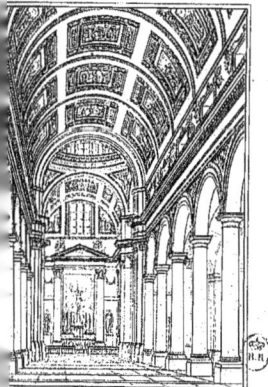
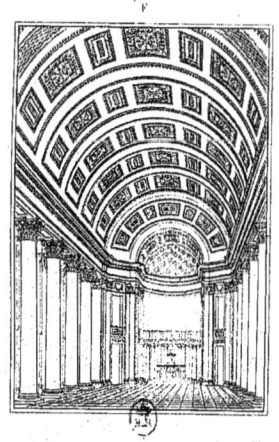

COUVENT DE L'OLIVELLA A PALERME.

A. Plan du Couvent de l'Église et de l'Oratoire.
B. Coupe longitudinale du Couvent.
C. Coupe partielle de l'Église.
D. Vue de l'intérieur de l'Église.
E. Coupe partielle de l'Oratoire.
F. Vue de l'intérieur de l'Oratoire.

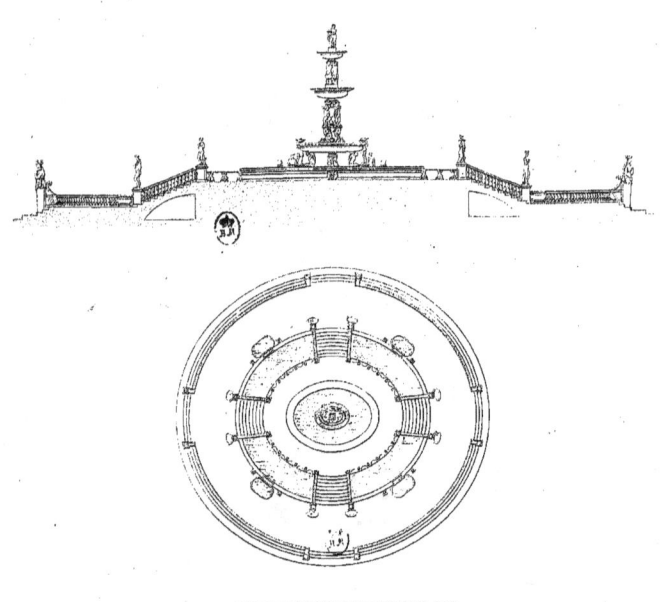
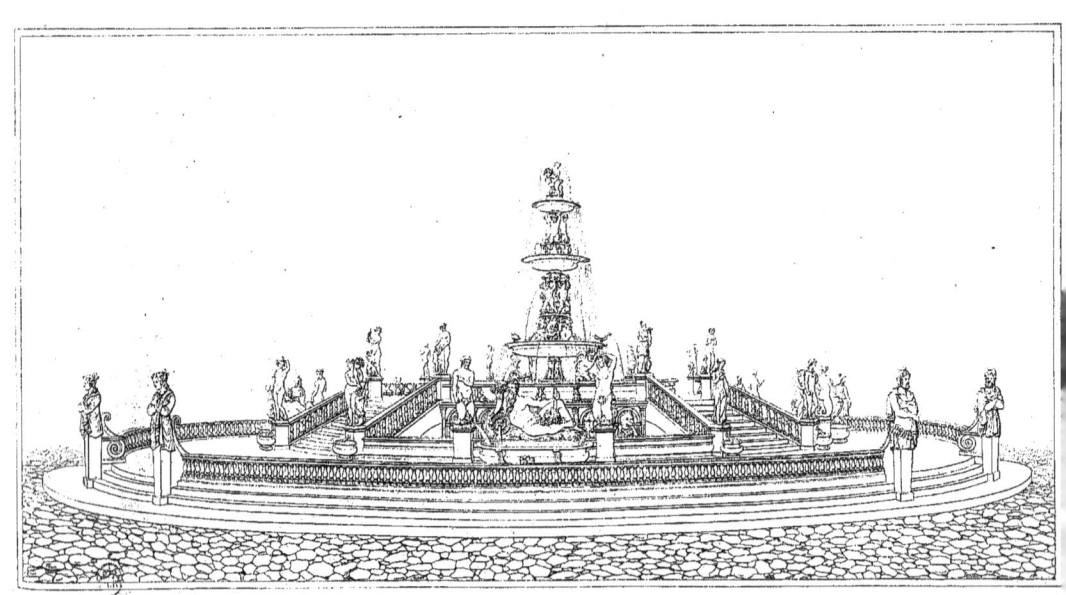

PLAN COUPE ET VUE DE LA FONTAINE SUR LA PLACE DU PALAIS SÉNATORIAL A PALERME

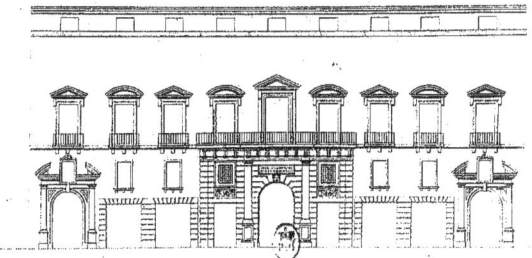

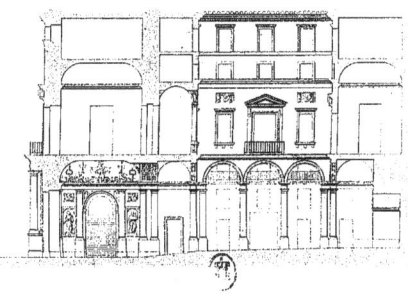

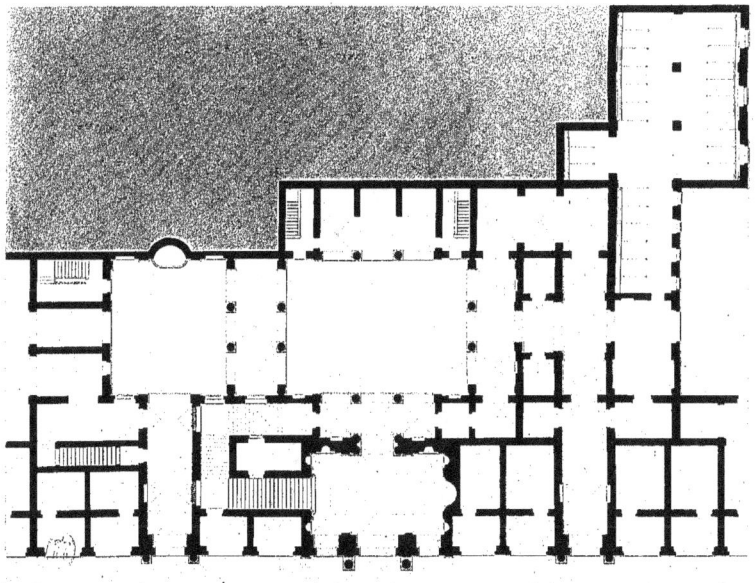

PLAN, COUPE ET ÉLÉVATION DU PALAIS GERACE A PALERME.

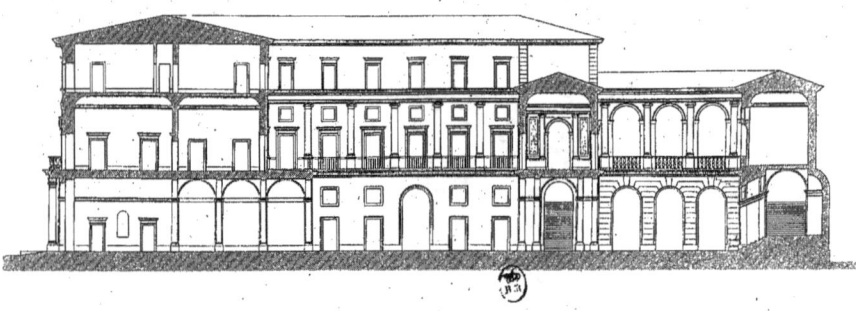

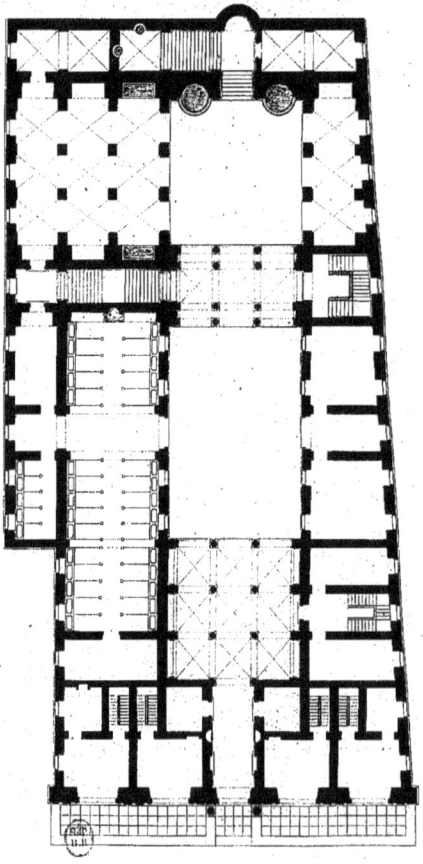

PLAN ET COUPE DU PALAIS BELMONTE A PALERME.

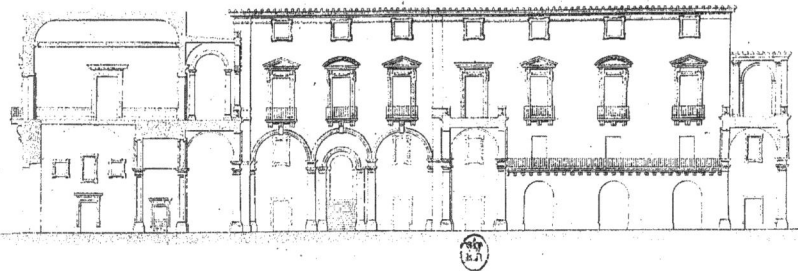
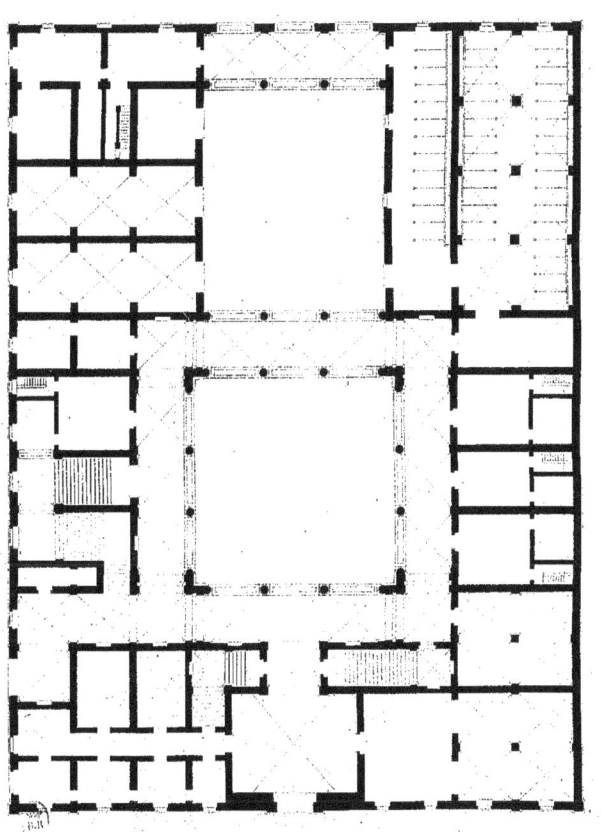

PLAN ET COUPE DU PALAIS CATTOLICA A PALERME

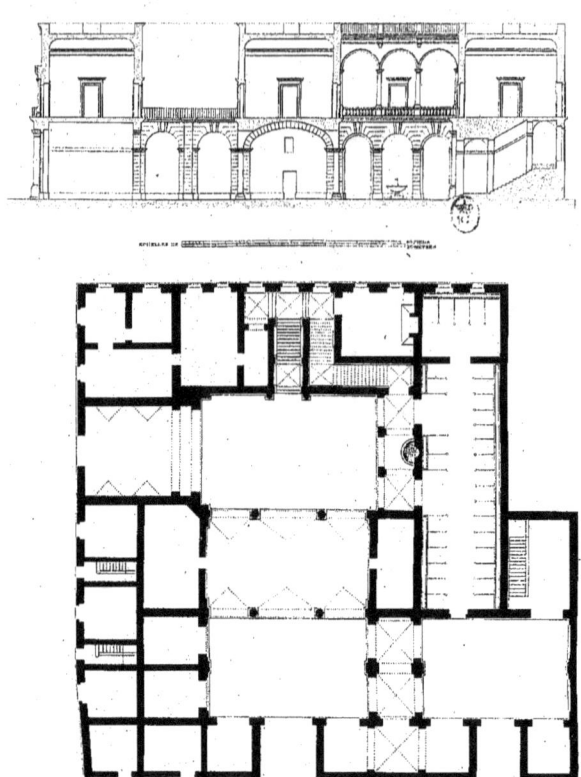
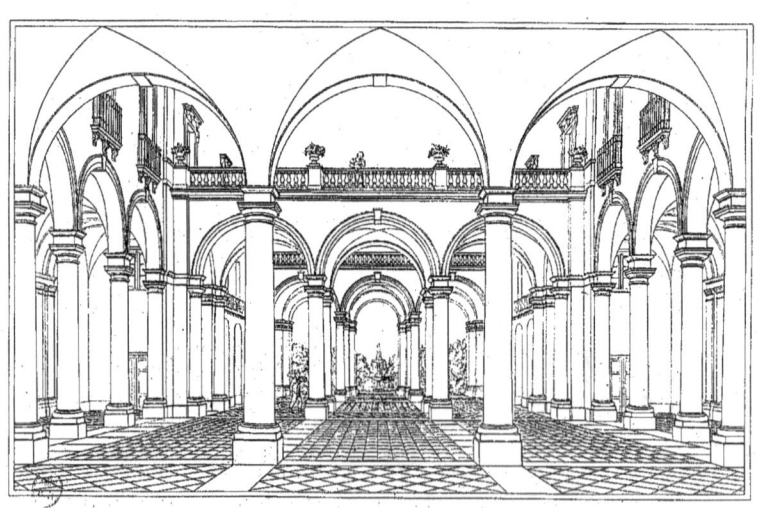

VUE DU PALAIS CATTOLICA ET PLAN ET COUPE DU PALAIS COMITINO A PALERME.

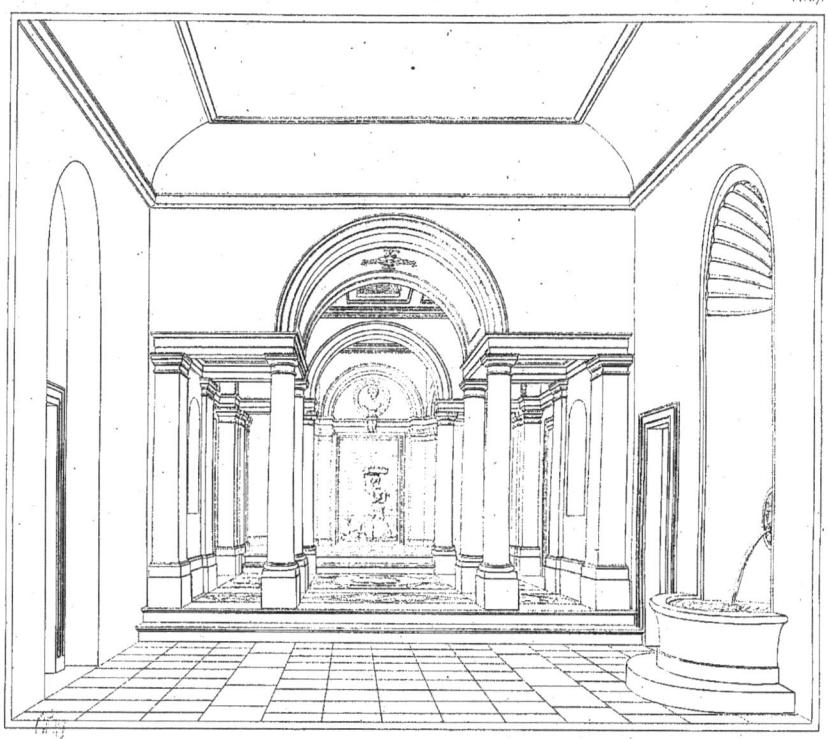

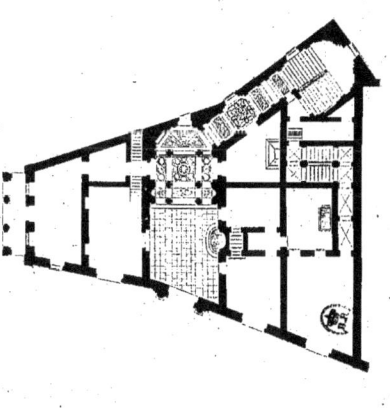

PLAN ET VUE D'UN PALAIS HABITÉ PAR LE CONSUL DE FRANCE A PALERME.

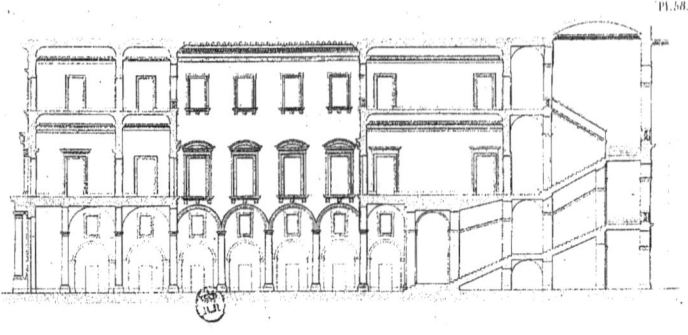

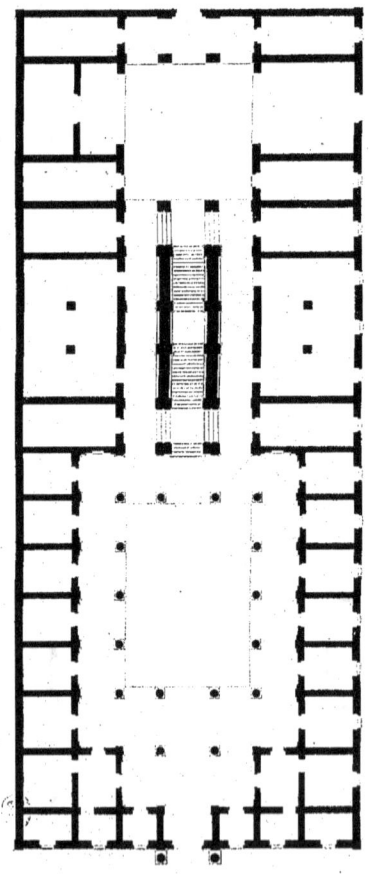

PLAN ET COUPE DU PALAIS DE CUTO A PALERME.

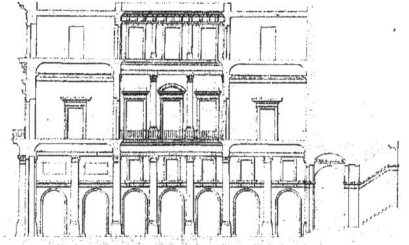

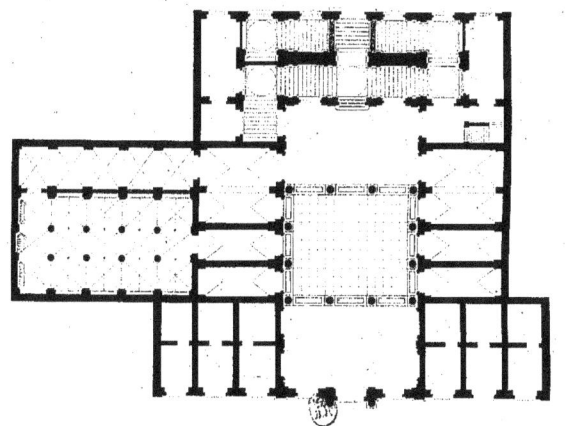

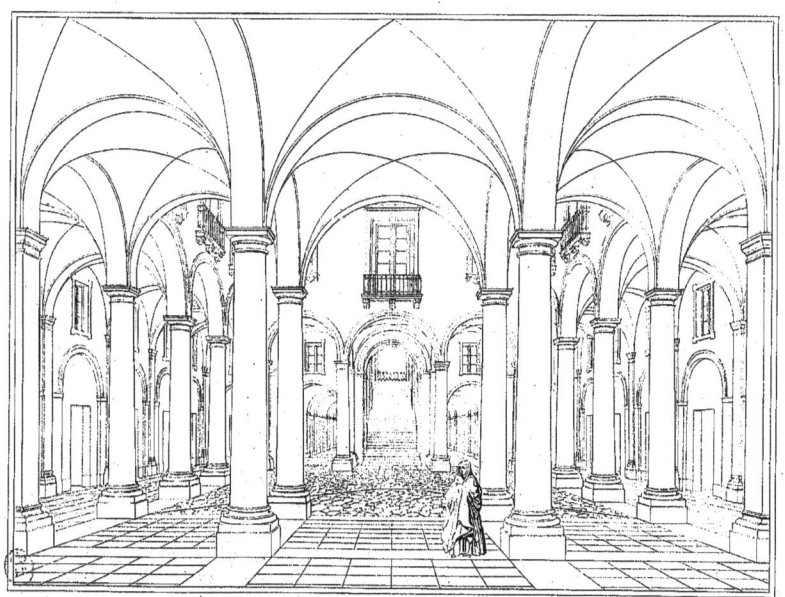

VUE DU PALAIS CUTO ET PLAN ET COUPE DU PALAIS CONSTANTINO A PALERME

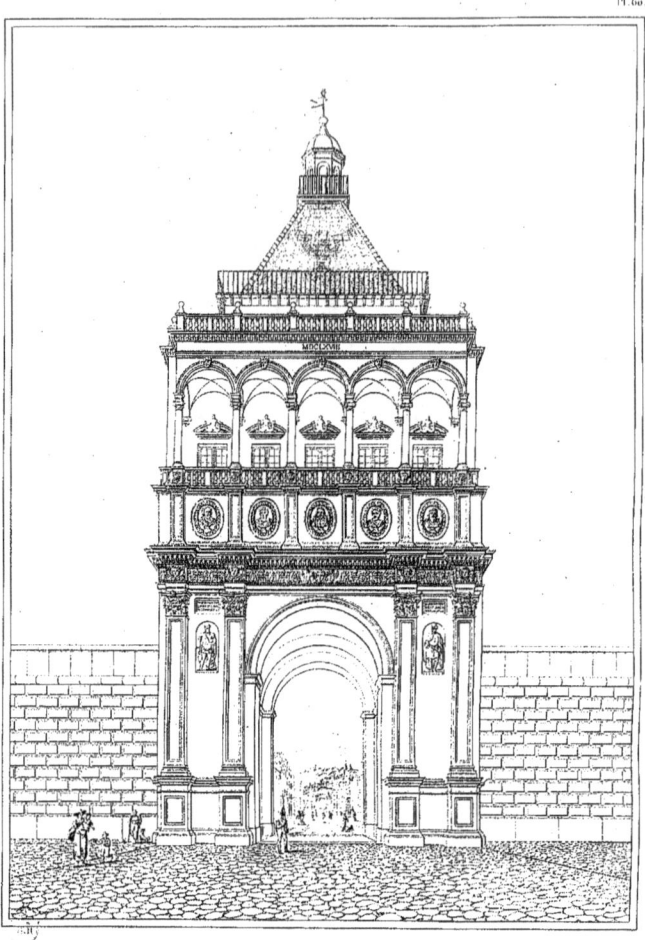

PLAN ET VUE DE LA PORTE NEUVE A PALERME.

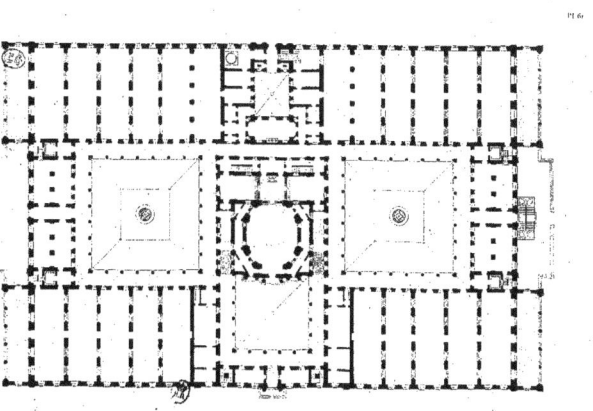

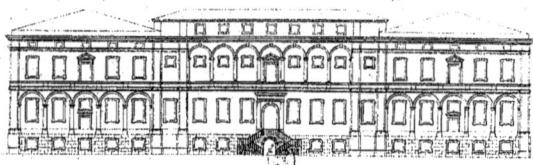

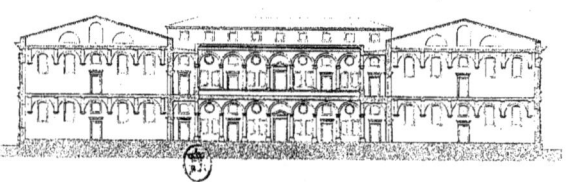

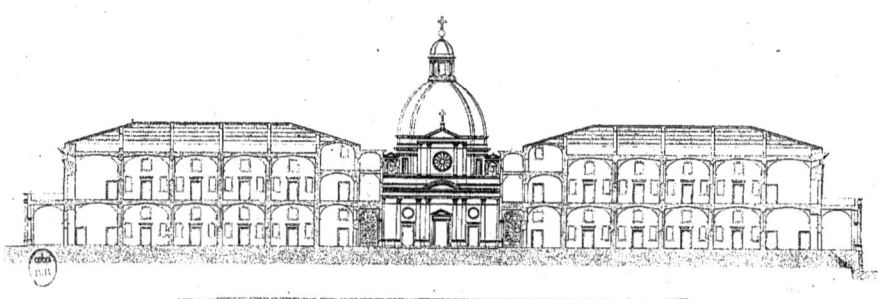

COUPES ET ÉLÉVATION DE L'ALBERGO DES PAUVRES A PALERME

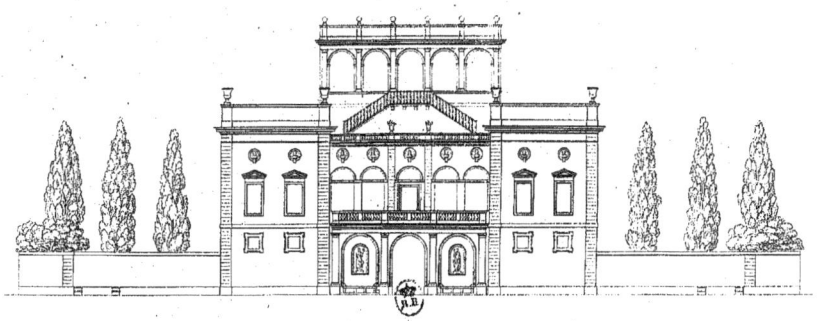
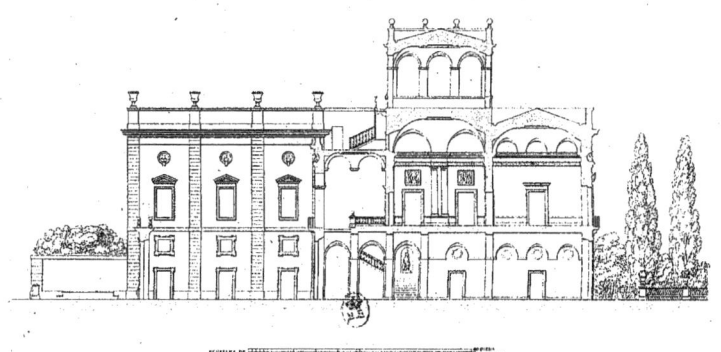
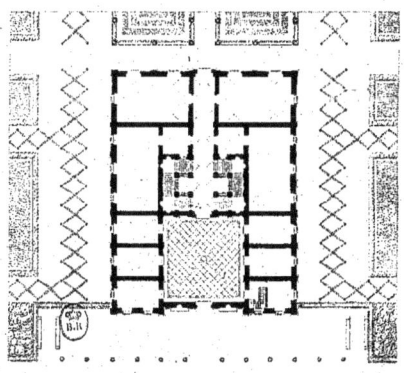

PLAN COUPE ET ÉLÉVATION DU PALAIS CUTO A LA BAGHERIA PRES PALERME

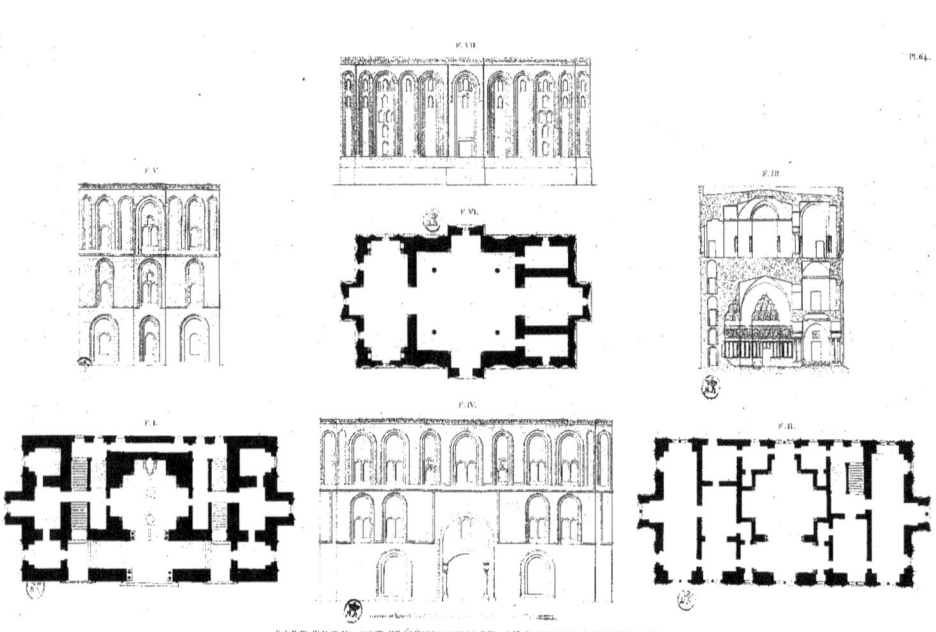

F. I. II. III. IV. V. PLANS, COUPE ET ÉLÉVATIONS DE LA ZIZA. F. VI. VII. PLAN ET ÉLÉVATION DE LA CUBA. CHÂTEAUX SARASINS PRÈS PALERME.

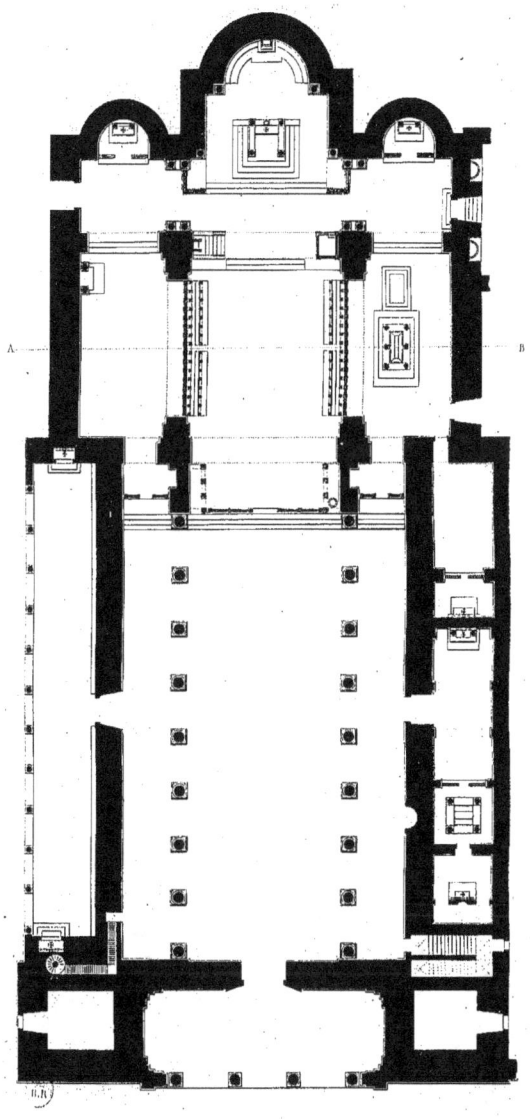

PLAN DE L'ÉGLISE ROYALE DE S^{te} MARIE NUOVA A MONREALE.

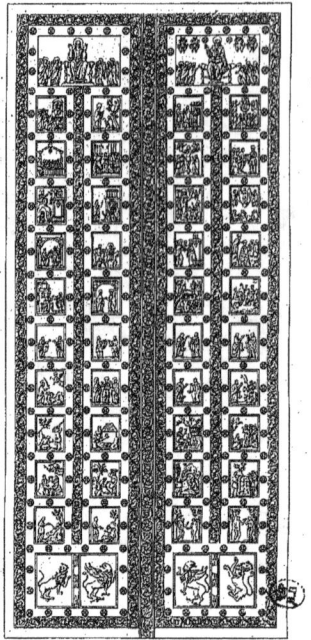

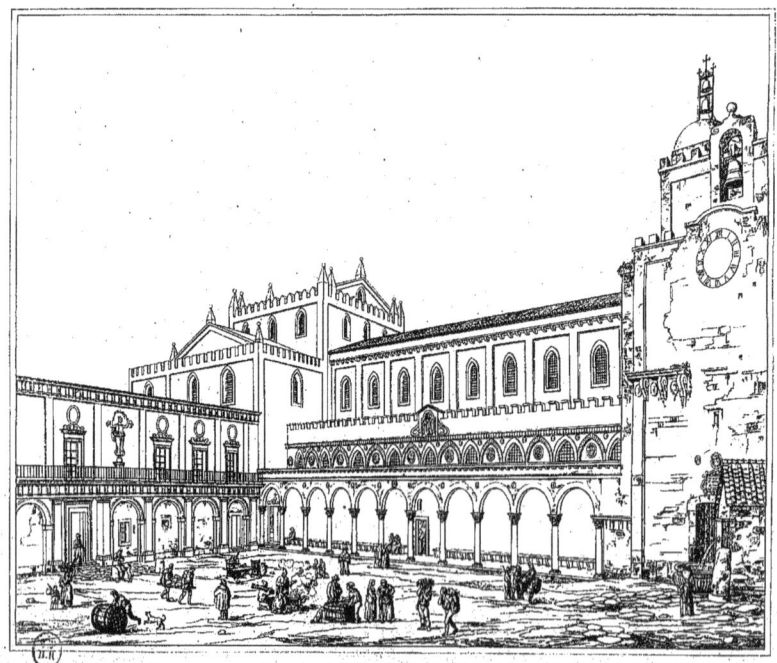

PORTE EN BRONZE ET VUE DE L'ÉGLISE ROYALE DE Sᵗᵉ MARIE NUOVA A MONREALE.

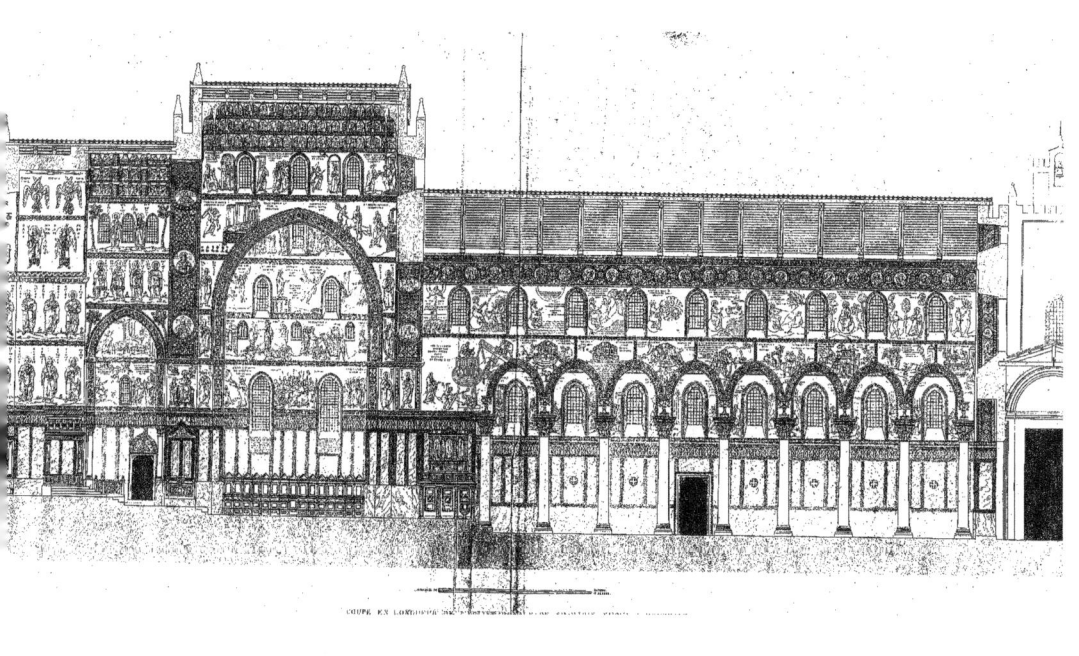

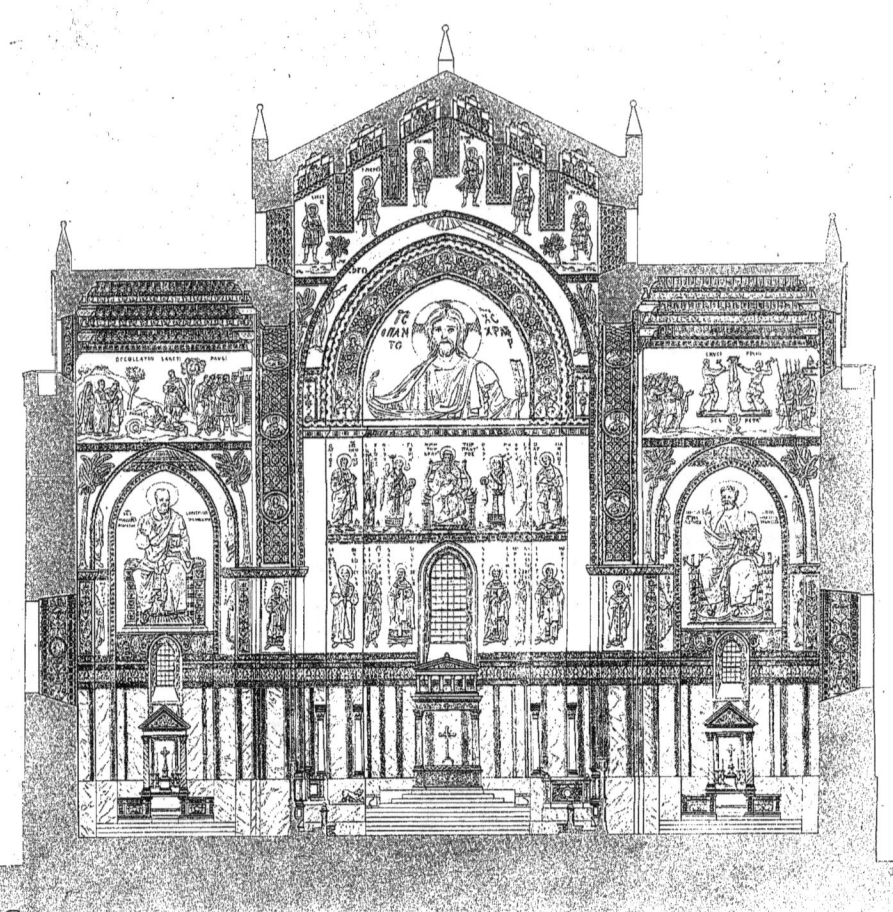

COUPE SUR LA LIGNE A.B. DU PLAN DE L'ÉGLISE ROYALE DE Ste MARIE NUOVA A MONREALE.

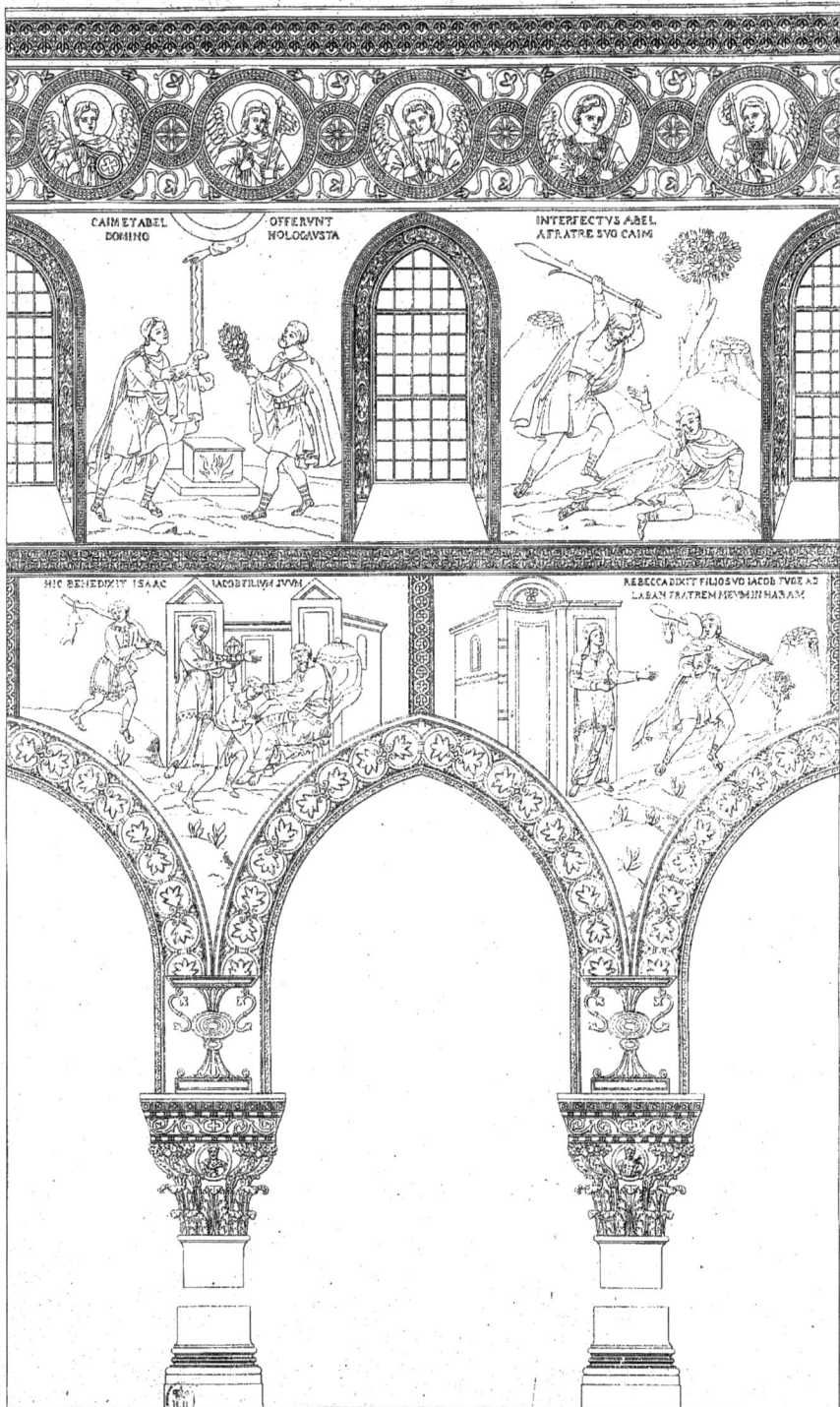

DÉTAIL DE LA NEF DE L'ÉGLISE ROYALE DE S^{te} MARIE NUOVA A MONREALE.

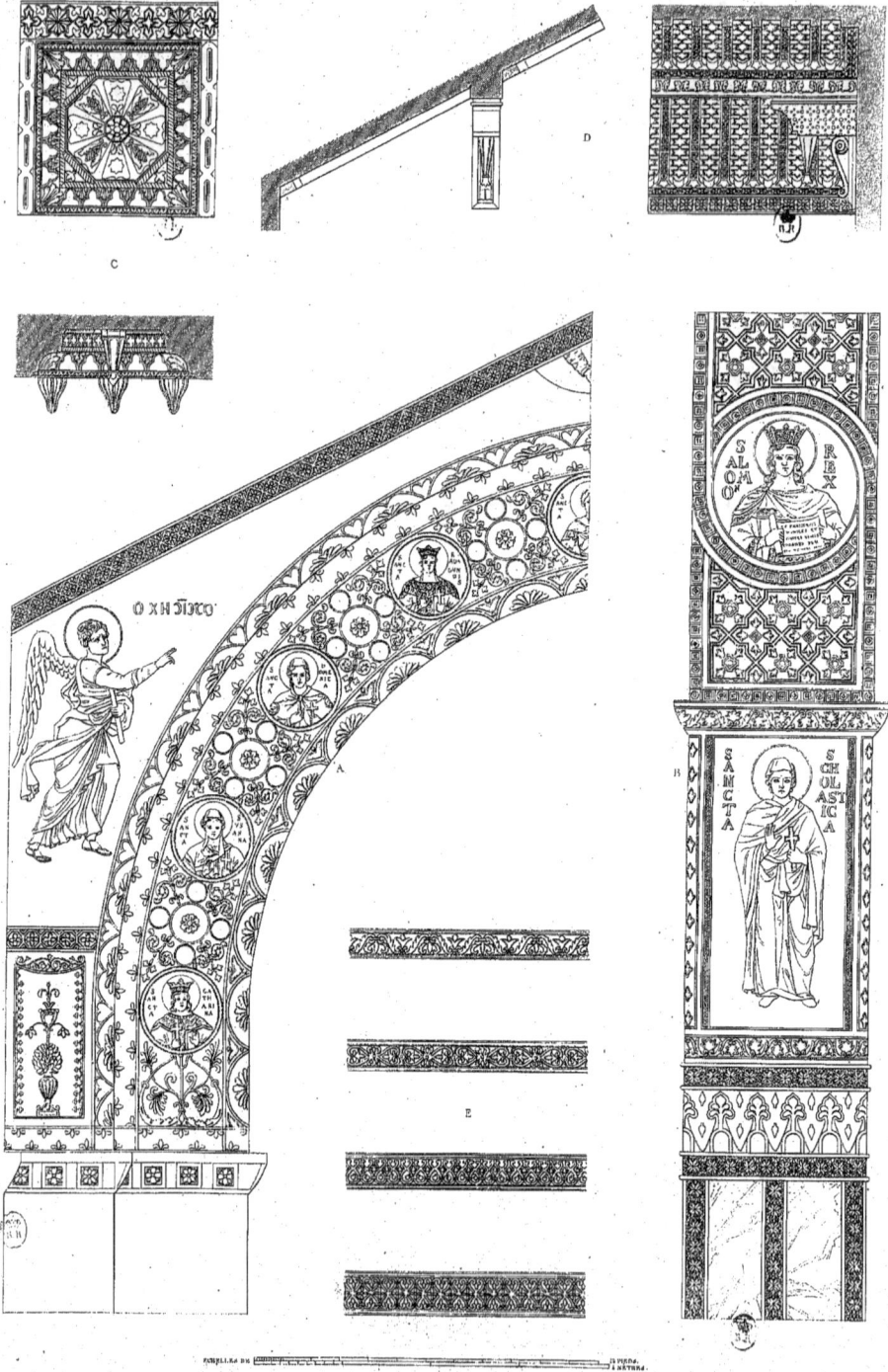

DÉTAILS DE L'ÉGLISE ROYALE DE Sᵗᵉ MARIE NUOVA A MONREALE.

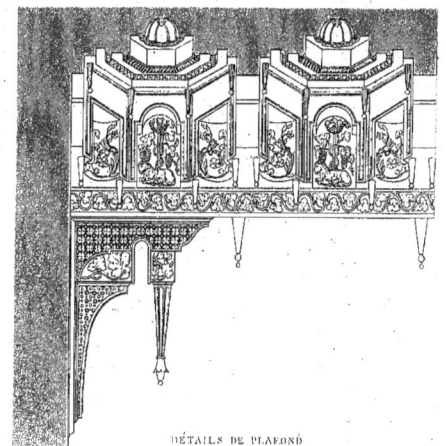

DÉTAILS DE PLAFOND
DE L'ÉGLISE ROYALE DE S.te MARIE NUOVA A MONREALE.

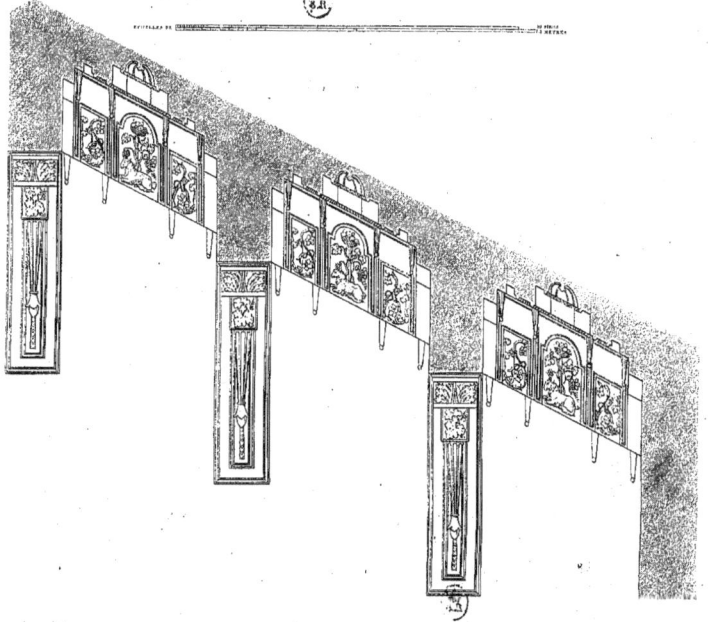

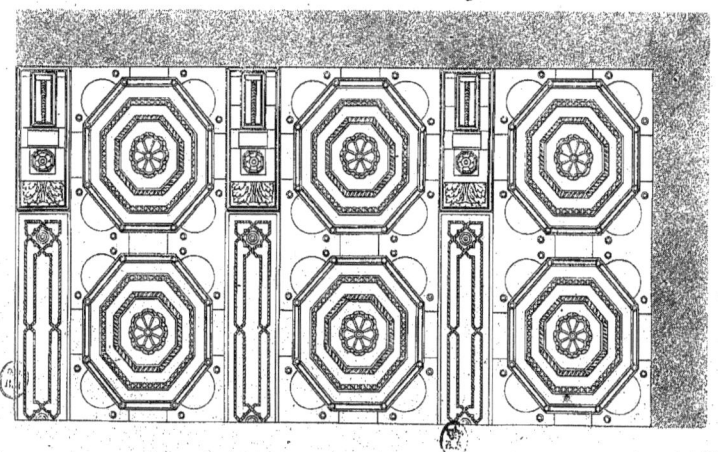

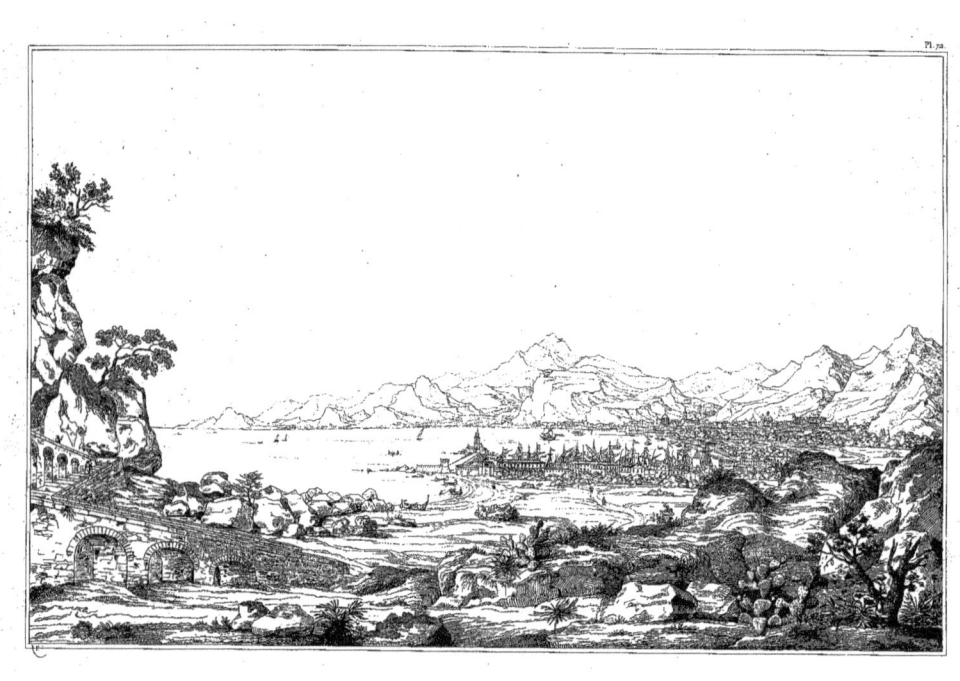

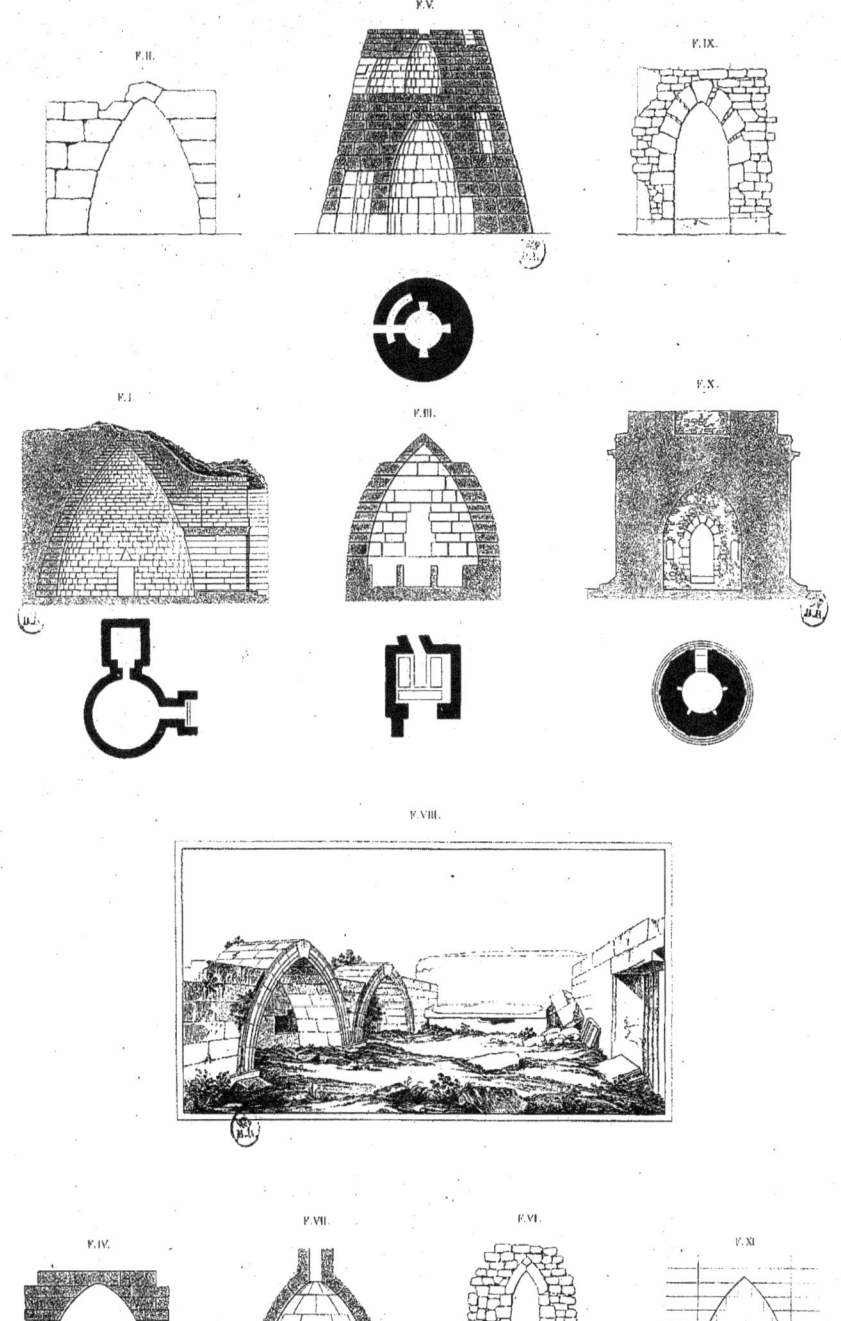

MONUMENS DIVERS

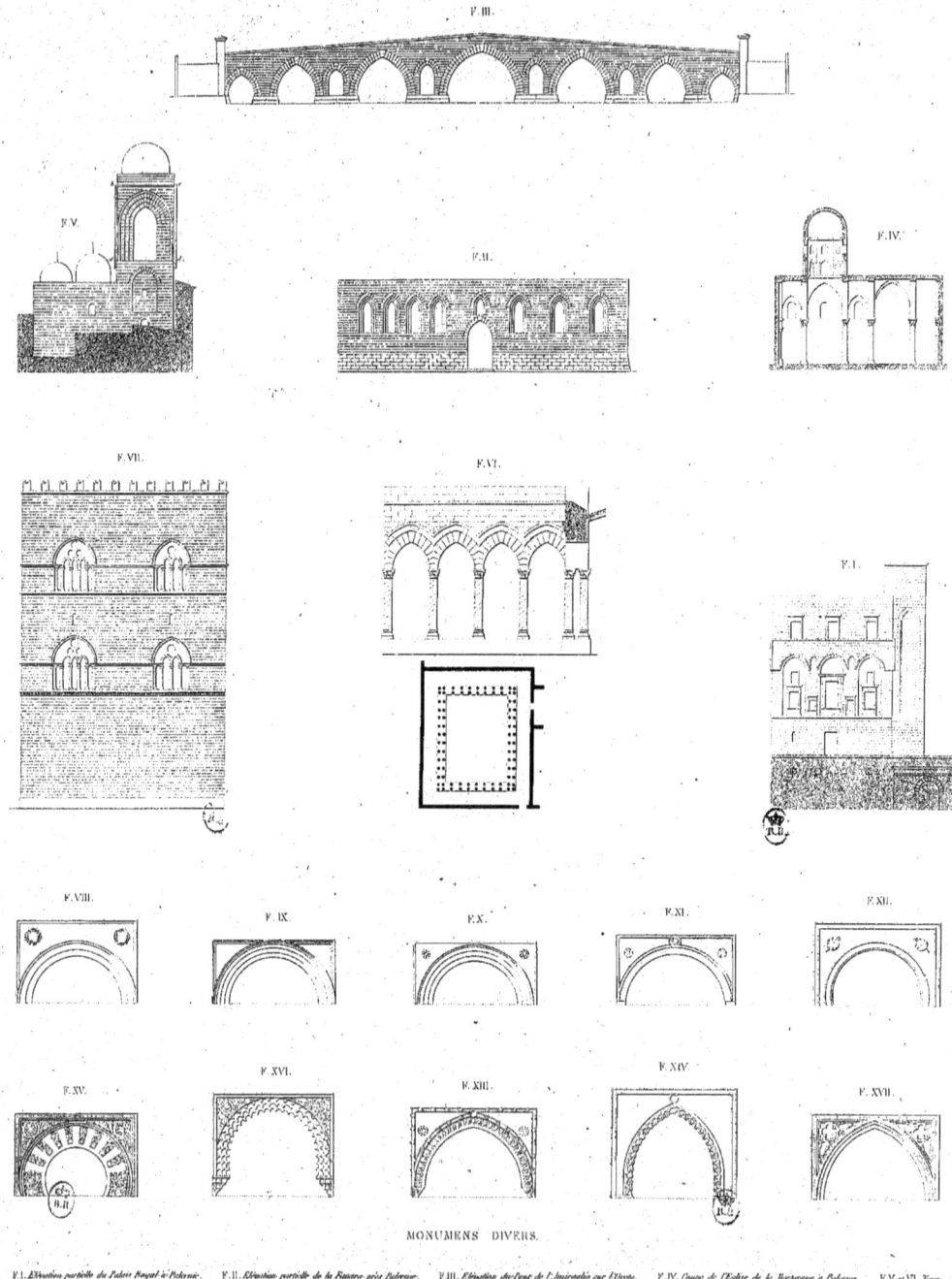

F. I.

F. II.

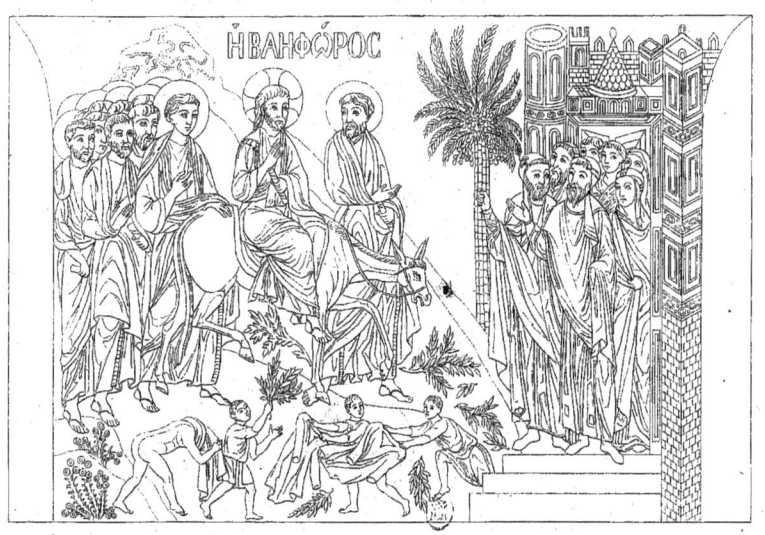

F. III.

F. V.

F. IV.

MOSAÏQUES ET PEINTURES A PALERME.

www.ingramcontent.com/pod-product-compliance
Lightning Source LLC
Chambersburg PA
CBHW071546220526
45469CB00003B/931